江苏高校优势学科建设工程资助项目（PAPD）

琴缘无界

马友德二胡艺术教学理念研究

主编 范晓峰 冯建民

副主编 欧景星 顾怀燕

苏州大学出版社
Soochow University Press

图书在版编目(CIP)数据

琴缘无界：马友德二胡艺术教学理念研究／范晓峰，冯建民主编. —苏州：苏州大学出版社，2022.1
ISBN 978-7-5672-3837-4

Ⅰ.①琴… Ⅱ.①范… ②冯… Ⅲ.①二胡—奏法—教学研究 Ⅳ.①J632.21

中国版本图书馆 CIP 数据核字(2022)第 006584 号

书　　名	琴缘无界——马友德二胡艺术教学理念研究
	QINYUAN WUJIE——MA YOUDE ERHU YISHU JIAOXUE LINIAN YANJIU
主　　编	范晓峰　冯建民
责任编辑	万才兰
装帧设计	吴　钰
出版发行	苏州大学出版社(Soochow University Press)
社　　址	苏州市十梓街1号　邮编：215006
网　　址	www.sudapress.com
邮　　箱	sdcbs@suda.edu.cn
印　　装	苏州市深广印刷有限公司
邮购热线	0512-67480030　销售热线：0512-67481020
天 猫 店	https://szdxcbs.tmall.com
开　　本	787 mm×1092 mm　1/16　插页：30　印张：11　字数：218千
版　　次	2022年1月第1版
印　　次	2022年1月第1次印刷
书　　号	ISBN 978-7-5672-3837-4
定　　价	80.00元

凡购本社图书发现印装错误，请与本社联系调换。服务热线：0512-67481020

一、马友德与恩师合影

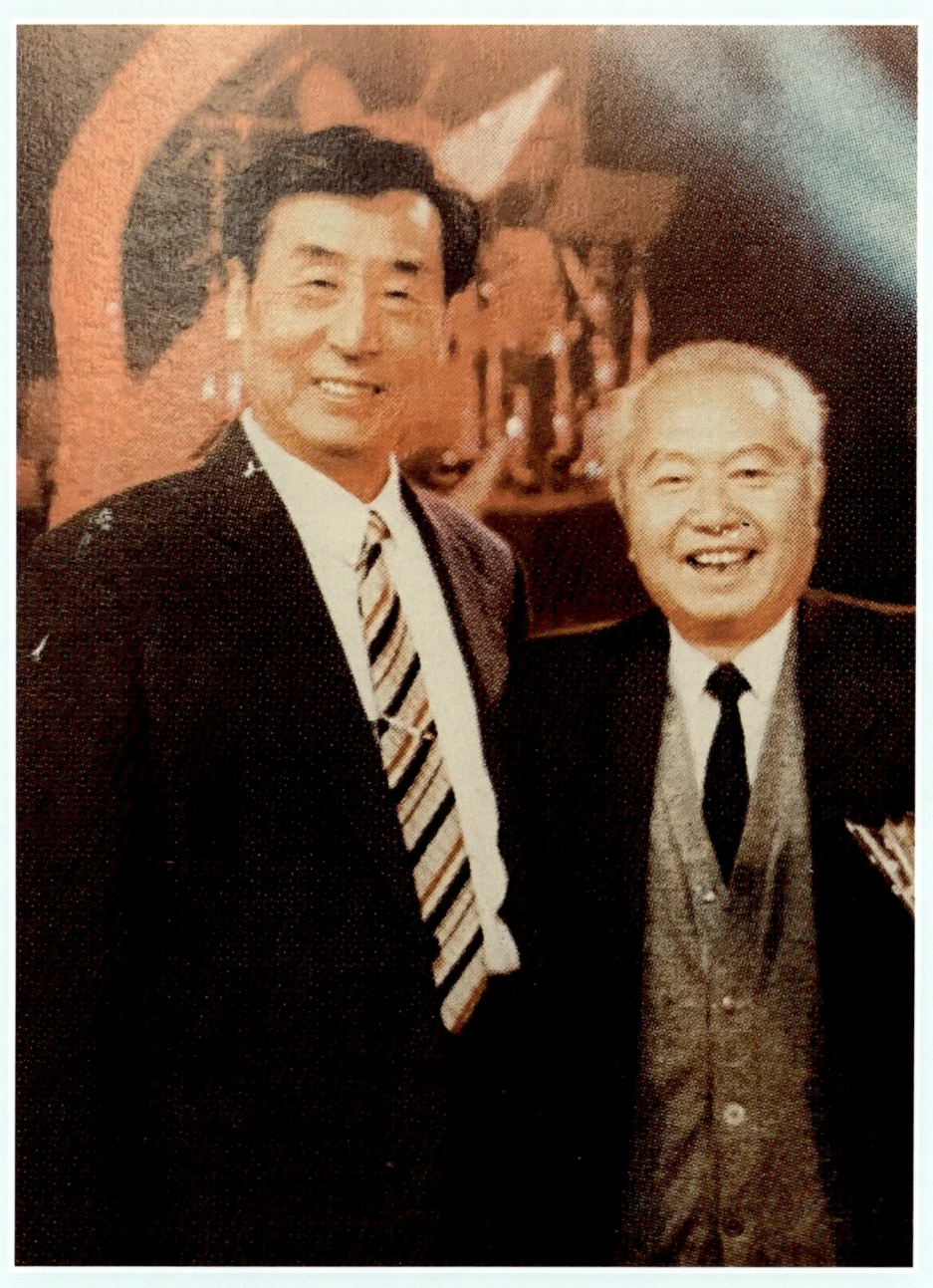

20世纪90年代，与恩师著名二胡演奏家、教育家陈朝儒合影

二、马友德个人照

1986 年，在山东省艺术学院音乐系讲学

1986 年，在上海音乐学院讲学

1990年，在黄瓜园家中斗蟋蟀

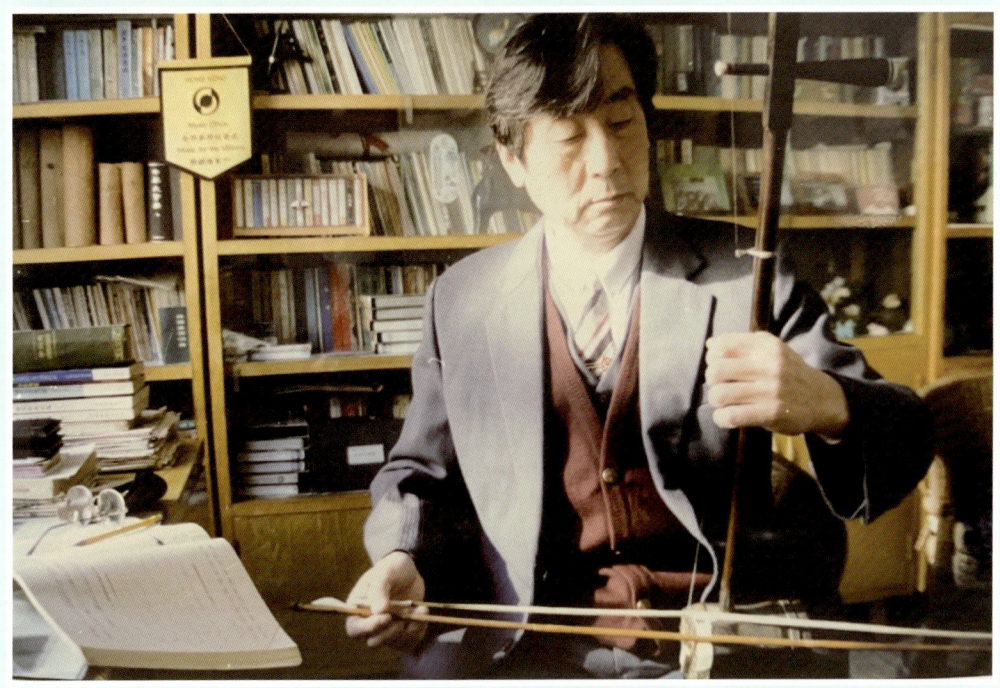

1990年年底，在黄瓜园家中拉琴

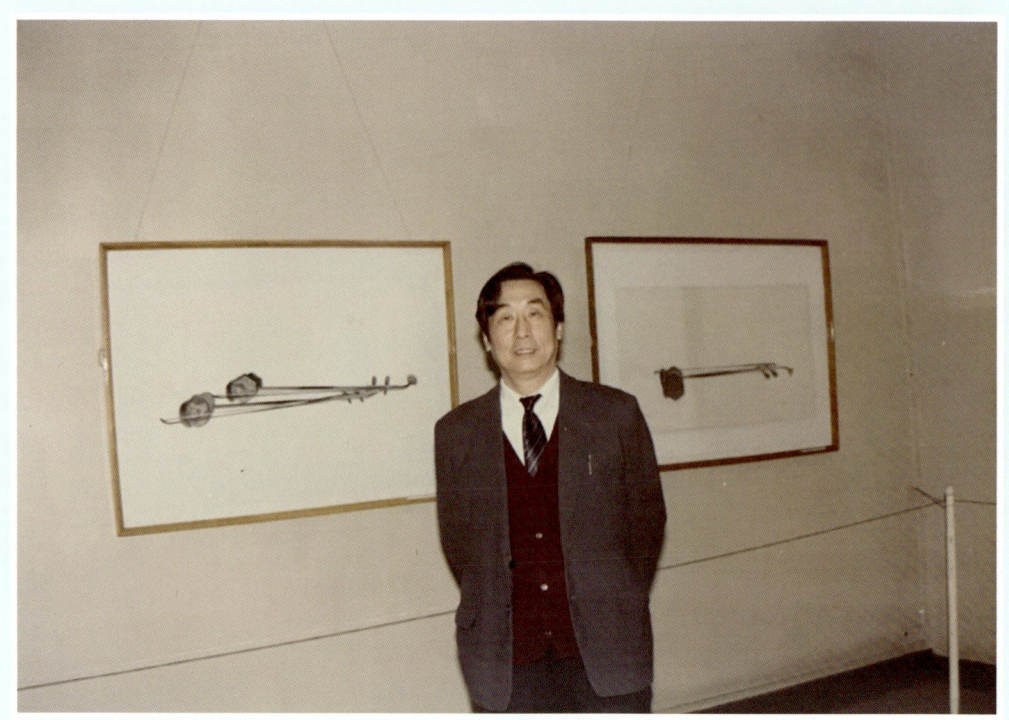

20 世纪 90 年代，参观陈琦版画展
（画中的三把二胡都是马友德的演奏琴）

20 世纪 90 年代，在南京艺术学院演奏厅

2000 年，在古林公园留影

2019 年，在"琴缘无界·马友德教授师生音乐会"上演奏《光明行》

2019年,在"琴缘无界·马友德教授师生音乐会"上谢幕

2019年,在祝贺马友德教授从教70周年研讨会上发言

三、艺术教学剪影

1951年,与山东大学音乐系同学在青岛
[左七为马友德,右五为黄晓耕(马友德的夫人)]

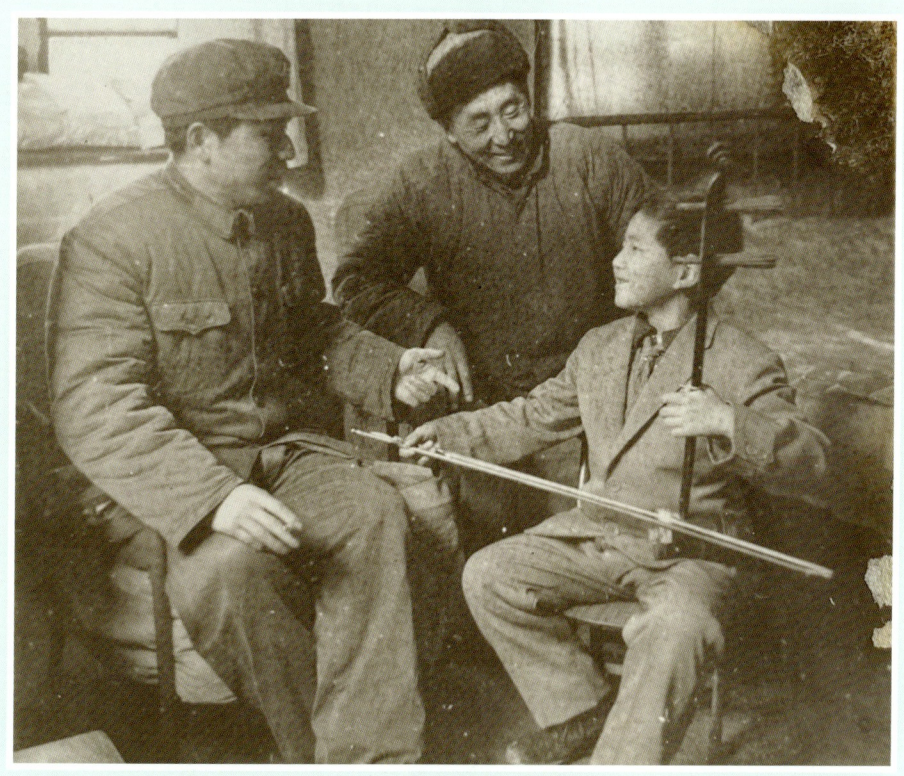

1974年,在南京给学生陈军上课
(左一为陈耀星,右一为陈军)

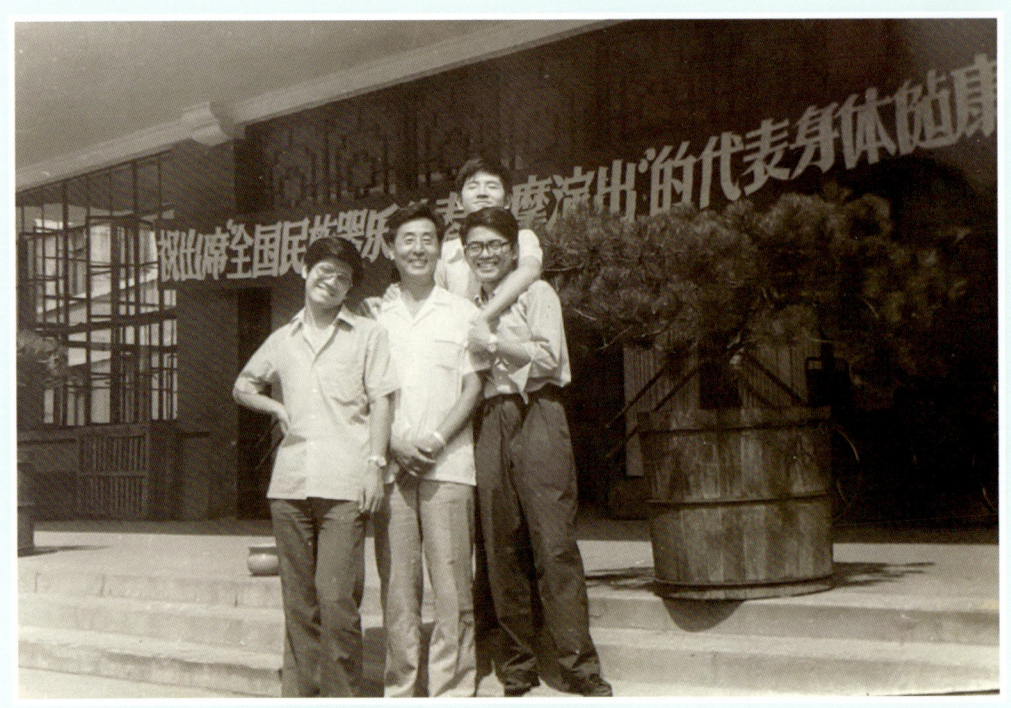

1982年,带队与学生们在济南参加"全国民族器乐独奏观摩演出"(北方片)
(左起:许可、马友德、陈军、高扬)

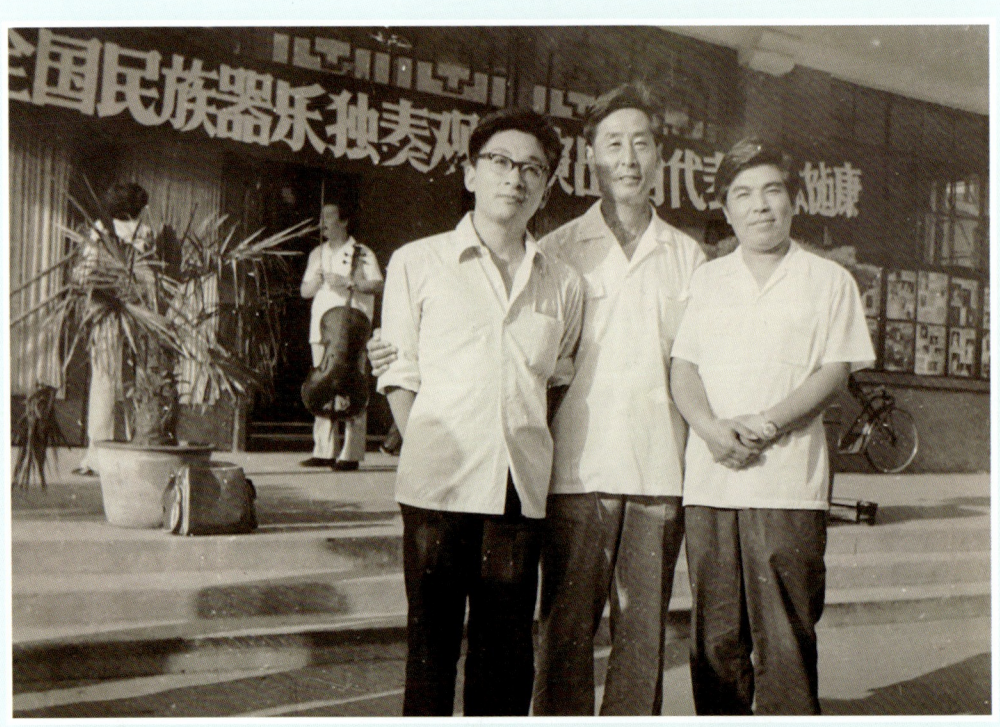

1982年,与学生陈耀星合影
(左二为马友德,右一为陈耀星)

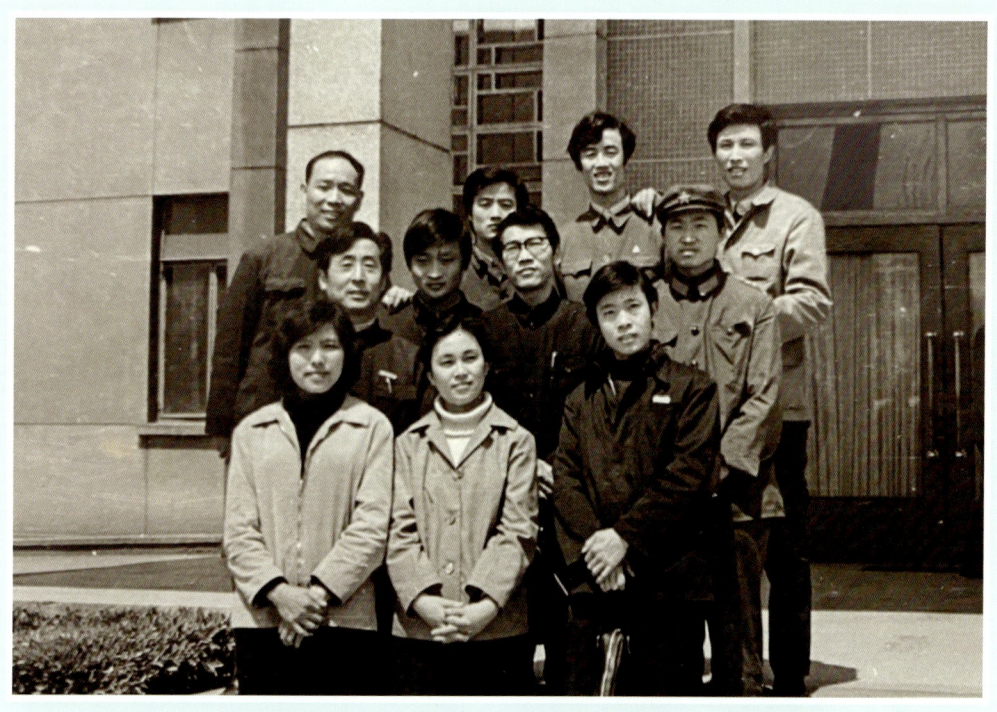

1982年，带队与学生们在武汉参加"全国民族器乐独奏观摩演出"（南方片）
（前排左起：齐勉乐、余惠生、卞留念；
中排左起：马友德、杭笑春、王少林、沈阳；
后排左起：贾纪文、杨易禾、朱昌耀、沈蟠庚）

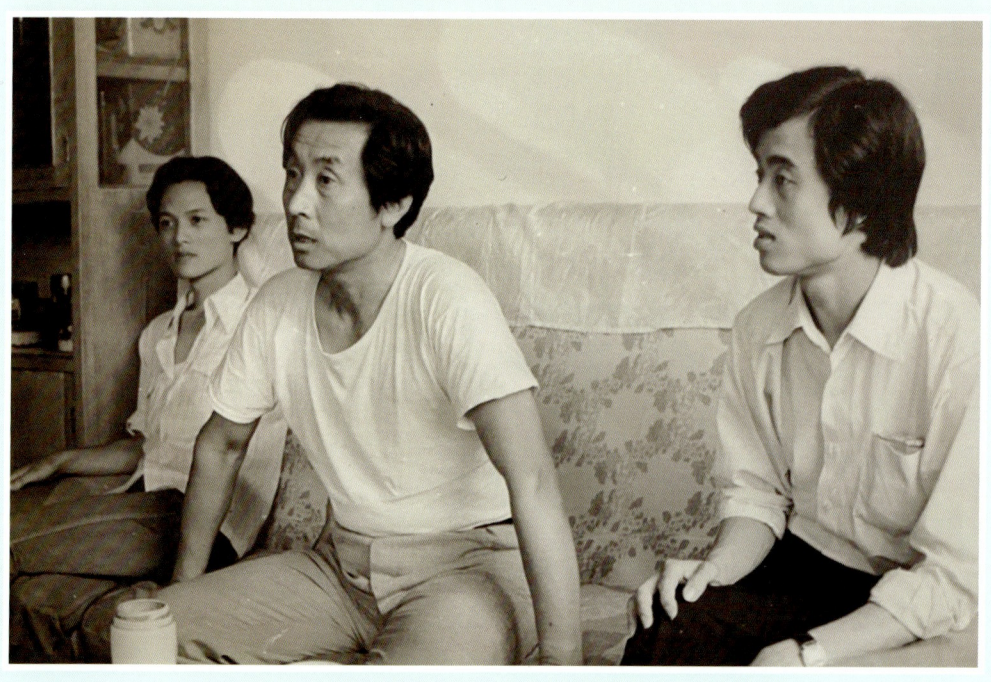

1985年，与学生邓建栋（左一）和朱昌耀（右一）合影

1985年,与学生王少林(左一)和高扬(右一)合影

1985年,与学生周维(左一)和朱昌耀(右一)合影

1985年，在南京家中给学生周维上课

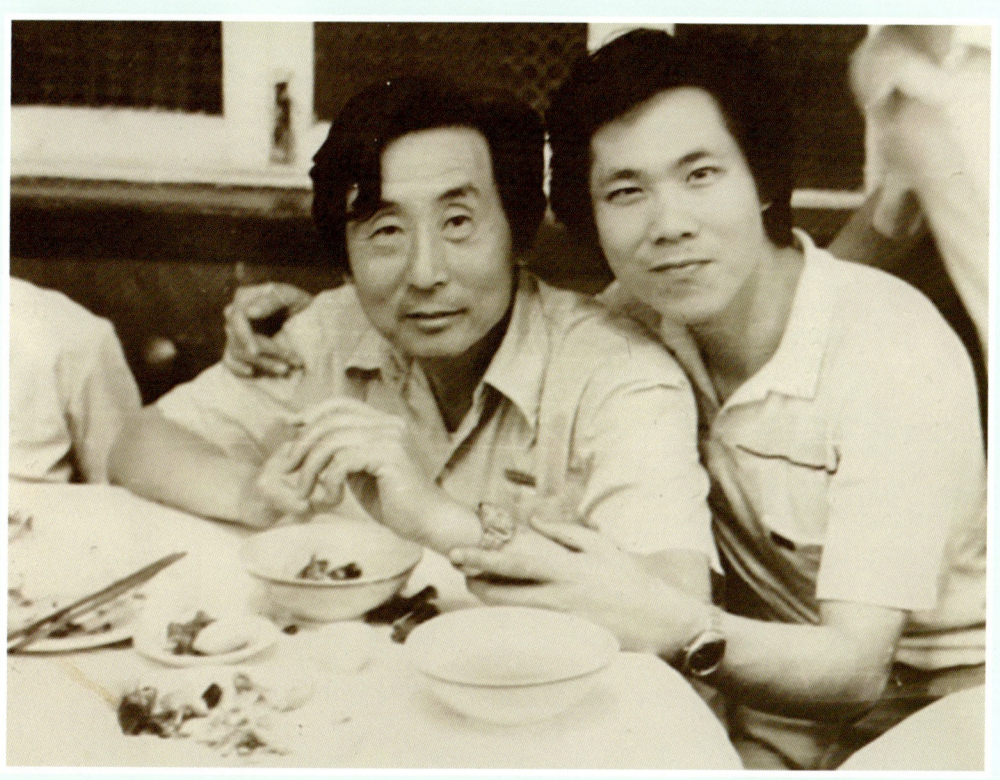

1985年，与学生周维合影

1985年，与学生合影
（左起：余惠生、周维、朱昌耀、马友德、邓建栋）

1986年，在上海音乐学院讲学时与学生史寅合影

1986年，在上海音乐学院讲学

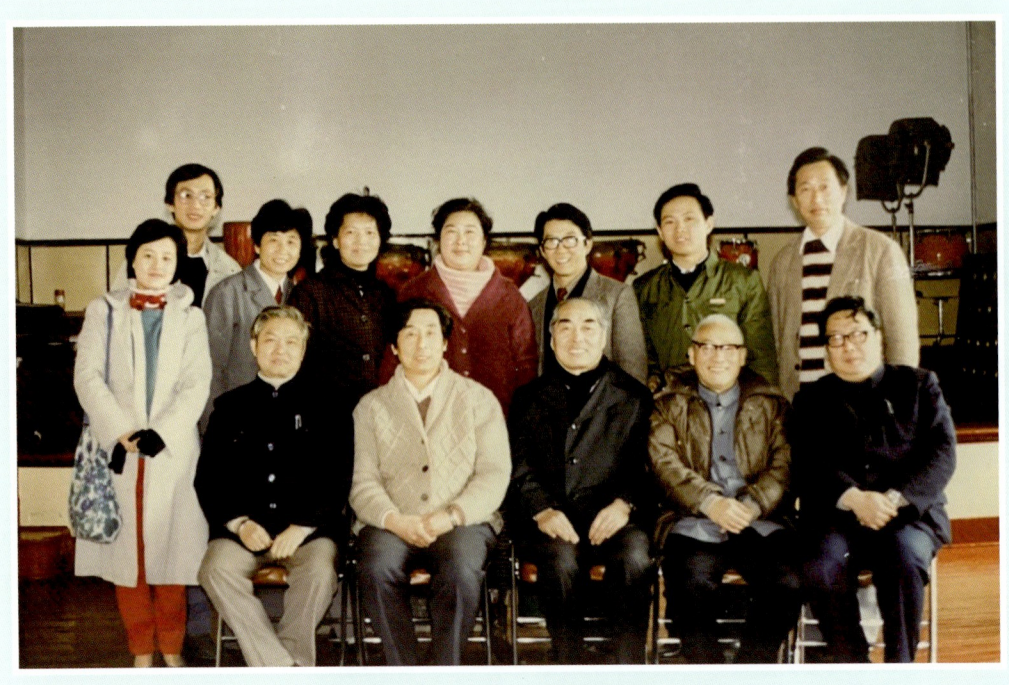

1986年，在上海音乐学院讲学时合影
（前排坐左起：林心铭、马友德、项祖英、胡登跳、吴之岷；
后排站：左四张怀粤、左五闵惠芬、左六曹元德、左七史寅、左八陈龙章）

1986年，在黄瓜园家中给学生芮雪上课

1986年,与学生杨易禾合影

1986年,在杨易禾研究生论文答辩现场
(评委席左起:马友德、涂咏梅、茅原、张锐)

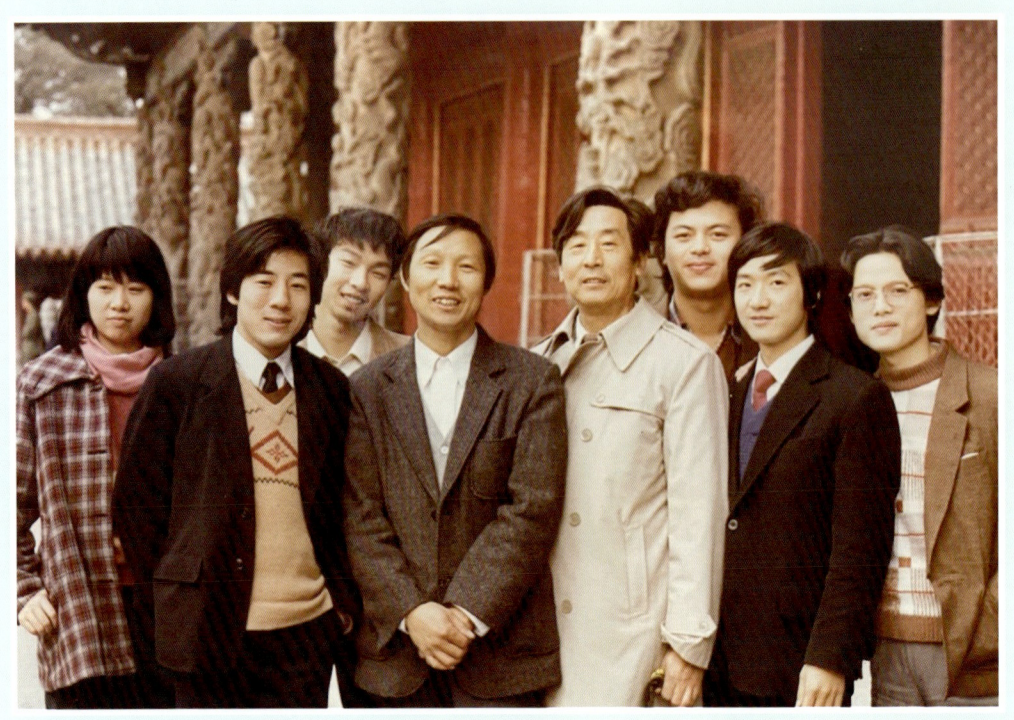

1986年,带领学生在曲阜师范大学讲学、演出
(左起:王珣、王文礼、芮雪、芮伦宝、马友德、徐军、欧景星、邓建栋)

1986年,与学生欧景星合影

1986年,与学生邓建栋合影

1986年,与山东艺术学院音乐系师生合影(右五为马友德)

20世纪80年代，与两代学生芮小珠（左一）和芮强（右二）合影

20世纪80年代，在黄瓜园家中给学生董金铭上课

1986年，在曲阜师范大学演出
（钢琴伴奏为徐军）

1987年，与学生欧景星合影

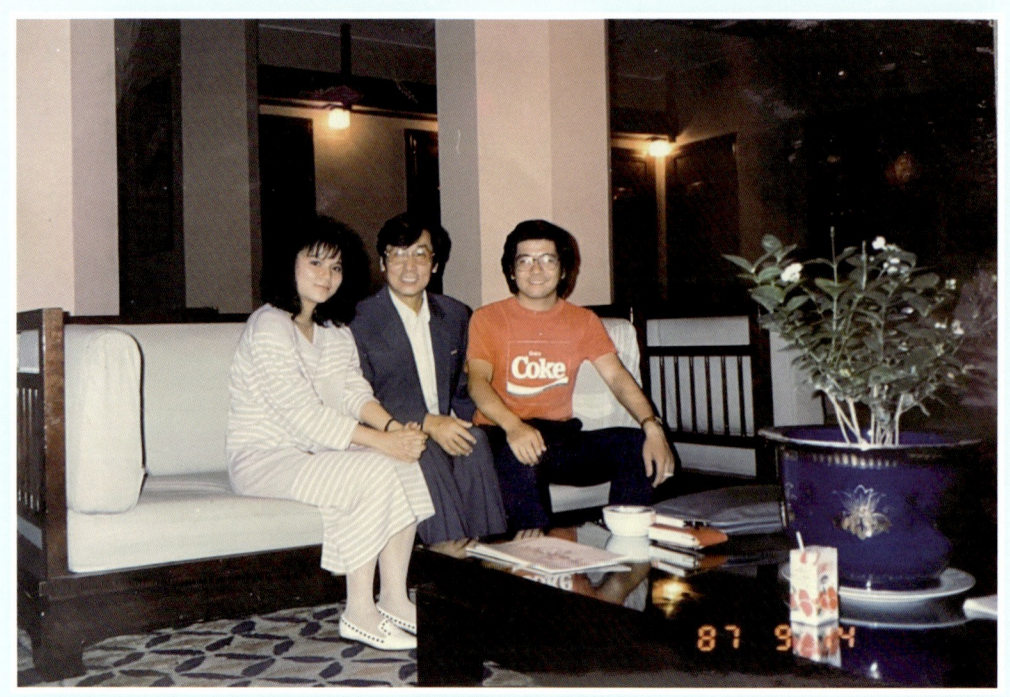

1987年，与学生辛小红（左一）、许可（右一）在北京合影

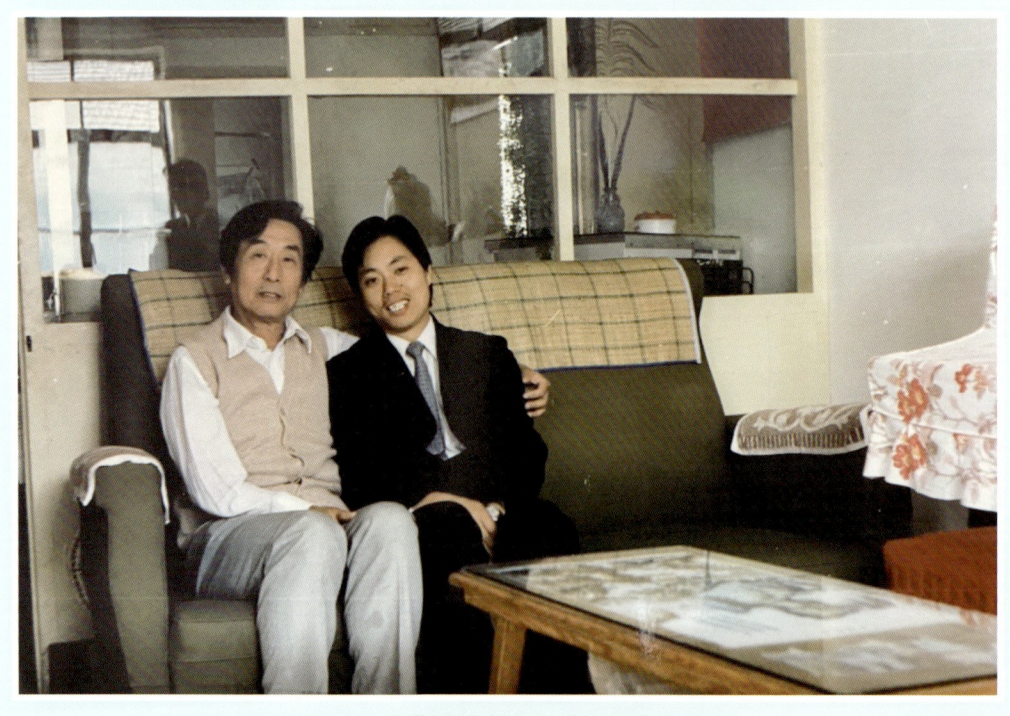

1988年，在黄瓜园家中与学生戈晓毅合影

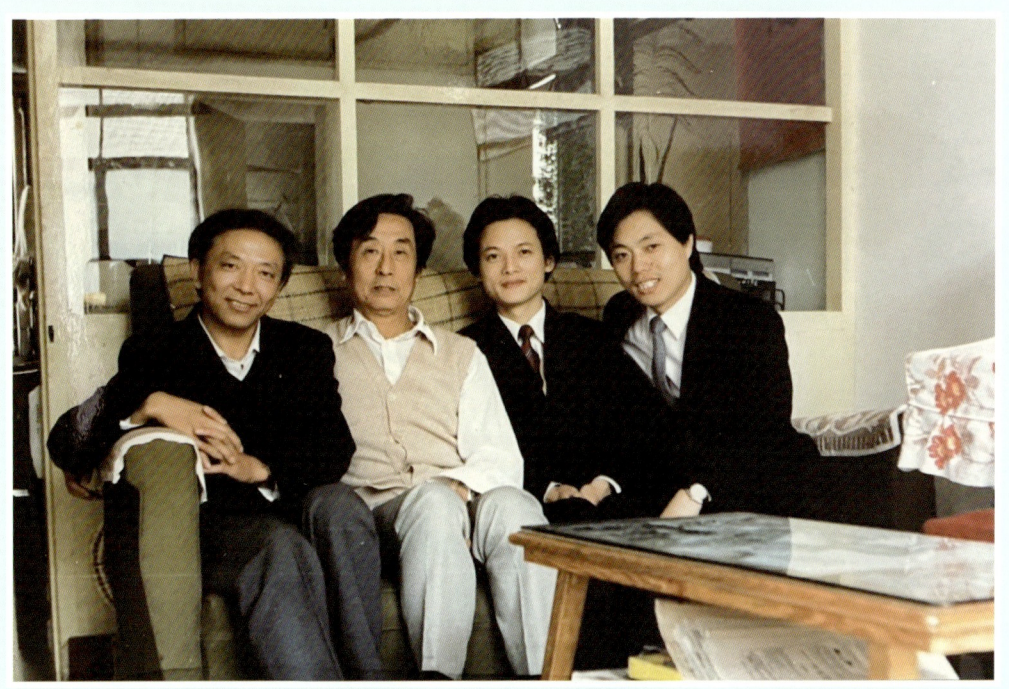

1988年，在黄瓜园家中与学生合影
（右一戈晓毅、右二邓建栋）

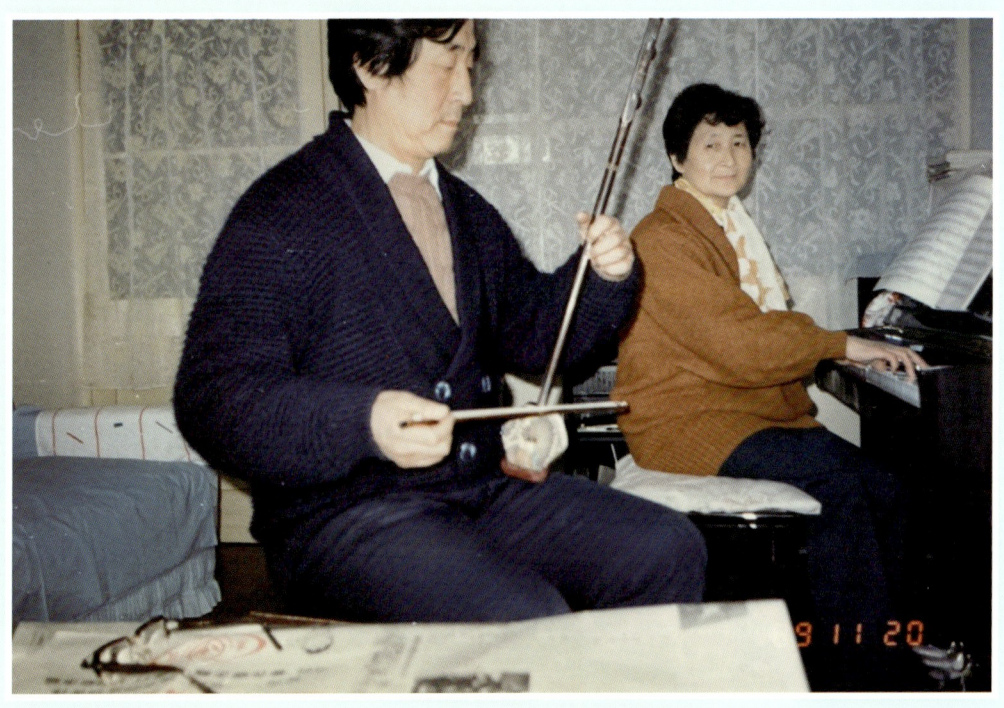

1989年，与夫人黄晓耕在家中合伴奏

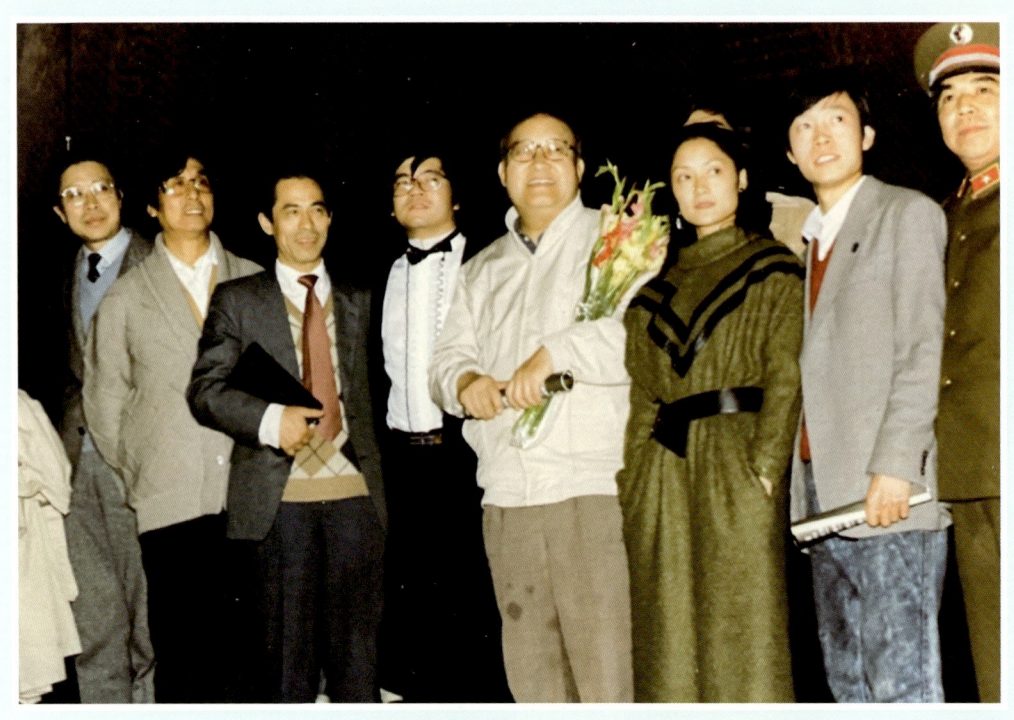

1989年，在学生许可于北京举办的独奏音乐会上合影
（左一王国潼、左二马友德、左三何占豪、左四许可、左五蓝玉崧、右一陈耀星、右二卞留念）

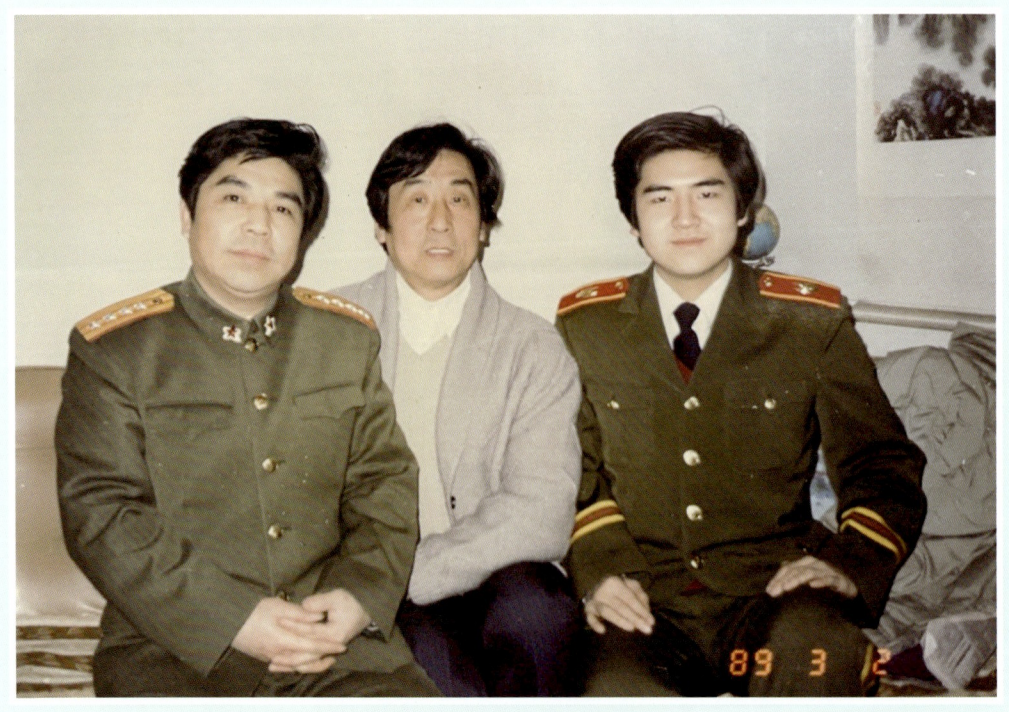

1989年，与两代学生陈耀星（左一）、陈军（右一）合影

1989年，与学生陈耀星合影

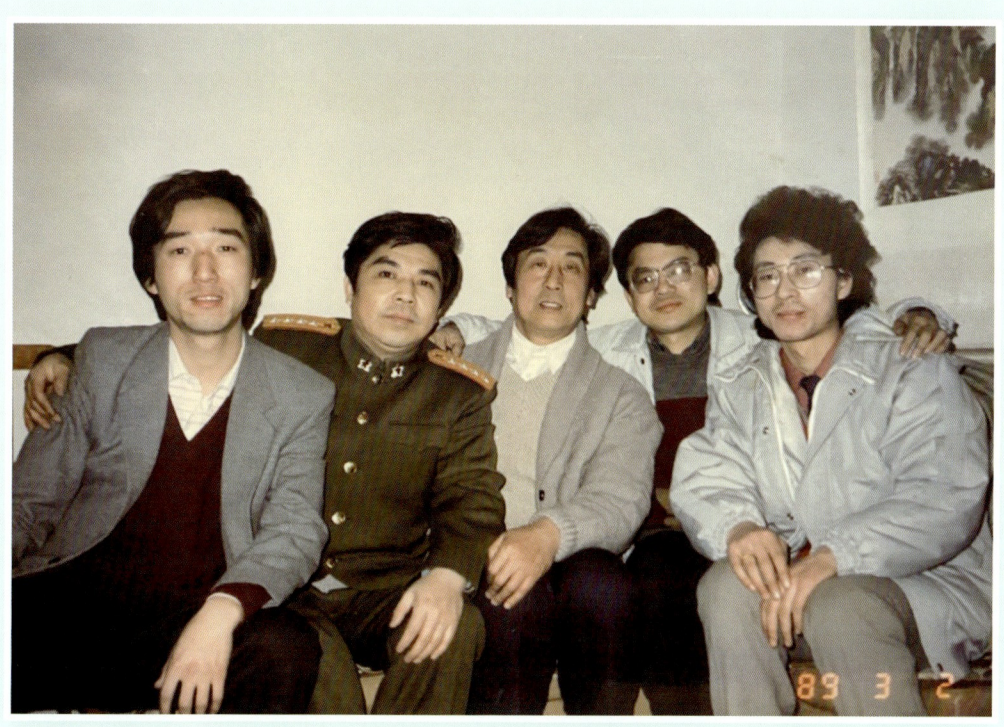

1989年，与学生合影
（左一冯志皓、左二陈耀星、左三马友德、左四高扬）

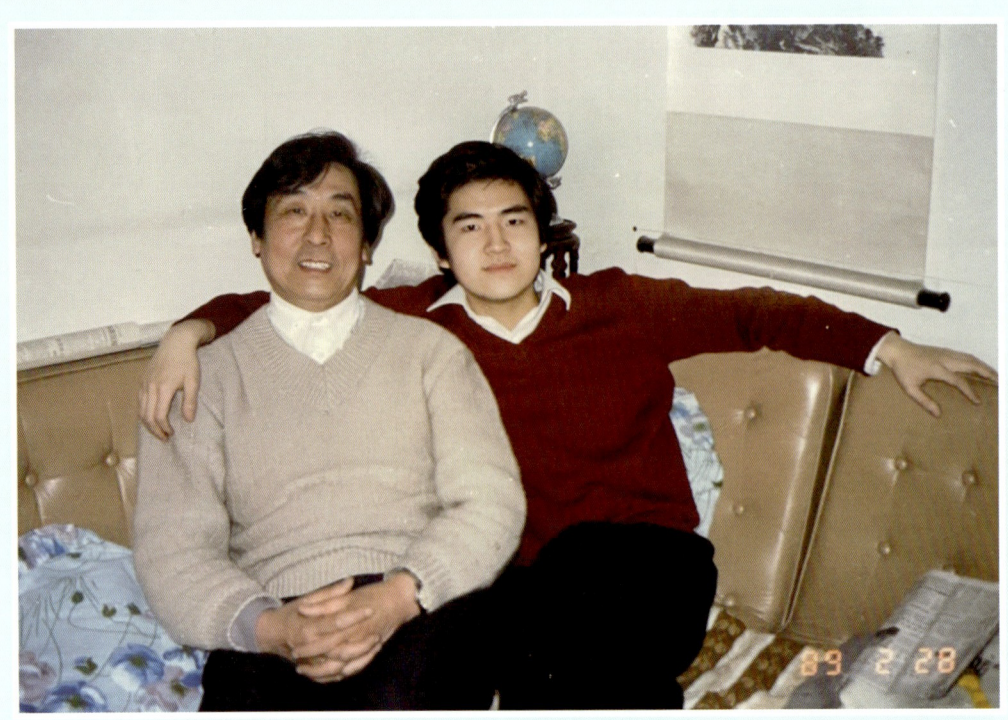

1989年，与学生陈军合影

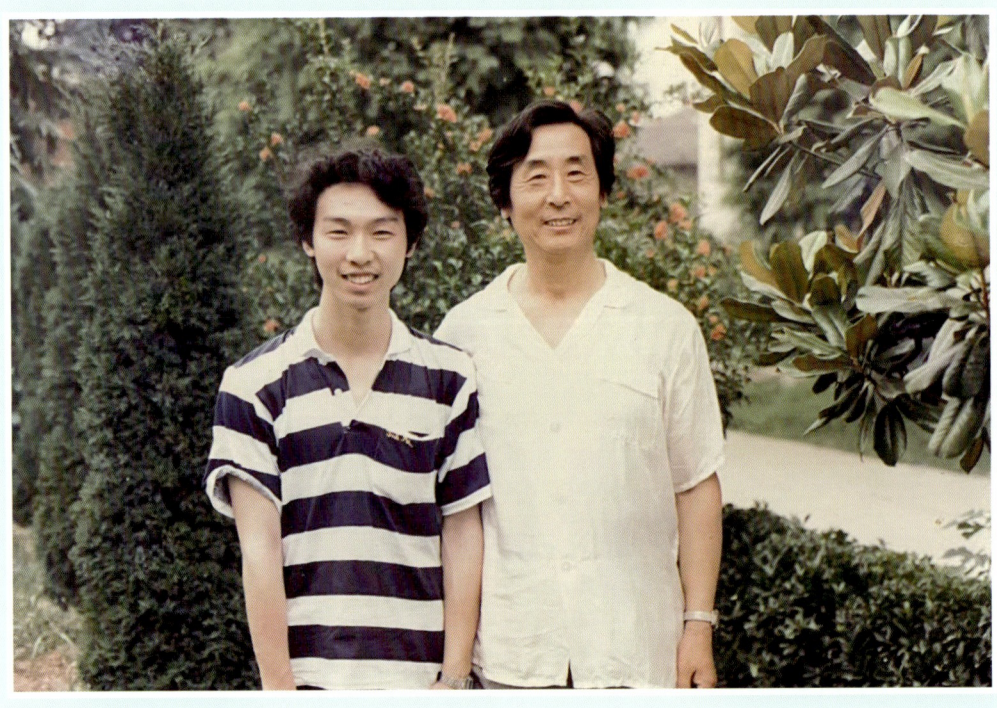

1989年，在黄瓜园与学生芮雪合影

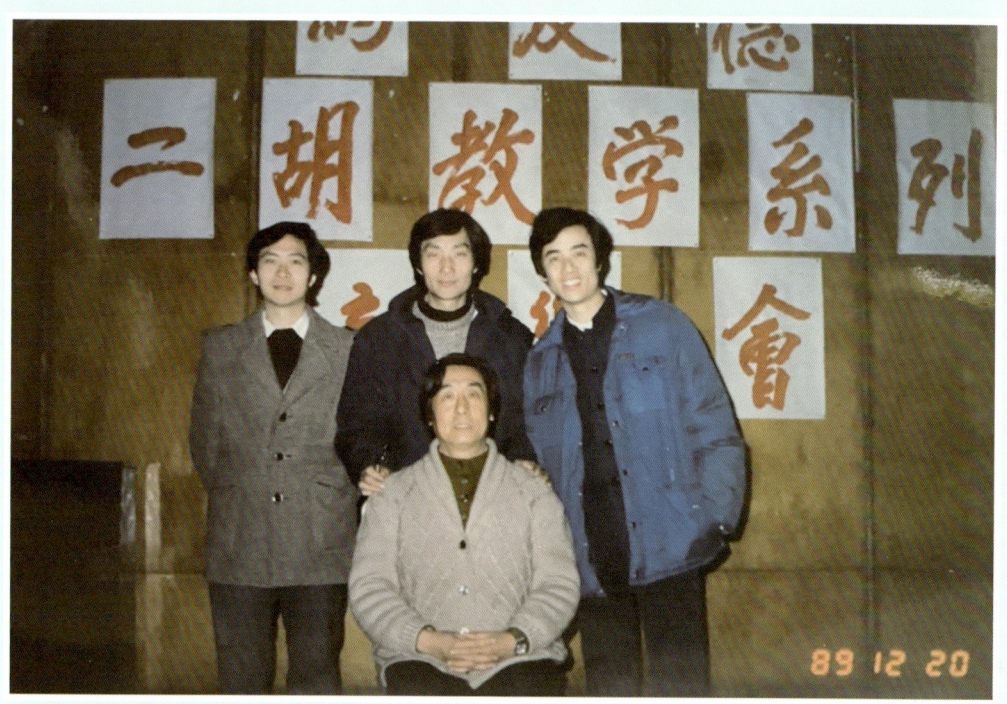

1989年，在南京艺术学院演奏厅举办的二胡教学系列音乐会上与学生合影
（前排：马友德；
后排左起：孙海东、张正弟、朱昌耀）

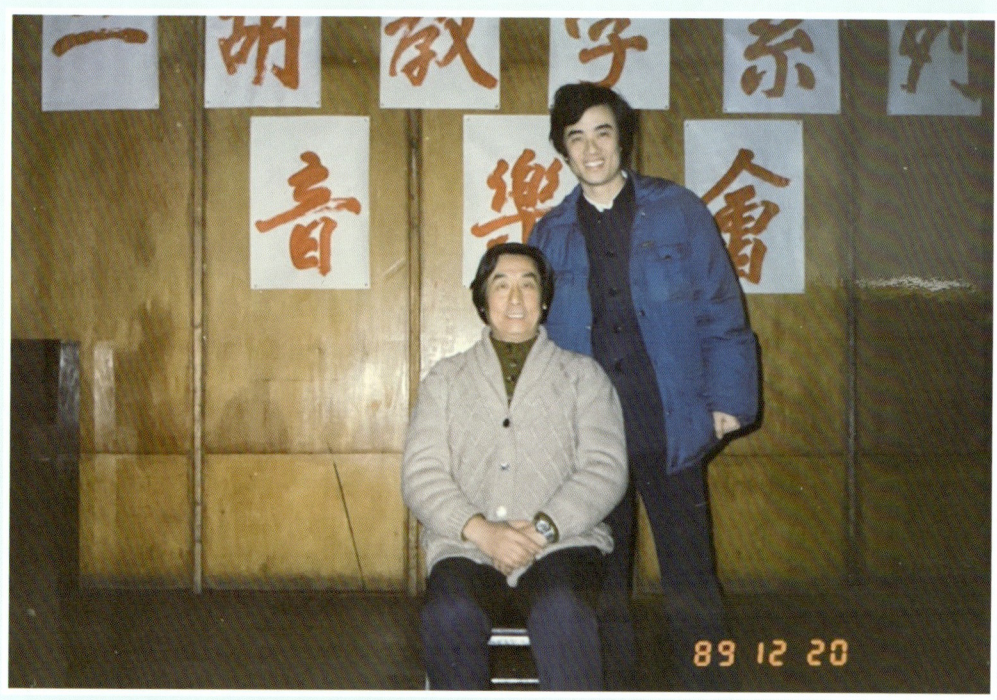

1989年，与学生朱昌耀合影

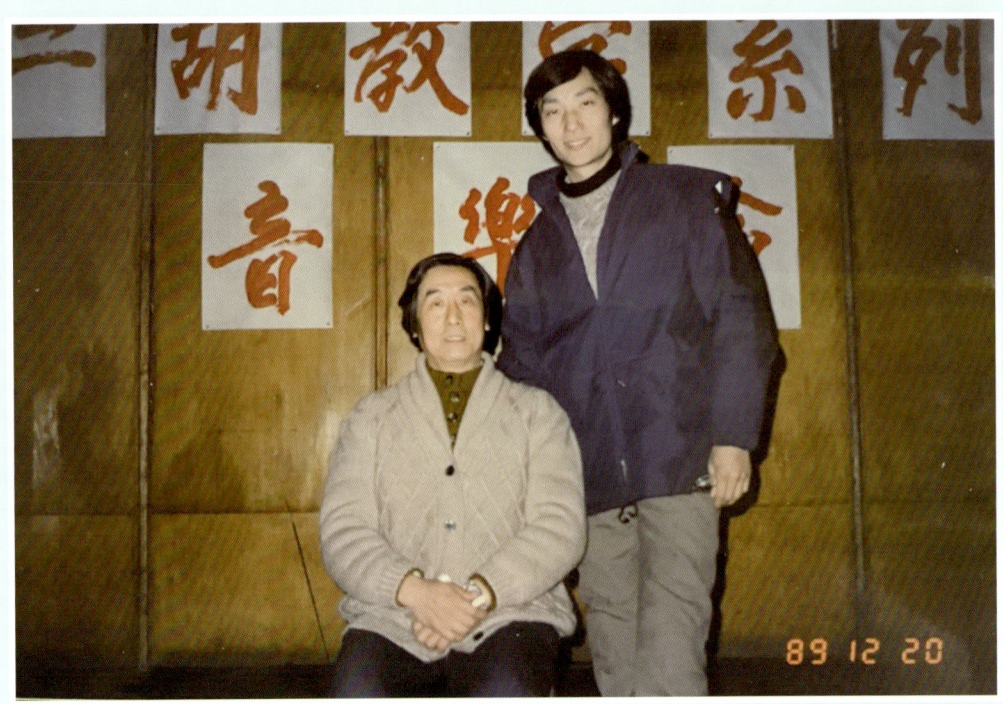

1989年，与学生张正弟合影

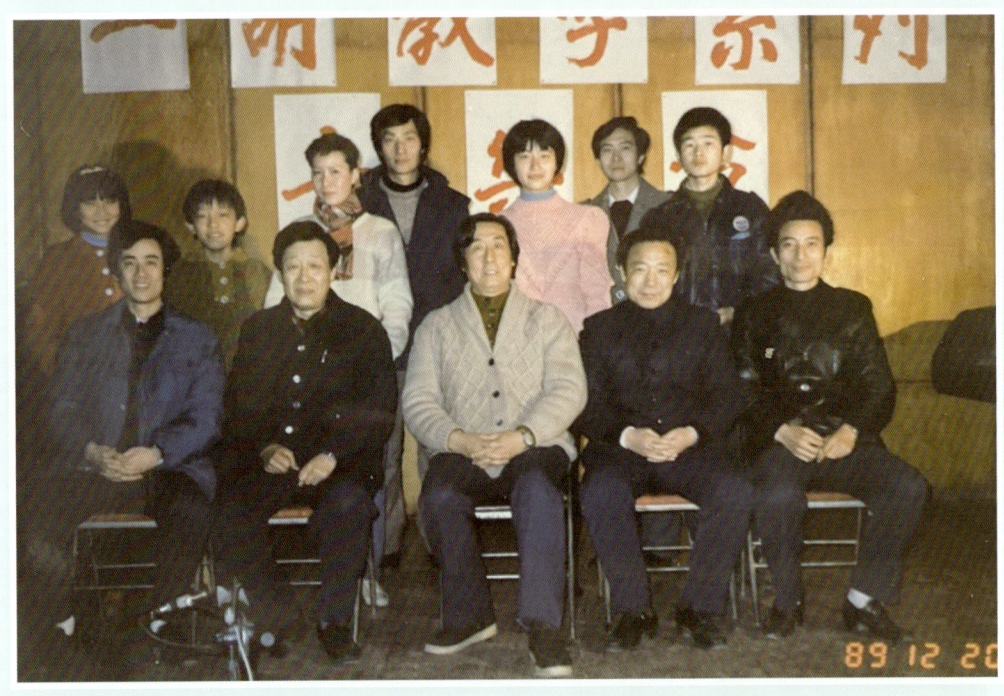

1989年，在于南京艺术学院演奏厅举办的二胡教学系列音乐会上合影
（坐排左起：朱昌耀、王登云、马友德、顾永芝、陈建华；
站排左起：苏文婷、刘君伟、彭艺芳、张正弟、吴晓芳、孙海东、陈建民）

1989年，在于南京艺术学院演奏厅举办的二胡教学音乐会上与学生邓建栋合影

1989年，在黄瓜园家中给外孙女顾怀燕上课

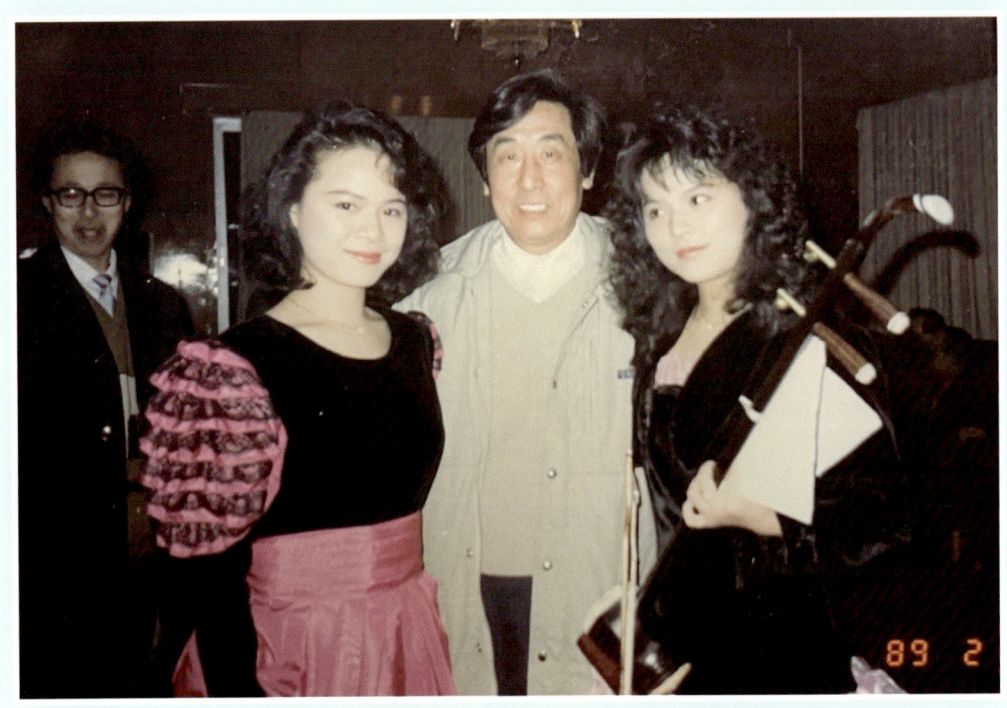

1989年，与学生辛小玲（左）、辛小红（右）合影

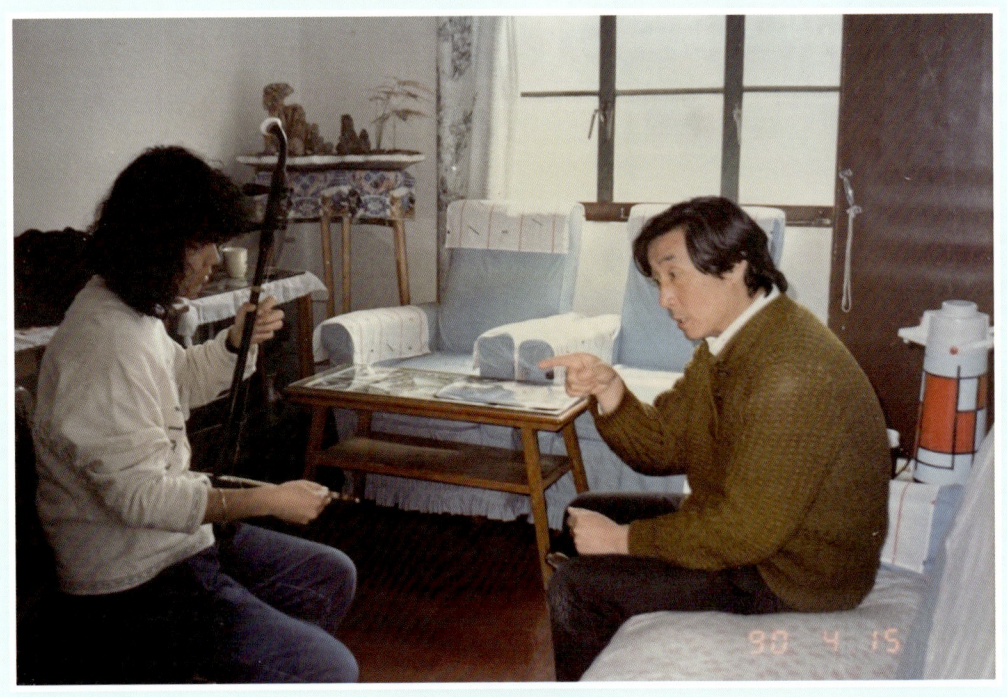

1990年，在黄瓜园家中给学生辛小红上课

1990年，在黄瓜园家中与学生卞留念合影

1990年，与学生合影
（左起：朱昌耀、马友德、朱广星、陈盘寿）

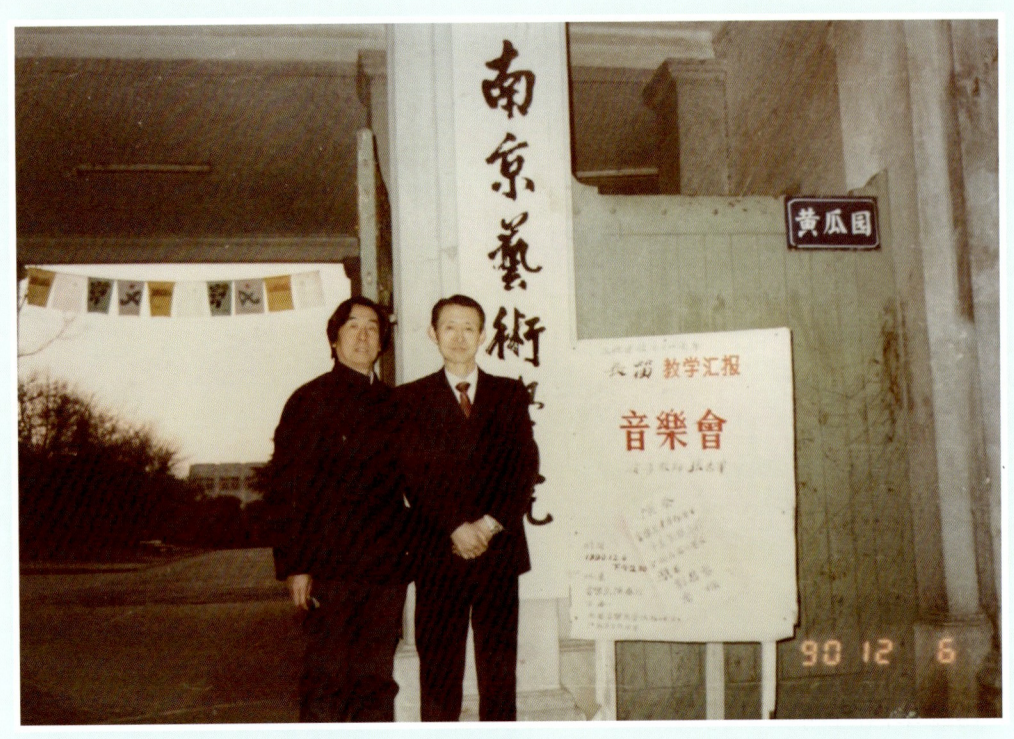

1990年，在南京虎踞北路15号南京艺术学院门口与同事张志华合影

1991年，在南京艺术学院与学生邢立元合影

1992年，在于南京艺术学院演奏厅举办的"全国民族器乐南京邀请赛"上与学生欧景星（左一）和外孙女顾怀燕（右一）合影

1992年，与二胡演奏家张韶（左一）合影

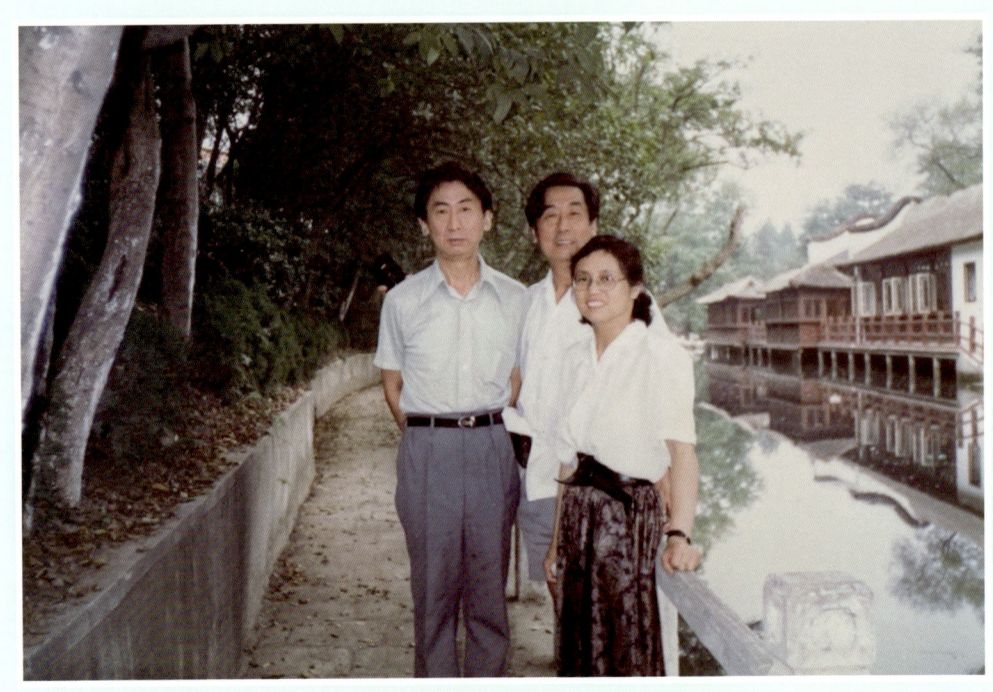

20世纪90年代，与弟弟、著名作曲家马友道（左一）和弟媳（右一）在扬州合影

1993年，与学生吴晓芳合影

1993年，参加"纪念华彦钧诞辰100周年"活动时在无锡合影（左四为马友德）

1993年，与二胡演奏家舒昭合影

1993年，与中央音乐学院原院长赵沨合影

1995年，在苏州与学生合影
（左起：周维、马友德、高扬、欧景星）

1998年,与南京艺术学院附中老师合影
(前排左起:顾再锡、李志强、马友德、王敏;
后排左起:吴舍光、何晓妙、管斌、谢景全、何晓晔、陈小红)

1998年,参加"香港艺术节"演出前在南京艺术学院演奏厅预演
(扬琴伴奏为芮伦宝)

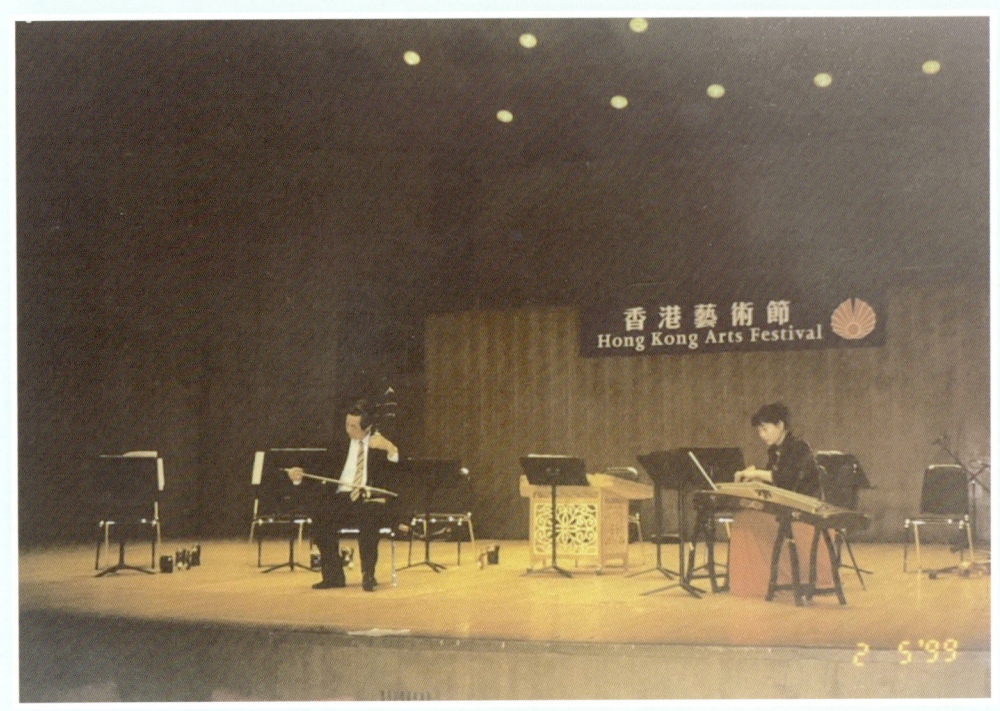

1999年,在"香港艺术节"演出
(古筝伴奏为阎爱华)

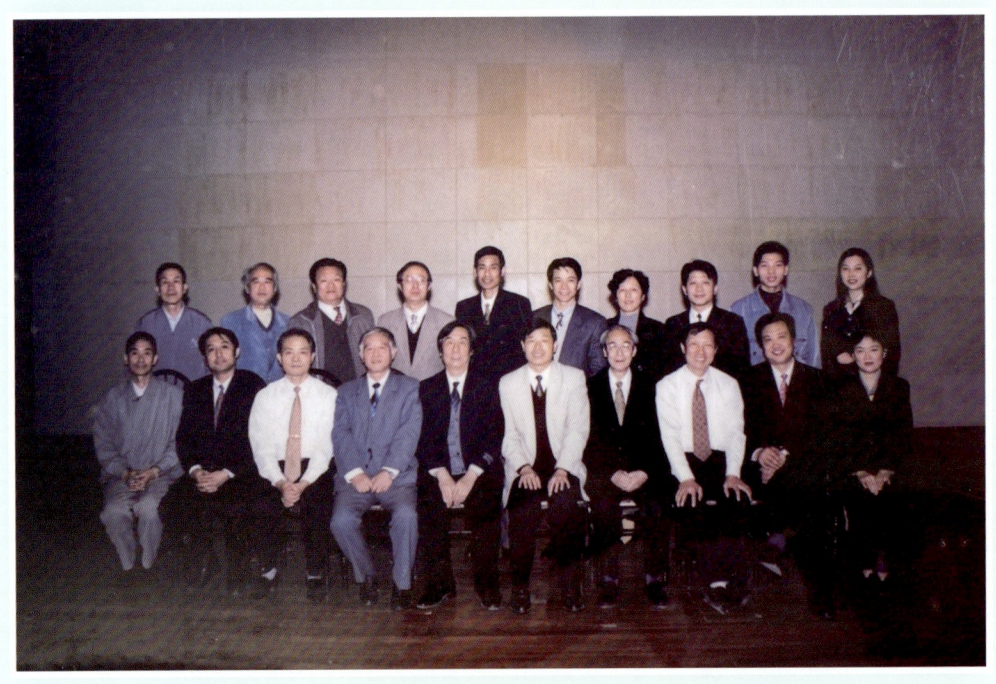

1999年,在"香港艺术节"演出合影(前排左五为马友德)

20世纪90年代，在南京与二胡演奏家金伟合影

20世纪90年代，与二胡演奏家蒋巽风（左一）和周耀昆（右一）在北京合影

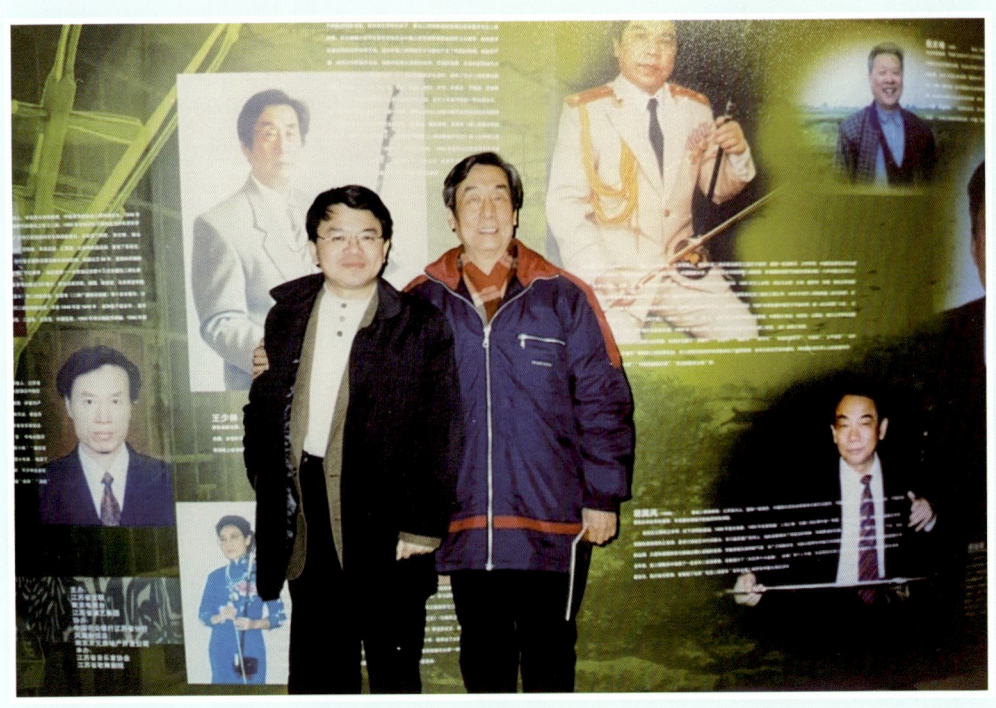

2001年,在"江苏二胡之乡音乐会"上与学生高扬合影

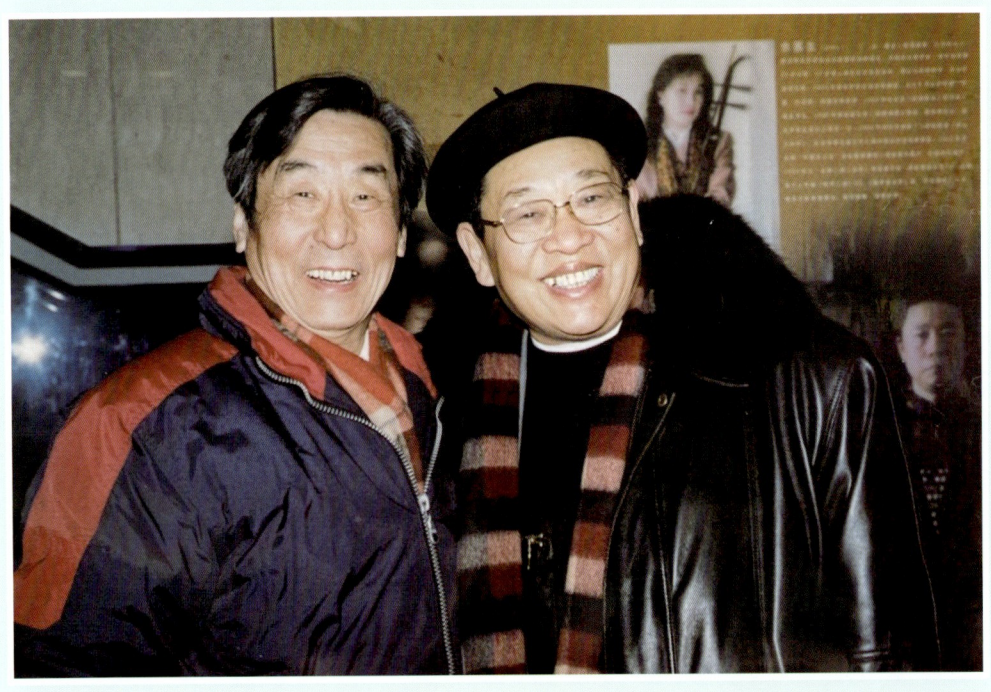

2001年,在"江苏二胡之乡音乐会"上与江苏省音乐家协会原主席陈鹏年合影

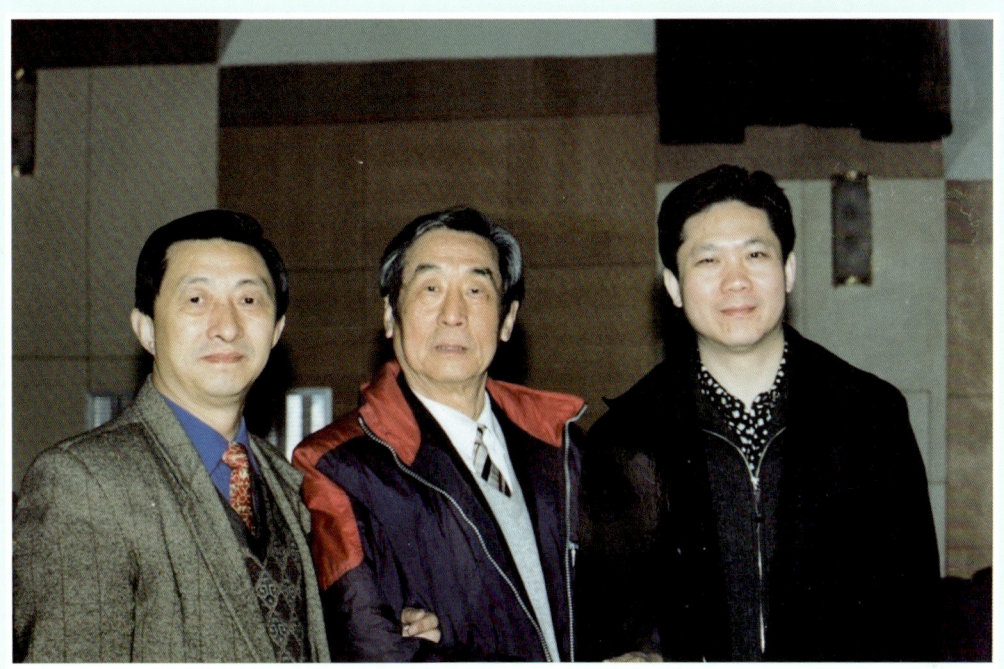

2001年,在"江苏二胡之乡音乐会"上与江苏省音乐家协会原秘书长朱新华(左一)和学生周维(右一)合影

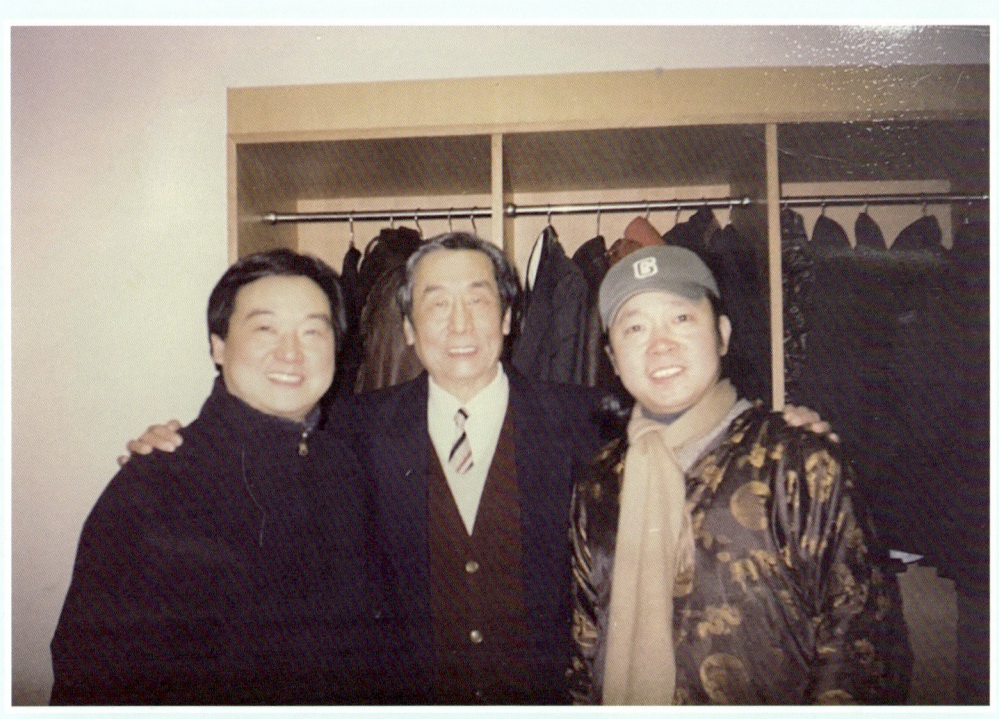

2001年,在"江苏二胡之乡音乐会"上与学生欧景星(左一)和卞留念(右一)合影

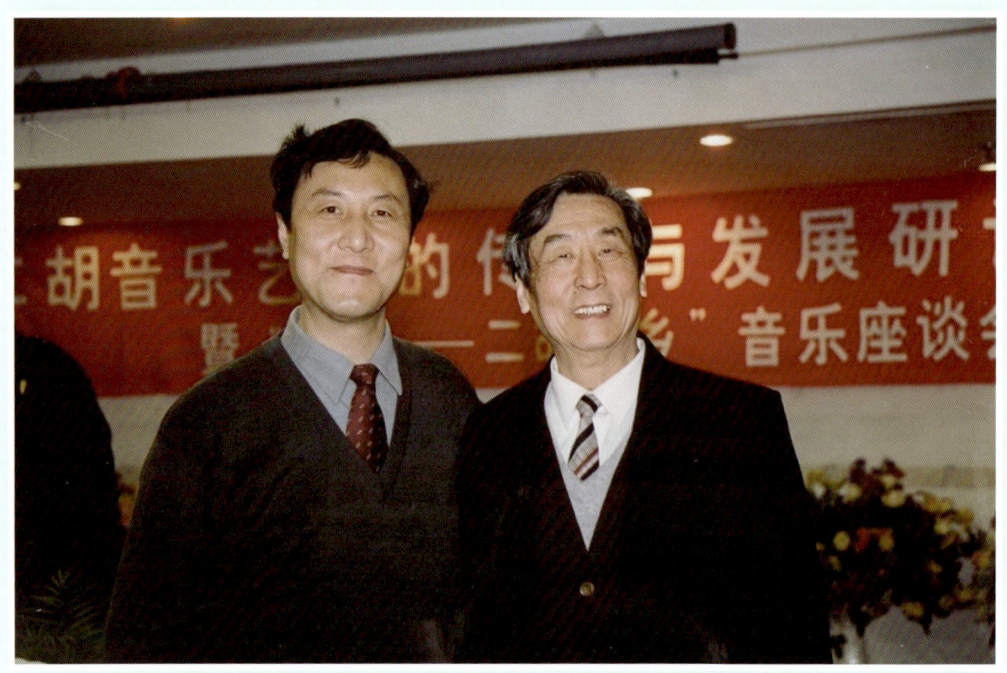

2001年，在"江苏二胡之乡"音乐座谈会上与江苏省音乐家协会原副主席何山合影

2001年，在"江苏二胡之乡"音乐座谈会上与南京师范大学教授黎松寿合影

2001年,在"江苏二胡之乡"音乐座谈会上与江苏省广播电台原总编霍三勇合影

2001年,在"江苏二胡之乡"系列活动上与参会者合影
(前排左起:朱昌耀、朱新华、蒋巽风、吴之岷、张韶、刘文金、马友德、倪志培、陈耀星、芮伦宝;
后排左起:吕胜之、周维、高扬、赵寒阳、傅建生、陈军、余惠生、欧景星)

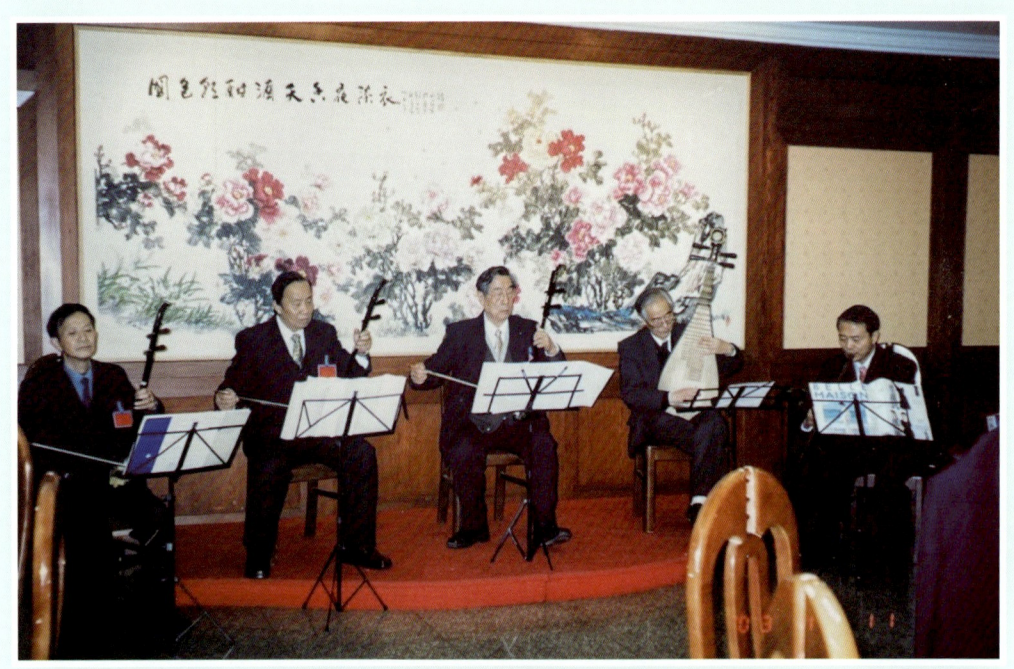

2003年,在江苏省文史馆演出
(左起:韩文忠、涂咏梅、马友德、闵季骞、林克仁)

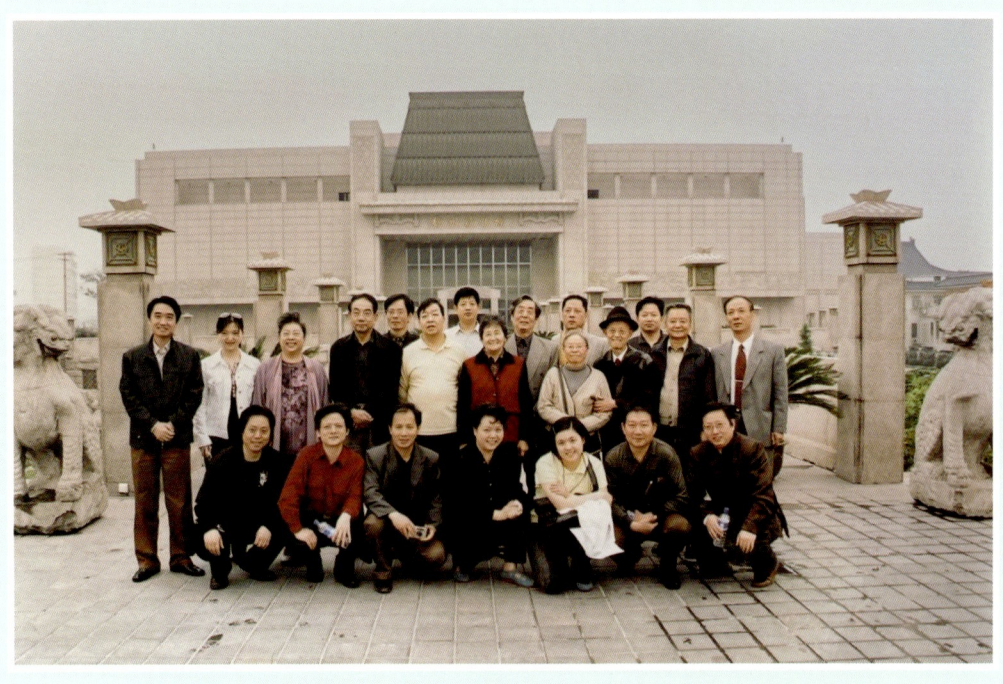

2004年,江苏省徐州市成立二胡学会时合影(后排左九为马友德)

2004年，与夫人黄晓耕（右一）和二胡演奏家严洁敏（左一）合影

2004年，与夫人黄晓耕（左一）、二胡演奏家闵惠芬（右二）和学生戈晓毅（右一）合影

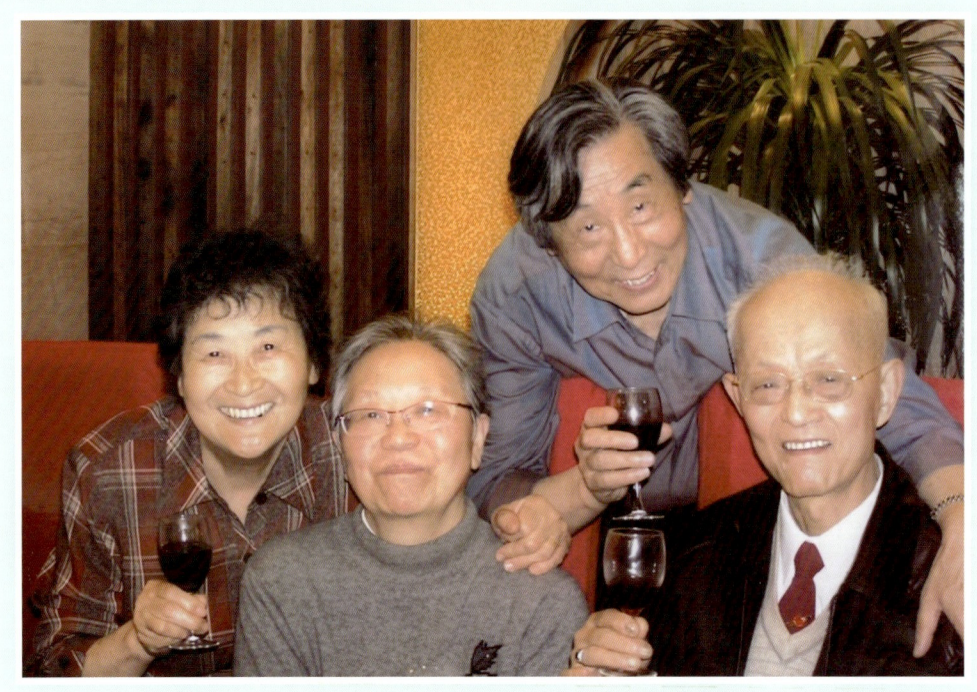

2004年，在徐州首届国际胡琴节与二胡演奏家张锐（右一）合影

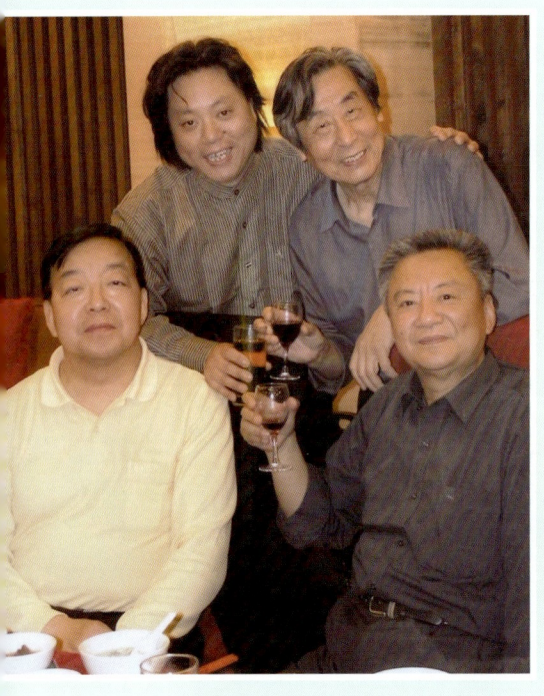

2004年，在徐州首届国际胡琴节上合影
（左起：周耀昆、戈晓毅、马友德、沈正陆）

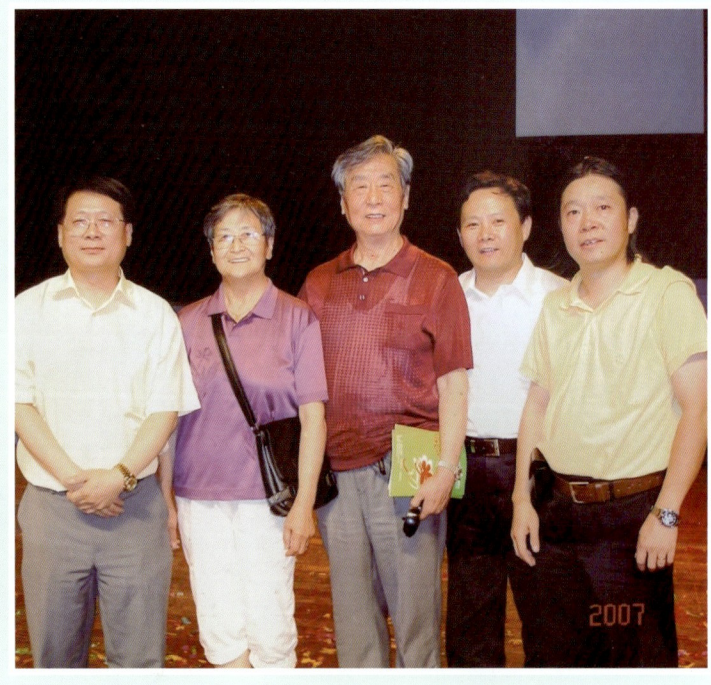

2007年，与夫人黄晓耕（右二），学生卞留念（右一）、史寅（右二）、雷达（左一）合影

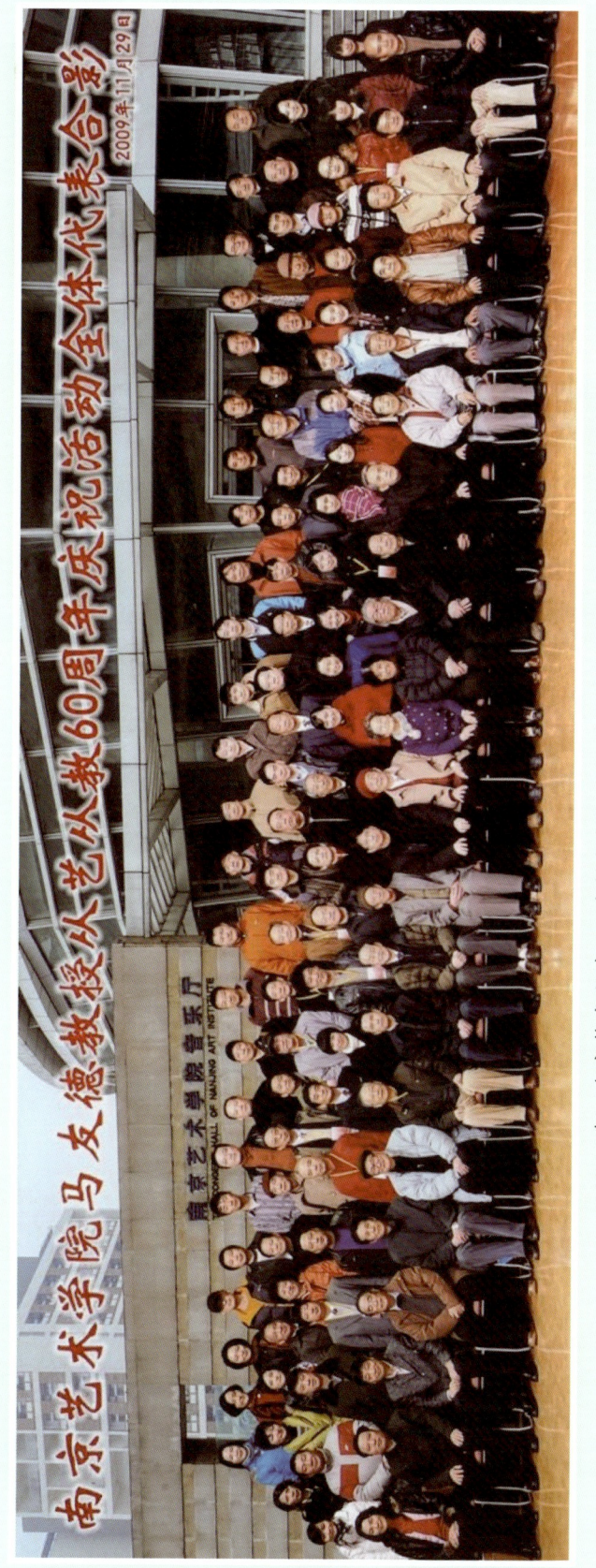

2009年,南京艺术学院"马友德教授从艺从教60周年庆祝活动"全体代表合影
(前排左十二为马友德)

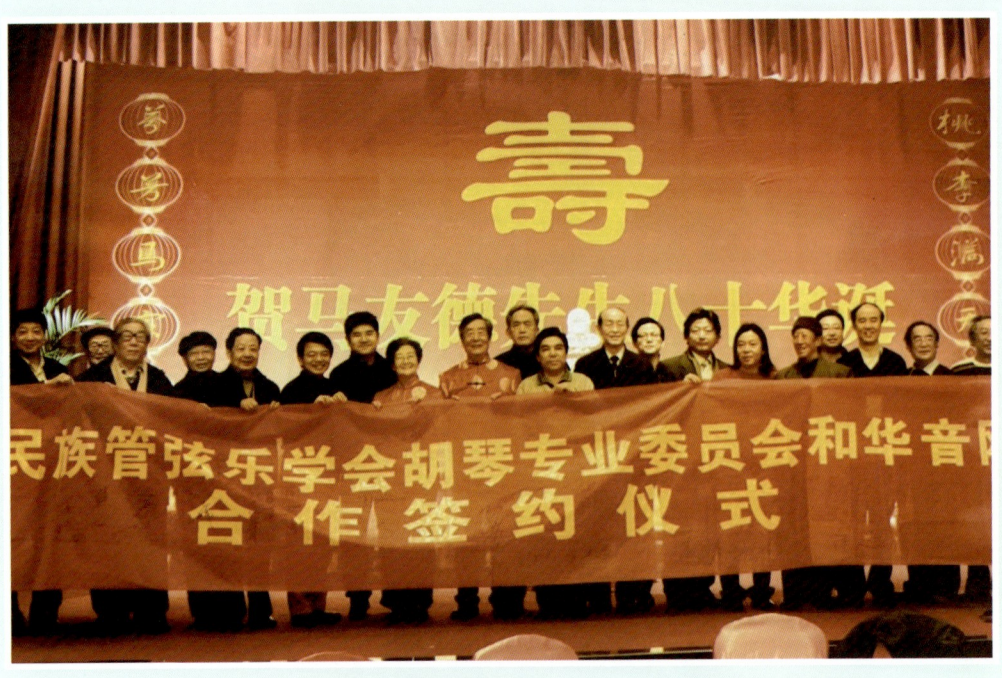

2009年,"贺马友德先生八十华诞"合影
(左一顾汶、左三张道一、左五张晓峰、左六高扬、左七陈军、左九马友德;右一居其宏、右二伍国栋、右三朱昌耀、右五茅原、右六卞留念、右七王建民、右八邓建栋、右九鲁日融、右十陈耀星、右十一唐毓斌)

2013年,与南京艺术学院原人事处处长王德林合影

2016年，在江苏老年公寓与二胡演奏家、教育家宋飞合影

2017年，与南京艺术学院原教务处处长王秉舟合影

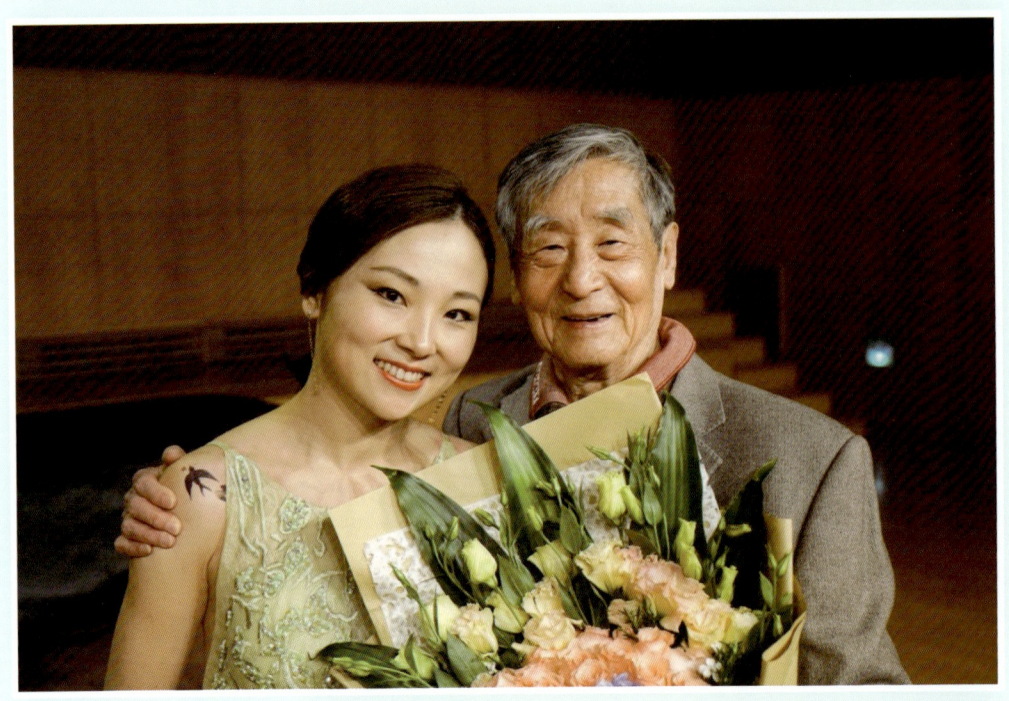

2017年，在南京艺术学院音乐厅与外孙女顾怀燕合影

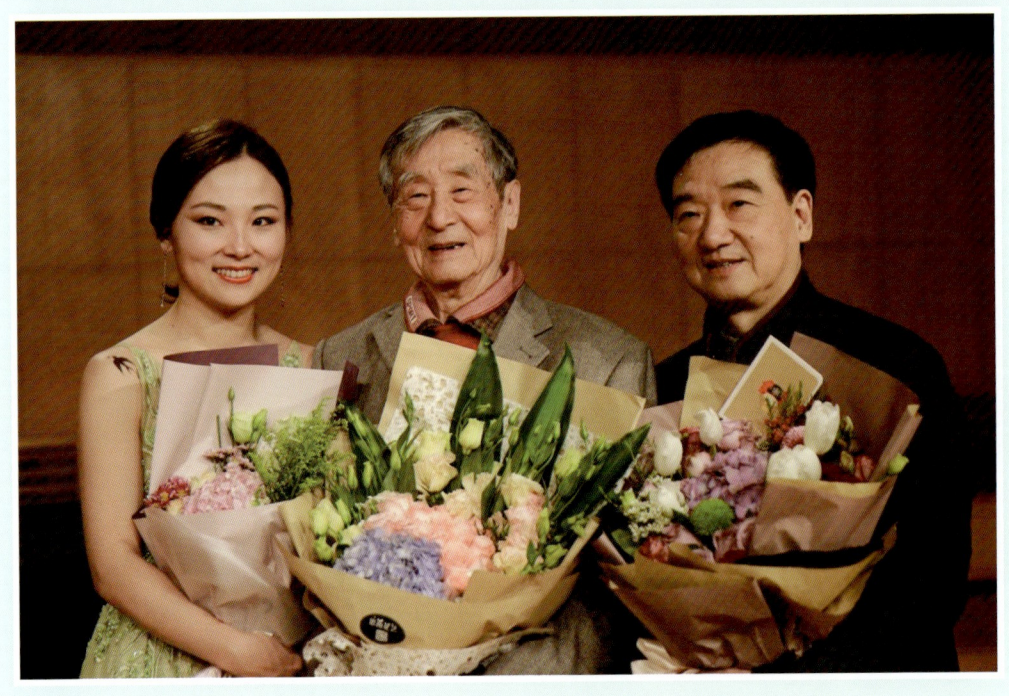

2017年，与学生欧景星（右一）、外孙女顾怀燕（左一）合影

2019年,"祝贺马友德教授从教70周年系列活动"合影(前排左十为马友德)

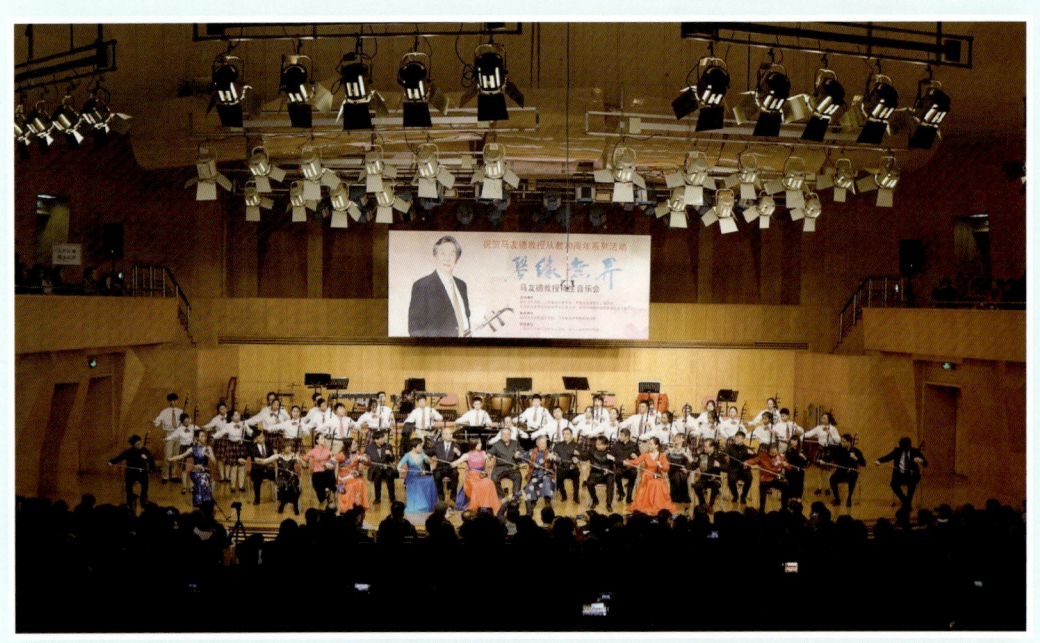

2019年，在"琴缘无界"音乐会上与弟子们齐奏《光明行》

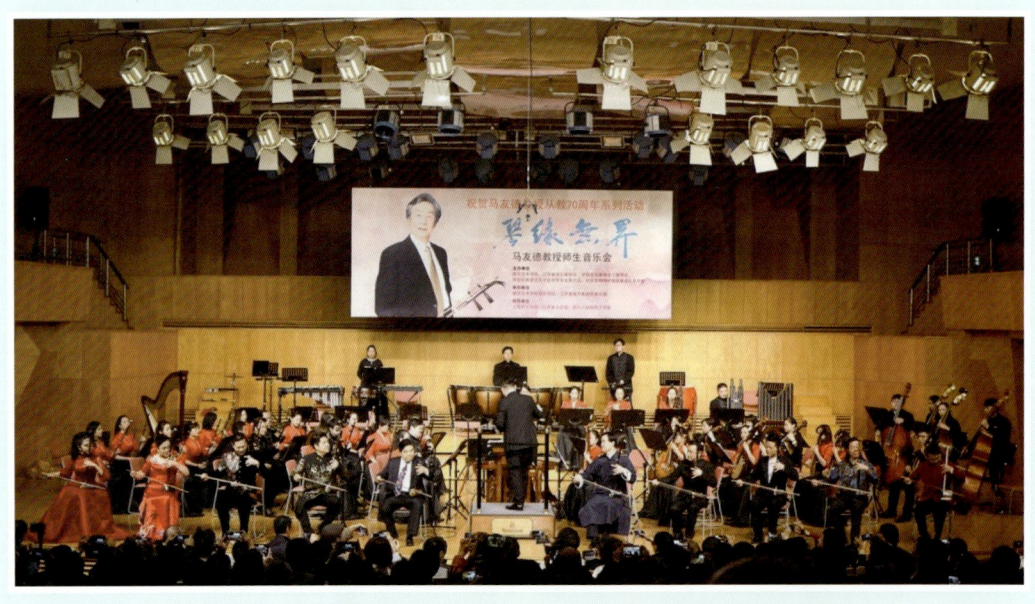

2019年，在"琴缘无界"音乐会上"马家军"齐奏《战马奔腾》

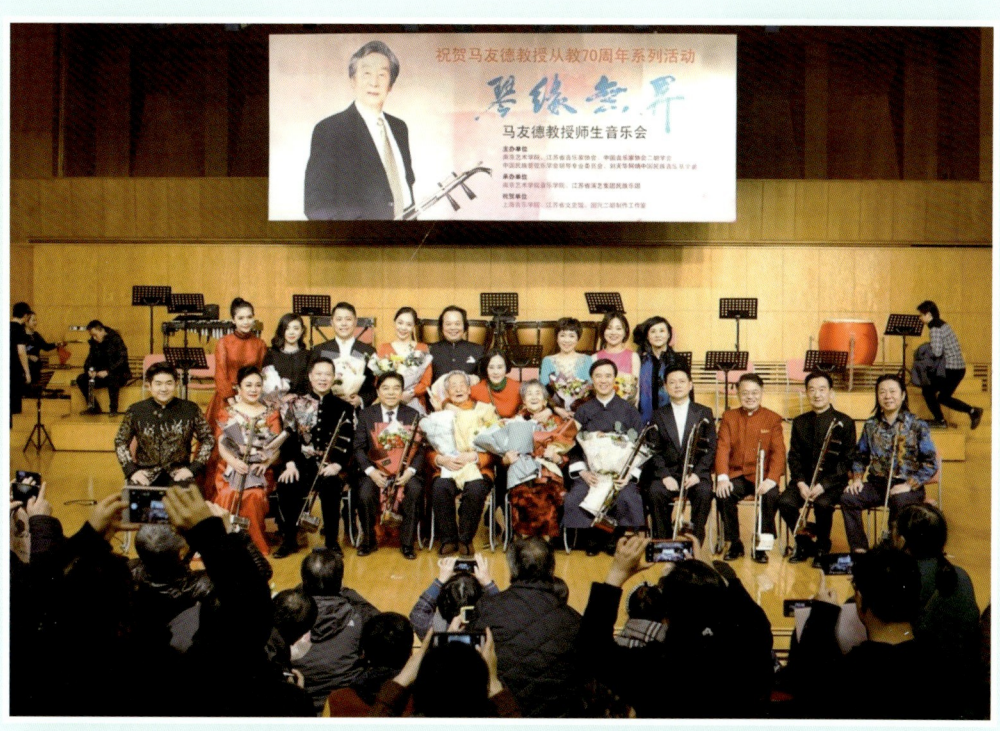

2019年,"琴缘无界·马友德教授师生音乐会"合影
(前排左起:陈军、余惠生、周维、陈耀星、马友德、黄晓耕、朱昌耀、邓建栋、高扬、欧景星、卞留念;
后排左起:陈依妙、马玉乔、田笑、韩石、王向阳、马莉、邢立元、顾怀燕、马健)

2019年,"琴缘无界·马友德教授师生音乐会"后台合影
(左一徐宝亚、左二朱昌耀、左三刘伟冬、左四朱广星、左六马友德、左七陈耀星、左八黄晓耕、左九王健、
左十张捷、左十一马耀、左十二杨光雄)

2019年,在"琴缘无界·马友德教授师生音乐会"上与南京艺术学院原院长刘伟冬合影

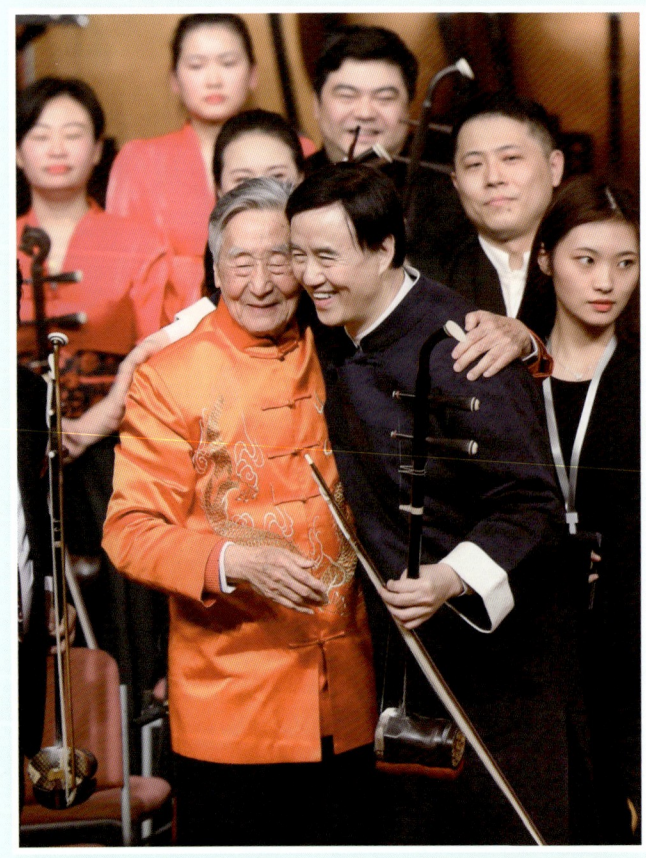

2019年,在"琴缘无界·马友德教授师生音乐会"上与学生朱昌耀合影

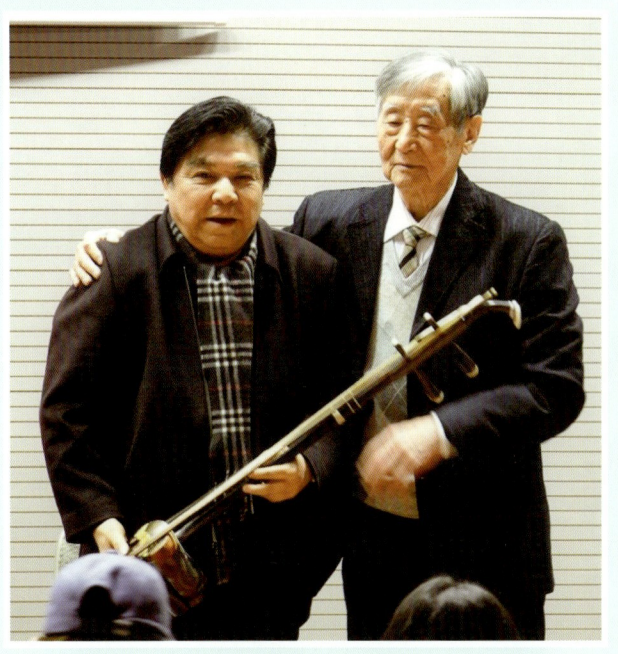

2019年，在马友德教授从教70周年研讨会上与学生陈耀星合影

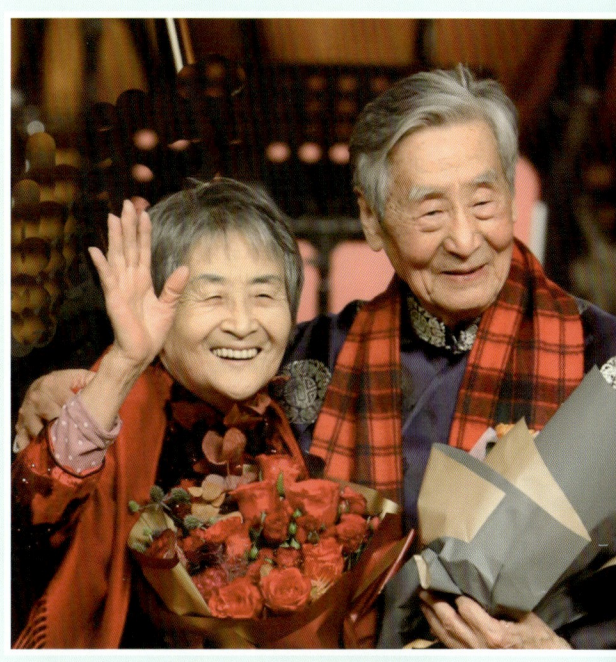

2019年，在"琴缘无界·马友德教授师生音乐会"上与夫人黄晓耕一起谢幕

2019年，参加马友德教授从教70周年学术研讨会

2019年，与二胡演奏家、教育家
王永德合影

2019年，与江苏省音乐家协会
副主席徐宝亚合影

2019年，在江苏老年公寓与学生合影
（左起：周维、朱昌耀、马友德、欧景星）

2019年,与学生冯建民(左一)、陈盘寿(右一)合影

2019年,在江苏老年公寓与学生卞留念合影

2019年,与夫人黄晓耕一同获颁
中华人民共和国成立70周年纪念章

2021年,与学生周维(左一)和胡琴收藏家顾汶(右一)合影

2021年,在"纪念王瑞泉诞辰100周年"活动上合影
(前排左起:王国兴、黄晓耕、马友德、杨积强、顾汶;
后排左起:陈静、蔡超、张正弟、欧景星、祁坚达、马健、召唤、顾怀燕)

四、马友德的部分证书

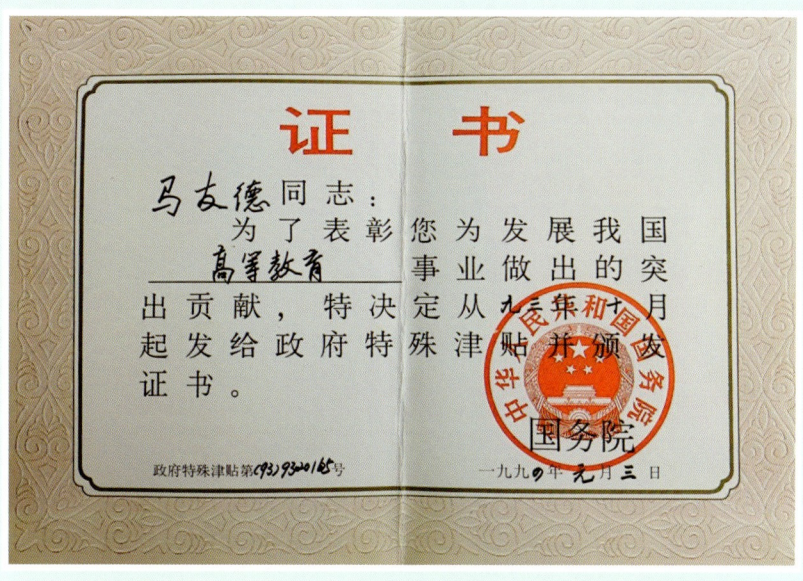

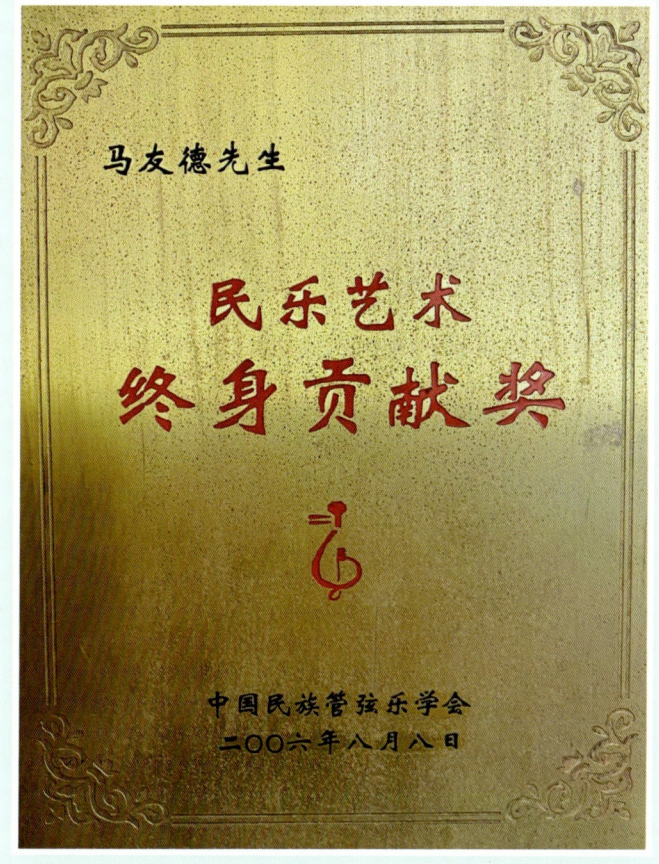

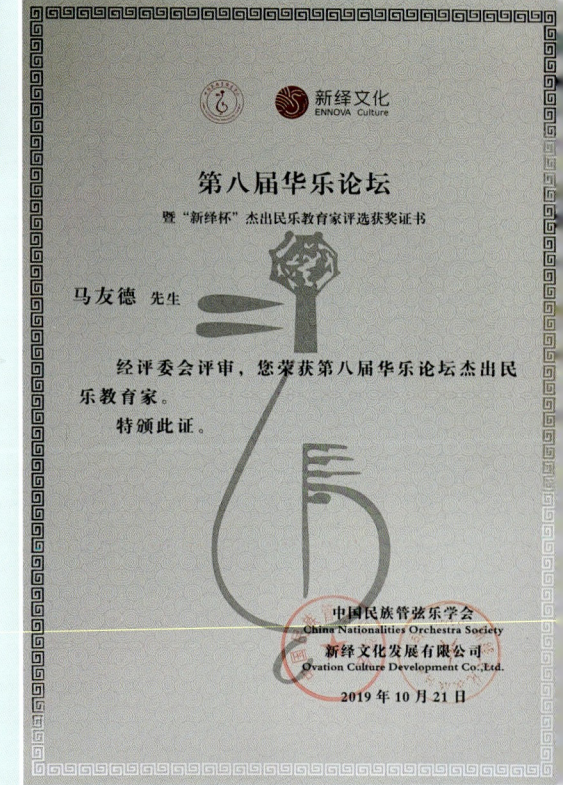

序 一

德艺双馨　艺术长青
——马友德教授从教70周年活动致辞

杨　明

尊敬的各位来宾、各位专家学者：大家好！

首先，我代表南京艺术学院，对各位嘉宾的到来致以由衷的问候和热烈的欢迎。今天，我们齐聚一堂，共同见证马友德教授从教70周年活动在我院隆重举行。

马友德教授是我国杰出的二胡教育家、演奏家和作曲家，也是我院二胡教学领域的开拓者。南京艺术学院是全国最早开设民乐专业的高等艺术院校。早在1952年，南京艺术学院的前身华东艺术专科学校成立时，马老就作为当时仅有的二胡教师，培养出了全国艺术院校中二胡专业第一位毕业生王有初，而后又陆续培养出钱方平、陈耀星、朱昌耀、周维、杨易禾、钱志和、欧景星、邓建栋、卞留念等一大批著名的二胡演奏家和教育家。这支浩浩荡荡的"马家军"作为我国二胡界的领军人物，为我国二胡音乐演奏、教育和学术研究事业谱写着当代的辉煌。

马老在70年的演奏、教学生涯中，创作了大量脍炙人口的二胡独奏曲和民乐合奏曲，如二胡独奏曲《喜庆丰收》《欢庆》，民乐合奏曲《龙舟》《闹春耕》，二胡协奏曲《孟姜女》，等等。在创作优秀作品的同时，马老还孜孜不倦地在二胡教学园地辛勤耕耘，发表了《谈二胡基本功训练》《二胡教学散论》等文论，出版了《名家教二胡》等著作，录制了《大师教二胡》《国乐　八音　二胡　马友德二胡演奏专辑》等音像资料。

马老在长期执教的过程中，探索出一套系统科学的教学方法：在教学大纲的设定上，兼具对二胡技术和民族风格的考虑；在具体的曲目选择上，除了常规曲目外，还加入江南丝竹、广东音乐及各种戏曲音乐，同时还借鉴胡琴家族其他乐器（如高胡、京胡、板胡、坠胡）的演奏手法，以丰富二胡的演奏技巧；在教学模

式上，实行"多师一生""多师多生""一师多生"；在教学理念上，秉持循序渐进、因材施教的原则；在教学思想上，博采众长，突破二胡专业的限制，向其他器乐和理论学科"取经"，给学生构建立体的学科知识体系；在二胡理论研究上，不仅讲"法"，还论"法"、论"理"。马老通过探究二胡演奏的原理和方法，认识到二胡演奏应该符合人的生理条件、心理机制，以及乐器本身的条件和性能，并在此基础上总结出"三点论""感觉论""中间位置论"。这些成果不仅顺应了二胡演奏的自然规律，而且是马氏二胡教学法人文精神的体现。

马氏二胡教学法在江苏、南京艺术学院独具特色。马老及"马家军"的二胡创作，风格淳美，格调清新，意境幽远，以器载道，以声为歌，突出了二胡形制结构所具备的"歌唱化""声腔性"的固有特色和优势，成为当今二胡演奏舞台及各大院校教材中的重要曲目，其普及率之高、影响面之大，无须赘述。另外，马老主编的江苏省二胡考级教材，也是南京艺术学院二胡专业教学成果和特色的集中展现。

马氏二胡教学方法的科学性、教学思想的前瞻性、教学理念的先进性，来自他对二胡演奏艺术的深入研究和对中国民间音乐的认真学习。他说："我不仅学习研究了二胡的传统曲目及各家、各派演奏法，而且注意汲取中国民族民间音乐、戏曲音乐的有益养分，以丰富二胡的表现力与演奏技巧。"他还说："继承和借鉴都是为了创新，但创新离不开向传统民间、向西洋先进的方法学习和借鉴。"马老在教学上的突出贡献，就是他一手伸向民间、一手借鉴西洋并将两者紧密结合的结果，也是他热爱民乐、热爱学生，坚定地走民族化道路的具体体现。

马老不仅对艺术有着极高的追求，对学生有着亲切的关怀，对同行也十分尊重，这些都充分体现出他的高风亮节、德艺双馨。这一切，对我国众多的民乐界同行来说，具有很好的教育意义和榜样力量。

春华秋实，天道酬勤。七十年风风雨雨造就了一代宗师，马老的艺术教学之路始于中华人民共和国成立之初，到如今桃李天下，硕果累累。让我们衷心祝愿马老健康长寿，艺术之树常青！

<div style="text-align:right">2019 年 12 月</div>

序 二

艺术原野的守望者
——庆祝马友德教授从教 70 周年

刘伟冬

2019 年 12 月,时逢马友德教授艺术从教 70 周年,南京艺术学院在音乐厅举办了盛大的音乐会来庆祝这个值得纪念的时刻。当时我也代表学校到音乐会现场对马老师表示了热烈的祝贺和诚挚的祝福,那种名家云集、大师荟萃、几代学生与老师同台演出的恢宏场景给我留下了深刻的印象。马友德教授作为我国著名的二胡演奏家和艺术教育家,德艺双馨、誉满天下,为二胡艺术的传承与创新,尤其是在二胡人才培养方面做出了杰出的贡献。

我和马老师的相识是在 20 世纪 80 年代初,当时他也就五十岁出头,是学校教学、演出的中坚力量,在中国的二胡界早已声名鹊起,而我只是美术系的一名研究生,师从刘汝醴先生研读欧洲美术史。那时黄瓜园里的师生总共也就四五百人,虽属不同院系和不同专业,但在校园里总会不时碰面。我就经常看到马老师提着琴盒走在校园里,从教室到宿舍,两点一线。他就像一座精致座钟里的钟摆,稳稳当当,不疾不徐,准点上课,晚点下班,看似平凡的日常,确是可贵的守望。他就是这样在艺术的原野上默默地耕耘,几十年如一日,不惜汗水,期待丰收。的确,马老师的辛勤耕耘和执着守望为他,也为大家带来了巨大的收获,他所培养的学生中有许多已经成为中国民族器乐演奏舞台上的璀璨明星,像陈耀星、朱昌耀、卜留念、钱志和、欧景星、周维、邓建栋等已经成为改革开放以来民族器乐演奏的代表性人物,他们都为弘扬优秀传统音乐文化和创新新时代的先进文化做出了贡献,中央电视台《东方时空·东方之子》栏目主持人白岩松提出的"二胡界的马家军"也成为中国现代音乐史上的一个传奇。

马老师还有一个重要收获就是他在 70 年的教育教学实践中,不断探索和完善开创自刘天华先生的二胡演奏教育教学模式,将这一在高等艺术教育中起步较晚的专业发展成为有先进教学理念、完备教学资源、严谨教学方法的专业

民族器乐表演教学体系,在真正意义上实现了传统音乐的现代化。

光阴荏苒,日月如梭。从当初与马老师的校园相遇到现在我们成为忘年之交快四十年了。我也从二十多岁的小伙子进入了耳顺之年,马老师更是成为耄耋老人。但他依旧老当益壮、雄心不已,关心着二胡事业的传承与创新,关心着年轻人的茁壮成长,关心着南京艺术学院的事业发展。有时我在想,当年在校园里看见马老师的身影,并没有觉得有什么特别,现在将它嵌入时间的坐标,在四十年乃至七十年的时间进程中,他天天如此、月月如此、年年如此的守望,他坚实的脚步、宽阔的背影、迎面的微笑,其实就是我们这所百年老校应有的根和魂。他这种不忘初心、牢记使命的精神也最好地诠释了"闳约深美"的校训。

是为序。

2021 年

序 三

我的二胡教学七十年

马友德

第一部分 回忆录

七十年的二胡教学,从历史的角度看也只是一瞬间,光阴似箭,日月如梭。这七十年对我来说可以分为几个不同的时期,我想还是从我学习和教学的几个阶段来叙述,更能说清楚。

一、开始学琴

1947年春的一个傍晚,在校园内,我偶然听到了从来都没有听到过的一种声音,循声而去,发现是我们的音乐老师陈朝儒先生在操弄着一种乐器,当时不知道它叫二胡。在偷听的过程中我被陈老师发现了。他把我喊到家里,问了我一些问题。我对陈老师讲我很想学,后来陈老师同意收我为徒,我非常高兴。陈老师告诉我要买把琴,我回到家告诉父母,他们不同意,说家里没钱,并且说这是叫花子要饭用的东西,没什么好学的,就不准我学。我没有办法,后来只能每天把吃早饭的五分钱省出来,半年存了六块钱,又向弟弟借了两块钱,凑了八块钱,才请陈老师带我到做琴的铺子,按照刘天华先生新改良的二胡的样子,定做了一把琴。这把琴一直跟随了我几十年,我到20世纪60年代才又换了一把。

陈老师是刘天华的再传弟子,对持琴姿势、按弦手型、持弓、运弓、换弓、换弦非常严谨,对音准音色更是要求严格。在学了几个月后,我想学揉弦,他狠狠地批评我,说我走还走不稳,就想跑想跳了,基础打不好打不牢,将来永远拉不

好。我只好老老实实按部就班地慢慢练。在跟陈老师学习的过程中,我还听到他用二胡拉了很多外国曲子和我国的民歌,他还带我到他的朋友家,听他的朋友弹钢琴,真是让我大开眼界。尤其是1948年春,他在济南开了几场二胡独奏音乐会,那是济南有史以来少有的音乐盛会,影响深远。我当时就想,我真是选对了学习的目标,将来我一定要像陈老师一样,把二胡拉出更高的水平。

但是好景不长,1948年,我初中毕业考高中的那一年,暑期要复习功课准备考试,可是国民党要在济南郊区修工事,我也被当民夫拉去给国民党修工事。这样既没有时间复习功课,也没有时间练琴,我心里特别难过。济南解放后,我第一时间就跑到陈老师家去看他,但他被调到天津中央音乐学院音工团去了。自陈老师走后,我只能自己拉琴,按照老师提的要求,心慕手追,全凭自学。1949年山东省人民文工团到我们省一中招生,这年7月我就拿着那把二胡考入了山东省人民文工团。

二、从学员到二胡老师

从学校到文工团,对于我来说,是由一名业余的二胡爱好者转变为一名正式的二胡音乐工作者的过程。到文工团后,我被分到音乐股,参加乐队,二胡就是我的专业了。但是作为一名文工团员,我还必须参加全团共同需要做的工作——街头宣传。尤其是在节假日,或者有其他庆祝活动时,我们必须学会扭秧歌、打腰鼓、装舞台、做戏里的群众演员,总的要求就是一专多能。

二胡是我的专业,我在团里主要的事情就是拉琴,排练忙的时候要拉七八个小时,排完之后自己还要练习。在团里有位板胡拉得很好的李岩同志,技巧高,他拉板胡是手指带着铁套演奏的,演奏快速灵巧,非常熟练,他教我拉广东音乐《步步高》,练习快速技巧,使我的二胡技术有了很大进步。在乐队伴奏中,他也在音乐风格和味道、表情上经常提醒我,对我帮助很大。后来我们团换了新的团长,延安鲁艺冼星海的学生——牟英。他带来了很多陕北风格的曲子,唱给我们听,又教我们唱,使我们对陕北的音乐风格有了更多的了解。后来牟英团长还给我们团排练演唱《黄河大合唱》,另外在团里还排练了女声独唱《妇女自由歌》《翻身的日子》,还有歌剧《白毛女》《王秀鸾》,我都要参与伴奏。我自己练习了刘天华先生的《良宵》《月夜》《光明行》等曲目,就根据过去对陈老师拉奏的一些印象,用牟英团长给我的手抄谱练习。进团之后,我通过团里的政治学习,思想上也提高很多。在老同志的帮助下,我自己也要求进步。1949年,

济南黄河发大水,在整个"治黄"的运动中,我被评为济南市"治黄"二等功臣(发有证书),并被评为1949年三等优秀工作者,年底我被批准加入中国新民主主义青年团(中国共产主义青年团的前身)。

在1950年春节团内举行的春节联欢会上,音乐股要我二胡独奏,曲目为《月夜》,这是我学习二胡后第一次在这种场合进行独奏演出。我当时很紧张,演出不理想,但同志们还是给了我很大的鼓励。同年,我们团又排演了话剧《红旗歌》,还在人民公园开了音乐会。但那时省里突然宣布山东全省七个文工团解散加入华东大学,成立艺术系。为了给国家培养更多的高级艺术人才,壮大文艺队伍,除了年纪太大的外,有发展前途的年轻艺术人才都到华东大学去了。

三、到华东大学后

到华东大学后,我被分配到乐器室看管乐器,时间比较自由。这段时间我每天练琴最多要练到十二个小时,把刘天华先生的《空山鸟语》《苦闷之讴》《烛影摇红》都基本练下来了。1950年7月,音乐系部分师生到青岛进行了音乐会演出,我演奏了二胡独奏曲《光明行》。同年8月,音乐系进行了分班考试,我的考试曲目是《光明行》,是傅蒙老师和高登洲老师监考。考完之后,音乐系分配给我一个任务,除了做学生之外,还要做小同学的老师。当时我不知所措,我才学了几年二胡,如何能做老师呢?怎么教?教什么?都不知道。系主任牟英老师找我谈话,把他在延安手抄的一点二胡练习曲交给我,并告诉我,在过去拉的歌曲伴奏及歌剧《白毛女》《王秀鸾》中,可以按照从短小简单到长一点难一点的顺序将曲目提炼出来编好,就可以当教材了,慢慢教起来,慢慢就会了。这真是"赶鸭子上架"。因为有同志们的信任、领导的委任,所以自己必须完成好这个任务。后来开学后我教了三四个小同学,这个阶段纯属摸索阶段,因为自己更多的只是想如何拉好二胡,全是从演奏角度考虑,从来没想过做老师的事,不过既然是领导交代的任务,不管怎样也要做好,对同学、领导负责。我用心编教材,用心想办法,学乐理、学五线谱、学视唱练耳、记谱,把过去学习的东西做个总结,开始一步步走向正轨,按专业要求学习和教学。但时间不长,领导宣布我们艺术系12月调到青岛,合并到山东大学去。

到山东大学后有几个大的变化。我们艺术系音乐科音乐表演专业的每个人要学习两种乐器,学民族乐器的加学一种西洋乐器,这一直是刘天华先生所提倡的。我被分配学习大提琴,我的主课老师是德国大提琴家曼哲克教授,此

外还增加了钢琴副科,副科老师是何佩珊教授。当时还有思想教育课,我印象最深的是学习毛主席的《实践论》,听华岗校长给我们做学术报告。在山东大学的学习也只有一年半多的时间。1952年9月由于全国高校的院系调整,我们山东大学艺术系被迁至无锡,和上海美术专科学校、苏州美术专科学校合并,成立华东艺术专科学校(南京艺术学院的前身)。

四、从山东大学到华东艺术专科学校

从山东大学到华东艺术专科学校之后,音乐科被改为音乐系,当时华东艺术专科学校只有美术和音乐两个系。到无锡之后音乐科有八位同学以研究生的名义留校以壮大师资队伍,我是其中之一,被提升为助教级别。至此我就正式成了一名二胡老师。

从全国来说,其他音乐院校还没有开设民乐专业。我们华东艺术专科学校在全国是最早开设民乐专业的高校,我教的第一名二胡毕业生是王有初,他1955年毕业后被分配到上海民族乐团,他也是全国大专院校分配到专业团体的第一名毕业生。另外还有一点我要说的就是,我的小弟马友道在1955年上海音乐学院附中招考民乐专业学生时,以第一名的成绩考取了上海音乐学院附中高中部的二胡专业,他在此之前都是我辅导的。这就可说明一点,我在没老师指导的这段学习和教学时期,基本上是符合二胡教学要求的,我没有偏离陈朝儒老师当时教我时所要求的路子。

1956年下半年,我们学校指派一批青年教师去上海音乐学院管弦系进修,我也是其中之一。当时上海音乐学院民乐系要成立一个民族乐队,培养民乐队伍,但没有二胡老师,那时我们学校毕业的第一期毕业生在上海音乐学院做行政工作,他就推荐我去他们系兼课。当时上海音乐学院写信请示我们学校是否可以,学校同意了。我就去上海音乐学院代课,当时分配给我五名学生:陈龙章、周根炉、夏晓峰、周义达、朱良楷。但上课不久,周根炉就到系里告状,说不要跟我学,说我教的都是音阶练习曲,不教乐曲。系里秘书告诉我后,我说无所谓,就不教了吧。但系里不同意,说找不到老师,只能还是我教。当时我给周根炉说:"我有个学生毕业后被分配到上海民族乐团,他叫王有初,我喊他来拉给你听听,我就是这么教他的,听完我们再谈换老师的问题好吗?"结果,他听完之后,同意先不换,上完一学期再说。等到期末考试,他感到自己技术进步很快,这事就过去了。不过还没有说完,1957年我们学校去上海招生,周根炉放弃上

海音乐学院考到我们学校来了,就是要跟我学。

1957年我们从上海音乐学院回校参加反右运动,就此结束了我们的进修。在上海音乐学院进修期间,对我教学影响最大的就是苏联专家米强斯基的小提琴学术报告。他在报告中对演奏法中的中间位置的论述,令我印象最为深刻。回校后我从二胡演奏法的教学,联想到演奏法中多种形态、姿势的变化,认识到演奏法也要不拘一格。教学应因材施教、因人而异,应该有所变化、有所不同,这才是符合教育教学规律的。因此,我在教学中不拘一格,按照学生自身条件,找到最适合学生发展的方法,充分发挥学生的潜力。我要求学生都要能演、能教、能写,能在音乐的海洋里充分发挥自己的能量,这样一定会青出于蓝而胜于蓝。

1954—1956年在上海学习大提琴期间,我还在上海师范大学跟陆修棠老师学习二胡,在三个多月的时间里上了十几节课。陆老师在此期间把刘天华的十首作品及自己的一部分创作如《怀乡行》《风雪满天》《农村之歌》等十几首曲子,从头到尾帮我处理了一遍,使我在教学中更有底气、更有信心,而且也启发了我学习二胡曲创作。在此阶段,我还在陆老师那里认识了黎松寿老师,黎老师后来到了南京师范大学,我们也成了很好的朋友,我向他了解了盲人艺人阿炳的一些故事,以及演奏阿炳名曲的方法和要求。

1958年年初,华东艺术专科学校由无锡迁往南京,成为现在的南京艺术学院,到南京后学校的发展就更正规化了。1958年成立了南京艺术学院附中,从此音乐系的发展就有更好的预备队了。音乐表演的技术要求很高,有童子功和没有童子功差别很大。那时附中招生,我们先去调查摸底,发现人才就先定下来再要他们来报名。现在闻名世界的二胡演奏家陈耀星就是我们第一次附中招生时发现的人才,所以从少年中发现人才是招生的一大优势。"文革"中,我们也招了一部分中专学生,周维、邓建栋就是中专部招的学生,现在也是全国知名的二胡演奏家了。另外还有很多青年演奏家,如在全国比赛中得奖的顾怀燕、邢立元、韩石、毛清华等,也是附中的毕业生。附中对于音乐学院来说是优秀人才的主要来源,办附中尤其对音乐专业特别重要,它是音乐家的摇篮。我在离休之后,还被附中请去教学,直到生病之后才真正退了下来。现在还有些附中孩子来找我上课,所谓"老骥伏枥,志在千里",对国家有贡献的事,只要能做我还是鞠躬尽瘁。

1958年我被调到附中上课,1960年因为升讲师,又被调回音乐系,同时在附中兼课。在此期间我和民乐专业的老师都在努力搞创作,当时我的小弟马友

道已是上海音乐学院作曲系丁善德老师的学生，我请他帮忙，加上我和本组的王俊文老师，还有陈耀星，我们四个人写了一个二胡协奏曲。因受小提琴曲《梁祝》的启发，我们就用江苏民歌风格，依据孟姜女的故事和民歌素材，再加一点锡剧的音调，编写了一首二胡协奏曲《孟姜女》，从筹划、准备材料到写完用了近一年的时间。当时是由我系民乐队协奏，甘涛老师指挥，陈耀星演奏，后来经过录音，认为还不错。当时马友道有钢琴伴奏谱，也有乐队伴奏谱，后来《孟姜女》协奏曲成为上海音乐学院的二胡教材内容。再后来由上海民族乐团演奏，由夏飞云指挥，项祖英独奏。"文革"中，此曲被否定了，"孟姜女哭长城"被认为是毒草，后来不了了之。现在我还有钢琴伴奏的油印五线谱版。这首曲子应该是在二胡界最早的一首协奏曲了。我一直是按照刘天华先生的思想来考虑二胡的创作和演奏的，二胡应该是像小提琴一样成为对世界有影响力的、具有代表性的中国民族乐器。现在来看，二胡的发展已经有了这个程度和水平。我相信未来二胡一定会受到全世界人民的喜爱。

1982年，我和霍三勇同志共同编写了《江苏二胡之乡》的广播稿，有人名、简历和各演奏家本人的演奏录音，当时在全国二胡界引起极大轰动。这是对我自1952年来江苏学习后的一个全面的总结。我是经过调查研究，有根有据，用事实说话的。后来，江苏省文联又举办了"江苏二胡之乡"的音乐会、理论研讨会等大型活动，"江苏二胡之乡"这一名称的确定是江苏民乐发展史上的里程碑。1988年，全国二胡教材教学研讨会在天津召开，我代表学校去参加，我的教学成果也获得了很高的评价。1989年，王建民《第一二胡狂想曲》问世，由邓建栋首演，在全国二胡作品比赛中获得银奖。1993年，我院发起举行了"全国民族器乐南京邀请赛"，我院二胡、琵琶、扬琴、古筝等器乐专业包揽了各种类的一等奖，扩大了我院民乐在全国的影响力。1997年香港回归之后，我和南京乐社及几位演奏家组团去香港，进行了一次演出活动，取得了很好的效果，受到了高度的赞誉。回来之后，我基本上就离休了。但附中领导再三请我去附中教学，让我再对附中年轻老师做一些指导，带一带他们。而且，南京艺术学院还请我去督导委员会做督导员，每个星期还要去听课。所以形式上离休，实际上是离而不休，直到2014年因为病重无法起身才完全停下来。我还把我在附中的最后一名学生徐上带到附中毕业并考上了中央音乐学院，这才真正在学校不做工作了。还好，我在工作期间，完成了自己觉得必须要做的几件事，即出版VCD《大师教二胡》、专著《名家教二胡》、CD《国乐　八音　二胡　马友德二胡演奏专辑》。

第二部分 对音乐的认识和对教学的总结

回顾七十年来的教学生涯，我在艺术实践中积累了一些经验，也有许多理论上的感悟，记录下来对今后的青年教师或许会有一定的启发和帮助。总的说来，大约有以下几个方面。

对音乐（二胡）的认识，我综合归纳为三点。

第一，音乐是声音的艺术。音乐是由声音组成的，但是声音复杂多样，不是什么声音都能成为音乐，更不用说音乐艺术了。什么样的声音才能构成音乐，并且能成为音乐艺术呢？这个声音必须合乎音乐本身的规律、标准、要求，然后组合起来，并达到艺术的要求。我们要学好音乐演奏时所需要的声音、表现音乐艺术的声音。音乐艺术是文化，它有自己的章法和表情方式。初学时，要学乐理、视唱练耳等与音乐相关的各种科目，要学音乐表演艺术，还要学很多东西，要提高文化修养、艺术修养、音乐修养，学习各种与理解、表现音乐有关的东西。

第二，音乐是听觉的艺术。音乐要想声情并茂，一要好听，二要传情，才能打动人心。开始学音乐必须先学会听音乐：一是要有对声音好不好听的分辨能力；二是要有对好听声音的记忆能力；三是要有学习模仿的能力；四是要有根据表情需要对音色进行创造的能力。要声情并茂，音乐就是要好听，练琴就要练情。

第三，音乐是时间的艺术。音乐必须通过时间才能展开。音乐的段落、句法、语气、气息、速度、节奏等，必须在时间中发展，进而进行富有分寸感的表达。最难恰到好处地表现的就是时间：它最难感觉，也最难控制。抑扬顿挫、起承转合都是音乐艺术对情感的表达，都是在时间中得以体现和感受的。尤其是板腔体音乐，在时间上最难表现、处理、掌握。把时间化成艺术，也是音乐表情中最难却最重要的表现手段。差之毫厘，失之千里。

我对教学的体会可简述为四个要点，即"音为主、法为辅，乐为魂、情为神"。这十二个字是我对二胡艺术的全面认识。一个二胡老师，应该对二胡艺术的主次、内外的关系，以及不同层次、不同深度都有透彻的了解，并引导学生深切体会其中的辩证精神，只有这样学生才能喜欢和学好二胡。简要来说：

"音为主"：无音不成乐。构成音乐需要很多的素材和手段。不论是声乐还是器乐，都必须经过长期的高标准的学习和严格的训练，才能达到音乐艺术的

要求。学音乐就是学声音,学能表现音乐艺术的声音。它最重要又最难,所以必须"音为主"。

"法为辅":"法"是训练演奏技法和技巧时所要用的一切方法和手段,要求科学、方便、快捷、实用。然而"法无定法",又要做到因人、因事而异。音乐表演艺术的吹、拉、弹、打、唱、演本身的技巧和技艺的难度都是很大的,再用艺术的高度去要求就会更难。但是再难都不可以本末倒置。注意:无论需要克服多大的困难,都要把艺术的感染力放在第一位。所以"法"是"辅",是不可缺少、不能马虎对待的辅助功能。它也许可以决定你的成败,但绝不能喧宾夺主。

"乐为魂":魂是什么?是人的灵魂、人的精神所在。这说明"乐"的重要性:只有"音"没有"乐",只有"声"没有"情",就不是音乐了,更不是声情并茂的音乐艺术了。艺术是反映社会生活的一种社会意识形态,艺术性是表现思想感情所达到的艺术感染力。艺术是为表达思想感情服务的,艺术家应该是"人类灵魂的工程师"。

"情为神":我认为音乐艺术要能达到传神的地步,才是达到了艺术的最高境界。只有到了这一境界,才能感人、动人、鼓舞人。"神"的境界是对演奏家最高境界的要求,只有达到这一要求,才是真正的艺术家、大师。

同时,教师对于学生还必须具备"七颗心",即爱心、耐心、责任心、细心、精心、恒心、虚心。也就是说,要真心热爱自己从事的二胡教学事业,要真心热爱自己的学生。教书育人德为先,教师要先树德,以身作则,要给学生做榜样,这是第一位的。然后要精心、细心观察学生,了解学生学习、生活中的各种想法及动向。教师要虚心,要懂得博采众长、教学相长,要跟上时代的步伐。我希望培养出来的二胡人才"能拉、能教、能写"。

邓小平同志讲过,教育要面向现代化,面向世界,面向未来。二胡这个事业不是一个人可以达成目标的,需要演奏家、教育家、作曲家、理论家、制琴家"五位一体"的努力。这是教师的胸怀,也是学生的胸怀。七十年的二胡教学使我深深体会到中华文化的博大精深。学无止境,艺无止境,希望我们的二胡艺术发展得越来越好!

<div style="text-align:right">

2021年7月完稿于江苏省老年公寓

顾怀燕整理

</div>

目 录

向杰出的二胡艺术教育家马友德教授致敬 ………………………… 鲁日融 / 001

马壮人强　友众德高
　　——在马友德教授从教70周年及荣获中国"新绎杯"杰出
　　民乐教育家称号庆祝大会上的发言 ……………………………… 陈耀星 / 003

从一个"严"字说开去
　　——试评马友德教授的治学理念 ………………………………… 朱广星 / 007

马氏二胡教学的人文精神润染 ……………………………………… 伍国栋 / 011

解谜马友德
　　——论说马友德的二胡艺术教学 ………………………………… 冯建民 / 019

老马识途　老骥伏枥
　　——记著名二胡演奏家、教育家马友德 ………………………… 潘方圣 / 026

马友德教授——我们的榜样 ………………………………………… 王永德 / 033

马友德先生教学思想的历史贡献 …………………………………… 杨光熊 / 036

"马友德二胡综合式（感觉型）教学体系"研究 ……………………… 方立平 / 046

对音乐内在张力的精心营构
　　——马友德教授的二胡教学与演奏理论浅识 …………………… 刘承华 / 062

融贯中西　智德并育　桃李天下
　　——贺著名二胡教育家、演奏家马友德教授从教70周年 ……… 朱昌耀 / 069

人生的转折：1972 ……………………………………………………… 高　扬 / 072

音乐艺术跨界综合文化形态下的教学实践
　　——马友德教授二胡艺术的创新模式探究　　雷　达　冯　卉 / 074

音为主、法为辅，乐为魂、情为神
　　——马友德教授二胡演奏美学思想研究　　　　　欧景星 / 079

恩师马友德教授的教学理念和教学方法　　　　　　　余惠生 / 091

我的恩师马友德　　　　　　　　　　　　　　　　　周　维 / 097

马友德二胡教学思想的当代认知　　　　　　　　　　戈晓毅 / 101

我是恩师的一部作品　　　　　　　　　　　　　　　卞留念 / 108

记恩师教诲　承二胡衣钵　　　　　　　　　　　　　邓建栋 / 115

科学严谨的教学体系　开放敏锐的学科意识
　　——马友德先生教育思想之我见　　　　　　　　林东坡 / 120

老师　导师　人师　仁师
　　——浅谈马友德先生在附中阶段二胡教学的专业基础
　　建设和育人理念　　　　　　　　　　　　　　　吴晓芳 / 124

言传身教，润物无声
　　——谈我的恩师马友德教授　　　　　　　　　　邢立元 / 133

跟随马友德老师学习二胡教学法体会　　　　　　　　蔡　超 / 136

演奏家是怎样炼成的　　　　　　　　　　　　　　　顾怀燕 / 138

向我的恩师马友德教授致敬　　　　　　　　　　　　毛清华 / 142

马友德"综合式"二胡教学法特性初探　　　　　　　 陶　月 / 146

马友德二胡"演奏感觉"训练研究　　　　　　　　　 缪诗韵 / 154

向杰出的二胡艺术教育家马友德教授致敬

◎ 鲁日融*

马友德先生是当今中国二胡教育界德高望重、业绩卓著的杰出教育家，是中华人民共和国成立前就加入革命文艺队伍、在党的文艺教育方针指导下成长起来的德艺双馨的艺术教育工作者。

我与马友德先生相识于文化艺术大繁荣、大发展的改革开放时代。1980年以来，我们多次相逢于全国民族器乐大赛的评委会上。1996年5月，由南京艺术学院音乐系主任芮伦宝先生任领队、石中光教授任乐队指挥、马友德教授任艺术指导的南京艺术学院演出团，与西安音乐学院民乐系主任李长春、刘宽忍和我本人任艺术指导兼乐队指挥的西安音乐学院演出团，先后在古都西安、南京联合举办"金陵风·长安情——中国民族之声"大型音乐会，获得圆满成功，并为两院的教学和学术交流开创了全新局面。

在西安音乐学院演出期间，马友德先生还专程到我家来做客畅叙，在交谈中发现我们有着十分相似的艺术经历。我们都是在1949年中华人民共和国成立前就参加革命文艺工作的，并分别任职于山东人民文工团和陕南区红星文工团；1951年，马友德先生被调到山东大学艺术系学习大提琴，教授二胡，同年我考入西北艺术学院音乐系学习二胡兼修作曲指挥；我1954年毕业留校任教至今，马友德先生1956年在上海音乐学院进修大提琴，并教授二胡，到1958年转到南京艺术学院任教至今；马友德先生是山东人，落户江苏南京从事二胡教学工作，我是湖北人，落户陕西西安从事二胡教学与乐队指挥工作；我们都是中华

* 鲁日融，男，1933年出生于湖北均县，1949年5月参加革命文艺工作，1951年考入西北艺术学院音乐系，主修二胡，兼修作曲、指挥。1954年留校任教，历任民乐系教研室主任、系主任、西安音乐学院副院长等职。曾任中国音乐家协会民族音乐委员会副主任、中国民族管弦乐学会荣誉会长，享受国务院政府特殊津贴。

人民共和国培养出来的第一代二胡艺术教育事业的实践者、传承者,是自觉为中国艺术教育事业奉献终身的园丁;而今我们虽已步入耄耋之年,但仍然在为中国二胡教育事业默默奉献、发挥余热! 2014年,在我执教60周年之际,马友德先生特地发来贺信说:"我们志同道合、一见如故,我们都是文工团出身,有很多类似的经历,对事业的追求是一致的。在我一生的二胡教学中,我向二胡界朋友学习了很多宝贵的经验,包括你的治学精神和创立'秦派二胡'的业绩……"

江苏被誉为"中国二胡之乡",是二胡艺术家的摇篮,而南京艺术学院是中国最早的综合性艺术大学之一,尤其是在二胡艺术学科的建设和发展方面,在全国居于重要的地位。继中国民族音乐界一代宗师刘天华,民间艺术家华彦钧、孙文明,以及储师竹、蒋风之、刘北茂、陆修棠、王乙、张韶、闵惠芬等大家之后,又涌现出了一大批受教于马友德先生的优秀二胡演奏家和教育家,如陈耀星、朱昌耀、欧景星、周维、邓建栋、余惠生、卞留念、陈军、高扬、许可、王少林、芮小珠、钱志和、杨易禾、邢立元、顾怀燕、韩石、召唤等。他们曾被中央电视台《东方时空·东方之子》栏目誉为"二胡界的马家军"。

马友德先生治学严谨、因材施教,为中国培养了数以百计的二胡艺术人才,取得了卓越的成就,是中国二胡艺术教育战线上独树一帜的一面大旗。在庆祝马友德先生从教70周年系列活动"琴缘无界·马友德教授师生音乐会"上,马友德先生的弟子们将各自的创作和演奏成果奉献给恩师的情景,特别是马友德先生率弟子们奏响象征着中国二胡艺术事业辉煌发展前程的《光明行》时,更令我和现场观众感动、震撼,我从马友德先生教书育人的耀眼成果中,感受到了南京艺术学院二胡艺术教育的辉煌业绩。作为二胡艺术教育的同人,在马友德先生执教70周年之际,我衷心地祝愿马先生鹤鹿同春、松柏常青;衷心地祝愿南京艺术学院为中国二胡教育事业的繁荣发展再创辉煌。

最后,以一首四句七言诗表达我的心声:

<p align="center">南艺名师数马翁,
教学有方育精英。
五世同堂成阵列,
众口齐赞马家军。</p>

再次向杰出的二胡艺术教育家马友德先生致敬。

<p align="right">2019年12月4日于南京</p>

马壮人强　友众德高
——在马友德教授从教70周年及荣获中国"新绛杯"杰出民乐教育家称号庆祝大会上的发言

◎ 陈耀星*

我们在令人魂牵梦绕的亲爱的母校——南京艺术学院举行马友德教授从教70周年及荣获中国"新绛杯"杰出民乐教育家称号和马友德教授九十大寿庆祝活动。我的心情是非常激动的。俗话说，师徒如父子。我与马老师几十年的师生情如同父子情，而且他教了我们两代人。我的儿子陈军从小就受到马老师的指教和鼓励。这样老一辈、少一辈的关系，让我对马老师有着双重的敬重之情。

几十年来，作为中国杰出的民族音乐教育家，马老师肩负着发现人才、培养人才的重任，他呕心沥血、废寝忘食地工作，用他的手和口，以满腔的热情和无私奉献的精神，教出了一批又一批优秀的演奏家、作曲家、民乐教育家。同时，在教学实践中，他创建出了带有鲜明特色、价值很高的音乐理论。

下面，我要结合我自身的情况，回忆一下我的恩师马友德的从教历程，以及几十年来他对我的培养、教育，借以饮水思源，铭记师恩，为发展民乐事业奉献余生的光和热。

韩愈说："师者，所以传道授业解惑也。"我是在1958—1962年被马老师

* 陈耀星，男，1941年出生，江苏常熟人，当代著名二胡演奏大师，二胡教育家，作曲家，文职少将军衔，中国人民解放军第二炮兵文工团艺术顾问，中国民族管弦乐协会二胡委员会会长。1961年毕业于南京艺术学院音乐系，师从著名音乐家马友德、甘涛、瞿安华等。在演奏上集众家之长，在技法上有多项创新，为二胡艺术的发展做出了重大贡献。曾多次赴加拿大、美国、法国、日本等十余国演出、讲学，皆获得极大成功，被域外专家及媒体誉为"东方弦乐大师""中国的帕格尼尼"等。陈耀星在音乐创作上也有极大成就，陆续创作了《陕北抒怀》《山村小景》《追猎》《喜报》等，都有较大影响力，尤其是风靡全国的《战马奔腾》，已被二胡界奉为经典，流传不辍。

破格录取为南京艺术学院学生的。马老师给我留下印象最深的就是他的为人。他在给我上第一堂课时,首先强调的不是学艺,而是要学做人。他说,如果不会做人,艺术就上不去。他把对人的教育放在第一位,"育艺先育人""树人先树德"一直贯穿于他的教学。这个教导一直响在我的耳边,这个理念奠定了我一生的道路。在此后的学琴生涯中,在学习马老师精湛的琴技的同时,我一直把他作为我的精神导师,在做人处事上,向他学习,向他看齐。马老师是二胡鼻祖刘天华的第三代传人,可谓德高望重,技艺超群。长期以来,他以锐利的眼光与科学的教学方法,培养出众多优秀的学生。他培养出的二胡演奏家,占据了我国当代二胡界的半壁江山,成为当今二胡领域的中坚力量。但他从不居功自傲。马老师对我说:"就是成名了也不要有架子,要谦虚才会被人尊重。"这一点也让我感触颇深。2014年,有外地的两位朋友前来寒舍拜访我,第一次接触,他们说:"陈老师,真没想到您这么谦和,一点架子都没有。"我回答说:"人,要架子做什么?架子是让人踩的,架子越大踩上去的人越多。没有架子,或者架子小得只能放盆花儿,别人看上去或许怪顺眼的呢。"我们敬爱的马老师就是这样,低调,谦卑,怀有与人为善之心,让人从心里敬佩。

马老师深谙儒家"万物并育"思想的精髓,这体现在没有门户之见上。他对其他老师如甘涛、瞿安华等教授都非常尊敬,同时也时有安排自己的学生向他们学习;而且鼓励学术上的"兼收并蓄",从来不故步自封,既注重二胡传统教材的经典部分,又着重能跟上现代作品的要求。

在二胡教学中,马老师一方面研究民族民间二胡演奏的技法及韵味,另一方面研究苏联小提琴家米强斯基的"中间位置论",并将二者中西结合用于二胡教学。这种敢于大胆尝试、勇于创新技艺的精神也影响了我。长期以来,论起二胡技艺的发展,人们往往爱拿我创作的《战马奔腾》来举例子,并给了那首曲子和我本人过高的赞誉。其实,我心里有数,如果没有马老师当年苦口婆心的教导,没有那时打下的思想和专业基础,特别是对创新的渴望,我恐怕创作不出那首"武曲"。马老师的教导,激励我立志创作一首自己的代表性作品,力求在表演风格、演奏技法、审美理念和表演理论上都不同程度地有一定的影响与创新。怀揣着这样一个梦想,以全军会演为契机,我开始了《战马奔腾》这首曲子的创作。其中一些新的技巧如"大击弓""双弦快速抖弓"都是在边创作边尝试中完成的。我的一切都源于我的恩师。而我也把我从马老师身上学到的做人、从艺的宝贵经验,传授给我的学生,当然也包括我的儿

子和我的孙女。

第八届华乐论坛暨"新绎杯"杰出民乐教育家评选活动中,我的恩师马友德教授获奖,作为他的学生,我也感到十分的自豪。回首恩师的培养、教育,我感慨万千。2019年,马友德教授已是90岁高龄,他已从教70年。在此,我衷心祝愿马老师健康快乐、幸福长寿,祝愿我们的民族音乐在今天和将来的盛世辉煌中绽放出更加夺目的光彩。

为庆祝这次活动,我以虔诚之心,自撰了一副对联,写了两首藏头打油诗。我不揣冒昧,附于文后,期盼大家批评指正。

对联:

上联:友好一生弟子三千遍四海
下联:德艺双馨贤士八百到五洲
横批:马到成功

打油诗:

其一:

贺马友德教授从教七十周年

马到成功起歌声,
友谊花开情愈浓。
德行琴技人称颂,
华夏处处育精英。
乐承天华胡弓韵,
教得桃李遍地红。
育人无数琴为伴,
家国情怀壮高风。

其二:

贺马友德教授九十岁诞辰

马到成功战旗红,
友谊花开遍地情。
德行琴技七十载,
寿至鲐背一仙翁。
比肩能有几多位,
南艺教坛育精英。

山高自有人登峰，
不绝于耳弦与弓。
老当益壮真可敬，
松鹤延年慰平生。

2019 年 12 月 2 日

从一个"严"字说开去
——试评马友德教授的治学理念

◎ 朱广星*

好友遍布神州到处皆有高弟子
德行广传华夏无时不闻美名声

这是我为马友德教授从教 70 周年系列活动及马老师 90 寿诞制作并书写的一副楹联,以表达一个学子对母校、对恩师的感谢和祝贺之意。

我是 1960 年夏考入南京艺术学院音乐系的,受业于甘涛、马友德二位先生,学习二胡。我一年级、四年级师从甘先生;二年级、三年级师从马老师。在众多的二胡学子中,我算是幸运的。

两个学年,时间不算长,但也不算短,然而马老师的为师之道和治学理念,却令我终生难忘、受益匪浅。我和马老师结下了亦师亦友的情谊,离开学校 54 年来从未中断过联系。

古人云:"善之本在教,教之本在师。"①马老师是严守这条古训的。

当时南京艺术学院的教育方针很明确,就是要为国家培养出高水平、优异的艺术人才。马老师恪守这个方针,从"美""善"着眼教书育人。

根据我个人的体会,我把马老师的治学理念简单地归纳为一个"严"字,所谓"严师出高徒"是也。然而马老师的严,不是外在的虚张声势。他严而不厉、严而不固、严而有道,因此令学生心悦诚服,而不会在他们心里留下"怕"的阴霾。

* 朱广星,男,1941 年出生,音乐活动家。1964 年毕业于南京艺术学院音乐系,先后任北京文工团及北京京剧院四团的演奏员、作曲指挥。中国音乐家协会会员、理事,北京音乐家协会副主席兼秘书长。曾任《中国民族民间器乐集成·北京卷》编委、《北京志·音乐志》副主编。2001 年退休。

① "善之本在教,教之本在师"出自宋代李觏《广潜书》。

下面我将对马老师的"严"一一说开去。

一、严格的教学态度

"师者,人之模范也"①,教师是学生的表率,要严以律人,必先严以律己。马老师堪称是律己的典范。

在我和马老师学琴的两个学年中,他从不缺课,生病时也要坚持带病教学。他知道学生的主课每周只有一次,每次两个课时连续上,缺一次课,学生就等于缺一周的进度,对学生而言这是莫大的损失。

马老师对学生的学习态度也是严格要求的,给学生上课前必先立下规矩,此为"不以规矩,不成方圆"②之谓也。他要求学生不得随意缺课,不能迟到;回课时必须完成上堂课所布置的作业;该视谱演奏的练习曲和新曲目,必须一次比一次流畅;该背谱的,必须一次比一次熟练;按照教学计划定期完成乐曲,达到音乐会演出的水平。

马老师在教学过程中,不苟言笑,从不谈与上课无关的事,但严而不厉。他不损学生、不骂学生,也从不无原则地夸奖学生。

二、严肃的教学风格

古人云:"师必胜理行义,然后尊。"③意思说教育一定要按道理和道义行事,然后才能得到别人的尊重。我认为马老师在教学上,在教学风格风度上是严肃的,是深谙其理的。

马老师是二胡大师陈朝儒的弟子,由此论及,他该是刘天华先生的第三代传人。(陈朝儒先生的老师是与蒋风之先生同为刘天华先生入室弟子的陈振铎先生。)我受益于马老师时,他正值中青年时期,然而在他身上却看不出丝毫的心高气傲,反而给人一种庄重、沉稳的印象。

在这里我不得不提及当时南京艺术学院音乐系民乐教研组的情况。当时民乐教研组组长是国乐"一代宗师"甘涛先生,其麾下有程午嘉、瞿安华、刘少椿等大师级的民乐巨匠,还有钱方平、马友德、涂咏梅、周静梅、蔡敬民、王刚强等

① "师者,人之模范也"语出汉代杨雄《法言·学说》。
② "不以规矩,不成方圆"语出《孟子·离娄上》。
③ "师必胜理行义,然后尊"语出《吕氏春秋·劝学》。

中青年佼佼者,真可谓人才济济、群星闪耀。这个教学集体团结一心,治学有方,很受人们敬仰。马老师身处其间,深受熏陶和影响也就不言而喻、顺理成章了。马老师对老者以师待之,对同辈以友待之,按道义行事,得到同人与学生的尊重也就毫不奇怪了。

韩非子说:"古之人目短于自见,故以镜观面;智短于自知,故以道正己。"马老师把别的老师当成镜子来对照自己,从而看到自己的不足。一个有智慧的人往往缺少自知之明,马老师不然,他肯放下身段,以"道"规范自己,取长补短。

马老师的教学风格还体现在他没有门户之见,在教学上既借鉴甘涛老师的江南丝竹和民间乐曲的韵味,又吸取瞿安华先生的细腻委婉、优雅柔和的南派风格,将其与自己的刚烈豪爽的气派熔为一炉,而形成刚柔相济、雅俗共赏的演奏风范。

他这种严肃的治学风度,也延续到他的教学中。他从不在学生面前对别的老师品头论足,更不允许学生对其他老师说三道四,而是要求学生广收并蓄、博采众长,不要故步自封。这就是我前面所说的马老师"严而不固"的缘由。

三、严谨的教学方法

艺术类的学生,入学时往往起点不同,加上民族器乐专业不像钢琴、小提琴专业,在我入学的时候,尚没有国家严格审定的通用教材,音乐院校乃至各个主课教师,基本上是各自为政。这就给教师的教学带来不少麻烦。

教师就是传授道理、教授学业、解决学生疑难问题之人。亦即如同韩愈在《师说》中所述:"师者,所以传道授业解惑也。"要传道、授业、解惑,任课教师对学生就要有一个基本了解。这就是"导人必因其性"。

对于刚入学的新生,马老师对他们的专业基础程度、智商和感悟能力,可以说是观察细微。在对学生有了起码的了解之后,马老师再根据各个学生的长处、短处,制订出不同的教学计划,因材施教,对症下药。可以想象,这是一个何等繁复的系统工程啊!可马老师做到了。

马老师在执教过程中,还具有一定的灵活性。他的教学计划不是墨守成规一成不变的,而是根据学生某阶段的接受能力做适当的调整,不让学生有轻松时的懈怠和困难时的厌烦,使他们始终保持常态、循序渐进。

马老师还特别注重启发式教育。对于一首新的乐曲,如何分析,如何理解,他不先入为主地一味灌输,而是要求学生多动脑筋,开启想象力。

论语云:"不愤不启,不悱不发。"意思是说教育学生,不到他苦苦思索,想弄明白又想不通的时候,就不去启发他;不到他想说又说不出来的时候,就不去引导他。必须让学生先行思考然后再引导之。这样学生才能记忆深刻,才能学到真本事。看似简单的道理,实施起来其实不易,这要求从教者要具有一定的耐心和定力。然而马老师做到了,而且十分严谨地在教学中贯彻始终。这就是马老师的"严而有道"。

以上是我从师的体会及在工作中的一些感悟,不当之处请不吝指正。

<div style="text-align:right">2019 年</div>

马氏二胡教学的人文精神润染

◎ 伍国栋[*]

一、引语

在被誉为"二胡之乡"的苏南地区,马友德教授及其弟子们的二胡演奏艺术已久负盛名。且不论其下所列一长串出自马氏门下的中青年二胡演奏家陈耀星、朱昌耀、周维、高扬、卞留念、邓建栋、钱志和、欧景星、余惠生、杨易禾等个人表演艺术成就,仅就这一演奏群体整体上所表现出的艺术特色而言,就不能不追根溯源,从马友德教授的二胡教学基本特色和教学环境谈起。

马氏二胡教学的基本特色是什么,又何以会在当代中国苏南地区造就出一批雄踞乐坛的二胡演奏家?笔者以为其中一个至关重要的原因,就是特定区域文化环境中教学和演奏上的"人文精神润染"。关于艺术教育的"人文精神",表述可能多种多样,但可以概而言之,就是以人为本的精神文化涵养。

二、处居近代二胡艺术崛起之地的马友德

苏南地区环境秀丽、文华物丰,是中国近代二胡独奏表演艺术崛起、创新之地。刘天华、华彦钧两位二胡大师,作为二胡独奏艺术初创时期的杰出代表,其技艺承传于这一地域的专业音乐教育与民间乐社活动、知识分子群体与民间艺

[*] 伍国栋,男,1942年出生,四川成都人。先后在南京艺术学院音乐研究所、研究生部做教学和科研工作,研究员、博士生导师。出版有《中国少数民族音乐》《民族音乐学概论》《江南丝竹:乐种文化与乐种形态的综合研究》等十余部专著。获教育部颁发的第六届高等学校科学研究优秀成果奖二等奖,获评第九届华乐论坛暨"新绎杯"杰出民乐理论评论家。

人。马氏二胡教学的生命之树,即在这样的人文环境中生根萌芽,其起势便具备"起点高、内涵深、乐感强"的传承特点。马友德教授原籍山东,20世纪50年代入住江南,从1958年起至今,一直在南京艺术学院音乐学院任教。青少年时代,师从刘天华二胡艺术传人陈朝儒先生,以"南派"胡琴(时江南地区二胡曾有"南胡"之称)演习为起点,入住江南后遂开始潜移默化地接受苏南地区传统文化和传统音乐的滋润与浸染。

苏南地区是中国近代二胡独奏表演艺术的发祥地,其历史渊源肇始于明清时代该地域广泛流传的丝竹"细乐"和说唱戏曲艺术的"文场"伴奏。从明代太仓乐师杨仲修(亦称"杨六")初识并改制胡琴类乐器"提琴"算起,江南地区胡琴经历百年沧桑,至清代后因其"柔曼婉扬"的演奏风格而渐成"江南名乐"①;到晚清时,更是因为技艺的发展和成熟,在众"弦索乐器"中独占鳌头,以"二弦"之名"独张"②,由此便又脱颖而出周少梅、刘天华、华彦钧等胡琴大家,以及其后的储师竹、陆修棠、甘涛、瞿安华等胡琴名手。苏南地区二胡音乐演奏以其独有的艺术特色,从此在中国民族器乐乐坛上奠定了它的突出地位。马友德教授的二胡音乐演奏及其相关教学,无疑就是这一地域性二胡音乐表演艺术特色承传和发展的成功范例,具有重要的承上启下意义。

马友德教授迄今在二胡教学和演奏领域,已经从教60年整,其中有50余年是在南京艺术学院度过的。一位实在、厚道的山东汉子,受到秀丽的江南自然环境滋润和醇美的苏南音乐文化传统熏陶,其心态更为平和,情感更见细腻,艺术追求更趋深层。他秉承刘天华先生二胡演奏艺术以中为本、中西合璧的传统,借鉴西式弦乐器艺能的训练方法③,有侧重和有取舍地将其运用于中式弦乐器的训练中,既深切关注中国弦乐器固有的传统风格把握和歌唱化特色释放,又强调演奏技巧技法的深层感觉和技术技能使用"度"的合理把握,比较明晰地表现出他所处人文环境对其教学成果和成就的潜在精神影响。

① [清]叶梦珠撰《阅世编》载:"有杨六者,创为新乐器,名提琴,仅两弦,取生丝张小号,贯两弦中,相轧成声,与三弦相下也。提琴既出,而三弦之声,益柔曼婉扬,为江南名乐矣。"出自《上海掌故丛书》本。
② 晚清近代间,江南文人徐珂在其所编《清稗类钞·戏剧类》中称:"就弦索言之,雅乐以琴瑟为主,燕乐以琵琶为主。自元以降,则用三弦。近百年来,二弦(即胡琴)独张,此弦索之变迁也。"海南国际新闻中心发行本,第1777页。
③ 早年曾随德国大提琴家曼哲克、中国大提琴家陈鼎臣学习大提琴。

三、马氏二胡教学中的人文化"感觉"论

马氏的二胡教学,有很多经验可以总结,但其中核心的也是最重要的一点,就是二胡演奏的"歌唱化"训练。现代二胡教学的基本技能训练,本来可以从各个角度来进行谈论,如指法训练、弓法训练、音位训练、音准训练、表演训练、作品演练等,但这些技能训练和演练,最终都需要归结到弦乐器的最佳表现方式"歌唱化"形态上,且始终都是为了让这类弦乐器尽可能地释放出它的歌唱性音乐内涵。从乐器学的基本原理角度而论,二胡这种民族性和地域性较强的弦乐器,无论你如何改革和提高技巧难度,只要你不想丧失它固有的传统音乐风格和基本演奏特色,不更换它的主体制作材料和基本形制,那么它本质上究竟不是一件以"炫技"见长的工具,而是一件以中国式"歌唱"(运腔)见长的情感性乐器。

体验马氏二胡教学的各个训练环节,我以为马友德教授最终是以达到二胡"歌唱化"的音乐演绎为宗旨,并同时追求这些训练环节的相互配合与协调统一,从而构建起马氏自我设定的一种教学系统。

体现各种器乐演奏"歌唱化"发表的原生动力,是演奏者的特定深层乐感,这是一种"文化型"音乐修养,所谓"性情中人"是也。这种特定深层乐感,按马氏的说法就是"感觉":"在二胡演奏上有对音高、节奏、音色的感觉,还有对运弓、运指、力度、速度的感觉等。""每天练空弦,练长弓,练音符,从初学者到演奏家都在练这些似乎最基础的练习,却有不少人并不明白这种练习的真正目的。而真正的目的就是寻找各种感觉,用力的感觉,运弓的感觉,运指的感觉,发音的感觉等等。所以,这种练习就是为了找感觉,练感觉,掌握和运用这种感觉。"[①]由此可见,马氏二胡教学实践中所再三强调的"感觉",并不是一般性的"对作品音乐的感受、感知能力"概念,而是一种特定的、更为深入的、切入音乐组织结构细部和器乐演奏具体技法的深层感受。这是一种具体针对二胡演奏技术技法训练、突出音乐艺术内涵的综合性深层乐感,即结构乐感、技法乐感、音质乐感、音韵乐感、情绪乐感、风格乐感等的系统综合培养;这也是一个需要长期强调、长期体验、长期培养的"人生乐感"训练过程。

只有具有深层的、系统的音乐感觉,才可能通向"歌唱化"器乐演奏,而"歌

① 马友德.二胡教学散论[C]//朱新华.二胡音乐艺术的传统与发展:江苏"二胡之乡"大型音乐会论文集.北京:中国文联出版社,2002:111-118.

唱化"的器乐演奏的本质,则是音乐"人性化"内涵的最佳释放。深层体验的音乐"感觉"训练,实际上可以被归结为是教学者对学习者的一种表演技巧训练方面的"人文情愫"关怀。由于人类群体与生俱来就是"歌唱化"群体,而不是"机器化""机械化"群体,常道是人生乃"岁月如歌"①,歌唱性是人类创造音乐的起点和归宿,是音乐艺术人性化、人文化的首要标志,技术性只是它的表象外壳或称之为通向音乐本质的手段。因此,我们的一切情感和相关音乐创造,都应当是充满诗意和"歌唱化"的感觉和创造:无论是悲哀还是愤怒、优美还是狂放、宁静还是喧嚣、简洁还是繁复、具象还是抽象、技能还是表现,"歌唱化"的再现都是我们的起点和归宿。马氏二胡教学及其演奏上针对各种具体技能而不断强调的"感觉"论,便意味深长地体现了此种人文精神感受,故笔者以为这种二胡教学上的综合性"感觉"训练方式,以深层的内涵方式理解,实则可以归结为马氏二胡教学上的一种音乐"人文精神"的表达和体现。

四、马氏二胡教学法式的"度"把握

法式,即法度概念的延伸。

所谓"法度",即人类社会各行各业所立规矩和行为准则。而对于某一艺术领域而言,也可以被视为相关艺术门类规律、经验积累之规定法式。中国戏曲表演界和理论界,对其表演艺术结构中的"程式"认知和研究,就有从"法度"概念衍化而出的"法式"一说:"程式的本意是法式,规程。立一定之准式以为法,谓之程式。"②

中国传统艺术表演门类之法式,包含两个具体内容:一是规律性;二是规范性。在二胡教学领域,所谓法式的规律性,就是所有运用于演奏的技能和方法,都是相辅相成、归于系统的合理、自然及表现力最佳形态的格式化和模式化提炼。而规范性,就是二胡演奏和技能训练,都要按照已经提炼出的、被认为是已经规律化的格式或模式,作为相关演奏和技能训练的某种标准和规定。在中国传统文化理论体系中,虽然有时可以说"法无定规"或"无法而法",但这主要是指已经充分掌握相关法式之后的一种至高和致远的艺术追求,只有真正的艺术大师才可能涉入这种自由王国的艺术境界,而基础性技艺传教者和学习者,不可奢谈"无法",还是需要先以法为式、以法为准来刻苦修炼,最终才有可能涉及

① 易人先生对生活经历和艺术人生总结的题称。
② 出自《中国大百科全书·戏曲 曲艺》"表演程式"条。

"无法而法"而进行自我成就的阶段。马氏的二胡教学,就充分省悟到了此点,并且提出法式运用的最佳效果——法式的适"度"运用。

笔者观察和聆听马友德教授的二胡教学,发现马氏在技巧技法训练中经常、随时都将法式的"度"把握,作为重点来要求学习者。马氏的"度",就是"适度""音响最佳效果"的意思。他的"三点论""中间位置论",就是对二胡演奏和训练法式"度"把握的集中诠释。

所谓"三点论",就是将所有的二胡演奏法式对象划分为三种基本状态,如左手弓法及持琴法方面的持弓法三方式、食指平拖弓杆三位置、扶持弓杆三个点、左手持琴三刻度等;右手指法方面的"划圆"式按音、落指、抬指三动作之类。然后,再选择其中认为最重要或最基本的一种状态作为基础,再旁涉其他两种状态,对学生进行训练,从而逐步进入基础稳定又可灵活运用各种技巧法式的艺术境界。他甚至针对学生,将所选用的教材也分为"高、中、低"三种状态来分别对待。

所谓"中间位置论",就是将所有的二胡演奏法式对象划分为"前、中、后",或"左、中、右",或"上、中、下",或"快、中、慢",或"高、中、低"等三种状态。在前述各式各样"三点论"形态基础上,通过对同一对象的三种状态法式的不断感受或练习,最终取其"中"为最佳点,将之作为"适度"法式最基本的方法来掌握,这是一种实用的通过"进退兼顾而求中正"法式训练来获得恰当"度"把握的方法和经验。

例如,他针对学习者,首先将教材对象分为"高、中、低"三种状态:"教材可以分为三个档次:一是高于学生实际水平的教材;二是适合学生实际水平的教材;二是低于学生现有水平的教材。"在准确判断学生实际演奏和技能掌握水平之后,在教材选用上,马氏取其"高"来鞭策和引导学生刻苦进取;取其"中"作为日常教学的基本内容;取其"易"来进行学生演奏艺术性、特色化的完善。"第一类(高)必须使学生加一把劲才能做到,第二类(中)可以使学生按部就班地完成,第三类则要求学生以演奏艺术的高标准作富于个性的、有创造性的完善演奏。"①

再如,在最基本的长弓运弓及音量、音质训练中,马氏要求学员要用最强、适中、最弱三种音响状态来反复练习,让学员明确感觉和体会到过强则"曝"、过弱则"虚"、取其适中而不"曝"不虚",进而主动、自觉掌握在运弓长短、音量大

① 马友德.二胡教学散论[C]//朱新华.二胡音乐艺术的传统与发展:江苏"二胡之乡"大型音乐会论文集.北京:中国文联出版社,2002:111—118.

小、音质纯杂的"适中"状态下演奏,逐渐获得"中实"的最佳音响效果。而"中实"的音量、音质效果,实则是二胡这件传统弦器乐最有优势也最适度的"歌唱化"表现状态。

无论是"三点论"还是"中间位置论",都体现出马氏二胡教学技艺训练包含着与"法度""法式"相通的"度"把握思想。而传统艺术领域中的"法度""法式"及其相关的"度"把握思想,是在具体教学实践中提炼出来的一种抽象理念,在中国传统文化领域中,既是一种人文精神关怀,也是一种人文精神显现。由此我们似乎可以得出这样一个结论:从人文精神树立角度而论,在规律性和规范化的二胡演奏和技能法式训练中,马氏教学法式反复强调"度"把握,就是技能、乐意、表现、情感等诸方面恰如其分、中正到位、符合人性真善美追求和"歌唱化"本质的法式训练教学。

五、马氏及其弟子群体人文精神的显现

人文精神素来就是以群体方式形成和显现的,没有个人的人文精神,只有群体的人文精神,个人的人文精神只是群体人文精神的体现和发扬。马氏及其弟子群体的二胡演奏技艺与演艺活动现状,就充分地表现出了这一点。

尽管马氏及其弟子们的创作和演奏,各有特色,也各具个人艺术风格,但只要翻开他们演艺活动中的"节目单",就不难发现这一群体共同显现和追求的艺术演绎目标:

其一是演奏艺术风格上淳美、隽永品质的塑造,以细腻、柔润、甜美、精巧、深邃为其大宗的艺术风格。这是一种独具江南文人音乐风格传统和地方民间音乐特色的群体艺术趣味显示,如朱昌耀演奏江南春色的细腻、甜美;高扬演奏江南丝竹新老名曲的醇厚、清新;欧景星演奏《阳关三叠》等曲的古远、深邃;邓建栋演奏《秋思》等曲的内在、隽永;即便是以演奏"武曲"而著称的陈耀星,其《陕北抒怀》一曲,也尽显其纯挚、抒情;周维演奏的《葡萄熟了》,虽是一首新疆音乐风味甚浓的曲目,但其精巧、甜蜜的格调,也不失为这一地域性演奏群体相关艺术风格追求的异域彰显。

其二是作品创作上格调和主题的人情感悟的回归。马氏及其弟子们所演奏和积累的代表性曲目,从题材上归类,大多数是情景交融、以情为主、叙事状物、以情为上的音乐作品,除本地域演奏家和作曲家刘天华、华彦钧等人广为传播的二胡作品和江南丝竹民间乐曲外,所创编和演奏的并广受听众喜爱和具有

影响力的二胡音乐作品，多半都是具有江南人情意味的清新曲目和充满人文精神意味的诗化乐章，如《江南春色》《枫桥夜泊》(朱昌耀)，《阳关三叠》《长门怨》(欧景星)，《姑苏春晓》《吴歌》《秋思》(邓建栋)，《葡萄熟了》(周维)，《太湖风》《椰岛风情》(陈军)，《乡村晚会》(钱志和)，《雪山赞》(杨易禾)，等等。

其三是音乐表达、表现上的人生哲思诉求，突出以器载道、以声为歌，用诗意化的演奏和音乐形态创造、咏叹人生的悲欢离合，突出二胡本体形制结构所具备的"歌唱化""歌腔性"固有特色和优势。这是自刘天华、华彦钧等演奏家一生追求和创立二胡独奏表演艺术以来至今仍需要继续体验、体味和延伸的文化传统基因。

正是以上这些马氏二胡教学和相关演奏群体表现出的艺术特色，使笔者深深地感受到了其中所蕴含着的具有普遍意义的人文精神。由此，关于"什么是苏南地区二胡演奏家群体聚合而形成的地域性风格？"的提问，窃以为总体上可以用一句话来加以概括和回答，那就是包含在这一群体中的所有演奏家，其演奏艺术都具有柔美而不淫逸、细腻而不造作、阳刚而不狂躁、舒展而不虚浮的艺术品格。这是一种深受苏南地域传统音乐文化历史积淀影响，颇具苏南地区人文精神气质的"歌唱化"、抒情性音乐演绎。

六、结语

演奏家群体受益于地域文化环境的人文精神润染和演奏家群体志趣相投的艺术风格追求，在苏南这一特定区域性文化时空范围内，形成了因马氏二胡教学而聚合在一起的众多二胡演奏家，表现出了这一艺术群体对相关地域性文化内涵的深邃吸收和认同。而此种与区域人文传统关联的吸收与认同，则是一种潜移默化的久远积累和浸润式的接续过程，迄今所见这一群体所彰显出来的艺术成就，绝非急功近利的几年即可成就，而是需要经过几代人"细雨润无声"般的承传、接替，在不知不觉的理念培养和文化精神树立中才有可能形成气候。苏南地区的"二胡之乡"的美誉和马氏二胡教学及相关演奏群体的艺术成就，就属于这种历史性的经过几代人诠释之后至现代才出现的光彩照人的亮点。

马氏二胡教学的成就和成果，自然是马氏个人60年从教从艺、坚持不懈努力的回馈，也是他与身边同人、学生群体共同栽培的艺苑之花，但同时我们还需要特别看到，这更是苏南地区传统音乐文化深厚沉积和相关人文精神润染的结

果。民族文化中的人文精神树立,应当成为中华民族民乐发展和建设的目标。近几年,二胡教学演奏领域的某些环节,特别是在青少年群体中,过分追求"炫技"性的机械化表现,使人文精神与科学精神的统一和树立,失去了平衡,大有本末、内外倒置发展的迹象和趋势,这势必会影响一代新人艺术品位的提高和大师风范的继承,故笔者呼吁:应当将苏南地区马氏二胡教学成果和相关二胡演奏家群体成功形象作为一种标识和镜鉴,以供我们继续进行相关问题的讨论和反思。

<div style="text-align:right">2009年11月27日,初识于南京艺术学院</div>

[原载《南京艺术学院学报(音乐与表演版)》2010年第1期]

解谜马友德
——论说马友德的二胡艺术教学

◎ 冯建民*

很早就想为马友德先生的二胡教学写一篇文章,但鉴于马先生的艺术教育生涯太过神奇,因而总觉难得要领,无从下笔。

之所以说马先生的教学太过"神奇",是指马先生作为一位普通的高校二胡教师,在数十年的教学中不但教出了近百名二胡专业的毕业生,更难得的是其中多数都是高精尖的人才,许多都成为全国著名的演奏家。故而,在北京甚至有"二胡马家军"的说法。其实,只要看看现在北京各种重要和大型的演出团体中有多少马先生的学生,就可以知道马先生在艺术教育上做出了多大的贡献。更为神奇的是在中央电视台2019年举办的"中国器乐电视大赛"中,你会发现拉弦乐器组的技术评委中,出身于"马家军"的竟然有14人之多,其中像邓建栋、周维、朱昌耀、欧景星、高扬、余惠生、卞留念等都是在全国有影响力的演奏家,在评委总数中占比为三分之一,这是不是会让你大吃一惊?

那么,究竟是什么原因使马先生创造出这一系列的"神奇"?我们能否从中解出马先生在艺术教育上的成功之"谜"?

马先生已90岁高龄,一直在南京艺术学院从事二胡教学,算来已有70个年头。当然,这70年的教学经验已经足以让他积累雄厚的教学资本。但是,谁又能说只要已达高龄,就一定会创造出这样辉煌的成果?我认为,马先生的经历必定有其过人之处。

* 冯建民,男,生于1942年,江苏徐州市人。研究员,CSSCI、全国中文核心期刊《艺术百家》原执行副主编,东南大学戏曲小说研究所顾问,南京大学、东南大学、南京师范大学博士论文答辩委员会委员。多次参加国家课题结项评议,发表学术论文150余篇。

一

　　首先,我打算从宏观的角度,去了解一下马先生的艺术教育生涯。

　　马先生生于1930年1月,1947年拜在刘天华先生的再传弟子陈朝儒的门下,三年后马先生就已在山东济南的华东大学(后改制)教授二胡,而此时仅距民族音乐大师、教育家刘天华创立高校二胡专业不过十余年时间,其间马先生又曾数次接受刘天华先生的嫡传弟子陈振铎先生的指教,因而对刘天华先生的二胡教育思想有较为深刻的理解。马先生遵照刘天华先生中西乐器兼顾的想法,也去选学了一种西洋乐器——大提琴,使其在对中西音乐的认识上开阔了视野,有了较大提高。这段时间虽然不长,但在中国二胡教育史上,却是不容忽视的一笔,因为这不仅是二胡教育的"创世纪"阶段,也是二胡艺术作为一种学科在高校真正立足的阶段,但在当时做这项工作的人属于凤毛麟角,而马友德先生则有幸能够参与其中,实属幸运中之大幸。

　　1952年6月,全国高等院校院系调整,马先生所任教的山东大学艺术系与上海美术专科学校(校长刘海粟)、苏州美术专科学校(校长颜文樑)合并,在无锡成立华东艺术专科学校,该校设有美术、音乐二科,马先生在该校音乐科担任二胡教师。这里必须要提到的是,无锡正是一年半前中央音乐学院音乐研究所杨荫浏为挖掘民族民间音乐而发现民间音乐家华彦钧(盲人阿炳)的地方,并为他录制了二胡曲《二泉映月》《听松》《寒春风曲》和琵琶曲《大浪淘沙》《龙船》《昭君出塞》等,使民族民间音乐得到大力传扬。而在无锡的马先生正好是"近水楼台先得月",开始认真学习民间音乐和道教音乐,后来又随本校老一辈二胡演奏家、江南丝竹名家甘涛先生学习江南丝竹,由此而将刘天华先生创设的院校二胡演奏(如刘创作的二胡十大名曲)和华彦钧先生的民间二胡演奏及江南丝竹乐(如华创作的二胡曲《二泉映月》《听松》、丝竹乐《行街》《中花六板》等)加以对比研究,将院校二胡和民间二胡结合,形成了中外兼擅的艺术教育理念,并将其应用到他的二胡教学实践中去。华彦钧先生的发现,推动二胡艺术发展达到了一个新的高度,也使马先生的二胡教学有了新的面貌。

　　在华东艺术专科学校的几年,马先生的二胡教学日益成熟,尤其是无锡与上海地缘相近,因而当时马先生在上海音乐学院学习大提琴的同时,也为上海音乐学院代教五名二胡学生,在教学上获得了新的扩展,并有幸多次到上海音乐学院的二胡耆宿陆修棠先生家求教,直到陆先生后来被调往北京,获益甚多。

1958年年初,华东艺术专科学校迁校南京并升格为"南京艺术学院",开始招收本科学生,马先生也有了更大的施展空间。

1959年中央音乐学院的作曲家刘文金先生横空出世,创作出划时代的二胡独奏曲《豫北叙事曲》《三门峡畅想曲》,并首次使用以钢琴伴奏的形式,为沉闷已久的二胡界送来一缕清风。刘文金先生的二胡创作开启了二胡艺术发展的全新局面,冲决了自刘天华先生以来的传统演奏程式,被民乐界称为自刘天华以来最具代表性的作曲家,也被称为二胡艺术发展的新的里程碑人物。马先生对二胡界的动静极为敏感,闻讯后立即马不停蹄地赶往北京,在上述两曲尚未出版的情况下,全凭手抄把刘文金先生刚完成的《豫北叙事曲》带回南京,而且立即指导当时还是南京艺术学院附中学生的陈耀星(现已是全国首屈一指的二胡演奏家)开始读谱、试奏,在较短的时间里完成了全曲的演奏,并在江苏省广播电视总台完成了第一次录放,取得了良好的效果。此后,刘文金先生创作的《三门峡畅想曲》《长城随想》等,都成了马先生的主要教学内容。刘文金先生的天才创作,也促使马先生的二胡教学提高到了一个新的境界。

马先生通过对刘文金作品的研磨和教学,深深感到刘文金作品的成功,乃在于他长期学习传统音乐、民族民间音乐,并结合西方音乐,敢于创新,敢于突破,经过消化、提炼后再创作。尤其在创作理念上,不仅要做到"雅俗共赏",还要做到"独具匠心",更要做到"人文至上",只有这样才能使艺术创作达到一个更高的层次。而这些都和马先生的艺术教育追求完全吻合。通过认真的思考和教学的实践,马先生的二胡教学获得了一次巨大的提升。

"文革"十年,马先生被"革命的洪流"冲进了"牛棚",和艺术及艺术教育彻底脱钩,整天从事体力劳动,种山芋,扫厕所。虽然如此,但马先生相信这一切都会过去,所以他一刻也未放弃对艺术教育的思考,并对以前的教育生涯做出总结和分析,以待时机。

1978年,改革开放的春风吹遍大地,大学开始重新招生,马先生积蓄十年的对于艺术教育的热情又重新迸发,几年内一口气招收和教授了朱昌耀、欧景星、周维、卞留念、邓建栋、余惠生等一大批后来有全国影响力的二胡人才,他们在各种大赛中夺冠获奖。这几年才真正是马先生的二胡教学达到顶峰的时期,一时间,南京艺术学院的二胡教学成果震动全国,以至有"江苏二胡之乡"的美誉,此中马先生的教学是居功至伟的。

近年来,二胡艺术又有了许多新的发展,开始出现了所谓的"炫技派""技术流",很多人专注于提高二胡的技巧、技法,改编和移植了不少外国曲目,使二胡

的演奏技巧有了更新的开掘，在二胡曲的创作上也出现了一些以技巧表现为主的崭新作品，如移植的外国乐曲《野蜂飞舞》、陈耀星的《战马奔腾》、王建民的四首"二胡狂想曲"等，都使用了很多二胡的新技术。马先生在教学中对这些新东西并不排斥，坦然地把新方法新技巧写入自己的教材中，他认为所谓"炫技派"肯定是有"技"可"炫"，所谓"技术流"也必定是有"技术"可"流"，只要使用得当，对二胡艺术水平的提高必然是有益的。从中我们看到了马先生作为一位伟大的艺术教育家的深邃眼光和广阔胸怀。

二

马先生已经从教70年，这70年对于二胡教育来说，绝不是简单的数字意义上的70年，而是一部完整的二胡艺术发展史。我们之所以不惮其烦地叙述了马先生的二胡教学经历，乃在于说明在各个时期马先生都占得了风气之先。尤其重要的是，马先生不仅是整个二胡艺术发展史的见证者，更是全部二胡教育史中的践行者，是二胡发展史上的活标本、活化石。他在二胡教育过程中所做出的努力和累积的经验，是极为宝贵的精神财富，是二胡艺术得以不间断发展、提高的重要基础。因此，马先生能够教出如此多的二胡人才，能够在二胡教学上获得如此大的成绩，也就并不奇怪了。

孟子曰："故天将降大任于斯人也，必先苦其心志，劳其筋骨，饿其体肤，空乏其身，行拂乱其所为，所以动心忍性，曾益其所不能。"马先生在其教学生涯中，虽然没有做出什么惊天动地、轰轰烈烈的事情，但他也曾经受过各种各样的打击和磨难，是他的坚韧不拔和对二胡事业的深爱支持他走到了今天。

然而，我们也不得不说马先生是幸运的，他的一切似乎都是上天安排好的，所以这里我也想反用一下孟老夫子的箴言，对马先生的幸运做出客观的描述。"天将降大任于斯人也"，当然首先需要该"斯人"能够吃苦耐劳，并经受住各种艰困的考验。但同时上天也会为"斯人"安排好恰当的时间、合适的地点和必要的机遇，使其能够充分完成他该完成的任务。而马先生就是这样一位幸运儿，说他幸运，是因为在二胡发展的各个重要节点，马先生都恰好有机会参与，从最早刘天华先生的二胡"创世纪"阶段，直到今天的"炫技"和"技术流"阶段，马先生都有完整的介入。几十年来，他不仅对二胡的历史发展有着全面的认识和了解，而且有着亲身的体验和实践，这就不是大多数人能够轻易做到的事情，尤其玄奥的是，上天好像特别眷顾马先生，马先生已过90岁鲐背之年，和他同龄的

一代人大多已作古，这些人所亲身经历的二胡发展变化的历史也都随着消失了，而他们无缘看到今天的"炫技派"和"技术流"所创建的现代二胡新天地，这是何等的遗憾！而今天从事二胡教育的年轻人，同样也无从看到早期二胡的鲜活状态及其嬗变，只能从前人的文字记录中做出自己的推演。由此可见，这老少两代人大多看不到完整的、全面的二胡发展史和教育史，"天将降大任于斯人也"，这一"大任"只有马先生这样的人才有资格担当。二胡发展承上启下、承前启后的"大任"担当者也唯有马先生这样的人才能荣膺。

如此，我们不难从中看到马先生的价值。马先生70年的教学经历和70年的教学经验，都有其唯一性和独特性，都是一般人无法代替和无法复制的，这正是马先生在二胡教学上不能磨灭的功勋。

三

下面，我们还有必要对马先生二胡教学中的一些具体事例做出分析。前面我们从二胡历史发展的大局上叙述了马先生在天时、地利、人和上获得的优势，但我们同时相信，任何事情的成功，单靠客观优越条件而自身不切实地努力和深入地钻研，是肯定不能达成的。

那么，马先生在其实际教学中又有哪些特别突出的特点呢？

首先，马先生能够"慧眼识才"。

如果一个人想创制一件好的艺术品，第一要求便是要有好的原材料。正如《诗经》所说"有匪君子，如金如锡，如圭如璧"，选材就要选"金锡圭璧"那样的良才，然后经过"如切如磋，如琢如磨"般细致的加工，最后才能真正创造出精致的作品。二胡教育也是如此，要想教出一位出类拔萃的学生，必须要能选到品质精良的"毛坯"，这是培养优秀人才的重要基础。对于这一点或许大家都能想到，但是选到"金锡圭璧"那样的良才，就不是一般人轻易可以做到的了。马先生每年外出招生，总能招到基本素质特别好的学生，如早期招收的陈耀星，中期招收的朱昌耀、欧景星，后期招收的邓建栋、卞留念等，基本上都是"一眼定终身"。那么，马先生为什么会有如"伯乐"一般神奇的眼神儿呢？对于这一点我们就不得不归功于他几十年的经验和修为，几十年的二胡教学使他能够准确判断出"基本材料"的优劣及其品级，为将来的教学打下了良好的基础。

其次，马先生的教学真正做到了"不拘一格"。

如果认真观察一下马先生所教的学生，就会发现这些学生都各有特色，虽

然他们同出一个师门,但绝不会如同工业标准件一样,从风格、技巧到外形、特征都一模一样。而相似性、相近性则恰恰是传统师徒关系中的凛凛教规,一般认为老师教出的学生都应该"像"老师,学生和老师不一样是不可想象的,这是不符合教育规则的。而马先生就勇敢地打破了这一陋规,把教学关注点转移到学生身上,因材施教,因人而异,将不同性质的材料雕琢成具有不同特色的作品,充分发挥每个学生自身的特点优势,正如清代诗人龚自珍所说:"我劝天公重抖擞,不拘一格降人才。"不拘泥于一定的规格,才使马门的学生都能发挥出自身的特点优势,创造出一个百花齐放的局面。

这其中有两个小例子。著名二胡演奏家陈耀星在校读书期间,有些"偏科",他的二胡专业课永远是最好的,而他的其他科目便有时会出现"挂科"的现象。当时学校教务处就机械地按照所谓"教学大纲"做出留级或退学处理。然而,马先生却认为社会上"偏科"的成功人士大有人在,不能把是否"偏科"作为是否一个天才的衡量标准,故而他一如既往地关心陈耀星的成长,最后陈耀星终于成长为全国首屈一指的二胡演奏大师。还有一个"不拘一格"的例子是卞留念。卞留念在校时不仅二胡专业课成绩好,而且在作曲和音乐制作上也有一定特长,马先生并不认为他是不务正业,而是鼓励他全面发展。卞留念到东方歌舞团后,央视春晚节目组数次邀请他做春晚音乐总监。这些都是"不拘一格"结出的硕果。

最后,马先生教学的另一个特点是"教学相长"。

所谓"教学相长"是说教与学相辅相成,老师教学生,学生也可以教老师。《礼记·学记》曰:"学然后知不足,教然后知困。"郑玄注曰:"学则睹己行之所短,教则见己道之所未达。"学生经过学习才知道自己有哪些缺失;而教师在教学过程中才能体会出自己有哪些不足。马先生在学生的心目中不仅是一位慈祥温润的长者,也是一位亲切平易的知心朋友。在平时上课中,马先生很少会端起"师道尊严"的架子,凡是业务上的问题都可以摆出来公平讨论,他也并不认为自己一定是对的。对于学生琢磨出来的一些新方法、新技巧、新体验,只要是好的,他不仅加以肯定,而且立即就向学生学起来,然后在教学中向其他同学推广。

在理论教学上也是一样。例如,关于演奏中手指放松的问题。这虽然是一个小问题,但许多学生不知什么叫"放松",往往老师在旁边大声提醒"放松!放松!",学生由于不懂"放松"而懵懵懂懂不知所措,这反而加重了学生的紧张感。对此,马先生让大家都琢磨一下,关于这个"放松"应该做怎样的理论表述,才能

让学生有清醒的认知。其中,有一个学生的表达让马先生非常满意。该生认为:放松和紧张是力度上的一对矛盾,譬如一个茶杯是二两[①]重,拿起它用二两的力气就比较恰当,也叫"放松";如果用半斤[②]的力气去拿,手就会因为用了超量的力度而变得索索抖抖,这就叫"紧张"。当然,如果只用了一两的力气,茶杯就拿不起来,这个则叫"过度放松",反而要叫他"紧张起来"才能达到要求。简单说,这就叫力度上的"辩证法"。马先生就把这个从学生那里学来的理论写入教材,并不忘每次声称这是"某同学的版权"。"教学相长"在马先生这里得到了完美的阐释。

当然,马先生在教学上还有许多神奇之处,这里因篇幅关系就不一一探讨了。

总之,马先生在艺术教育界就如一块得天地精华的纯正玉石,色泽古朴醇厚,质地细腻温润,既有深厚的历史积淀,又有夺目的现代光芒,这样的玉石,价值连城!

<div style="text-align:right">2019 年</div>

① 二两等于 100 克。
② 半斤等于 250 克。

老马识途　老骥伏枥
——记著名二胡演奏家、教育家马友德

◎ 潘方圣*

"老马识途"原出自《韩非子·说林上》："管仲、隰朋从桓公伐孤竹，春往冬反，迷惑失道。管仲曰：'老马之智可用也。'乃放老马而随之，遂得道。"这是说管仲跟齐桓公去打仗，回来时迷了路。管仲放老马在前头走，就找到了道路。这用来比喻富有经验的人对事物比较熟悉，能在工作中发挥其指导作用。"老骥伏枥"出自三国魏曹操《步出夏门行·龟虽寿》："……老骥伏枥，志在千里，烈士暮年，壮志不已。"是说老马站在槽头，还想着驰骋千里，比喻人虽年老，却仍有雄心壮志。用这两个成语来赞颂我国现代著名二胡演奏家、教育家马友德教授是最合适不过的了。他就是几十年来一直在二胡领域勤勤恳恳耕耘的一匹老马。其"老马识途"，就是一方面能正确地认识自己，在教学上充满着自信心；另一方面能敏锐地认识到自己的学生（"徒"）的长短处。其"老骥伏枥"，就是人虽年老但壮志不已，仍然充满着进行长期教学的激情。因而从教几十年来，马老师培养了无数优秀的二胡演奏家。这些演奏家占据了我国当代二胡界的半壁江山，成为当今二胡领域的中坚力量。

马友德，二胡演奏家、教育家。1930年出生于山东省齐河县，至今已近90岁高龄了。少时喜音乐，中学时拜著名国乐家、二胡演奏家刘天华弟子陈振铎的亲传弟子陈朝儒教授为师学习二胡，是刘氏的第三代学生。1949年加入山东省人民文工团，1950年加入华东大学艺术系音乐科学习音乐，并开始教授二胡。1951年考入山东大学艺术系音乐科，师从德国大提琴家曼哲克教授学

* 潘方圣，男，1943年生，音乐理论家、学者。长期致力于民族音乐和传统文化的研究，1994年出版《京剧唱腔音乐研究》（与庄永平合著）；2009年出版二胡学术专著《音海琴韵：潘方圣二胡论文集》，作为中国音乐史上第一部二胡论文集，其在国内外获得高度评价，产生了深远影响；2015年出版学术专著《艺海掇英：潘方圣音论论文集》，集合了43篇学术论文。

习大提琴,1952年于华东艺术专科学校音乐系任教二胡。1958年至今于南京艺术学院音乐系任教,其间师从大提琴家陈鼎臣教授深造大提琴,并在上海音乐学院兼教二胡。在长期的二胡教学中,一方面努力研究民族民间二胡演奏的技法与教学,另一方面又钻研苏联小提琴家米强斯基的"中间位置论",中西结合用于二胡教学。几十年来,培养出大量出色的二胡演奏家,如陈耀星、朱昌耀、周维、邓建栋、欧景星、卞留念、王少林、芮小珠、许可、高扬、陈军、余惠生、钱志和,还有年轻的邢立元、顾怀燕等。1993年,他及弟子被中央电视台誉为二胡界的"马家军",正是因为他老马识"徒"和老当益壮,长期以来具有锐利的眼光与使用科学的教学方法,才能培养出那么多优秀的学生。

令人不可思议的是,马老师培养的这支"马家军",不但成就卓著,同时各家艺术风格迥异,并且各有千秋,自成一派。这在中国二胡史乃至整个中国音乐史上成为一个典型而显赫的罕见个案。还是让我们用事实来说话吧,对"马家军"中的几个代表人物一一加以论述与梳理,就可以从马老在这几个高足身上所花的心血及其折射出来的历史业绩而略见一斑了。

其一,陈耀星,有"中国的帕格尼尼"之称,是中国人民解放军文工团耀眼的将星级演奏家。陈耀星是被马老师破格录取为学生的,跟随马老从1958年至1961年学习三年。马老师在教学上特别地严格,但在生活上则"爱学生如子"。他没有门户之见,对其他老师如甘涛、瞿安华等都非常尊敬,同时也常安排学生向他们学习。马老师经常强调要把二胡当作自己的生命,要创作出自己的代表性作品,只有这样演奏家才能真正站得住脚,这对于演奏家来说实在是太重要的教导了。陈耀星的成长及艺术成就似乎改变了二胡以往的整个演奏理念。我们知道,中国的二胡演奏一直以深沉、内敛、委婉著称。从华彦钧的《二泉映月》到国乐大师刘天华的作品,都是以抒发个人情怀为主的,演奏者是正襟危坐的形象,少有使人心潮澎湃、热血沸腾的能量。尤其是在演奏技巧运用上,国人一直是不主张炫耀的,这与我国儒、道、释在精神、哲学、性格等层面上的表现是一致的。我们历来讲究的是虚心、虚怀若谷、温良恭俭让,即使有较高的本领也不能流露在外表上。喜形于色、得意扬扬的表演,甚至被认为是轻佻的,是不靠谱的表现。其实,这种理念无形中阻碍了演奏技术的极大发挥,特别是高超技术的展示。西洋小提琴独奏就是该出手的地方就出手,挥洒自如、尽情发挥,该收敛的地方就收敛,含蓄甚至幽默无比。当然,二胡走上舞台表演的时间并不长,从刘天华大师把它提升到独奏乐器的地位,也只不过一个世纪多一点而已。到了20世纪60年代,情况才有了较大的改观,一批现代作品的产生及演奏技巧的不

断拓展,开始突破原有表演的狭小格局,思想理念上的禁锢也逐渐被瓦解。到了20世纪70年代中期,陈耀星《战马奔腾》乐曲的横空出世,似乎颠覆了原来演奏的理念,从而在中国二胡史上树起了一个挺拔雄劲、刚健有力的"武曲"标杆,在二胡创作与演奏上开创了一条全新的道路,在表演风格、演奏技法、审美理念和表演理论上,都不同程度地产生了全方位的影响与创新。给人印象最深的就是,二胡也可以有炫技式的艰深技巧,来表现各种生动的人物形象与景象。这至少在国人的理念上,对二胡乐器的表现性能和演奏技巧,有了一个实质性的认识的飞跃提高。陈耀星满怀激情的演奏,在此曲中大展风采。只见手指在两根弦上快速飞舞,旋律激越,节奏强烈,这种在二胡上从未见过的炫技式表演,力压众技,使人眼花缭乱。中国的二胡居然也能像西洋的提琴那样出手非凡、炫技过人,真是让人心潮澎湃。陈耀星之子陈军追随父亲,年轻有为,青出于蓝而胜于蓝,其二胡炫技更是了得,他们父子的联奏更是使人听了激动不已、热血澎湃。

其二,朱昌耀,被称为"世界一流的弦乐演奏家",一直立足于"马家军"的根据地南京。他所创作或演奏的都是一些小曲,如《无锡景》《拔根芦柴花》《扬州小调》《江南春色》《月亮弯弯照九州》等,但首首均是艺术珍品。当然,以江苏民歌小曲的演奏最具特色。如果要归纳一下他演奏的最大特点,那就是铮铮的三个字——"接地气"。当下,一些现代化的二胡大作品不少,有的嫁接西洋手法也是洋洋大观的协奏曲鸿篇,但是有些乐曲好像总让人有缺少点什么的感觉。其实,说好像缺少点什么,实际上就是缺少了那种接地气的气象。而朱昌耀演奏的每一曲的生活气息都是那样的浓厚,音乐形象都是如此的栩栩如生,总能给人以怡情悦性、美不胜收的感觉。问题在于,演奏也好,创作也好,必须要有深厚的生活基础。正所谓"勿以善小而不为",朱昌耀既能准确地把握小曲的风味,发挥小曲的风格特长,又能自如地应对大作品的演奏,尤其是能以小搏大,充分发扬二胡乐器本身接地气的秉性,使他无论演奏什么样的作品,都能体现天性、地气和人和。如果要概括一下朱昌耀的演奏,那就是一个字"美"!——旋律美!音色美!意境美!神韵美!这种在我国已经延续和传承了一千多年的"魏晋风度"——洒脱倜傥与唯美主义的表现形式,在他的演奏中得到淋漓尽致的表现。他的琴声里所流露出来的情操、情怀、情志和情愫,是延续了数千年的中国元素和传统文化的基因,在他身上得到很好的传承和发扬光大!这是文化的,也是哲学的。如果我国每一个省或地区,都能够产出几首非常接地气的拥有本地特色的作品,这就会极大地丰富我国民族音乐的宝库。在朱昌耀的身上,我们不难看出马老师的教学所具有的经典之处:那就是根据不同学生的性格,张扬他们的个性,发挥他们的特长,以便能取得最大的演奏

与创作的艺术效果。如果反其道而行之,不但人才培养不出来,而且即使才华有所显示也会因缺乏个性而流于一般。

其三,周维,以二胡修身立命的著名二胡演奏家,日后又集作曲家、教育家、艺术总监、行政管理,乃至商业集团投资副总裁等身份于一身,闪耀出令人炫目的人生轨迹和艺术光芒,从而焕发出一种艺术的"聚合力",为我们这个时代形成多元、良性、健康发展的全新的文化生态环境奠定了基础。周维在受业于马友德教授后考入上海音乐学院,其毕业作品也是后来的成名之作《葡萄熟了》。他在二胡上展现出来的新疆音乐风格,是那样的抒情、热烈且引人入胜,把人们庆祝葡萄成熟的载歌载舞的喜庆丰收情绪抒发得淋漓尽致。周维跟马老师整整学了四年,这是周维最珍贵也是进步最快的四年。马老师很严格,周维第一次去上课,马老师就说周维的演奏——左手、右手、音准、节拍等都是毛病,吓得周维第二次去上课都不敢进教室。但是,学到后来周维与马老师的感情是——几年为师,终身为父!周维称马老师为"老爸",不是父子胜似父子!马老师能把弦乐器上一些共性的东西运用到二胡上,如把大提琴、贝斯的运弓方法从西洋乐器转化到二胡上来,研究二胡的发声方法,制定了一套十分科学的运弓体系,这就是典型的"洋为中用"。马老师还把古琴《溪山琴况》中充满哲理但极实用的表演手法——24况运用到二胡上,这又是典型的"古为今用"。马老师能根据每个学生的身体构造、年龄、性格等进行有针对的选曲,对症下药,有的放矢!这样就避免了千人一面,这在教学上是难能可贵的!不仅如此,马老还希望学生能一专多能、全面发展,鼓励学生学习钢琴,把自己的车尔尼"钢琴练习曲599"谱本借给周维要他兼练钢琴。这对周维后来在上海音乐学院的学习和走上作曲的道路都产生了重要影响!马老师更是鼓励学生们搞创作。有自己创作的独特风格的作品,才能有成为名家的可能。这些理念的教导对周维日后能在音乐领域大显身手,在演奏与创作上,不管是中国的还是外国的,都能取得非凡的成就具有决定性的作用。周维创作的作品似乎包罗万象,但都是典型的中国式作品。他以中国人的民族乐器,用中国式的思维方式和中国式的音乐语言,发挥中国人丰富的音乐想象力,去表现世界各国多彩多姿的音乐,极大地提升了二胡的品位、格调与表现力。这更使我们看到了二胡是如何从百年前的那种孤芳自赏的境地,发展到今天能如此自如地表现世界各国音乐的风貌,这乃是天翻地覆的变化矣!周维的演奏和创作,能够很好地将中华传统音乐文化血脉与个体生命体验,以及精神气息灌注于二胡演奏、创作、教学等领域,从而构建了心意辗转、余韵缠绕的一体化民族音乐美学基础,形成了一种集现代与古典,中国与外国相辅相成、相得益彰的对话性诗意构筑形态,同时凸显着不

凡的民族传统遗韵。

其四,后起之秀邓建栋,其扎实的基本功、极高的音乐悟性、不卑不亢的表演,不就来源于马友德教授的教学理念吗?邓建栋原来是为戏曲伴奏的,基本功并不扎实,自从师从马老师后,练就了扎实的基本功。马老师不仅是一位博采众长的学者型老师,也是一个视野开阔、心胸宽阔的老师。除了传授传统二胡知识外,马老师还把西洋乐器(大提琴、贝斯)的演奏方法教给邓建栋,而且又把邓建栋介绍给江南丝竹巨匠甘涛先生在其门下学习江南丝竹两年,介绍他师从二胡大师张锐与闵惠芬学习。这种开放性的教学方式,让邓建栋接触到更多的老师及流派,博采众长,受益终身。而且,马老师要求邓建栋学习京剧、扬剧、锡剧等戏曲音乐,同时要学会创作,努力写出二胡作品。如果说西洋音乐突出的是小提琴近似女高音的音色,那我们中国音乐突出的就是二胡近似男中音或男高音的音色。二胡的音色代表着中华民族不卑不亢、自然中庸、淳厚朴实的民族特点。二胡的演奏是那样的亲切、随和与感人,那样的温良恭俭让,聆听这样的琴声实在是一件让奏者与听者血脉相通的事情。而邓建栋的演奏恰恰掌握了国人的这种中华民族心理特点,不温不火、严谨扎实,虔诚地流露出真挚、朴实的情感。其实,像邓建栋那样的上乘声音的取得并不是不可捉摸的,问题是光有技巧是不够的,它是综合了演奏者的整体音乐素质而形成的。这种素质的获得更不是一蹴而就的,它是长期积淀的结果。尤其是邓建栋原是伴奏戏曲出身的,戏曲与民间丝竹二胡十分讲求扎实、敦厚的音色,以及犹如声腔流畅般的旋律。这就使得邓建栋在学习之中渐渐琢磨出什么是好听的声音,什么样的声音才能打动听者。综观邓建栋的整个演奏,其长弓饱满而均衡;慢弓尤见功力,饱和丰满,力透纸背;跳、顿弓短促而富于弹性,且顿挫分明、意态奇逸;快弓则更是清晰而流畅,轻松而从容不迫;左手按指音准度奇高,不管是换把还是跳把,不留痕迹,精准到位且留有余地,可见其功力深厚、非同一般。他演奏出来的琴声,是慢慢地渗入听者的耳朵的,不仅给人以极大的愉悦感,而且是对心灵的升华。

从上面四位高足于演奏与创作上的表现,足见马老师在教学上的用心良苦和收获颇丰。另外,"马家军"里还有马老师的一些高足也很值得介绍。下面再推介几位。

欧景星,生于江苏南京,我国第一位二胡演奏专业硕士,师承甘涛、瞿安华、马友德教授。现为南京艺术学院音乐学院副院长、附中校长,民族管弦乐队指挥,硕士生导师。他长期坚持教学、科研、创作、艺术实践并举的学术发展方向,出版与发表的论文甚多。在艺术实践方面,1985年、1989年两次获江苏省二胡

比赛一等奖,1993年获全国民乐邀请赛二胡专业一等奖第一名;2003年获中国音乐"金钟奖"二胡比赛银奖;2007年获江苏省人事厅、江苏省文联授予的"德艺双馨的文艺工作者"称号。欧景星作为我国著名的二胡演奏家,同时也是江南丝竹二胡演奏艺术的重要传人。

卞留念,生于江苏南京,从小就进入了全国闻名的南京小红花艺术团,吹、拉、弹、唱、舞等"童子功"扎实。后考入南京艺术学院音乐系,主修二胡专业,师从马友德教授。马老师一般不轻易收徒,为此卞留念用了半年多时间,每天特意在马老师上班必经之路拉琴练习,终于功夫不负有心人,感动了马老师而如愿以偿,成为其爱徒。1984年,卞留念被东方歌舞团的王昆老师相中,逐渐成为集创作、编曲、演奏、合成、演唱于一体的现代音乐人,2015年受聘为四川文化艺术学院音乐学院院长。

高扬,生于江苏南京,毕业于上海音乐学院民乐系和北京大学艺术学院研究生班。他是当今中国二胡界中年一代的代表人物之一,是中国民族管弦乐学会常务理事及第三届副秘书长、胡琴专业委员会副会长兼秘书长,还是中央音乐学院、中国音乐学院、中国人民大学、北京航空航天大学、台湾台南艺术大学等院校客座教授,现任中国音乐学院国乐系"乐种学:江南丝竹演奏"课程教授。高扬能融传统和现代技巧为一体,演奏品位高雅,注重音乐美的表现,音色纯正、韵味高雅,总有一种引人入胜的艺术魅力。

余惠生,生于江苏东台,自幼酷爱音乐、文学,10岁开始习琴。1977年考入南京艺术学院本科班,师从马友德教授。后经马老师介绍赴北京向蒋风之、刘明源、张韶、许讲德、陈耀星等名家学习,收获颇丰。1982年以名列前茅的专业成绩留院执教。1983年调入北京,马老师仍对她爱护有加,把自己心爱的乐器借给她。余惠生为原北京军区战友文工团一级二胡演奏员、中国音乐家协会二胡学会副会长、《中国二胡》通讯报副主编、中国民族管弦乐学会胡琴专业委员会常务理事。她能博采众长,熟练掌握各种不同风格、技巧的二胡乐曲,逐步形成自己的独特演奏风格,并以音色圆润醇厚、情感朴实细腻见长,是我国中生代二胡演奏家中的佼佼者。

马老师在长期教学生涯中,始终没有忘记把对人的教育放在第一位。"育艺先育人""树人先树德"是他教学的座右铭,一直贯穿于他的教学。无怪乎他有那么多成才的学生,煌煌然成大业矣!如果要总结一下马老的教学特点,包括三点:一是教学方法的科学性与严谨性;二是教学思想的时效性与前瞻性;三是教学理念的先进性与示范性。首先是教学方法的科学性与严谨性,就是突出

因人施教、因材施教、因时施教的理念。根据学生的特长、理解能力及悟性，使整个教学的进度有张有弛，不求一律，但总体上能符合教学大纲的要求。在教材的运用上，既注重二胡传统教材的经典部分，又着重能跟上现代作品的要求，还大量借鉴外国有关的教学经验和借鉴教材，以及吸收大量对二胡教学练习有用的乐曲等。马老师努力钻研苏联小提琴家米强斯基的"中间位置论"，就是极为生动的一例。其次是教学思想的时效性与前瞻性，就是深刻领略新时代二胡发展的广阔前景，立足于整个民族乐器发展的前瞻性，不断地跟上时代的发展，但又不以一得一失论成败，而是以学生的德智体美全面发展为要旨。根据学生学习的时间节点，他对什么时候用什么教材，在哪些时间段练哪些练习曲及乐曲，都进行了深思熟虑，做了合理的安排，对不同性格和特点的学生分别进行有的放矢的培养教导，从而使人才横空出世，像其高足陈耀星就是典型的一例。陈耀星开拓的那种炫技式的演奏，就是一种新时代演奏"武曲"的标杆，体现了马老师教学思想的前瞻性。最后是教学理念的先进性与示范性。我国民族乐器的教学由于历史短、底子薄，没有编写出较为系统的教材，教学理念等一直比较陈旧。马老师教学时，正处于教学经验与系统教材青黄不接的时间节点上，马老师迎着困难，总结出一整套教学经验，打造出自己的有时效性和实效性的教材。总之，仅从培养出这么多优秀学生的成果来看，马老师的教学经验与教材是科学的，训练是严格的，德智是并重的，教学是相长的，整体教学无疑是成功的。

自从国乐大师刘天华开创第一个"百年二胡"，我们已经走过了光辉的历程。在我们跨入第二个"百年二胡"的历史节点上，马老师仍是老当益壮、老骥伏枥，还在为我国的二胡事业呕心沥血、操劳奔波，是二胡艺术深情的守望者和引领人。我们祝愿马老师能够展现出更为迷人的精神风范，结出更加丰硕的艺术果实。今天，我们二胡人特别渴望中国二胡能够更深刻和更全面地表达民族精神、体现民族文化精髓。在祝贺马老师从教 70 周年之际，最好的礼物，也是最有意义的礼物，就是认真学习马老师深邃的教学理念、身体力行的干劲和砥砺奋进的精神。这既是精神上的寄存，也是砥砺前行的动力，要以此开拓出一个崭新的民族音乐发展局面。尤其在目前社会转型时期，我们亟须对当前文艺发展的生态、心态和形态进行根本性的理论思考，对诸多深层问题展开哲学层面的索解。我想，这应该就是对马老师从教 70 周年最好的庆贺！

<div style="text-align:right">2019 年</div>

马友德教授——我们的榜样

◎ 王永德[*]

2019年是不平常的一年,是伟大祖国打赢脱贫攻坚战,取得最后胜利的关键一年。2019年也是值得纪念的一年,我们迎来了中华人民共和国70周年华诞。

我和马老虽然属于不同年龄段的老人,但我们也可以算是和中华人民共和国一起成长的同时期人,可马老自中华人民共和国成立就在民族音乐的园地里默默耕耘,而此时我还是这块园地里的一棵秧苗!因此,对我们而言,在庆祝中华人民共和国70周年华诞之时,还要庆祝敬爱的马老从教70周年!

我于1953年开始跟随上海音乐学院附中吴慧芬老师学习钢琴,于1958年被保送到上海音乐学院附中继续学习钢琴。在革命化、民族化、大众化的政策感召下,学校鼓励我们兼修民族乐器,于是我从1959年开始向高四年级的张怀粤同学学习二胡,并于1960年开始将民族乐器转为主科,跟随卢建业老师学习二胡,高一开始转到王乙老师班上,1965年高四毕业后留在附中任教。"文革"后又在上海音乐学院本科班进修了两年,于1985年正式任教于上海音乐学院本科部。我本人虽然没有在马老门下学习过,但老一辈艺术家认真负责、因材施教、为人低调、关爱学生的为师之道,却对我及我一生的二胡教育事业产生了深远的影响。我们从马老的学生身上能看到其教学风格、专业知识及专业技能,当然还有他优秀的品格素养。

下面,我想从几个方面简单阐述一下马老的教学理念、教学特点及为师之

[*] 王永德,男,1945年出生于上海,二胡教育家、演奏家,上海音乐学院教授,硕士生导师。中国音乐家协会二胡学会顾问,中国民族管弦乐学会胡琴专业委员会荣誉会长。享受国务院特殊津贴。1996年被上海市教育委员会评为优秀艺术教师;2008年获中共上海市委宣传部优秀文艺人才基金奖;2016年被中国民族管弦乐学会授予"民乐艺术终身贡献奖"。

道,并就此谈谈我的感想。

我们先来看看马老的几位学生的二胡演奏特点:

陈耀星的音色充满张力,高音区透亮,中音区水润,低音区十分浑厚,演奏充满激情,如美声;朱昌耀的音色充满了戏剧味、民歌风,接地气,演奏的声音能直达人的心灵,似民歌;邓建栋的音色中正平和,上下通透,演奏自如洒脱,充满时代感。

马老有一句口头禅,叫"音乐是声音的艺术、时间的艺术",在这三位演奏家身上体现出来的是用任何语言都难以表述的马老的教学理念。除了以上三位大家外,我们可以看到马老的其他众多学生如高扬、周维、召唤、欧景星、杨易禾、许可、林东坡、钱志和等,个个都是演奏、教学队伍中的翘楚,他们基本功扎实、技术全面、能教能演。这充分反映了马老既重视音乐表演的基本功及音乐形象的启发,又要求学生能演、能教、能写。

而我要特别强调的一点是,马老作为一位民族音乐的传承人,始终恪守民族文化中的精髓准则和为师之道,以自身的行为规范言传身教地影响和教育学生做好人,做善人,做大爱有孝之人。他七十年如一日地默默耕耘,高质量产出,桃李芬芳,为民族音乐的传承尤其是在二胡领域做出了巨大贡献。

我个人的感受是学校是培养人才的基地,一个孩子进入学校,特别是中学、大学,是走出人生的第一步。这第一步走得是否扎实,老师的言传身教是至关重要的。有了第一步做基础,他们才能在今后的生活工作中走得扎实坚定,为二胡艺术的传承做出贡献。为什么只有一百多年历史的二胡艺术在中华人民共和国成立后的70周年时间里成绩这么辉煌?关键就是有像马老这样的一批敬业爱生、修身立德、严谨治学的老师。

在21世纪的今天,一方面,政治、经济、文化高度发展,市场经济制度使全球形成了一体化的格局,意识形态领域也形成了多样化的特征,人们的理念发生了巨大碰撞,人们对艺术的审美趋向朝着多元多样和极致发展;另一方面,世态纷扰,人心浮躁,社会上功利为上的污泥之气无孔不入地侵入现代人的肌体,人才培养的高地变成了少数人的功利场。当然,艺术院校也同样如此,大家都明了。近几年,各种学术晋升规则出台,部分教师为了达到其获得"票子、位子、房子、车子"的目的,急功近利、自我炒作,在课题立项、比赛招生等方面弄虚作假!这些将教师工作商业化、功利化的不良理念和行为表现都严重有违从教者应有的品格和表率要求。虽然这样的社会形态在学校中还只有局部的映射,但这也已经足以影响学生们的人生观、价值观和世界观,倘若再没有人明确指出

此现状并使其有所改善,恐怕将不可避免地被学生看在眼中、埋藏心中甚至在某个人生关键时刻进行仿效,我们也就不得不担忧一代代学生的未来会被这样的教师引导至何方。

 反观马老这样始终恪守自己的行为准则,低调做人、实在做人、爱岗敬业、默默耕耘、严谨治学的老一辈艺术家,他们对学生的影响是深远且积极的!面对如此的从教者,学生也一定会将老师的所作所为铭记心中,在自己的人生道路上以此为榜样和做人的基本准则,把这些优秀的品质继续传承发扬下去,真正凭借自己的品格和才华立足于社会,并不断感染身边的人,去期待和拥抱更精彩的世界!

 学校是人才培养的高地,我们要培养的是德智体美劳全面发展的人才,因此,在这个审美趋向多元的时代,高校教师一定要把握住自己的方向,向马老看齐,不断提高自己的道德素养、职业素养和专业素养,用立德树人的总则规范自己的行为,只有这样我们共同热爱的二胡艺术才会走向更加灿烂辉煌的明天。说句时尚话:不忘初心,牢记使命。马老是我们的榜样,祝马老健康长寿!

<div align="right">2019 年</div>

马友德先生教学思想的历史贡献

◎ 杨光熊*

在著名二胡教育家、演奏家马友德先生90周岁大寿之际,全国各地的演奏家、教育家,先生的弟子云集宁城,庆祝先生从教70周年,总结先生德艺双馨、桃李满天下,为我国音乐教育事业所做出的贡献,深入探索先生的教学思想和教育理念,激励中国二胡演奏艺术下一个百年的前进历程,这应当是中国二胡演奏艺术史上的一次文化盛会。

一个人的丰厚教学成果是教学理念的积淀,是一点点在实践中积累起来的。马友德先生在平凡的教师岗位上敬岗爱业、恪尽职守,在"全人教育"复合型人才培养模式中培养能演、能教、能创作、能担当的全能人才,在中西乐艺观兼容的教学思想下坚持教学相长,遵循循序渐进、因材施教、博采众长的教学规律。

马友德先生在二胡教学岗位上培养了那么多二胡演奏艺术领域的精英人才,教学的成功经验究竟是什么?他的"综合感觉教学法"教学理念,重视音乐表演基本功训练和音乐形象的启发,要求每个学生能演、能教、能创作以适应社会的整体运作需要,是值得我们探究的。

一、中西乐艺观兼容的教学思想

马友德先生教学思想的核心是刘天华学派中西乐艺观兼容的教学理念。

* 杨光熊,男,1947年出生,解放军艺术学院中国器乐教研室主任、二胡导师,中国民族管弦乐学会副秘书长,中国音乐家协会二胡学会副秘书长,中央音乐学院、中国音乐学院等院校客座教授。主编《华乐大典·二胡卷》,编著《二胡实用练习精选》(上、下),在全国多地开展讲座,发表文论34篇。曾获"全军优秀教师"称号。

1924年,萧友梅、刘天华先生在北京大学音乐传习所将二胡(当时也称"南胡")列入了国乐课正式课程,二胡作为一件民间乐器,进入了最高学府,登上了大雅之堂。刘天华先生认为,"……一国的文化,也断然不是抄袭别人的皮毛就可以算数的,反过来说,也不是死守老法、固执己见,就可以算数的,必须一方面采取本国固有的精粹,一方面容纳外来的潮流,从东西的调和与合作之中,打出一条新路来,然后才能说得到'进步'这两个字"①。他的中西乐艺观兼容的艺术思想,奠定了现代中国二胡艺术的前行之路。他所创作的十大名曲和47首练习曲,代表着中国现代二胡演奏艺术的第一次飞跃。

1947年,陈朝儒先生收马友德先生为徒。陈朝儒是刘天华先生的学生陈振铎抗战时期在重庆青木关国立音乐院授课时的高才生,马友德先生作为陈朝儒先生的弟子从一开始介入二胡,就受到了中西乐艺观兼容思想的引导。用马友德先生数年后自己的话讲"我没有偏离陈朝儒老师当年教我时所要求的路子"。他在长期传承传统民间音乐的同时,大胆结合西方音乐,敢于创新,敢于突破。1951—1957年,他还先后师从德国大提琴家曼哲克教授、中国大提琴家陈鼎臣学习大提琴,将西方弓弦乐中的基础训练、声音认知等许多长处,借鉴到二胡教学和演奏中来,对规范科学产生了重要的影响。《豫北叙事曲》《三门峡畅想曲》是刘文金先生二胡演奏艺术由传统向现代推进、现代与传统接轨的里程碑式作品,代表着现代二胡演奏艺术的第二次飞跃。它的出现在当时也并不是没有不同意见的,但马友德先生对演奏技法推进的新生事物,具有十分精确的敏锐感,他在这两个作品尚未正式出版的情况下,亲自赶往北京,凭手抄把刘文金先生创作的《豫北叙事曲》带回南京,并指导当时在南京艺术学院附中学习,现在享誉全国的著名二胡演奏家、作曲家、教育家陈耀星先生读谱、视奏,用很短的时间完成了在江苏省广播电视总台的第一次录放。这种对前沿演奏理念的追求,成就了他教学思想的推进。马友德先生还曾讲"在上音进修期间,对我印象最深的就是苏联专家米强斯基的小提琴学术报告,他在报告中对演奏法中的中间位置论述,对我影响最为深刻,因此回校后,我在二胡演奏法的教学中,联想到演奏法中多种形态、手势的变化,感觉二胡演奏法也要不拘一格",这是"西学为用""洋为中用"中西兼容的教学思想。我们还可以从他的论文《谈二胡基本功训练》《二胡教学散论》、专著《名家教二胡》、主编的江苏二胡考级教材、VCD《大师教二胡》、CD《国乐 八音 二胡 马友德二胡演奏专辑》中看

① 刘天华.国乐改进社缘起[M]//刘天华全集.北京:人民音乐出版社,1997:185-187.

到他教学理念的结晶,也可以从他的弟子邓建栋先生演奏的王建民先生创作的数首"二胡狂想曲"首演中,著名演奏家周维的《印巴随想》《莫斯科的回忆》等作品中,旅居海外华人、著名演奏家许可演奏的众多移植作品中,著名演奏家陈耀星、陈军先生的《赛马》改编版中,从由前沿创作技法推动的二胡技法中,从跨界与中国语言的表达中,看到马友德先生教学的成果。

为丰富演奏手法,拓宽二胡的音乐表现力,自20世纪60年代起,一批小提琴移植曲目对二胡现代技法,现代二胡原创作品创作技法的丰富,教学中新的演奏技法理念的形成都起到了积极的推动作用。在马友德先生中西乐艺观兼容思想的影响下,南京艺术学院在全国是较早使用这些移植曲目的院校。《阳光照耀着塔什库尔干》是南京艺术学院毕业生刘天华于1982年改编、1985年参加江苏省首届二胡比赛的曲目,1986年由中央音乐学院学生王晓楠演奏并于1996年编入全国考级教材。二胡移植的小提琴五线谱版《流浪者之歌》,一直标名为佚名,1981年标名为张韶老师移植的简谱版问世,问及移植过程时,张老师曾表示最早的原始谱子是南京艺术学院学生上课时带过来的。这两首曲子应当是二胡移植作品中最早的。我们在南京艺术学院的教学应用中,可以看到马友德先生教学思想的引导作用。

二、"全人教育"的典范作用及复合型人才的培养模式

"全人教育"包括人才培养中的品德、美育、技能等众多内容,而品德是摆在第一位的。在器乐教学一对一应试教育中,大部分师生会只关注技能,而忽视做人与演奏的关系,忽视人文教育和内涵审美的浸润。对于如何做一名名副其实的合格二胡教师,马友德先生总结了几条经验:第一,是"教书育人德为先"。他认为教师要"先树德,以身作则,先要给学生做出榜样,这是第一位的",这很清楚地表明了德与艺之间的关系。第二,他指出"对学生要有爱心、责任心、耐心、细心、精心、虚心六颗心,要真心热爱自己从事的教育事业,要把二胡专业研究透",指出了一名教师的职责所在。第三,他要求学生都能演、能教、能写,能在音乐的海洋里发挥自己的能量。马友德先生提出能演、能教、能写,实际上从陈耀星、王少林、朱昌耀、高扬、欧景星、周维、卞留念、邓建栋等教学成果传承队伍上讲,已经形成了复合型人才培养模式典范。这些人都是集演奏、教学、创作、社会担当为一身的复合型人才,为社会做出了巨大的贡献。这应当是马友德先生人才培养、教学思想成功经验的具体体现。

二胡艺术必须在"全人教育"的框架中，走包括琴技、琴文、琴论、琴道的复合型人才培养之路，在演奏型、教育型、创作型、学术型、乐改型、媒体型中综合培养，重视人文内涵学养的培育。马友德先生"能演、能教、能写"的人才培养内容，以"育人德为先，专业研究透"为支点，是精准且具有长期实践意义的。对学生成才他没有高喊口号，而是提出"落后就要挨打"，他"鼓励学生对创新的渴望"，认为学生"学而不思不行"，要像海绵一样不断吸收营养，不做木头和石头，他的"扬长不避短，启发式教学，多元教学内容"应当是教学艺术探究的可贵经验。

三、尊重二胡的教学规律

马友德先生讲过，了解自然、顺应自然、利用自然、改造自然，这是自然辩证法的科学原理。教学规律中的因材施教，是因人而异、有所变化、有所不同的，他的教学不拘一格，按照学生自身条件找到最适合学生发展的提高方法，充分发挥学生的潜力。他运用自然辩证法中的科学原理，以"自然"两字比拟面对的受教体学生，以"了解、顺应、利用、改造"八个字，构成他教学思想中因材施教的教学方法。马友德先生教学思想中对学生的"了解"两个字，即是对学生的学习思想、演奏环境必须给予的恰当定位。我们教师所面对的学生条件有优有劣，如何顺应他们的优势去"扬长补短"，也应当是教学的一门艺术。马友德先生所指"改造"，我认为绝不是一票否决，而应是利用其优势，激发学生自身的潜力，让其在改造中去悟化正确与错误的所在，不断取得进步。马友德先生还讲过，要细心观察学生、了解学生、因材施教、循序渐进，要虚心并懂得教学相长。对于教学相长，我个人的理解是必须进行两种思考：一是教学思考；二是学习思考。教学思考是教师对受教体学生的思考，正如马友德先生所讲，要先给学生做出榜样，在责任、耐心和精心中，牺牲自己休息的时间，一心扑在学生身上，考虑学生的问题所在、教案实施是否对症。学习思考是学生对老师的教学思想和演奏理念的全部悟化，是学生在正与误的选择中，在教学实施的方案中实实在在地搞明白了。我们看到"马家军"里那些享誉国内外的演奏家，个个身怀绝技，他们绝不是喝着茶走过来的，而是经历了从简到繁，又从繁入简，从"无"升发到更广泛的空间，把二胡从形而下之响器升华为形而上之道器的过程，走的是修炼琴技、琴学、琴文、琴道的成才之路。据我了解，陈耀星、朱昌耀、周维、邓建栋、许可、卞留念、欧景星、高扬等众家在校学习时，也并不是站在同一个起点

上的，是马友德先生的因材施教，使他们走上了成才之路。仅从他们现在的演奏来讲，也并不是千人一面，而是在马友德先生因人而异的雕琢中产生了不同的风格特色，这正是马友德先生教学思想的优势所在。

一个老师再优秀也不可能无所不知，马友德先生在教学中博采众长并素有"游学"安排。他不主张初学阶段遍访他师，主张应以一师为主，待有了一定基础和悟化能力后，让学生走出去拜名师，补己之短，再全面提高技艺。"马家军"中的大部分学子都有过这样的经历，均是马友德先生联系各方名师，推荐学生出外进行短期的"游学"，这种博采众长的胸襟，这种不把学生作为私人财产的做法是值得业界学习和推广的。

四、重视演奏环境的打造，把基础技法的教学摆在第一位

回看"马家军"，每个人的基本功都是过硬的，因为马友德先生对二胡的基础教学方法这一块，从来都是十分关注的。他讲过要看到事物发展的变化，跟上时代，教育要面向全国、面向世界、面向未来。对前沿技巧，对新的东西在教学中的运用他从不排斥，他在固守传统文化和民间地域风格的同时，大胆地将新方法编写进自己的教材。他认为所谓的"炫技派肯定是有技术支撑的"，所谓的"技术流"也必定是有"流"可称的，因此，在基础教学这一块，在循序渐进基础技法进阶的科学规范上，在对症下药的实效性上，他下了大功夫。

我认为，在基础技法教学进阶的科学与规范中，在教学相长的教学思考中，教师需要有两点支撑：一是本人的基础技法的学养；二是本人对学生的过去、现在和将来的准确定位。马友德先生在这方面具备很强的实力，他从学习两根弦的二胡到学习四根弦的大提琴又回到两根弦的二胡，有对基础技法的独特认识。因此，他在第一次附中招生（1958年）时就发现了陈耀星，20世纪六七十年代在中专部招生时又招了周维、邓建栋，在对全国艺术教育做出巨大贡献的"天华杯"赛事中获奖的顾怀燕、邢立元、韩石、毛清华都是附中的毕业生。马友德先生对附中阶段专业教学非常重视，他1997年离休后，学院之所以仍让他回来带一带附中的学生，正是因为他具有这样的慧眼。一个出色的二胡教师不仅仅是把具有一定演奏水平的人调教成演奏家，而更应该是把不会的教会了，把会了的教懂了，把懂了的教明白了，并教成栋梁大才。不是所有的教师都能具备这样的能力，而马友德先生培养二胡人才的成果证明他是具备这样能力的人。

教学思想的积累带来的是教学成果的丰硕，而教学思想的积累不是空对空

的口号,对演奏艺术教学来讲是基础技法、应用技法在进阶过程中行之有效的教学理念和这种理念指导下的教学方法的实施,也是教学相长中教学思考和学习思考实践的全过程。马友德先生培养出一支过硬的队伍,是基于其前沿教学理念指导下的教学方法实践。他的"作用力和反作用力"理念,他的"抓小鸟"的通俗说法,即"抓过了鸟死了,抓松了鸟飞了",正是创建松而通的演奏环境、创造最出色声音的认知基础。他具有"用最简单的手法解决最复杂问题"的理念,所谓的简单以外的多余,正是阻碍运指、运弓通顺的障碍。他的"右手扇炉火动作、打水漂动作、写毛笔字的气息运用"等形象比喻,正是对二胡演奏艺术中力的传导过程中的传导秩序、力的终点和用气不用力的解释。至于"揉弦发力点在第一关节"的演奏理念,则是借鉴西方弓弦乐揉弦的基础理念、滚揉的方法于二胡上,是科学又规范的,直接保证了音质和音色的丰富性。他的"分弓连弓练,连弓分弓练"的练习方法,为左右手配合、慢练的实际效果提供了新的思考方法。他将西方的《帕格尼尼主题变奏曲》《无穷动》《查尔达什舞曲》等作为练习曲是"西学中用"的具体实践,是一条可行之路。他的教学理念,是值得每一个一线教师学习和思考的。

五、把声音到位摆在二胡教学的重要位置上

马友德先生认为,音乐是声音的艺术、时间的艺术,并且二胡演奏艺术有其高而复杂的技能性,但应当以教授声音为主,要让最后一排都能听到。他把声音到位摆在了二胡教学的重要位置上,即乐器的属性、声音文化的属性。曾经,二胡教学中出现"重技轻艺、重速轻韵"的现象,应当说马友德先生把声音摆在重要位置上的教学理念,具有重要的发展战略意义。

二胡这件乐器无形貌而极具神韵,极具神韵的属性表现的是声音。马友德先生在教学中对声音的精辟定位,使其找到了这件乐器的文化内涵和声音的属性。我认为在某种意义上讲,二胡演奏家最终完成的是声音的转换工作,是把音符通过声音而发的心语,再通过载体乐器的声音转化为"音后之声,声后之韵",以中国人审美来审视,将文化内涵的积淀转换到受众的耳朵中去,通过二胡"诉尽人间哀怨,阅历大好河山"。我个人认为,二胡演奏有三把标尺:一是基础技法、应用技法的含金量;二是声音到位、载体震动和音质音色的丰富表现;三是人文内涵、文化修养的积淀和作品的诠释。马友德先生有关声音的阐述正中第二点。一件乐器,从匠人之响器变为文人之道器,要经历技巧、声音和音乐的三个到位,这三

个到位是相关联的一个整体，没有技巧作为声音和音乐的保障，就没有声音和音乐的到位。把"声音"列为教学中的课题，不但注重了声音振动的物理现象，还展现了文化现象的厚重。从教学理念中，从传承团队的演奏中，我们看到了马友德先生教学思想的实际效果。我们找到了陈耀星先生《战马奔腾》中的勇往直前、大气磅礴之势，《蝶恋花》《陕北抒怀》中的人文内涵；找到了朱昌耀先生《江南春色》《苏南小曲》《扬州小调》中的江南淡雅之水墨、吴地的侬侬细语；找到了邓建栋先生在传统、现代、地域风格上对声音的精雕细琢；找到了周维先生那种强势演奏在舞台上的号召力和凝聚力，那种丰富的跨界语言和中国表达方式的个性彰显；找到了高扬先生《山村小景》在风格语言把握上的浓郁和准确；找到了欧景星先生《陕北抒怀》从内心深处流露出来的丰富语言。马友德先生在对声音的要求中，在教学成果的展示中，体现了与众不同的认知状态，具体就是载体声音震动的到位、声音的圆润和音色的丰富。

声音的好坏是由音质、音色决定的。音质是指声音的质量、纯净度、清晰度。音色是指声音的属性、乐器的属性，是无形貌而极具神韵的，或亮丽或甜美或圆润，因曲而定。音质可测量，而音色需要演奏者靠感受和不同的认知来决定。二胡演奏除技巧到位外，还应当有声音的到位。而这个到位，一是对声音物理属性的认知，这里面包括了对音质、音色及保证这种标准的力的传导方法的认知；二是除物理属性以外的领悟，是因曲而定的演奏技法、力的传导的变化应用，是"弓长、弓速、擦弦力、弓子分配、揉弦"的内涵保障。从声音来讲，力的传导应当是弓子运行中的擦弦力而不是压弦，完成的是从声学角度所定位的二胡乐器的属性；擦弦力导致皮膜振动的乐器的自然振动。有了这样一个观点，二胡的声音应当是在松和通的状态下出现的，也必然产生乐器最大的震动和明亮圆润的声音。陈振铎先生的"你感觉一下用一根马尾运弓的感觉"，蓝玉崧先生的"要用擦弦力拖着弓子走"，刘明源先生的"揽着拉，别较劲"是对声音到位训练最朴实的解释，是演奏家与一般玩乐器的人在处理声音上的最大区别。这方面谁悟得好，并用其方法与心语相连，那么"音后之声，声后之韵""清泉石上流"的境界就出来了，这一点从声音上讲，既是技法又是文化的内涵。

对于二胡演奏教学声中的声音定位，马友德先生提出的问题普通而又极其深刻。在历代"金钟奖""文华奖"等国家级赛事上，最后比拼的绝不是速度，而应当是基础理念，是声音和人文内涵的彰显，而这些正是马友德先生的看家本领，所以他培养的传承队伍能如此地庞大并具有话语权。

六、教学理念结出丰硕果实,传承队伍做出历史贡献

马友德先生培养的学生有陈耀星、王少林、芮小珠、朱昌耀、高扬、杨易禾、欧景星、许可、周维、余惠生、卞留念、邓建栋、史寅、陈军、召唤、林东坡、邢立元、顾怀燕、韩石等。这支 1993 年 11 月被中央电视台《东方时空·东方之子》栏目誉称为"马家军"的队伍,是名副其实的。他们在当代人才培养、舞台演奏艺术、院校教学授课、作品创作引领、社会活动担当上具有很大的话语权和很强的引领性,这一点是非常难得的。

艺术教育教学思想的实施到位,是以教学成果来证实的。几十年来马友德先生培养的弟子,不但是享誉国内外的二胡演奏家,而且就职于全国各社团艺术组织、省一级音乐家协会、国家级演出团队、重点艺术院校的重要岗位上,这也是中国二胡演奏艺术前行的动力,是一个大文化现象,不能不说更是马友德先生对中国二胡演奏艺术的巨大贡献!

马友德先生的人才培养成果对中国二胡演奏艺术的历史贡献主要体现在以下几个方面。

第一,传承队伍的舞台艺术的彰显为一个艺术门类的前行,起到了积极的推动作用。陈耀星、朱昌耀、邓建栋、周维、余惠生、陈军、许可、高扬等在国内具有举足轻重演奏艺术地位的艺术家,均具有独特的演奏风格和特色,作为一个艺术门类在一个历史阶段的代表性人物,具有话语权。

第二,传承队伍创作的作品极具地域风格,为二胡演奏艺术的发展贡献了力量。对他们创作的作品进行梳理以后,我们会看到他们留给时代和老百姓的艺术财富是多么醒目。陈耀星先生的《蝶恋花》《陕北抒怀》《战马奔腾》《山村小景》《水乡欢歌》等作品,是他追求个性的彰显,在随意而安、随心所欲、随众而行的心境中弘扬了主旋律。《战马奔腾》在华夏大地家喻户晓,同《二泉映月》《长城随想》等作品一样,冲出了国门走向了世界,实现了刘天华先生"与世界音乐并驾齐驱"的乐艺观。朱昌耀先生的作品《江南春色》《扬州小调》《苏南小曲》《枫桥夜泊》等为吴地风格流派的形成做出了卓越的贡献。邓建栋先生创作的《姑苏春晓》《吴歌》,应是吴地风格流派的代表作。他首演的"二胡狂想曲"系列作品,为二胡演奏艺术由传统走入现代、扩大二胡的表现力和演奏技法做出了贡献。周维先生的《葡萄熟了》,在改革开放初期是处于低谷中的民族音乐的力作,是一首新疆地域风格浓厚、极具个性的作品,一经问世,便被奉为经典,应当

是一个时代声音。陈军先生的《椰岛风情》也是一首以浓厚的地域风格，以及左手风格性的运指、右手丰富的混合弓法为特性的极具个性的作品。余惠生的《老山兰抒怀》，作为军旅作品在第五届全军文艺会演中获创作奖和表演奖。旅居海外的著名华人二胡演奏家许可，演奏了大量国外的移植作品，最终为中国传统文化的弓弦乐器二胡在海外的发展赢得了一席之地。这些在中国二胡近百年发展历程中的经典作品，推动了整个门类艺术的发展。

第三，传承队伍彰显社会担当。陈耀星、朱昌耀、周维、邓建栋、卞留念、高扬、王少林、余惠生等，在国内重要社团组织中承担着社会职责，均以各自不同的社会地位和担当，在国内大型艺术活动、赛事、演出、学术活动中，为推动门类艺术的发展贡献了力量。

第四，传承队伍体现教学担当。陈耀星、朱昌耀、邓建栋、周维、高扬等是国内多所高等音乐院校的客座教授。在南京艺术学院任职近20年的音乐学院领军人物杨易禾、钱志和、欧景星等，都在院一级的领导岗位上发挥着主导作用。杨易禾教授为《南京艺术学院学报（音乐与表演版）》的副主编。他撰写的《音乐表演美学》一书是中国第一本表演美学专著，为中国美学理论的发展做出了贡献。欧景星教授任职期间，南京艺术学院二胡专业的教学水平不断提升，其学生在国内重大赛事中，均取得了优异的成绩。

第五，传承队伍为吴地风格流派的形成奠定了基础。吴地的概念源于春秋五霸之一的吴国，即指现在的昆山、苏州、无锡、常熟、宜兴、镇江、扬州、南京等地，核心是太湖边上的苏州、无锡一带。吴地艺术风格应当是历史上较早的风格艺术种类。吴地又被称为"二胡之乡"，二胡要寻根问祖走入"总名胡琴"的时代是离不开这块土地的。一个流派风格的形成，要有代表人物、代表作品、代表技法、代表理论和传承队伍。陈耀星、朱昌耀、邓建栋、高扬等为突出代表，形成吴地风格流派技法的传承队伍，以《蝶恋花》《江南春色》《扬州小调》《苏南小曲》《姑苏春晓》《吴歌》《水乡欢歌》《江南情韵》等为吴地风格流派的代表性作品。

七、结语

马友德先生，以其教学思想和教学成果受到各界的好评，多次被南京艺术学院评为优秀教师，获得优秀教学一等奖。1991年获江苏省普通高校"优秀教学质量获"二等奖；1993年获评授国务院颁发的政府特殊津贴；1995年被评为江苏省高等院校优秀学科带头人；2006年获中国民族管弦乐学会"民乐艺术终

身贡献奖";2009年获中国文联颁发的"新中国文艺工作60年的文艺工作者"荣誉证书;2019年获"第八届华乐论坛杰出民乐教育家"称号。他是中国音乐家协会会员、中国二胡学会终身荣誉顾问、中国民族管弦乐学会荣誉理事、中国胡琴专业委员会顾问、江苏音乐家协会民族音乐委员会委员、江苏省文史馆馆员,以及苏州民族乐器一厂、国兴器乐厂顾问。

二胡业界以90岁健硕之躯展示自己70年教学成果和教学理念的人,当属马友德先生为第一。马友德先生没有在舞台上过多地叱咤风云,也没有太多地著书立传,而是在平凡的育人岗位上踏实奉献不求回报,桃李芬芳誉满全国。一个山东人(至今仍保留着浓重的乡土口音),将自己的70年献给了南京艺术学院,为传承刘天华学派中西乐艺观兼容的教学思想,为吴地风格流派的形成,兢兢业业、恪尽职守,令人起敬。马友德先生的艺术贡献、教学理念、人才培养模式,从教学、演奏到创作,给我们二胡界全国的同人,提出了如何培养人才,如何对待继承、发展中的演奏理念,即如何教、如何学的大课题。他通过作品、演奏、教育、制作、评论"五位一体"来发展中国二胡演奏艺术的构思,应当是值得思考的。笔者建议南京艺术学院成立"马友德教学艺术研究会",以常态机制不断思考马友德先生的教学思想。

马友德先生的教学思想对历史的贡献有目共睹,将激励后人在多元文化共存的今天,为民族音乐事业的发展做出更大的贡献!

2019年

"马氏二胡综合式(感觉型)教学体系"研究

◎ 方立平*

一、引言

当笔者开始研究马友德老师的教学思想,感受到他的"综合式(感觉型)教学"的"琳琅满目"及"深厚内敛"时,有两个字跳了出来:体系。笔者觉得所有这些内容都被一个隐显的"逻辑链"联系在一起,综合成了一种"系统"。因此,笔者就将思考的视角调整到了"马氏二胡综合式(感觉型)教学体系"研究上。

什么叫"体系"?就是许多东西相互关联又相互制约而组成的一个结合体。按笔者的理解,凡教学"体系",都是动态的,它应该有"目标"与"方向"、有需要宏观把控的"原则"、具体运动的"步骤"与诸多"关节点"。因此,本文就循着这一思路对马友德老师的教学思想做一次"探访",努力从"琳琅满目"中找到目标、方向与路径,从理论上看清内中"经络"。

二、"马氏二胡综合式(感觉型)教学体系"的演化与定型

探究前,需要先对马友德老师的"综合式教学"的来龙去脉做个了解。马友德老师的这套"综合式教学体系"有一个较漫长的演化与定型过程:

马老师是中华人民共和国成立后的第一代教师。1930年出生于山东省齐河县,至今已有90岁高龄了。少时喜音乐,中学时拜著名国乐家、二胡演奏家

* 方立平,男,1949年出生,中国音乐家协会刘天华研究会秘书长,编审,作家,文化学者。主编《中国琵琶文化类编》《刘天华记忆与研究集成》《闵惠芬二胡艺术研究文集》等;出版《"我"与"非我"的和谐》《乐神之子:世界十大音乐家》《圣殿的巡礼:中外音乐博览》等专著。

刘天华弟子陈振铎的亲传弟子陈朝儒教授为师学习二胡，是刘氏第三代弟子。1949年加入山东省人民文工团，1950年考入华东大学艺术系音乐科学习音乐，并开始教授二胡。刚开始教学时，他总结自己的教学法时将其称作"我的二胡教学"。这大概是初试阶段。

第二个阶段是他在20世纪50年代中后期提出了"二胡综合式教学"。这个名称已显示出他的教学方法的与众不同了。出现这一转化，完全是源自他自身的体会：1951年他进入山东大学艺术系音乐科，开始师从德国大提琴家曼哲克教授学习大提琴。1952年以后，转到华东艺术专科学校音乐系任教二胡。后于1958年至今在南京艺术学院音乐系任教，其间又师从大提琴家陈鼎臣教授深造大提琴（深造期间受聘于上海音乐学院兼教二胡）。也就是在长期的既学习西洋大提琴又从事二胡教学，既研究民族民间二胡演奏的技法又钻研苏联小提琴家米强斯基的"中间位置论"的过程中，他有了全新的感悟。他吸收大提琴、小提琴领域与诸位二胡老师（他师从过的二胡老师又特别多）的说法，经过实验与思考，形成了一套"综合式"二胡教学理论。这个时候他写了有关二胡教学的学术论文。他还将论文交给过学报，只是提法太新，没有被采用。后来这篇论文的理念被编入他2004年出版的《名家教二胡》一书。

在这个"综合式教学"的初创期有一个案例是很好的注解：1958年，马友德老师鼓励刚考入附中的学生陈耀星学习作曲，自创自拉，结果陈耀星创作出《草原新村》，也由此一发不可收，多年后又创作出划时代的作品《战马奔腾》。这肯定给了马友德老师一个鼓舞，他的"综合式教学"不仅融入大提琴和小提琴的演技，而且开始将"创作"化入教学，从而形成后来的"马家军"的一大特色：几乎每个出挑的学生都有自己创作的出挑作品。

第三个阶段是"不断融合"的阶段。马友德老师的"综合式教学"的内容实在太丰富了，绝不仅仅关乎演奏技能与创作。它给人强烈的信号：只要对学生成长有益，他都吸纳进来。就举一例：学校里大学生课程很多，不只是专业课，对于自己认为重要的那些课程，马老师都将其"综合"到他的教学里来。这自然是受"超级责任感"的驱使，但从教学法角度看，这无疑也是超前的。这样做，需要洞察力，需要"大智慧"，需要"人才战略意识"。

第四阶段可以说是"综合感觉教学法"了。从增加的"感觉"一词就可以看出，这时候马老师的"综合式教学"已达到一个新境界，加入了更多"人性化""学生主动性"的想法。教与学，都要多一些"感觉"参与。教师如果只讲概念，不多做些感觉性启发，学生"无感觉"，就理解不了；学生练琴，如果不带上"感觉"，那

就恐怕连好音色、好音质和应有的情感都产生不了。这一次转化，可以说使"综合式教学"再次获得升华。

这个"感觉教学"明确被提出应该是在20世纪八九十年代。马老师亲自告诉过笔者，后来他在教学中经常用"感觉"的方法教，也用过"我的二胡感觉教学"说法，并在一篇文章中讲到"寻找感觉"，他弟弟（马友道）看到后就讲："哥哥，你的这个观点很新鲜，感觉教学对音乐来讲很适合……"

那么，现在该称第几阶段了呢？笔者以为大概可进入第五阶段了，即可以将马老师的这套"二胡综合式（感觉型）教学法"看成一套"体系"了，即称呼其为"马氏二胡综合式（感觉型）教学体系"。

在与马老师的交谈中，最让我感动的是他的谦和与不自满。他对我说："将来为能使更多的人理解方便，看得懂，用得上，会不会再改名还说不定。目的就是为了实用，有效就好……综合感觉教学是我教法总合的一个说法而已。"他鼓励我："你就按你的想法和理解去写，就算有不同的看法也没关系，说不定对我会有更多的启示、帮助。有百家争鸣才会有百花齐放呢！……"

但马老师的"综合式教学"确实已很完备，它聚合了一代宗师70年的教学经验，综合了所有学生成长中所需的各个要素。在中华人民共和国成立70年之际，来研讨一位从教70年的宗师的教学体系，继而传承好它，是学界必须要做的事。

三、"马氏二胡综合式（感觉型）教学体系"的"教学目标"与"方向"分析

"方向"与"目标"是揭示马友德老师的综合式教学体系在二胡发展史上应有地位的核心依据。方向、目标高，说明顶层设计的"制高点"高。这是一套科学的教学体系必须具备的"素质"。

那就先来探讨一下：什么是"马氏二胡综合式（感觉型）教学体系"的教学目标与方向？

关于这一点，笔者考虑了一下，觉得我们可以先对他的教学成果——"马家军"中的那些领军人物做一次系统梳理、比对，应该可以找到一些痕迹。下面笔者就将马友德老师的四个得意门生：陈耀星、朱昌耀、周维、邓建栋的"综合式"情况，分别按"演奏""创作""教学""社会公信力"分类记载于下：

陈耀星

【演奏】

1983年中国音乐家协会举办了"陈耀星二胡独奏音乐会"。1987年，陈耀

星参加首届中国艺术节民族器乐专场演出,获金杯奖。他曾多次赴加拿大、美国、韩国、日本、法国、德国、匈牙利、罗马尼亚、新加坡、波兰、俄罗斯等国家及我国台湾、香港等地区举行个人独奏音乐会及讲学,获得了国内外音乐界人士的高度评价……在几十年的二胡演奏生涯中,陈耀星对二胡的演奏技巧大胆地进行了革新,创造并发展了连顿弓、大击弓、弹轮弓、外拨弦、伪泛音、双弦快速抖弓、小垫揉弦法等多种演奏新技法,用以演奏"武曲",产生了神奇的效果。他还借鉴了西洋小提琴的右手运弓手法,发展了二胡右手演奏技巧,大大地丰富了二胡的音乐表现力。其演奏刚健灵敏、飞龙走蛇、清晰流畅、浑然天成。

【创作】

1976年创作的《战马奔腾》以其演奏难度大、最能考验演奏者的技巧被视为划时代的二胡曲。他还创作和改编了《陕北抒怀》《影》《山村小景》《立功喜报寄回家》《追猎》《腾飞》《盼》等数百首二胡独奏曲和协奏曲。这些作品被中央人民广播电台、中央电视台、各地音乐出版社、中国唱片总公司及音像公司等录音、录像,制作成专题音乐节目及独奏专辑出版发行。1983年,《陕北抒怀》获全国民族器乐作品比赛二等奖,《影》获三等奖。

【教学】

被聘为中央音乐学院、中央民族大学音乐学院、中国人民解放军艺术学院客座教授,并在西安音乐学院、北京大学、清华大学及许多艺术院校进行授课讲学。参与培养了大批优秀二胡学生,其中有朱昌耀、欧景星、陈军等著名演奏家。

【社会公信力】

被誉为"当代中国最先进的二胡演奏家之一""世界性的演奏大师""中国的帕格尼尼""东方的弦乐大师"等。两次应日本邀请在"丝绸之路音乐会"上担任四个国家的乐队指挥及艺术指导。多次在国内外民族器乐大赛中担任评委。曾任中国音乐家协会二胡学会副会长;享受国务院政府特殊津贴。

朱昌耀

【演奏】

1982年获全国民族器乐独奏比赛优秀表演奖(二胡第一名)。多次赴美国、英国、德国、法国、意大利、瑞士、澳大利亚、日本、新加坡、马来西亚、韩国和朝鲜等国家及我国台湾、香港和澳门等地区访问演出,获得了国内外观众的高度称赞,被誉为"如杯中醇酒,满而不溢""弓弓诉人意,弦弦道世情""世界一流

的弦乐演奏家""人间国宝"。

【创作】

主要代表作品有二胡独奏曲《欢庆锣鼓》(1979年在"国庆三十周年献礼演出"中获国家文化部颁发的创作二等奖)、二胡独奏曲《江南春色》和二胡协奏曲《枫桥夜泊》(1983年均获第三届全国音乐作品评奖三等奖)、民族器乐曲《姑苏情》(1991年获全国民族器乐作品征集评奖一等奖第一名)。所创作和演奏的曲目,已由国内外众多的唱片公司录制成数十个独奏专辑在国内外出版发行。

【教学】

为中国音乐学院、南京艺术学院、南京大学、东南大学、南京师范大学客座教授,江苏省演艺集团艺术指导委员会主任,苏州民族管弦乐团艺术指导。

【社会公信力】

为中国音乐家协会理事、中国民族管弦乐学会常务理事、中国二胡学会副会长、江苏省文学艺术界联合会副主席、江苏省音乐家协会主席。曾任江苏省演艺集团艺术总监、总经理、董事长。1991年被国务院授予"政府特殊津贴"荣誉,2015年获"紫金文化奖章",获"江苏省2017中华文化十大人物"称号。

周维

【演奏】

曾获全国民族器乐独奏比赛一等奖、文化部优秀演员奖和第29届国际艺术节金奖,成功举办了"中华弦诗""南方之夜""弦动雅典"等大型独奏音乐会,出访70多个国家和地区,并多次随党和国家领导人专机出访,完成了许多重大国事任务的演出和文化年开幕式的演出,被誉为"二胡大使",是目前国内最出色的艺术总监和最受欢迎的演奏家之一。

【创作】

作品《葡萄熟了》《印巴随想曲》《鸽子的风格》《莫斯科的回忆》《红枫叶随想曲》《美国往事》《泰坦尼克协奏曲》《宁夏川好地方》等曲在国内外广为流传。

【教学】

为中央音乐学院、中国音乐学院、南京艺术学院、武汉音乐学院、西安音乐学院、沈阳音乐学院客座教授。

【社会公信力】

做了23年国宴晚会艺术总监,接待了一百多位总统,跟随三代领导人专机出访70多个国家;历任东方歌舞团和东方民乐团团长、中国东方演艺集团艺术

总监;享受国务院政府特殊津贴;为文化和旅游部高级职称评委,国务院政府特殊津贴评委,中国音乐家协会二胡学会常务副会长兼秘书长,《东方世纪行》世界风情音乐会总策划、总导演,《民乐也时尚》《爱的旋律》《水墨中华》晚会艺术总监。2015年担任万达文化集团总裁助理兼营运中心总经理,与德贡团队合作,成功创排了西双版纳的《傣秀》、主题乐园的《蝴蝶公主》《美人鱼》等剧目;2016年任万达文化集团总裁助理兼首席艺术官时主管万达演艺业态的创意与制作,创排了南昌万达乐园的大型室内剧《瓷都历险记》、大型室外剧《竹林童话》和大型水上声光秀《桃花奇缘》,为合肥万达乐园创排了大型室外古代战争剧《淝水之战》、儿童剧《梦蝶》和大型水上声光秀《巢湖传奇》。2017年为哈尔滨万达乐园创排了大型室内剧《魔幻奇缘》、儿童剧《丁香仙境》和大型水上声光秀《冰城之光》。2018年为青岛创排大型国际秀《青秀》的第四幕《八仙过海》。2019年为辽宁创排大型音乐歌舞剧《满·秀》。

邓建栋

【演奏】

空军政治部文工团国家一级演奏家。曾获中国首届北京二胡邀请赛一等奖、第六届中国"金唱片"奖;与中国爱乐乐团、中国国家交响乐团、中央民族乐团、中国广播民族乐团、上海民族乐团、香港中乐团、澳门中乐团、台北市立国乐团、英国BBC爱乐乐团、捷克布拉格交响乐团、美国环球爵士乐团等众多著名乐团合作演出,首演了《第一二胡狂想曲》《第二二胡狂想曲》《第三二胡狂想曲》《丝路随想》《乔家大院组曲》等优秀新作品。2008年,在奥地利维也纳金色大厅与捷克国家交响乐团合作,成功举行了"《二泉映月》——邓建栋二胡独奏音乐会";2012年入选"中国十大青年二胡演奏家",并参加中央电视台"光荣绽放——中国十大青年二胡演奏家音乐会";2017年获第六届华乐论坛"杰出民乐演奏家"称号。录制出版有《姑苏春晓》《第三二胡狂想曲》《二泉映月》《袍修罗兰之二胡套曲》《阿炳叙事曲》等演奏专辑;被专家誉为"融传统与现代、学院与民间为一体"的杰出二胡演奏家。

【创作】

创作的《姑苏春晓》《吴歌》获第三届全国民族管弦乐展播独奏作品一等奖和二等奖;创作的《草原风韵》(合作)获中国(徐州)第二届国际胡琴艺术节新作品比赛金奖;创作的二胡与弦乐《春晓》获第七届全军文艺会演作品创作三等奖和演奏二等奖;创作的二胡曲《心弦》(合作)获中国音乐家协会、刘天华阿炳中

国民族音乐基金会主办的首届民族器乐作品征集评奖活动优秀奖。

【教学】

为中央音乐学院、中国音乐学院、中国人民大学等高校的客座教授。

【社会公信力】

享受国务院政府特殊津贴。系中国音乐家协会理事、二胡学会常务副会长、刘天华研究会副会长，中国民族管弦乐学会胡琴专业委员会副会长。担任"金钟奖""文华奖"等国家重大二胡比赛的评委。

通过上述对马老师四位学生的综合情况介绍，我们只需略加分析，就可以清楚地看到，马老师的学生都不仅仅是"优秀演奏家"，而且是"综合式"发展的典范：不仅演奏一流，创作、教学、社会公信力也都一流！其中，陈耀星被誉为"东方艺术大师"；朱昌耀为江苏省音乐家协会主席、演艺集团总裁，也被誉为"世界一流弦乐家"；周维演奏、创作双一流，还担任过 23 年国宴晚会艺术总监及东方歌舞团、万达集团高层领导；邓建栋在金色大厅赢得世界美誉；等等。一个两个尚属"偶然"，这种批量性打造就完全是一种教学法的"必然"。笔者认为，让学生都朝着"演奏、创作、教学、社会公信力"等"综合一流"的方向发展，成为"超级人才"，一定是"马氏二胡综合式（感觉型）教学体系"在教学中早有预设的"战略目标"。

找到了这个体系所预设的目标与方向，就该研究："马氏二胡综合式（感觉型）教学体系"有着一套怎样的实施方式，又是如何将人才成批地打造出来的呢？

四、"马氏二胡综合式（感觉型）教学体系"实施的四大宏观性把控原则

笔者这里讲的"实施原则"与马友德老师自己在《名家教二胡》中列出的一些"教学原则"还不太一样。马老师在书中有关教学原则的实践章节里有过列举，依次是因材施教、循序渐进、启发式教学、教学相长、课堂教学与练习。每一条中还有不少细则说法。笔者的理解是，这实际上是马老师在"课程实施"中的五个经验性的体会。笔者是在探讨马老师整个"体系"的构架，就需要在人才培养方向性顶层设计方面思考。特别是与马老师直接交流时，他毫不掩饰地说："我把这一方法比作毛主席的战略思想，就是集中兵力，消灭敌人的有生力量，不在乎一城一地的得失……"受此启发，笔者觉得"集中优势兵力打歼灭战"是马老师整个综合式教学体系中的一条不可或缺的、须宏观把控的原则。笔者试

着综合马老师所有的教学思想,并在逻辑构架上做些提炼,最后归纳出四条相互关联又相互制约(这是"体系"结构设计的特性)的、确保"马氏二胡综合式(感觉型)教学体系"实施的宏观性把控四大原则,即课程综合原则、因材施教原则、寻找感觉原则、"集中力量打歼灭战"原则。

"马氏二胡综合式(感觉型)教学体系"实施的这四大原则是确保体系推进,确保方向正确,带有宏观把控与策略性的执行思路。纵观马友德老师的70年教学,这四大原则实质上始终在他的实践中"穿插"出现。它们是确保马老师综合式教学实现"战略目标"的宏观向导。

(一)课程综合原则

将课程综合原则看作"马氏二胡综合式(感觉型)教学体系"实施的四大原则中的第一原则,是因为课程综合原则可以说是马友德老师为学生的成长设计的最根本的原则。

在《名家教二胡》"简述综合式教学"章节中,马友德先生就为学生设计了七种"综合"的教学方式,具体包括专业主课与专业基础课的综合、各种演奏训练方法的综合、各类艺术实践的综合、音乐理论与创作课程的综合、艺术修养课程的综合、各种流派风格及各种教学法的综合、教书育人综合治理。

前六条主要是针对学生的综合素质培养而设计的。第七条则似乎更侧重于作为一个主课教师的马老师的"自律"与"言传身教"。

这七条仅从教学课程看就已非常惊人:几乎包含了要成为"大艺术家"的必备的"庞大的素质库"。但重点并不在这里,本来这些教学内容与二胡主课教师的教学并无必然的联系(现在许多高等院校器乐专业的教师仍只抓专业训练),但在马友德老师的综合式教学中,从20世纪50年代起,他就将这些全部揽到自己的教学职责中来,从而让二胡专业课完全成为一门全新的"综合式"课程,以此来确保他的"战略目标",即培养出像陈耀星、朱昌耀、周维、邓建栋、欧景星、邢立元等这样的才俊。

笔者在反复研读马友德老师设计的综合式教学课程时,不禁连连为他喝彩!这是有雄心壮志,立志培养大才、全才学生的教师,才想得出并敢于不辞"甜酸苦辣"来实施的。在回答一些读者的"为什么要用综合式教学?"的疑问时,马友德老师的"答词"深深地打动了笔者,并道出了奥秘。马友德老师说:"因为发现一开始学生并没有能力将这么多门课程结合运用到主课上来,因而决定作为一名专业主课教师,不能仅仅关注专业,应该还要使学生懂得这么多专业公共课和专业主课的关系与作用,好让学生对音乐艺术的理解更深刻。"这

种综合式教学在20世纪50年代,实际上已成为二胡专业教学法上的一种突破——这比如今提倡"跨界""复合型人才"早了几十年。这是一种确保"毕业后演奏、教学、创作都可以做好"的全新的教学模式。

在这一原则面前,马老师对学生的"培养方向"从来就很清楚:不应仅仅是一般的艺术工匠,而应该是音乐演奏家、艺术家,必须有全面的音乐、艺术、文化、思想、生活等各种修养……笔者在《名家教二胡》一书中还读到马老师的这么一段论述:"实施综合式教学法……要求主课老师本身也要懂得其他课程的要求。通过这种教学法,可以加强老师与老师、课程与课程间的横向联系,督促学生学好其他课程,一专多能地全面发展,这都是希望学生能学懂、学通、学活,并培养分析、理解、创造的能力……","我在这几十年的教学中逐渐认识到综合式教学的重要,这是一种规律,是培养优秀人才必须遵循的一种规律"。为此"我把乐理、视唱练耳、副课钢琴等专业基础课,都综合到我的二胡教学课堂上来……"。① 真是说得太好了,做得太好了!——按照"必须遵循的规律"去做,就是确保完成教学目标最好的策略,是最具科学的内在逻辑结构的最好的原则。只是恐怕很少有人会真正了解:让原本只需教演奏专业的马老师,来承担那么多原本属于"份外事"的"综合"工作,其间他又该多付出多少辛劳啊!

(二)因材施教原则

因材施教原则无疑是确保"马氏二胡综合式(感觉型)教学体系"实施的第二原则。马老师曾对笔者说过一段很精彩的话,他说:"我对'法'的看法、教的方法等,并没有什么绝对的想法……从无法到有法,再从有法到无法,乃为至法。……因人而异,因事而异,因时而异也……这是由每个人自己的三观所决定的。"这段话的真谛其实就是"材"各不相同,所施之"教"自然也不可强求一律。因材施教,在教学中可以被化为具体的技巧,但在"马氏二胡综合式(感觉型)教学体系"中,它首先是一种原则,需要宏观上的把控。马友德老师对他的"综合式教学"专门做过阐述,值得关注:

"因材施教,这一原则我认为是二胡教学(或其他音乐表演艺术)中的关键,一把钥匙开一把锁,具体问题具体分析、具体对待、具体解决。循序渐进、启发式教学、教学相长都不能脱离因材施教这一原则,离开了具体的问题,其他便成为无的放矢了……在教学过程中……首先是要求教师对学生具有的条件和素质加以分析研究,全面掌握,并在教学过程中逐步深入具体化,以便启发引导并

① 马友德.名家教二胡[M].南京:江苏文艺出版社,2004:5-8.

挖掘学生的潜在能力,激发学生的进取精神。我发现不少教师教不好学生在很大程度上是对'材'缺乏充分的研究,以主观代替客观,不能因材施教造成的。这就等于医生不能对症下药,或下药不当。我研究学生主要从三方面着手:一方面是学生的心理素质、音乐感觉;一方面是生理条件和现有技术程度;另一方面是如何建立良好的师生关系。对学生的研究是一项复杂的工作,要贯穿于教学的全过程中,时时处处都要注意……时代在变,条件在变,人也在变(认识、能力、爱好等等),要随时都能掌握住学生的进度变化,一直到学生毕业、成材……因材施教是一把万能的钥匙,又是一把变化无常的钥匙,在教学的全过程中必须尽心尽力、精心细致地研究,才能做到在教学上心中有数、胸有成竹……"①

这些话完全体现出了"马氏二胡综合式(感觉型)教学体系"中一个极负责任的人民教师的独到情怀,更显示出一位教学大家的教学智慧。把控好这一原则,也能确保"马氏二胡综合式(感觉型)教学体系"的全面贯彻与实施。

(三)寻找感觉原则

寻找感觉原则在整个"马氏二胡综合式(感觉型)教学体系"的推行中,是渗透所有教学环节的,因此也是一种需要在宏观上把控好的原则。"感觉"无处不在,也就更显微妙,换句话说也更需要得到特别重视。为此,马友德老师曾经还设想过将"综合式教学"改名为"综合感受教学"。

马老师曾说过,一个好老师要会用感觉教学。由此可见,寻找感觉原则在他整个综合式教学中的地位。当课程综合原则、因材施教原则都落实下来后,是否同时注意到"会用感觉教学"就尤为重要了。马老师有一段话是为这一原则做的最好的注解。他说:"音乐是一种较为抽象的艺术表现形式,一种不易捉摸不易感觉的艺术形式。学生对上课时老师对动作和声音的要求,常常处于一种盲目的似懂非懂或半懂的模糊状态,所以教师必须让学生从感觉入手,使学生真正懂得和理解你对感觉的要求。学生必须讲明真懂还是不懂,真正感觉到要求是什么,才能从盲目变为自觉,心中有数了,才能踏实前进。这是学生学习音乐入门的关键。"②

(四)"集中力量打歼灭战"原则

"集中力量打歼灭战"源自毛主席的军事战略思想。笔者将它视作"马氏二胡综合式(感觉型)教学体系"的第四原则,这在上面已有提示。确立这一原则,

① 马友德.名家教二胡[M].南京:江苏文艺出版社,2004:9.
② 马友德.名家教二胡[M].南京:江苏文艺出版社,2004:8.

其实是和马老师的一番话有关。马老师在回答笔者的某个提问时说:"立平同志,您好!我们认识虽早,但交流甚少。希望今后有机会多聊聊。说心里话,我本人是新中国成立后共产党培养起来的第一代教师。很多的思维方式、做事方法、理想追求和现代不太一样,而且和比我老一辈的也不同。我教学生因人而异,按专业标准的高质量标准要求,根据每个学生的特点和问题,从解决学生的问题和满足学生的需求出发来布置学习内容,把学生在专业中存在的问题排出次序后一个一个逐步解决,不强调每个人每学期拉多少练习、多少曲目,关键是解决问题。例如,对于音准问题,主要是听觉准不准,然后你的按弦动作是动觉按听觉的要求去动作的。最后要练成动、听统一。时间长了就会从有意识变成下意识。这一做法看似平常,而且收效很慢。但其实越到最后越容易。我把这一方法比作毛主席的战略思想,就是'集中兵力消灭敌人'的有生力量,不在乎一城一地的得失。这就是说二胡演奏技巧中的问题我都解决了,什么样的曲子我不能拉呢!当然这只是基本功训练方法的一个方面。二胡是音乐艺术中的一个品种,还需要各方面的修养……"(摘自2019年11月17日马友德给方立平的私信)

在这段话中,马老师表达的核心就是"集中力量打歼灭仗"!

笔者是这么理解"集中力量打歼灭仗"这一原则的:一开始,集中力量主攻一两个学习问题,一直到前面的"顽疾"被彻底解决;所练习的东西,时间长了,就会从有意识变成下意识。解决关键问题时(如音准问题,动、听统一问题),要集中精力,"不在乎一城一地的得失"。彻底解决了二胡演奏中的技巧问题,什么样的曲子就都能拉了。就是靠对这一原则的教学把控,马老师的学生都做到了基本功扎实、起点高,最终都能成大器。

五、从微观操作层面看"马氏二胡综合式(感觉型)教学体系"的优越性

总结了"马氏二胡综合式(感觉型)教学体系"宏观把控的四大原则后,我们得进入他实际教学的现场,来探究他更多更具象的教学手段。从《名家教二胡》中,笔者看到的"因人而异"的技能技巧的教学指导方法实在太多了,每个又都极精彩,如"在每一个音上都建立一个把位""从有把到无把"……就一条"练琴要求"上就有"三个要求和四个原则"。关于这些,在马老师《名家教二胡》中都可一一找到,这里就不再列举。笔者在这里想试着再从构建"马氏二胡综合式(感觉型)教学体系"的思路上,提取教学元素,综合成每一个个体在走向陈(耀

星)、朱(昌耀)、周(维)、邓(建栋)成材方向时可能都需要认真关注的九个学习要点,笔者称之为"马氏二胡综合式(感觉型)教学体系"微观操作层面的"九练"。在个体微观操作上也有一个原则,即循序渐进。只有在"渐进"过程中,针对各人不同时期的学习问题,"集中力量打歼灭战",问题才能得到逐一解决。

下面就逐一论述一下笔者从马老师为学生设想的许多具体训练办法中归纳出来的"九练"。

（一）练动听

所谓"练动听",即马老师经常讲的要训练得"动、听统一"。马老师说过,按弦动作是动觉按听觉的要求去动作的,最后练成动、听统一,时间长了就会从有意识变成下意识。这样经过几年学习,最终将"动、听统一"统筹于所有二胡演奏技巧中,在那样的演奏中,音质、音色、情乐的互动等问题都被解决了,就接近完善了。

当然"动、听统一"渗透于整个综合式教学过程,围绕音质、音色、音情、音乐等进行技能训练。这其中还连动着许多马老师的特别技巧,如二胡基础训练中运用的"三点论""中间位置论"等训练"绝招"。

（二）练感觉

所谓"练感觉",就是马老师始终坚持的让学生练琴要"寻找感觉"。因为有些道理都已在寻找感觉教学原则中论述了,这里只对"个体"练习做要求补充,就是:要带着感觉练琴,还要练出感觉。

笔者似乎记得马老师还说过要训练"内感觉"。"内感觉"其实也是所有听觉艺术在做个体训练时必须精练的,但在我国民族器乐的训练中,在很长时间里不太被重视。

"内感觉"是一种"警觉",像猎犬一样,能最快速地辨识和捕捉声音。长期训练"内感觉",则还可能培养出"超音速",即"内心"走在乐谱之前,帮助演奏者找到准确的音的最佳定位,最终"动、听统一",随心所欲。而缺乏"内感觉"训练的人,则不会有这种敏锐与警觉,因此其演奏必少了"精准精美"。

（三）练情乐

所谓"练情乐",主要是指马老师要求学生在练琴时要注意"练情","情乐"则是指"音乐性"。"练情"与"练情乐"的意思相似,学习者普遍常常只顾埋头练弓指法技术,以为技术与艺术中技术先行,等技术(特别是快速运动中)练好了,再考虑注入"情乐"。这么做,看似有道理,其实产生了严重的问题。笔者以为,

没有"情乐"的演奏不仅不完美,而且实质上是错误的,至少是某种技能残缺。马老师的"练情乐"法则要高明许多,他强调学习者从一开始就必须注意将"情"投入,将"乐"融入。这绝不是要不要注意的问题,在教学法中提出并坚持这一点,是有益的,而且是一种"创举"。

(四)练心理

所谓"练心理",是指马老师在教学中非常重视消除学生"怯场"的心理障碍。谁都知道"心理"在表演艺术中的重要性。一些本来很有才华的学生终因心理素质不过关,而未能有大成就。马友德老师在一开始就注意并立志解决这类问题。他说:"在教学中,我是从基本功的严格训练入手,把生理机能与心理反应,听觉、触觉、视觉、动觉、音乐感的训练,手与脑的训练,都有机地结合起来,使过去一些不自觉的习惯,变成自觉的控制,把技术训练与艺术的要求结合起来……一般不否定学生原来的方法,而是使他们能学会新的方法,掌握多种方法,这样做的结果,可使学生避免心理的障碍,最后达到能够得心应手地演奏,使生理和心理的配合处于最佳状态。"[①]笔者以为马老师的这段话将有关"心理"问题的疑惑完美解答了。它不只是观念,还是训练手段,故可曰"练心理"。

(五)练视野

所谓"练视野",是指马老师经常为学生开拓视野提供条件。一个人能否发展,与"视野"的开阔与否关系极大。大视野得大发展,小视野得小发展。其他不说,单在二胡专业领域,这个"视野"的差别就够大的。马友德老师特别令人敬佩的是,他历来站在有利于学生发展的角度,为学生讲解二胡各种流派、风格的长处,毫无门户之见,并为学生广荐良师。这也正是他的综合式教学最厉害的地方。

马友德老师的很多观点都很精彩:培养学生"就是要集中大家的智慧","我是一贯主张一生多师的教学方式的。20世纪60年代初,上课的方式多种多样,有一师多生的集体课,有一师一生的个别课,有一生多师的'会诊课',有一师多生的轮换课……学生是国家的,不是个人的私有财产,每位教师都不应该把学生的成功归结于个人的功劳,因为音乐表演艺术的特殊教学方式,容易造成一些弊端,综合式教学就破除了这种把学生成为私有的观念……在最近几十

① 马友德.名家教二胡[M].南京:江苏文艺出版社,2004:5.

年内,我有二十几名学生到其他老师班上去学习……"①

马友德老师的这些做法笔者是早就知晓的。笔者在研究闵惠芬时接触到一个案例,我反复引用,讲的就是马友德老师带着学生时代的朱昌耀拜访闵惠芬。朱昌耀当时在学校里已是出挑的尖子,并已有点"沾沾自喜",但当近身听了闵惠芬演奏的《二泉映月》后不觉"顿悟",深深感到了自己与闵老师的差距,从此拓宽了视野。朱昌耀后来讲了此事,说到从此拉《二泉映月》以闵老师的为范本。笔者相信,马友德老师的这种教学法,必定拓宽了许多学生的"大视野",从而让更多学生能成"大器"。

（六）练表演

"练表演"的含义,对搞演奏艺术的人来说不言而喻。演奏专业自然要讲求表演。"练表演"的含义很宽泛,涉及手上技术、弦上"情乐"、演奏心理,包括台风等。"练表演"和"练心理"有相似之处。但"练表演"在技能、艺术、心理都调整完备后,还有一个"面对观众"的问题。笔者在研究中发现马老师的一个极具"策略性"的教学实例,不禁为之拍案叫绝！马老师真是个智者,他甚至将学生的每次回课都变成"表演"！马老师曾有过这样的总结:学生的艺术实践活动,学校里"目前只有期中考试一次、期末考试一次……我采取这样的办法,组织各种类型的教学汇报演奏会,使学生有多次上台实践的机会,不论听众多少,总会有舞台演奏的气氛。每次演奏会后,我都组织学生漫谈,让他们谈谈自己在舞台上演奏时的心态感觉……谈一次总结一次……这样一年就会有十几次,甚至几十次的实践机会。"②甚至每次回课都会变成"表演",若有外人来参观听课,马友德老师就让学生当众表演。这些做法培养了学生的"表演欲",使他们逐渐找到了在舞台上表演的感觉。

（七）练创作

"练创作"是马老师从年轻时就强调的一个教学手段。马友德老师1950年就开始二胡教学,1956年就提倡学生创作,并亲自给予指导,还提倡自创自演。这在二胡教学中绝对是超前的。这种意识可能与那个"跃进"的年代提倡"破除迷信"有关。总之,落实到马友德老师的教学上,他大胆创新,提倡学生创作,从现在来看,效果是巨大的。在马老师的学生中,创作成果丰厚的就有不少,如陈耀星还在附中时就创作了二胡独奏曲《草原新村》,其旋律、风格、曲式都很完

① 马友德.名家教二胡[M].南京:江苏文艺出版社,2004:6.
② 马友德.名家教二胡[M].南京:江苏文艺出版社,2004:5.

备。后来他还创作出包括划时代作品《战马奔腾》在内的上百首作品,这在演奏专业中是难以想象的。朱昌耀、周维、邓建栋等也无一不是创作丰厚,而且都有各自流传广泛的创作代表曲。就这一点,马友德老师的综合式教学可谓功德无量!

(八) 练人格

"练人格",是因为艺术到达一定高度后,人品决定艺品。艺如其人,故不可轻视"人格"二字。在马友德老师的教学思想里,"人格"二字是很有分量的。他认为艺术家是人类灵魂的工程师,理应成为"高素质、高修养的人"。但在这一点上,马老师的育人策略并非靠说教,而是靠他"以身作则""言传身教"。马老师的心得是育人须是言传身教,而身教又胜于言教;教书要说理,育人要动情。为此他还自列五条为人师表的"自律",包括以诚相见、不弄虚作假、不吹嘘自己、不徇私情、说到做到等。

马老师的这种言传身教能否成为帮学生"练人格"的一种特殊手段呢?应该说是奏效的。怎么就这么肯定呢?有一位专业老师就这么对马老师感慨道:"很多人经常在背后对老师说长道短,而你的学生怎么对您都这么尊重呢?"这就是以"人格"教"人格",以"人格"育"人格"。从陈耀星、朱昌耀、周维、邓建栋等人在社会上均有德艺双馨的形象,不仅艺术超一流,还各自承担着多种社会责任来看,这种"练人格"的教学是非常有效果的。

(九) 练境界

"练境界"是培养出大艺术家所必须强调的。"练境界"就是让学生始终向往成为大艺术家。所谓"不想当将军的士兵不是好士兵",同样,不想当大演奏家、大艺术家的学生不是好学生。这一点与马老师的教学战略目标有关联:毕业后要演奏、教学、创作样样能!就是说学生都要以陈耀星、朱昌耀、周维、邓建栋为目标,去实现自我价值。

这是一种"战略意识",也是一种"人才意识",还是一种"境界意识"。作为一名教师,马老师充分为学生着想,综合式、感觉型,"十八样武艺"都让学生练到家了。而且马老师始终保持一种"前沿"意识:注意全国演奏信息的交流,要走在时代的前面……在目前这种知识爆炸的信息时代,一定要保持不落后,从而在教学上强调方法的科学性,要求训练的严格性,抓住技巧的先进性,追求艺术的独创性。

其实,"境界"不是空泛的。"千里寻他千百度"就是"历练",按"马氏二胡综合式(感觉型)教学体系"的"教学目标""策略原则"及"九练"中的"一招一式"

做,境界就不会低,"大境界"就呼之欲出。

六、结语

"马氏二胡综合式(感觉型)教学体系"是马友德老师从教 70 年的辛勤成果。对马友德老师的教学思想开展研究具有三重意义:

其一,它是对刘天华一百年前创立的现代二胡学派进行传承发展的结果。马友德老师是刘天华事业的传承人之一。他少时喜音乐,是刘天华先生的第三代学生。他的教学思想中有刘天华"改进国乐"理想的基因,又有着新时代下新的发展要素。其思想丰富,成果卓越,成为刘天华事业传承中的一个典范案例。"马氏二胡综合式(感觉型)教学体系"可以让后人进入一个新的历史视野展开对刘天华事业的研究。总结马老师的教学思想,也是中国二胡发展史上的大事件。

其二,马友德老师的综合教学法出现在中华人民共和国成立后的 70 年内。他的教学思想中无疑活跃着这个新的历史时期的气息和思维方式。正如马老师自己总结的:"我本人是新中国成立后共产党培养起来的第一代教师。很多的思维方式、做事方法、理想追求和现代不太一样,而且和比我老一辈的也不同。"他本人的历史责任感与他 20 世纪 50 年代开始从事教学起的整个时代氛围融合为一体,给了他率先在二胡界进行"跨学科""大综合"创新的机会。他创立出的"综合式(感觉型)教学"方式,意味无穷,凸显出中华人民共和国 70 年的诸多特殊历史契机和种种积极因素。因此,对"马氏二胡综合式(感觉型)教学体系"的研究不仅是"二胡百年"的大事,而且还是对新中国的社会文化进行研究的难得的实例。

其三,当前是艺术大传承大发展的千载难逢的历史时机。就二胡这一门艺术而言,经过几代人的努力,现已传扬四海,成为走向世界的最具代表性的"中国符号"。为了继续提升二胡的艺术魅力,以及培养出更多的陈耀星、朱昌耀、周维、邓建栋、欧景星、卞留念、史寅、王少林、芮小珠、许可、高扬、陈军、余惠生、钱志和、邢立元、顾怀燕等,我们应总结出更科学的二胡教学法。马友德老师的教学思想与他的"综合式(感觉型)教学体系"无疑为新时代提供了一种已被证明行之有大效的教学方式。这自然不会是唯一的教学法,但却是值得加以广泛推广的一种教学法。愿中国二胡艺术因有了马友德老师的这套"马氏二胡综合式(感觉型)教学体系"而更加健康地发展。

<div style="text-align:right">2019 年 12 月 1 日于上海</div>

对音乐内在张力的精心营构
——马友德教授的二胡教学与演奏理论浅识

◎ 刘承华*

马友德教授作为全国知名的二胡演奏家、教育家,因培养了陈耀星、朱昌耀、周维、许可、余惠生、卞留念、邓建栋、欧景星、陈军等一大批一流演奏家而在音乐界享有盛誉,被称为"冠军的教练",他的众多弟子亦被称为民乐界的"马家军"。这样的成绩确实十分骄人。在纪念马友德教授从艺和执教60周年的今天,我们当然也要送上一份祝贺和感谢。但同时还有一件更迫切的事需要我们去做,那就是认真地去研究一下马友德教授在二胡教学中能够如此成功的原因,总结一下二胡精英人才培养方面的经验和规律。

首先,我们得思考一下:马友德教授培养了这么多的冠军,凭的是什么?在我们的各种器乐比赛中,大家竞赛的焦点是什么?在二胡演奏的大舞台上,在众多从业者中能够脱颖而出靠的又是什么?是技巧的娴熟,是对音乐内容的展示,还是曲调的优美动听?似乎都是,但又都还不够。实际上,真正一流的二胡演奏家,真正能够征服听众的,并不在一个个具体的方面,而在它的演奏能够一下子吸引你,它的整体过程都能紧紧抓住你,并感染着你的全部身心。这个整体过程是什么?我以为就是演奏所产生出来的音乐内在张力。细说马友德教授成功的因素可以有很多,如视野开阔,善于从其他领域汲取营养;胸襟宽广,鼓励学生转益多师;因材施教,注重发挥学生各自的特长;循序渐进,讲究教学中的科学方法;如此等等。但所有这些,都还不足以说明成功的全部原因或深层原因,因为这些不同的方面其实都还指向一个共同的目标,那就是能够奏出

* 刘承华,男,1953年出生,现为南京艺术学院音乐学院教授、博士生导师,全国艺术学学会常务理事、中国音乐美学学会理事等。主要从事音乐美学、琴学、艺术美学等方面的教学与研究,出版《中国音乐的神韵》《古琴艺术论》《中国音乐美学思想史论》等10余部专著,发表论文120余篇,主编教材《音乐美学教程》等,获省部级奖7项。

有内在张力的音乐。

那么,如何才能奏出有内在张力的音乐?马友德教授既在教学中实践,也进行理论的思考和总结。总体看来,他是从两个方面进行的:一是在技法训练中孕育生机;二是在感觉训练中把握情韵。

一、在技法训练中孕育生机

音乐的内在张力当然首先是在物理的音响形态上实现的,而音响形态又是由各种演奏技法产生的。马友德教授在其教学过程中特别重视基本技法的训练,就是这个道理。但重视技法其实是所有乐器演奏老师的共同点,不同之处是对技法的训练所持的方法的科学性,以及为这些方法所确立的目标。在这个方面,马友德教授显示了他的独到之处,也显示了他的过人之处。

由于音乐的内在张力样式是一个有生命的、一气灌注的整体动态形式,它一是要求每个音饱满清晰,二是要求其动态轨迹既有节奏变化,又有内在的统一性。为了使演奏达到这样的要求,马友德教授非常重视技法教学,并以常规技法训练的严格、严谨和追求科学性而著称于世。但这还不足以说明他的特色和贡献。真正能够反映他的思想的创造的,还是对技法训练中各种新方法的探索。我们只要稍做考察,就不难发现,他对技法训练的新探索,实际上都围绕着同一个主题,即如何使音乐获得内在张力,使演奏更有活力。例如,"划圆"是马友德教授提出的关于左手指的快速离弦动作,它要求"在训练时要尽量将手指拉高,向后抬,使手指在空间划了个圆圈。……这主要是训练手指关节的起、落、曲、伸。通过持久的训练,手指的弹性和灵活性便会逐渐加强"[①]。手指的弹性和灵活性可使乐音清晰饱满,它们都是演奏出音乐内在张力的必备条件。在弓法方面,他特别探讨了两个环节,一是对"音头"的处理,二是强调运弓时的阻力感。他发现,有许多初学者甚至是有相当程度的演奏者,在运弓时往往出现音乐中并不需要的弓头重音,破坏了音乐的连续性和流畅性。经过细心观察,他发现"其实产生这个毛病的原因,在于他只晓得拉琴时动腕,而不会用腕。去掉音头只要在换弓时,用臂划圆圈换弓,不用手腕直换,等换过之后,再用腕子去拉,音头就没有了"[②]。在这里,手腕的运用起着决定性的作用。明白了这个道理,纠正起来就容易了:"需要音头时,用腕子直接换弓,不需要音头时则用臂

[①] 马友德.二胡教学散论[J].音乐艺术(上海音乐学院学报),1989(1):27,38-31.
[②] 马友德.二胡教学散论[J].音乐艺术(上海音乐学院学报),1989(1):27,38-31.

划圆运弓。"看似一个很小的点,却不容忽视,为什么?因为它直接关系到音乐旋律线的状态,直接关系到音乐的张力形式是否贯通、完整。至于运弓时的阻力感,就直接与张力形式有关了。他说:"二胡基本功训练的第一步起于发音,也就是从拉奏空弦开始。拉奏空弦时,弓毛要很自然地贴在弦上,使发音流畅、圆润。要做到这一点,就必须在运弓时感觉到弓子运行时有一种阻力感。"①阻力感来自弓毛与弦的摩擦,摩擦而感到阻力是来自一定的力度。力度不够,弓擦弦时没有阻力感,音就会虚,就会飘。以这样的音响形态,是不会产生音乐的内在张力的。因此,马友德教授才十分重视它,并把它作为初学阶段就必须解决的问题。

在马友德教授的技法教学探索中,最有名也最重要的成果还是他的"三点论"和"中间位置论"。"三点论"就是将一个技法分解为三个部分,然后加以分别考察,探讨其正确的方法。因此,它实际上是一个理论模式。马友德教授的"三点论"包含着许多方面,如持弓法中有叠持式、平持式和传统式三种样式,食指平拖弓杆有第一关节、第二关节和第三关节三个部位,扶持弓杆有中指点、拇指点和食指点三个部位,左手持琴的手形位置也有上、中、下三处,此外还有揉弦的三种方法、运弓的三种轨迹等。对技法做这样的分解,可以有助于阐述要领,发现问题,提高技法训练的效果。至于"中间位置",则是他借鉴苏联小提琴演奏家米强斯基的理论,再加上自己的创造而成的。其意思是,在上述每个技法的三分之中,应该选择"中"为突破口,或者说以"中"为纲,来带动其他。他主张在三点中间,首先应掌握好"中间位置"。因为这个位置在演奏法中是最佳位置。它上下、左右、前后、进退方便,灵活自如,易于转向其他位置。首先掌握"中间位置",是因为容易掌握,同时其他两个位置也必须掌握,因为各种位置、各种方法都有其特定的作用。马友德教授十分反对对技法持有厚此薄彼的态度,他曾经说过:"在演奏法中,无须强调一种方法,也没有什么唯一的,或绝对好的演奏法,一切技术必须服从艺术创造的需要,所以我主张从动作原理方面给学生解决问题。"②之所以在这里强调"中间位置",实际上也是为了更快更好地掌握其他技法,以便在演奏中能够更加灵活无碍地转换到其他技法。这种全面掌握技法,特别强调从一种技法向他种技法转换的灵活、光滑、自然,也正是演奏中制造音乐的内在张力所必需的特质。

① 马友德.谈二胡基本功训练[J].南京艺术学院学报(音乐与表演版),1987(4):12-15.
② 马友德.二胡教学四题[J].音乐学习与研究,1989(2):61-64.

二、在感觉训练中把握情韵

技巧所生成的音迹只是音乐的内在张力的物理形式,而音乐的内在张力绝不仅仅是一个空洞的物理形式,而是有着丰富人文内涵的生命形式。因此,在重视技法训练的同时,马友德教授还着手另一方面的工作,那就是对"内在听觉"的培养。

许多艺术家、理论家都说,音乐是情感的艺术。这话大抵不错,因为真正的音乐确实包含着情感或情感类的东西,否则就只是音响的排列或一串串无意义的符号。马友德教授深深懂得这个道理,反复强调音乐之美是一种包含着情感内涵的音响形态。他说:"这种声音美,不单纯是'美声',而必须是有感情、有形象、有内容的,且最具感染力的,能够表达感情的声音。优良的音质,必须是以音色的纯净及丰富表现力为基础。如何才能获得优良的音质?这要从培养演奏者优良的内心听觉开始。"①

如何培养演奏者的内心听觉?在这方面,他也做了许多探索。从大的方面来说,内心听觉与对社会、文化、人生的认识和经验有密切的关系,内心听觉所听到的,其实就是这方面的东西。为此,马友德教授也做了许多思考,提出种种设想,"综合式教学"就是较突出的一个。他在自己编著的《名家教二胡》中专门辟出一章来讲这个问题。他说:"综合式教学,简单讲就是要求教师除重视自己所教的专业主课外,还必须要重视专业主课与其他专业基础课及文化艺术修养课的横向联系,强化其对专业主课的促进作用。"②这个问题乍看好像没有什么特别之处,因为现在专业艺术院校的教学都是以此为指导思想的。但是,马友德教授却在自己的专业二胡教材中专章阐述这个问题,把它纳入二胡教学的体系之内,这体现出来的正是他对文化修养的特别重视。

那么,如何才能将外部的文化、社会、人生内涵转化为内心听觉?他的答案是:培养形象思维的能力,加强艺术联想的训练。他说:"必须会联想,联想是艺术中的一根神经,就是说在表现任何一段音乐时,你必须有'潜台词',有'内心独白',有意境想象,并用声音表现出来。"③由于音乐对社会、文化、人生的内涵的表现总是以情感为中介,他又提出"练情"说:"练琴要练情。要懂得外练练

① 马友德.名家教二胡[M].南京:江苏文艺出版社,2004:47.
② 马友德.名家教二胡[M].南京:江苏文艺出版社,2004:4.
③ 马友德.名家教二胡[M].南京:江苏文艺出版社,2004:50.

手、内练练心,练心才能练情,要听与想、看与想、想与练。练琴时,必须是设身处地,亲临其境,亲察其情,深入体会所演作品的精神实质,必须神游其间,才能心领神会,有情可表。"①

但是,如何才能保证学生真正有效地练情、练心?他提出"感觉教学法",主张从学琴起步时起,就要培养他们的"感觉",一开始就应该从"感觉"入手。他说:"'感觉'一词,是音乐表演艺术的行话,是艺术的内在素养和对于音乐的潜意识感受。这里有音高、节奏、音色的感觉,还有对运弓、运指、力度、速度的感觉等等。在音乐中,有些东西你感觉不到,你就无法理解,无法认识它,例如一个空弦练习,要给学生提出要求,要他怎么拉,拉到一个什么样的程度,并知道怎样拉才是对和错。假若学生没有感觉到你要求的是什么,你想让他按你的想法和正确要求去做,你的教学就难以顺利进行。所以,你必须首先改变他原有的感觉和认识,学生才能按你的要求去做。"②学生"原有的感觉"是指没有生命内涵的感觉,教师要求达到的"感觉"则是以生命张力为依据的感觉,这绝不是一个物理量多少的问题,或者说标准不标准的问题。如果从一开始就坚持用这种方法教学,久而久之,不仅训练了他们的技法,而且让他们养成了用感觉去接触音乐的习惯和能力。这一点,对他们今后的表演生涯会有决定性的影响。从某种意义上说,能否成为演奏大家或大师,关键就在这里。

其实,从感觉入手与音乐的内在张力有着最为直接的联系。在音乐表演中,演奏者对音乐情感内容的把握必须转换为演奏者的真实感受即相应的生命状态(不仅仅是心理状态,同时也包括身体状态)才是有效的,仅仅从技术上完成对某个情感内容的表现是不够的,它可能很形象、很鲜明,但不会感人。也正因为如此,即使我们需要在音乐中用一些模仿性很强的音调,也应该是非常谨慎的。那些主要靠模仿性堆砌起来的乐曲,从来都不是音乐的主流,更进入不了一流的境界。阿炳很擅长用二胡模仿各种人声和动物的叫声,但是当音乐的同行请他表演时,他愤然拒绝了,并说他看重的不是这个,而是神韵。这不是说在音乐中就不可以出现模仿性的东西,而是说演奏家只有把对音乐内容的把握化入自己的生命状态,融入自己的感觉中,才能在自己的乐声中形成张力,也才算音乐内容真正地在音乐中得到表现。马友德教授之所以如此重视"感觉",如此强调要"从感觉入手",我以为,原因就在这里。

① 马友德.名家教二胡[M].南京:江苏文艺出版社,2004:50.
② 马友德.二胡教学四题[J].音乐学习与研究,1989(2):61-64.

三、理论上的自觉

教学中的成就源于对教学本身的理性思考,源于对教学本身的理论自觉。写到这里,我觉得有必要把马友德教授在一篇论文中的一段阐述抄录于下:

> 原有的演奏法只"讲"法不"论"法,演奏理论只讲"论"不讲"理",有的理论只"讲"理不"论"理,所以二胡演奏艺术的理论研究,基本上还是停留在讲法的水平上,只讲是什么,不讲为什么,实际理论价值不高,指导意义不大。①

这段话说的是演奏理论问题,语言不多,但内涵丰富、深刻。他将演奏理论划分为"法""论""理"三个层面和"讲""论"两种方式。在"法"的层面上,他分为"讲"法和"论"法两种。"讲"法就是对乐器的各种演奏概念和方法进行一一介绍,不再做深一层的探讨。我们看到市面上有许多演奏法之类的教材,基本上停留在这一层面。"论"法则不同,它不仅对乐器的演奏概念和方法进行介绍,同时还进一步追问为什么,探讨这些方法和要领得以成立的理由,甚至还联系音乐的表现功能和美感效应进行阐释,是一种有深度的、立体的演奏法理论。马友德教授所编的教材《名家教二胡》即属后者,故而难能可贵。

在"论"的层面上,马友德教授区分了只讲"论"和同时还讲"论"中之"理"两种情况。只讲"论",就是只叙述一些演奏方面的理论命题和论述,信手拈来一些前人的话语或名人之言,而不去关注这些命题之中的学理如何;而讲"理",就是要讲出一个命题或理论的内在逻辑关系和因果联系,搞清楚它的学理所在。同样,在"理"的层面,他也区分了"讲"理和"论"理两种,这里的"理"是一种有逻辑关系的完整理论,其中各个命题不是孤立存在的,而是互为依存、互相关联,形成一个有机的系统。面对这样的理论形态,他也不满足于"讲",不满足于对它只做平面的叙述,而是要去"论",对该理论本身再做纵深的追溯,从而进一步揭示出该理论的深层历史和逻辑支撑。

马友德教授不是从事理论研究的,但他对理论有着这样深刻的认识,实在令人敬佩。要知道,这样的认识,即使在从事理论研究的专家那里,也未必是人人都有的;至于在理论研究中真正做到的,则就更是少数了。马友德教授能够这么清楚地将这个问题提出来,并在自己的演奏法研究中努力实践,这至少说

① 马友德.名家教二胡[M].南京:江苏文艺出版社,2004:47.

明，他对自己所从事的二胡教学事业认真、勤奋、执着，善于思考，勇于探索，喜欢追本穷源，把握事物之"理"。我看到他的那一段文字，便对他的二胡教学和演奏理论有了更深的认识，从而也就理解了在他的门下为什么能够涌现出那么多的一流演奏家。

［原载《南京艺术学院学报（音乐与表演版）》2009年第4期］

融贯中西 智德并育 桃李天下
——贺著名二胡教育家、演奏家马友德教授从教 70 周年

◎ 朱昌耀*

2019 年,是著名二胡教育家、演奏家马友德教授从教 70 周年,也是他老人家 90 岁华诞,我们举办师生音乐会和学术研讨会,通过研讨来学习马老师的艺术追求、艺术情怀和崇高风范。这不仅是一种祝贺,更是一种传承,一种弘扬。

马老师是著名的二胡教育家、演奏家,也是我的恩师。半个多世纪以来,他兢兢业业,不图虚名,脚踏实地,培养了陈耀星、周维、邓建栋、卞留念、欧景星、高扬、陈军、余惠生、芮小珠、顾怀燕等一大批享誉中外的著名二胡演奏家,为我国民族音乐事业做出了杰出的贡献。他热爱艺术,热爱民乐,热爱二胡,热爱学生,把毕生精力都献给了音乐教育事业和二胡演奏艺术。他对艺术的追求、对学生的关怀、对同行的尊重,充分体现出他高风亮节的人格魅力,无论是他的学生还是朋友,无论是他的同事还是后辈,都深感到他既是严谨的老师,又是慈祥的长者,更是随和的朋友,他是一个值得我们尊敬和爱戴的音乐家、教育家。

1930 年,马老师生于山东齐河,少年时代就喜爱音乐,中学时就拜陈朝儒教授为师学习二胡,后来又跟随著名二胡教育家、演奏家陆修棠教授学习二胡。1950 年,进入华东大学艺术系音乐科学习音乐,并开始教授二胡;后师从德国大

* 朱昌耀,男,1956 年出生,著名二胡演奏家、作曲家,国家一级演奏员,中国二胡学会副会长,江苏省音乐家协会主席,中国音乐学院、南京艺术学院、南京大学、东南大学、南京师范大学客座教授。1982 年获全国民族器乐独奏比赛优秀表演奖(二胡第一名),1991 年被国务院授予"政府特殊津贴",2015 年获"紫金文化奖章"。主要代表作品有二胡独奏曲《欢庆锣鼓》《江南春色》、二胡协奏曲《枫桥夜泊》、民族器乐曲《姑苏情》等。所创作和演奏的曲目,已由国内外众多的唱片公司录制成几十个独奏专辑在国内外出版发行。曾多次赴美国、英国、德国、法国、意大利、瑞士、澳大利亚、日本、新加坡、马来西亚、韩国、朝鲜等国家及我国台湾、香港和澳门等地区访问演出,获得了国内外观众的高度称赞,被誉为"如杯中醇酒,满而不溢""弓弓诉人意,弦弦道世情""世界一流的弦乐演奏家""人间国宝"。

提琴家曼哲克教授学习大提琴；1952年后一直任教于南京艺术学院音乐系二胡专业，其间在上海音乐学院深造时师从大提琴家陈鼎臣教授并兼教二胡。他发表有《谈二胡基本功训练》《二胡教学散论》等论文，出版有专著《名师教二胡》和VCD《大师教二胡》，并作有《龙舟》《闹春耕》《孟姜女》等民乐合奏曲和二胡曲。他被评为江苏省高等院校优秀学科带头人，享受国务院颁发的政府特殊津贴。中央电视台《东方时空·东方之子》栏目对他做了专题报道，并将他与他的学生群体誉为"二胡界的马家军"。2019年，他又被中国民族管弦乐学会评为"杰出民乐教育家"。

马老师的教学成就，来自他对二胡演奏艺术的深入研究和对中国民族民间音乐的认真学习。他不仅研究学习了二胡的传统曲目及名家、各派演奏法，而且注意汲取中国民族民间音乐、戏曲音乐的有益养分，以丰富二胡的表现力与演奏技艺。他认为：中国的民间音乐和戏曲音乐，是我国民族音乐发展之本，尤其是中国戏曲音乐，其艺术容量之广、变化之多、表现力之丰富都是无与伦比的，是中国古典音乐和民间音乐融为一体的精华，是中国音乐的宝库。在长期的二胡教学实践中，他一方面研究中国民族民间音乐和传统的二胡演奏技法及韵味，另一方面借鉴西洋音乐，研究苏联小提琴家米强斯基的"中间位置论"和匈牙利小提琴家卡尔·弗莱什的教材《小提琴演奏艺术》，并结合用于二胡的教学，形成了独特的二胡教学理念，推动了二胡演奏艺术的发展。他的教学特点体现在四个方面：一是具有独特的基本功理念；二是注重因材施教；三是注重对学生多方面的综合艺术素质的培养；四是教书育人，以德为先。即可谓：方法科学，训练严格，融贯中西，智德并育，教学相长。马友德老师的教学方法之科学性、教学思想之前瞻性、教学理念之先进性，对于丰富二胡演奏艺术与教学，对于民族音乐的继承、创新和发展，具有积极而深远的意义。

1975年，我在南京艺术学院音乐系开始跟随马友德老师学习，至今已有44个年头。马老师严谨的教学理念和科学的教学方法使我受益匪浅。我跟马老师上的第一课是帕格尼尼的《无穷动》，那时我就感受到马老师在基本功特别是二胡音准方面的严格要求。此后，马老师除教我学习刘天华、阿炳等的经典二胡曲外，还教我学习演奏了《查尔达什舞曲》《流浪者之歌》《霍拉舞曲》等许多著名的外国经典名曲。马老师特别鼓励我在二胡创作上进行探索和实践。那时，校内外的演出很多，每学期的期终考试几乎都是面对观众的正式公演，我常被选中担任二胡独奏，演奏较多的曲目就是《唱支山歌给党听》《水乡欢歌》，而这两首曲目都是马老师的高足陈耀星老师创作、改编的。因此，马老师就以此

为例对我说演奏家演奏自己创作的乐曲,可以全面发挥演奏家自己的个性特色,形成自己不同于别人的演奏风格,更好地扬长避短。我记得,在校期间自己把现代京剧《杜鹃山》中的著名唱段《家住安源》改编成二胡独奏后,常被选派在学校演出,马老师非常高兴。由于我配的伴奏是五个人的小乐队,那时我们民乐班没有大提琴,马老师有时就为我担任大提琴伴奏。我被选派去北京参加"全国独唱、独奏、重唱、重奏调演"时,马老师特别开心。后来,我毕业参加工作后又创作了《江南春色》(与马熙林合作)、《苏南小曲》《欢庆锣鼓》《扬州小调》《长相思》等乐曲,马老师就又经常将这些曲目作为他二胡教学的教材,给予了我极大的鼓励。

马老师那时不但教我们二胡,还教大提琴专业,他也是南京艺术学院第一个教授低音大提琴(贝斯)的专业老师。在我们民乐专业的合奏课及管弦乐专业的合奏课中,他都是担任低音大提琴演奏。特别让我记忆深刻的是:每当我们进行各类演出时,他总是默默地担任舞台组组长,有章有法地带领我们进行乐器、器材的搬运,有条不紊地和我们一起进行演出中的切换。那种甘当绿叶、甘做人梯的奉献精神,让我永难忘怀。马老师是二胡艺术的大师,但他平时为人却相当低调,从不争名夺利。严谨治学,实在做人,是他留给我们后辈的精神财富,也是我们永远遵循的准则和不懈的追求。他有学习西洋乐器的经历,对中国民族民间音乐也有很深的研究和造诣,他融贯中西,洋为中用,继承传统,开拓创新,是我们传承、发展中国民族音乐和二胡艺术的榜样与典范。

马老师是我的恩师。跟随马老师学习,我知道了奋发进取的力量,明白了自强不息的精神,体会了谦虚谨慎的道理,深深懂得了艺无止境,学无尽头,艺术的道路没有捷径可走,只有一步一个脚印地踏实追寻,才能到达一定的高峰。我不会忘记跟随马老师学习的点点滴滴、日日夜夜。马老师长期在江苏勤奋地工作,为江苏的音乐事业做出了重要贡献。也正是像马老师这样的老一辈民族音乐家的辛勤耕耘,奠定了江苏民乐界在全国的重要地位。我们回顾马老师的艺术历程,总结他的教学思想,是要激励我们新时代音乐工作者不忘初心,砥砺前行。我们要从马老师的教学精神和艺术历程中得到启迪,坚定文化自信,坚守艺术理想,追求德艺双馨,为发展江苏的音乐事业,为弘扬中华优秀文化,做出新的更大的贡献!

2019 年

人生的转折：1972

◎ 高 扬*

　　1972年对我来说是值得永久记住的。那一年的夏天，在南京许府巷工人新村马友德老师家的厨房里，我终于成了马老师"文革"后的第一个学生。我八岁就开始学习二胡，又在南京小红花艺术团里锻炼过很多年，但一直都是跟社会上的业余老师学的，没有好好练习二胡的基本功，结果问题毛病一大堆，又不晓得如何提高。随着年龄的增长，更不知道未来的出路在哪里。幸好在这个时候遇到了我的二胡恩师——马友德，从此开启了我二胡学习的转变之路，我的人生也由此开始转折。

　　在跟随马老师学习二胡的一年多时间里，马老师就是用一个作品一首曲子，即刘文金老师的《豫北叙事曲》，把我在二胡演奏中的问题与难点一一解决（他特别针对我当时的状况，采用了一种非常规的教学手段。这后来也成为马老师独特的教学经验之一）。在这段时间里，马老师规定我只能拉这个曲子，从慢板开始，一个音一个音、一个乐句一个乐句地反复练习，打磨到音准、节奏、音色、力度及演奏风格都得到老师认可为止。到现在我还记得马老师当时说过的话——"高扬，你想把二胡拉好，就老老实实地拉这首曲子，其他的曲子不能碰，否则我就不教你"。没办法我只能乖乖地刻苦认真地按照马老师的要求练习，每次去上课之前总觉得自己已经练得差不多了，可上课时马老师总能明确指出还存在的新的问题并告知改进的方法，让我不得不佩服！马老师用他独特的教学方式和因人而异的教学理念，不断地打磨着我的演奏基本功，提高我的演奏

* 高扬，1957年出生，著名二胡演奏家，国家一级演奏员，中国民族管弦乐学会常务理事，中国胡琴专业委员会副会长兼秘书长，中央音乐学院、中国音乐学院、台湾台南艺术大学客座教授，中央电视台"CCTV民族器乐电视大赛"评委。师从著名二胡演奏家和教育家马友德、项祖英、陈耀星。

技巧。随着时间的推移,我自己也慢慢地感觉到拉起来确实和过去不一样了。

1973年的冬天,当我再次骑着自行车到马老师家上课时,见到了当年在南京二胡界赫赫有名的芮小珠老师、卢小熙老师,他们是马老师专门为我请来的,马老师要求我为两位老师演奏整首《豫北叙事曲》,当时我既激动又紧张。他们听完后有点吃惊,好像说了一句"高扬的演奏完全变样了,这样下去未来可期"。以后的日子里,我每次去找马老师上课都能有新的收获和体验,是马老师为我此后在二胡方面的发展和提高打下了坚实的基础,是马老师教会了我认识问题、解决问题的方法,让我受用一生。1974年年初,马老师又亲自为我介绍当时准备调回北京工作的陈耀星老师,请他在离开南京前指导我一下。陈老师也非常认真负责地到我家里来为我上课。马老师这一高风亮节、高瞻远瞩的举动与做法使得我在学习二胡的道路上有了更明确的学习目标与发展方向。正是有了马老师和陈老师的加持与鼓励,才有了我于1975年年初被彭修文、张韶、王国潼三位考官一眼看中,马上被录取到中央广播民族乐团工作的经历。1984年我去考上海音乐学院时,也是一首《豫北叙事曲》、一首陈耀星老师的《山村小景》,让我成了当年我们班的状元。

是马老师改变了我,是马老师成就了我,没有马老师就没有我的今天,我终生不忘恩师的教诲,一生都要为二胡事业多做贡献。衷心感谢马友德老师,难忘师恩,难忘1972!

<div style="text-align:right">2019年</div>

音乐艺术跨界综合文化形态下的教学实践
——马友德教授二胡艺术的创新模式探究

◎ 雷 达 冯 卉[*]

江苏是二胡之乡，江苏的二胡人才在北京、全国都有很大的影响力，目前最著名的江苏籍二胡演奏家或者生长在江苏的二胡演奏家占了全国二胡演奏家的一大半。为什么江苏的二胡乃至民乐教育如此这般优秀？

除了历史的传承之外，马友德教授就是江苏民乐教育之中的一个点睛人物，他的名字是和二胡艺术紧紧相连的。江苏二胡演奏艺术的不断延续与创新、二胡人才的茁壮成长是对中国传统乐器的再发展，是对民族精神的再继承，更是对中国传统文化的再次传播。二胡在南京艺术学院是一个重点学科，这与马友德这样的教授们一生的努力有着密切的关系。二胡这件乐器用自然、平和的声音带给人们感动，为广大人民群众所接受和喜爱，也是马友德教授一生的追求和南艺人的理想。

我从南京艺术学院毕业，我熟悉马友德教授，也熟悉他的许多二胡学生。我在学校学习时受到马友德教授的许多指点，我个人的成长也与马友德教授有着许多紧密的联系。我们知道，任何艺术都有自身的规律和特点，但在具体的技术层面中一定有微观的表现特征，谁掌握了规律谁就可以成为积极主动的创造者。马友德教授70年的教学成功，不是盲目地追求新颖，也不是凭借"新"概念的简单替换，而是体现在师生关系的进步上，体现在教师教学的角度及方式

[*] 雷达，男，1957年出生于南京，壮族，首都师范大学教授、北京市人大代表。教育部国内访问学者导师，任教育部人文社会科学研究重点研究基地重大项目、教育部学位与研究生教育发展中心、全国哲学社会科学规划办、国家民委艺术专业高级职称评委。
冯卉，女，1937年出生于天津，1956年加入中央民族歌舞团，1957年赴莫斯科参加第六届世界青年与学生和平友谊联欢节合唱比赛获金质奖章。1978年调任中国音乐家协会表演艺术委员会常务副主任。曾主持"中华之声"等国家级大型艺术活动。

上,摸索形成了自己的"教学方式"理念。从某种角度换言之,马友德教授的二胡教学艺术也体现出新时期的跨界特征。

随着社会的进步,人们有了更多的信息流通,而如何完善、整合、融合信息是值得各行业思考的课题。如何通过自己的方式演绎不同的故事?这种跨界思维,其实就是大格局大眼光,是多角度、多视角地看待问题和提出解决方案的一种思维方式。跨界的释义是"交叉跨越",它不仅代表着一种生活态度,更代表着一种新锐的世界大格局。艺术跨界作为一种文化形态,在当下盛行发展,成为一种创新模式,引领着各路人才的成长潮流。多才多艺,古已有之。在中国,古代文人又称为士大夫,那时候没有专业分工,但是他们都熟谙琴棋书画;在西方,达·芬奇不仅展露绘画才华,而且在医学、建筑、天文、地理、航海领域知识丰富,可称全才。而如今,艺术跨界在音乐方面表现得也越来越突出。马友德教授的教学与这种跨界的思维模式有着一种天然的内在自觉。我知道马友德教授的大提琴也拉得很出色,他以独具特质的技能证明了自己的能力。他拥有演奏家的广泛性和多样性素养,把大提琴与二胡的教学进行了跨界嫁接,这是一种突破和创新。教学中常以融合多形态的风格形成不同的音乐技术演绎手法,这种跨界教学的糅合,具有一定的影响力,极大地促进了不同乐器间的融合,使不同民族或不同风格间的融合展现新的形象,从而更鲜活、更具时代感、更容易为青年学生所接受,产生前所未有的教学效果。

此外,音乐的跨界教学促使学生多元化发展,马友德教授的学生们以天马行空的想象力展现自己的才华,迸发了音乐创作的活力,为音乐事业的发展注入新鲜元素,达到一种更新与超越,这在音乐教学中可谓是独树一帜。跨界教学还满足了不同学生的艺术追求和审美需要,化解了学生们一味追逐技术的虚荣,促使学生们不断思考如何走好自己的艺术道路,不同程度地增强了"文化艺术修养较高"的学生的自我肯定,给不同资质的学生们在多元化的音乐人生道路上提供了方向和明晰的指导,充分调动了学生的学习积极性,深入挖掘了学生的潜力与才华。满足不同人群的需求,是跨界教学实践的核心所在,广受赞誉。

我们欢聚一堂,进行红红火火的研讨,无疑是获取教学经验的最佳形式。到会的理论家、作曲家、演奏家、音乐人等汇聚成一种多态性,呈现了一种相互继承、相互借鉴、相互交融、共同发展的学术景象。都说老师是人类灵魂的工程师,燃烧自己照亮别人,甘为人梯,默默耕耘,目标就是让学生们走在他们铺就的平坦而宽阔的道路上奔向前方。由此可见,马友德教授跨界教学的实践融合

了不同音乐形式的精髓并在此基础上发展完善,使二胡艺术的发展前进了一大步。他的教学不仅提高了学生的技艺,拓宽了他们的艺术道路,还实现了音乐文化的大融合,显示出无限魅力。当然,这种跨界教学的融合要求艺术家们秉承严谨的态度,用心去体悟音乐的精髓与实质,在尊重传统的基础上发展创新,形成自己的艺术风格,而不是为了跨界而跨界。我坚信,马友德教授的跨界教学实践已为二胡演奏艺术的发展创造出美好的未来。

马友德教授70年来无怨无悔,以一个教育者的良心挥洒汗水才收获了今天的喜悦和慰藉。立德是教师之魂,学生都愿意与有师德的教师相近,而马友德教授就是这样的教师。他是青年学生成长的引路人。他教书育人,敬业奉献,对教育事业具有强烈的责任感和深厚的感情。他在平凡的教学岗位上,通过一件件"小事",传递了为师之爱、为师之德。

我一直认为,师德有三个层次,首先是爱,然后是德,最后是师德。首先要爱岗敬业,爱学生,乐意奉献,学生自然就会亲其师而信其道。热爱学生是教师的天职,没有爱,就没有真正的教育,也不可能有良好的教学效果。关心学生、了解学生、亲近学生,建立感情的桥梁,就是一种巨大的教育力量,相反则失去教育的基础。这也印证了古人所说的"天行健,君子以自强不息;地势坤,君子以厚德载物"。其次要善于引导学生,激发学生的学习积极性,培养学生的独立思考能力。马友德教授在教学中始终贯彻"诲人不倦""有教无类""循循善诱""温故知新"等。最后是注意学生的个别差异和学习过程中的态度,因材施教,注意学生"学思行"的结合。马友德教授既向学生传授二胡知识,也向学生表达知、情、意的基本过程。此外,马友德教授教学成功的另一个重要因素就是重视以身作则。"博学""学思结合""学行结合""专业乐业"等都反映在他的教学之中,既是对自己的要求,也是作为教师的标准。在今天看来,这些优良的教师品德是非常值得我们重视和继承的。

马友德教授在教学中还体现出"思"和"情"。第一是"思"。教师和学生的关系不再是"你讲我听",而是辅助和引导的关系,教师采用引导的方式,也就是抛出问题,让学生自己积极思考。第二是"情"。教师面对的是有见地、有情感的学生,师生关系不再只是传授关系,更多的是一种特殊的朋友关系,一种平等的关系。在良好的信任背景下进行的教学会更顺利、更有效率。马友德教授在教导学生时,还常常鼓励学生向别的老师取经,这使得学生能够博采众长,在艺术上有视野、有眼界、有提高。博采众长才会形成个性,而演奏艺术走向高峰一定需要个性。

南京艺术学院也一直秉承着这种精神，如果说我们取得一点成就，这与在南京艺术学院所打下的基础是密不可分的。"南艺精神"激励我们无论在哪里都有一种"南艺人"的感觉，令我们在求学和教学的道路上不断思考，体现了一种音乐上的传承精神，而这种"精神"正是推动南京艺术学院的民乐教育走在全国前列的基础。我走上音乐理论的教学与研究道路，在很大程度上是受此影响的。

音乐是一种社会现象。从社会历史的角度来看，每个时期是不停变化的，而各种不同的艺术形态则是在变化中产生的，无论是哪种艺术形态，文学、绘画、音乐都是在不停变化的。修辞学中有一个概念叫"偏离"，正确而恰当地运用偏离手法是创新实践模式的基础。跨界本身就带有"偏离"的含义，对常态的"偏离"会产生令人惊异、印象深刻的效果。马友德教授的教学成功已表现出这种多变性和"偏离"，而不仅仅是限于所经历的人生轨迹。他的教学重新发现和认识形象所蕴含的意义，把获得的音乐元素碎片化并进行充满想象力的艺术重组，这种重组使常见的演奏成为新奇的形象和创意效果；发掘和运用各种不同的思维联系，在审美的过程中产生丰富的艺术联想，引起情感共鸣。"偏离"带来强烈的对比，偶发性的放大倾向异于常规，呈现出富于美感的手法，使学生获得信心，更强化了音乐表现，这种崭新的教学模式使演奏独具创意和特色。

他在教学中对音乐作品的"偏离"处理具有独特性，也就是说实际的演奏对乐谱上的旋律一定会有二度的表现，演奏作品中表现的"偏离"也必然是不同的。由此来看，对同一首作品，如果完全按照谱子上的节奏、力度等要求精确演奏，一定是不完全符合社会意识和大众要求的。音乐处理的"偏离"还受到文化的制约。不同的文化层次产生不同的理解，也就导致了对于"偏离"的不同认识。"偏离"源自个人自身的修养，在作品中对音乐的处理来源于个人对世界和人的认识，偏离的最终是回归。

现代社会是一个多元交融的社会。处在多元文化集成中的人们，其审美观也必定受到多元文化交叉的影响。而音乐始终是要为大众服务的，音乐演奏艺术得益于文化交叉带来的"偏离"，而这一"偏离"为听众带来了新的审美体验。虽然一个民族总应该有自身的传统文化底蕴，但是音乐作为一种变化的艺术，是应当一成不变、恪守传统，还是应当努力认识社会，接受多元化文化所带来的"偏离"？这才是我们应当认真考虑和研究的。其实马友德教授的教学创新实践已经回答了这个问题。

"越是民族的，就越是世界的"这句话数十年来被反复引用，影响大，传播率

也高。话是不错，但从另一角度看，还有其他含义，即世界文化是由不同民族、不同国家的文化组成的，这些文化具有的一些共性可以被称为世界性，换句话说就是大家都有的共通点，若除此之外还存在一些特殊之处，可以被看作民族性。从全球视野来看，越是民族的就越是世界的；从人类社会视角来看，越是民族化、个性化，也越能国际化，易于被人们认知。因此，也可以理解为：具有强烈民族地域色彩的文化，就很容易成为世界所关注的焦点。马友德教授的艺术人生道路似乎印证了这一点，他博采众家之长，借鉴各门类艺术，触类旁通，在多年教学中独立思考，形成自己的风格个性。

综上所述，不妥之处请指正。

2019 年

音为主、法为辅，乐为魂、情为神
——马友德教授二胡演奏美学思想研究

◎ 欧景星[*]

一、引言

马友德教授在从教 70 年间，运用自己独特的教学方法、新颖的教学模式及富有哲理的音乐观成就了当代中国的一大批优秀二胡演奏家，被人们称为"二胡冠军的教练"。作为一名优秀的二胡演奏家和教育家，他在教学中重视学生二胡演奏观念的建构，强调二胡演奏基本功的训练，注重乐感培养，突出音乐民族情感的表现，长期以来形成了"音为主、法为辅，乐为魂、情为神"的二胡演奏美学思想。目前，关于马友德教授演奏教学理论研究的成果主要集中在其教学经历、教学方法、教学理念等方面，而关于其二胡演奏美学思想的讨论，关注者不多。实际上，他在课堂上反复强调的"音为主、法为辅，乐为魂、情为神"的演奏思想理念本身就具有一定的理论品格。探索马友德教授的二胡演奏美学思想，对当代二胡表演艺术的发展，具有重要价值和意义。

二、音为主、法为辅

中国二胡教学体系的建构，肇始于民国时期的刘天华先生。刘天华先生将二胡演奏传统与西洋乐器演奏经验进行结合，创立了二胡演奏的新风格和演奏

[*] 欧景星，男，1958 年出生，南京艺术学院教授，南京艺术学院民乐拔尖人才培育中心主任。曾获江苏省教学成果奖一等奖、全国民乐邀请赛二胡专业一等奖第一名、中国音乐"金钟奖"二胡比赛银奖，两次获得江苏省二胡比赛一等奖，被江苏省人事厅、江苏省文联授予"德艺双馨文艺工作者"称号。

训练的进阶系统,过去数百年来二胡演奏倚靠"口传心授"方式传承的局面由此逐渐结束。中华人民共和国成立后,不少民间二胡演奏家被聘入专业院校,解决了一时师资短缺问题。随着专业院校二胡演奏人才的培养,一大批毕业生迅速补充到专业二胡教学队伍中来,并在演奏体系的继续完善、演奏理论的总结等方面,形成了新的进展。

（一）音为主

马友德教授是中华人民共和国第一批二胡专业大学毕业生。他在长期教学经验积累的基础上,于20世纪80年代中期率先将二胡演奏基本功训练概括为"方法训练"和"演奏感觉训练"两大类。他的这一概括,不仅解决了当时重视二胡演奏技术、技法训练而忽视学生二胡演奏整体演奏观念建构的问题,纠正了人们普遍存在的基本功认识上的错误,而且提出"演奏感觉"这一概念。这是马友德教授的一个重要理论贡献。"音为主"的理念,正是他"演奏感觉论"的基本出发点。他在《谈二胡基本功训练》《二胡教学散论》中都重点分析了演奏中的"感觉"问题,并对"演奏感觉训练"的具体内容进行了解析,如放松感觉、运弓的阻力感觉、换弓感觉、指距感觉、音色感觉、音准感觉、节奏感觉等。

"感觉"一词,是音乐表演艺术领域的一句行话,是艺术的内在素养和对于音乐的潜意识感受。在二胡演奏上有对音高、节奏、音色的感觉,还有对运弓、运指、力度、速度的感觉等。

二胡演奏训练中,基本功教学是非常关键的基础部分。学生主体是否接受取决于"演奏感觉"建立得是否科学合理。马友德教授归纳的"感觉"内容包含了听力、按弦、运弓三大部分。将听力和手头操作技术联合在一起展开训练,具有开创性。时至今日,我们有些民族乐器演奏教学仍然缺乏演奏感觉训练的统领,导致技法追求缺乏基础,演奏艺术难以达到较高的境界。马友德教授还特别强调各项训练内容的"先后和侧重",亦即技术感觉训练的顺序与主次安排。他指出,首先应强调二胡的发音。声音要纯美、圆润,或清澈明亮,或深沉浑厚。其次是强调方法的规范与灵活性、多样性结合,避免死板、单一和绝对化。最后是强调演奏要有整体感,不能支离破碎。学音乐要有"感觉",要体会音乐的入微处,由理解而掌握,由掌握而运用。

中国民族音乐尤其重视演奏音色。每个人的性格、心理、技术、方法、喜好等不同,因而乐器演奏的音色人人有别。也正因为此,二胡演奏音色成为演奏家演奏音色建构的核心内容。马友德教授对二胡演奏音色的规定是纯美、圆润。同时,他还鼓励音色具有差异性:可以是清澈明亮,可以是深沉浑厚。他还

总结出产生不同音色的关键技术在于持弓法中弓杆在食指上的位置：

> 在持弓法中，弓杆放在食指上有前、中、后三个位置，即弓杆放在食指的第一关节上、第二关节上还是第三关节上。不同的位置有不同的力度，可以产生不同的声音。放在食指尖（第三关节）处，奏出的声音飘逸、虚渺；适用于颤弓……放在第二节上奏出的声音比较圆润、优美；这是大家常用的一种持弓位置。放在靠近手掌的第一节处，发出的声音则挺拔、浑厚，因为弓子离手腕近，手臂的力量直接到达弓上去的就多，奏出的声音也就特别的丰满。①

他对弓杆三种位置及其对应的三种音色的总结，既是对民间传统演奏持弓方法的继承，也解决了专业二胡演奏教学中个性演奏音色的产生所需要的技术空间问题，这在当时是具有超前性的。

关于"演奏感觉"，除了上述通过持弓法实现的"音色感觉"外，马友德教授把音阶、空弦、音色、音准及其他技巧也纳入"发音感觉"中来探讨：

> 在教学中，我常把音色分成许多种，而把不加揉弦和表情的音色称为"白"的颜色，很多音色的变化是从这样的声音开始的。就像绘画一样，画是要画在白纸白布上的，只有这样，在调色时色彩的细微变化才会显现出来，色彩才会丰富。所以，训练音阶、空弦、音色、音准和其他技巧时，首先要解决发音问题。要做到很简单的音拉奏出来就很好听。②

将音色、音阶、音准、空弦等纳入"发音感觉"中，显示出了马友德教授的演奏教学观。我们知道，二胡演奏教学中，基本功的建立需要严格遵照具体基本功内容的先后顺序来设定教学顺序。但在中华人民共和国成立后的长期实际教学中，这个顺序还远远没有统一，各有各的做法。马友德教授抓住了问题的核心，以"发音感觉"总领音色、音准，达到了提纲挈领的效果。

"运弓感觉"是马友德教授演奏观的另一个重要内容。拉弓时，弓毛与弦摩擦必然产生一种阻力，要感觉到这种阻力，不是用手臂的力压迫弓子去推弦、挤弦，而是运用手臂下垂时所产生的一种自然的拖弓的力量。有了这种感觉，即说明找到了正确的运弓力度——自然阻力感。

① 马友德.谈二胡基本功训练[J].南京艺术学院学报（音乐与表演版），1984(4):12-15.
② 马友德.谈二胡基本功训练[J].南京艺术学院学报（音乐与表演版），1984(4):12-15.

运弓是二胡演奏的基本技术。掌握好这一基本技术,有赖于我们心里对这一技术方法的正确体验、感知、理解和运用。只有我们体验到了,我们的技法操作才能有的放矢,否则我们的技术技巧训练就是盲目的、无目的的。无目的地进行演奏训练,是不可能成为演奏家的。因此,当我们体验到"运弓感觉"时,只有通过训练掌握这种感觉,在演奏实践中运用这种感觉,才可能实现音乐表现。除了"运弓感觉"外,马友德教授还提出了"换弓感觉"这个概念。对于弓弦乐器,由推弓转换到拉弓,或者由拉弓转换到推弓,未受严格训练的人便往往会产生"音头"。演奏时,如果在不需要"音头"的部位出现"音头",就会破坏乐句的完整性。由此可见换弓的重要性。马友德教授总结出了以"手臂画圈""持弓手指画圈"的演奏法为主要构成的"换弓感觉"来避免换弓造成的乐句中断。

"音高感觉"是马友德教授建构学生演奏观念的又一重要环节。他在文章中强调的"音高感觉"是通过"手指灵活性""微调""把耳朵'长'在手上"来实现的:

> 手的灵活性就是手指对有偏差的音的调整非常敏感。当音奏出的瞬间,听众还未辨及时,演奏者自己则立即要意识到音是否准,若有偏差,就要迅速地将它调整。手指调整音高的方法很多,如在揉弦时,用压弦或用手指微微地上下移动来完成等等。我对学生提出了这样一个要求:要把耳朵"长"在手上,就像画家的眼睛长在手上一样。弦乐演奏者掌握迅速调整有偏差的音高是非常重要的。①

指距训练在根本上是对音高的训练、对音高感觉的训练,而手指按弦和音高的听辨是无法分离的同一个技术整体:没有敏锐的听辨能力就无法在需要时调整按弦。因此,精细、微小幅度的调整按弦是音高感觉形成的技术前提。在听力的指导下,指距感觉即音准感觉——马友德教授正是抓住了这一点,在他的教学体系中科学地解决了学生的演奏音准方面的难题。

综上可知,马友德教授在教学中对学生科学演奏观念的建构,主要通过"演奏感觉"来实现。他的"演奏感觉"又主要由"音色感觉""发音感觉""运弓感觉""换弓感觉""音高感觉""指距感觉"等构成,科学地阐释了演奏技法的心理认识与技法的实际操作方法。因此,他提出的"演奏感觉"概念,不仅实现了二胡演奏教学中技术观念的建构,也从心理方面将二胡演奏教学中长期缺乏探索的表演体系建构问题凝练了出来。今天看来,其"演奏感觉"概念的提出和教学设

① 马友德.谈二胡基本功训练[J].南京艺术学院学报(音乐与表演版),1984(4):12-15.

计,本质上是其"音为主"思想的体现。以"音为主"思想为基础建立起来的演奏审美观,是对音色、音质、音高、音头及其变化的相关技术操作方法的归纳总结,也是从审美高度对二胡演奏技法观念的整体建构。

(二)法为辅

"音为主"的观念,使演奏技术方法有了确立的基石。如果说"音为主"是实现"美音""美乐"的宏观要求,那么在操作层面如何实现"美音""美乐"? 由此,技术技法的服务性地位就显现出来了,这就是马友德教授提出的"法为辅"的演奏技法观念。"法为辅"的观念体现在他撰写的多篇技法教学论文中,如《谈二胡基本功训练》《二胡教学散论》《二胡教学四题》等。"法为辅"的"辅"不应该理解为"辅助"的"辅",技法不是处于附属地位的,而应理解为"实现路径"。马友德教授在这方面的思考总体体现在他提出并阐述的"二胡教学系统""演奏法理论"等概念体系中。他在《二胡教学散论》中指出:

> 所谓"二胡教学系统",首先应体现在教学大纲和教材建设上。教学大纲是体现二胡表演艺术的传统、现状和发展趋势的系统性脉络,具有科学的指导意义;二胡教材则是教学的主要依据和基本内容。它循着技术系统和民族风格系统这两条轨迹去实现教学大纲提出的要求。①

他将"二胡教学系统"分为"技术系统""民族风格系统"两大块。其中,技术系统是以练习曲为主体的高难度技术技巧,风格系统是以二胡传统曲目为主体并兼顾其他类型胡琴的演奏手法、音色特点的演奏风格。

关于"演奏法理论",他从技术分析和表演要求分析两个方面来建构。前者主要包括弓法、指法两个方面;后者包括音色、力度、速度变化,表情变化,意象变化,抑、扬、顿、挫变化,等等。具体主要包括多个方面的"三点论":三种持弓法、持弓时食指的三种位置、扶持弓杆的三个点、三种揉弦法、三种运弓轨迹等。他在文章中详细分析了这些方面的"三点"原理。应该说,他的"三点论"是当时较早、较先进也是较系统的二胡演奏技法教学理论。马友德教授的"三点论"是从二胡演奏的姿势、动作、方法及艺术上的要求综合概括出来的一个系统的二胡演奏基本原理。他在论述中尤其强调,不论是技术系统还是风格系统,都不是孤立的、封闭式的、僵死的模式,而是"变化无穷"的因实际需要而定的组合。

① 马友德.二胡教学散论[C]//二胡音乐艺术的传统与发展:江苏"二胡之乡"大型音乐会论文集.北京:中国文联出版社,2002.

马友德教授的"二胡教学系统"实际上还包括"教法系统"。二胡演奏教法系统的支撑,应该是一套由易到难、由浅入深、由简到繁、变化无穷以适应各种学生实际情况的教材。他还指出教材建设的三个原则:技术训练的从易到难、风格培养的从点到面、艺术表演的由浅到深。关于教法,他强调了"因材施教""循序渐进"原则。

综上所述,可以认为,"音为主、法为辅"的观点,既是二胡演奏教学的理论,也是二胡演奏技法的基础理论。应该说,马友德教授很早就在音乐的形式与内容的关系的层面,建立了自己独特的二胡演奏教学论和演奏论,二者相互统一,体现了马友德教授对二胡演奏美学的理论性认识:演奏技术、方法是为音乐内容服务的,音乐的"美听"根源于"美音",音乐的内容美与形式美是演奏家都必须兼顾的。实践证明,"音为主、法为辅"的演奏美学观的建立,把握住了二胡演奏的核心问题,从整体上推进了二胡演奏教学基础理论的发展。而那些强调技术技巧教学、忽视演奏方法所服务的音乐情感内容的教学,或者缺乏科学演奏观念、技术操作方法不够合理的教学,或者颠倒了音乐思想内容与音乐技术技法二者的主次关系的教学,显然都是难以成功的。

三、乐为魂、情为神

音乐表演环节是作曲家与听众之间的桥梁,也是将音乐作品转化为具体可听的音响的核心环节。缺少这个环节,音乐作品就无法存在,就会失去生命力。马友德教授是较早在二胡演奏实践和教学中认识到这一问题的为数不多的二胡教授。他十分注重对学生二胡演奏技法的训练,重视演奏表现的理论概括,具有明显的理论思维,而且其对二胡演奏基本功体系的设计、对教学法的规定等都体现了他对演奏艺术中"情感表现"这一旨归的探索。他在课堂上经常说起的"乐为魂、情为神",就是很好的证明。

(一) 乐为魂

"乐为魂"的理念的具体意思是:演奏乐曲要以乐曲的内涵(作曲家要表现的思想感情、风格意境等)为灵魂,统领整个演奏过程。他常说,音和乐可以拆开理解,音为物质的,乐为精神的,每个音都要为乐服务,而音乐内涵都是通过塑造音乐形象来表现的,所以每个音发出来的样式都是由音乐形象决定的。由此可见,音乐形象同样是他"乐为魂"理念的基础。

二胡演奏基本理论和演奏技法训练的设定,是一种"顶层设计"。因为只有

在进行基础训练之初就将每个音的可能性都包含在其中,才可能在音乐形象塑造中使用合适的"音"的表现方式。一个新的问题出现了:如何表现音乐形象?马友德教授提出的"乐为魂"二胡演奏理念正是针对这个问题而总结出来的。应该指出,这一理念中的"乐"主要指的是音乐的内涵,"魂"指的是音乐的灵魂、艺术的意境,即在技术技巧变化的可能性极其丰富的前提下,实现音乐思想感情、风格意境的完美表现。

众所周知,演奏家作为音乐作品表现的主体,接受经年累月的技术训练一定有一个终极追求的目标。这个终极目标,不是舞台上的鲜花和掌声,也不仅仅是对某个音乐作品的情感内容的准确娴熟表达,而是揭示乐曲内涵的规律。在乐曲内涵的层面上,音乐艺术的意义呈现出来:艺术精神的熔铸,音乐家生命境界的熔铸,音乐和音乐家对人的启示显现。宗白华在《中国艺术意境之诞生》一文中曾对"艺术意境"分为"情""气""格"三个层次来解读。"情"是直观感性的渲染,"气"是活跃生命的传达,"格"是最高灵意的"启示"。如果说马友德教授对二胡演奏基本功的设定是针对演奏表现的"情境"、生命精神的"气境",那么他对二胡教材、教法及音乐民族风格表现原理等方面的思考和探索,则是针对二胡演奏家的"格境"的铸造而做出的"顶层设计"。

首先,他在教学实践和相关文论中对二胡演奏理念、技术方法原理进行了宏观建构。一是以音色感觉、发音感觉、运弓感觉、换弓感觉、音高感觉、指距感觉等为基础的演奏"感觉"系统;二是以动与静的逻辑性"转换",以"姿势—动作—方法—艺术要求"为出发点且各种方法统一变通的"演奏法"原理系统。他强调,科学的二胡演奏基本原理,"不是某一个人的习惯感觉,也不是某一个人的个人经验,它应该是整个二胡演奏艺术与二胡教学发展过程中集体实践经验的结晶,是客观规律的反映。原理的科学性,方法的科学性,是没有个人成见的,它应该符合人的生理条件、心理机制,符合乐器本身的条件和性能"[①]。

其次,他在相关教学论文中,对教材、教法提出了自己的设想。一是建构以二胡表演艺术的传统、现状和发展趋势为组成部分的中国二胡表演艺术"系统性脉络";二是建构以技术系统和"民族风格系统"为支撑的二胡教学系统;三是建立以高难度曲目与高难度练习曲适时协同,对其他胡琴艺术的借鉴丰富,曲目编排的从易到难(技术)、由点到面(音乐形象)、由浅入深(音乐思想内涵)、新作品不断丰富(艺术创新)等为前提的动态更新的教材体系;四是建立基于以

① 马友德.二胡教学四题[J].天津音乐学院学报,1989(2):61-64.

"序"统"材"和以"序"塑"材"并保护学生个体差异的循序渐进、因材施教的二胡演奏教学理念。

再次,重视从音乐民族风格中借鉴音乐形象与意境塑造经验和表现原理。除了注重对板胡、高胡、京胡等其他胡琴演奏技法、艺术的风格的汲取,鼓励学生进行乐曲创作外,他还极力推崇戏曲音乐风格、中国传统音乐文化对二胡艺术的滋养。他十分重视学生对民间音乐元素、传统音乐韵味的学习。二胡作为昆曲、锡剧、扬剧、梆子戏等多种戏曲音乐的伴奏乐器,本身就具有展现民族气质的风格。因此,他在教学中一直鼓励学生多去学习戏曲音乐、民间小调、山歌等。他希望学生可以通过对我国优秀传统音乐文化的汲取与运用,积累音乐意境塑造手段进而形成音乐形象表现经验。他自己也是这样实践的。例如,他创作的二胡独奏曲《喜庆丰收》《欢庆》(执笔)及民乐合奏曲《夺粮组曲》《龙舟》(执笔)等,其题材、旋律、风格均具有浓郁的民族音乐韵味。此外,他对卢小杰"戏曲风格胡琴演奏会"的高度赞赏,也显示出他对戏曲音乐形象塑造手法的重视和对民族音乐风格表现原理的思考。他在文章中说:"我从事二胡专业教学四十六年之久,还是第一次听到戏曲二胡界的琴师能有这样高的二胡演奏艺术","他将扬剧界前辈各流派的优秀琴师的技巧、风格和特点都认真加以分析总结,去粗取精,扬长避短,博采众长。……将高(秀英)派的高亢激昂、华(素琴)派的甜美流畅、金(运贵)派的深沉委婉和周(小培)派的起伏跌宕等特点表现得淋漓尽致,根据剧情需要在继承前人总结的'迎''送''包''让'伴奏四字诀的基础上增加了'连''顿''托''放'。由于卢小杰传统伴奏手法与现代二胡技巧均能运用自如,使得扬剧主胡在他手中表现力大为加强"。① 这里,我们可以明显体会到马友德教授对成功二胡演奏家音乐内涵表现的重要考量标准:以民族性为基础进行音乐意境表现,进而实现音乐形象塑造。他这样要求的目的正是在于让学生领悟音乐形象的表现原理。

综上可知,以上三个方面的"顶层设计",是通过技术方法原理、教学教法原理、音乐形象与意境表现原理三个方面来建构的,其目的乃是以"乐"的形象铸塑演奏艺术之"魂"。如果说20世纪80年代以前的二胡演奏教学只"讲"法不"论"法,演奏理论只讲"论"不讲"理",有的理论只"讲"理不"论"理,以往的二胡演奏理论价值不高、指导意义不大的话,那么马友德教授为我们建构的"乐为魂、情为神"二胡表演理论体系,可谓是高屋建瓴且至今仍然不失其指导意义。

① 马友德."卢小杰戏曲风格胡琴演奏会"的启示[J].艺术百家,1996(2):121-122,127.

（二）情为神

"情为神"的理念的具体意思是：演奏者要有角色感，把自己化入音乐形象，用自己的真情来演绎角色，使角色富于生动性和神韵。他常说："演奏《二泉映月》，你就是阿炳，要用自己的真情投入到所塑造的音乐形象之中，就像影视演员一样。中国艺术追求的最好境界就是传神，艺术家只有用真情塑造艺术形象，才能赋予形象神韵，从而达到传神的目的。"

的确，中国古代艺术创作特别重视"传神"，有时甚至不惜牺牲"形"而以"神"为重。与其他艺术门类一样，音乐作品的音响实现，首先是通过"形象"来实现的。尽管音乐并不像其他语言艺术那样具有明确的语义，但由于有共同的生命规律、情感体验和生活经历乃至生活习俗，人们在音乐语言中仍然能够寻找到相对确定的美学与语义学含义。换言之，演奏家塑造出来的音乐形象，本身具有确定性的一面。无论古今中外艺术形象的塑造，尽管手段方法各不相同，但人们追求的目标却极其一致：传神，有神韵，力求做到形神兼备。可以认为，马友德教授提出的"情为神"，就是指二胡演奏家通过完美表达音乐作品中的情感内容来塑造音乐形象，最终通过音乐形象来呈现音乐作品的"神韵"，其背后的逻辑是通过"情"的表现来铸就音乐的"神韵"。

音乐与情感的关系在音乐史上有过一个漫长时期的讨论，其中音乐中自律与他律的争论也历久弥新，至今没有定论。欧洲文艺复兴以后，人们对于艺术作品表达艺术家的思想情感这一点，在认识上是一致的，富有久远的历史传统。直到19世纪欧洲音乐学家汉斯立克的著作《论音乐的美》提出音乐"是乐音运动的形式"，音乐无法表现具体内容之后，音乐的自律论才开始受到音乐美学界的普遍关注。现象学兴起以后，人们开始探讨意识二重性、意识对象的客观性等问题，从而揭示了"意识"的客观性本质。音乐作品作为人的意识的客观对象，人在音乐作品中"听"到的东西，是由艺术家、听众以现实生活或者客观现实为基础共同"创造"而成的。实际上，在西方学术界，人们也没有停止过对音乐中的思想内容的探讨。除了波兰音乐学家茵加尔顿的《音乐作品及其本体问题》等著作外，奥地利哲学家维特根斯坦直接用"家族相似"概念来概括作曲家创造的、演奏家演奏出的、听众听到的音乐作品里的那些"东西"。美国钢琴家、音乐著述家查尔斯·罗森的《音乐与情感》也对音乐中的内容、形式、情感三者进行了深入的探讨，揭示了作曲家、演奏家们怎样用最富有个性的音乐技术语言去展现作品，去向听众表达情感的内在机制。在中国，尽管嵇康早在一千多年前就提出过"声无哀乐"——音乐本身不表现情感，音乐中的情感是听者的情

感——这一观点,但是古往今来人们更多地认识到的是音乐中确实存在思想情感等内容。茅原先生就曾提出音乐作品存在于客观的精神文化之中,并参与形成新的文化传统的论断。可以说,音乐他律论者关于音乐情感的论说,至今也是大多数器乐演奏家们一致认同和坚持实践的观点。换言之,音乐的内容对于演奏家而言,主要就是情感性的内容。

那么,马友德教授是如何建构二胡演奏中的"情感"表达系统的呢?

实际上,马友德教授是通过建构科学的二胡演奏"教学系统"来实现这一目标的。他的"教学系统"的核心在于二胡思想情感内容表达的科学机制,如"三点论""中间位置论"等。此外,他的"发音理论"也体现出他对演奏表情的基本设计。他在讨论二胡演奏基本功训练时指出:

> 首先,应是强调二胡的发音。声音要纯美、圆润,或清澈明亮,或深沉浑厚。其次是强调方法的规范与灵活性、多样性结合,避免死板、单一和绝对化。再则是强调演奏要有整体感,不能支离破碎。学音乐要有"感觉",要体会音乐的入微处,由理解而掌握,由掌握而运用。①

由这段表述不难看出,马友德教授重视音色表达的多样性、技术的规范性、技术方法的多样性及演奏表达的整体感和入微处。概括起来,这样做就是重视二胡演奏的表现性。那么,二胡演奏家要表现的是什么呢?从形式上看,便是音色、技巧、方法、技术的规范性,乐曲的完整性,音乐的韵味和意境,等等。然而,这些演奏范畴,显然既具有音乐形式的意义,也是音乐情感的符号化载体,具有明确的情感性内容。从黑格尔开始,很多西方哲学家均讨论过文学艺术作品的形式与内容的关系问题。黑格尔就曾认为,形式是有内容的形式,内容必须通过形式表现出来。苏珊·朗格也曾指出,再抽象的形式也有自己的内容。因此,音乐作品中的众多具体形式如音色、曲式、技巧等,都是具有客观内容的。作曲家将自己的艺术想象用符号标记体系书写在纸上,这些符号和形式载体本身具有丰富的客观现实性。他们首先是作曲家长期的社会生活经历和观念在头脑中的反映。从这一角度来看,音乐作品同样也是马克思《巴黎手稿》中所说的"人化的自然"。而将这些信息以音响的形式展现和传播,则需要演奏家的创造性演绎。需要注意的是,作曲家头脑中的思想感情并不完全等于演奏家演奏出来的内容。因为演奏家对音乐曲谱的内容表达是一种二度创造,演奏家加入了自己对音乐的理解和认识,也加入了自己对情感、世界、生命乃至宇宙的体悟

① 马友德.谈二胡基本功训练[J].南京艺术学院学报(音乐与表演版),1984(4):12-15.

与经验。俄国-苏联作曲家、音乐理论家鲍里斯·阿萨菲耶夫在《音调论》中强调了演奏家在音乐作品音响化过程中的创造性主体地位：至于它们是变成艺术珍宝还是流为粗俗——那就是智慧、良心、技巧和才能的问题了，也就是艺术感和审美力高低的问题了。① 这正是马友德教授的二胡演奏教学的"整体性"或"系统性"设计的前提。

马友德教授在论述持弓方法问题时指出，要"根据不同的音乐形象和各种音色变化的要求来调节和变换不同的持弓方法和持弓位置"，要"根据音乐表现的需要去变换和创造一些持弓法"。② 据此可知，他对持弓方法、持弓位置进行设定，目的就在于最终满足演奏家表现"音乐形象""音色"等音乐形式与内容的需要。实际上，马友德教授在文章和教学中经常强调"艺术的完整表现""感觉"，演奏发音的圆润优美、流畅圆润、挺拔浑厚、丰满、清脆，以及手指的灵活性、无音头换弓、"耳朵长在手上"（迅速调整有偏差的音高），乃至他对二胡教学系统的设计、教材教法的设计等，都体现了他以音乐情感表现来铸就音乐形象（情感内容）、实现音乐神韵的演奏美学观念。

马友德教授经常鼓励学生自己去创作二胡乐曲。他指出："我要求学生写作品的目的是，你自己写了作品就知道人家的作品是怎么写出来的，自己的作品跟人家的作品在结构、想法、内容的表达等方面有什么不一样，这样能帮助学生更深入地理解作品。所以我的学生除了演奏，都要创作。我注重教学生这样理解作品、表现音乐、创作音乐，让他们多接触些民间的东西。这个跟我们的老师教我们的时候要求我们必须学习民族音乐，必须站在民族的基础上是一脉相承的。"

马友德教授鼓励学生通过创作作品来了解作曲家的心路历程，音乐形式与音乐情感、音乐情感与演奏技法之间的内在机理。只有对这些内在机理有了深入的了解，才能更好地把握音乐作品中的情感，真正地了解演奏技法的运用，准确地表现出音乐的神韵。同时，还可以看出，马友德教授不仅强调音乐形式美，如乐谱结构、调式调性，以及作曲者在创作乐曲时注入的思想观念、意义内涵等，而且他还十分重视民间音乐的既有形式。民间音乐的既有形式，富含人们熟悉的形式美内涵和情感基因。

"音乐美"的标准不是唯一的，"演奏美"的表现方法同样也不是唯一的。音乐作品的呈现中，演奏者的二度创作是音乐生命力的根本所在。也只有将乐曲

① 鲍里斯·阿萨菲耶夫.音调论[M].北京：人民音乐出版社，1995.
② 马友德.谈二胡基本功训练[J].南京艺术学院学报（音乐与表演版），1984(4)：12-15.

的思想情感内容表现出来，才能赋予这首作品以意义，才有可能揭示出音乐的神韵。"情为神"的演奏美学理念，是二胡演奏情感表现的基本原则。

四、结语

在数十年如一日的不断探索与实践中，马友德教授始终以赤子之心和对二胡艺术的不懈追求，坚持探索二胡演奏技法理论和表演理论的建构。本文从他在教学中提出的"音为主、法为辅，乐为魂、情为神"的演奏美学思想入手，结合本人受教以来对其教学体系的感悟，对其相关演奏论文中的思想观念进行解读，以进一步阐述和论证其"音为主、法为辅，乐为魂、情为神"的理论内涵和美学理念。通过分析研究，本文认为，马友德教授的二胡演奏美学思想体现在二胡演奏技法基础理论建构和二胡表演理论建构两个方面。其中，二胡演奏技法基础理论建构着眼于音乐的形式与内容之间的关系，以"演奏感觉论""三点论""中间位置论"来建构"二胡教学系统"，由此形成"音为主、法为辅"的技法观念。"音为主、法为辅"的演奏技法观念，科学地消除了演奏技法的心理认识与技法的实际操作方法之间的隔膜，从审美高度对二胡演奏技法理论进行整体建构。其二胡表演理论建构着眼于音乐形象的表达，以技术方法原理、教学教法原理、音乐意境表现原理为支撑，形成"乐为魂、情为神"的二胡表演艺术宏观理论体系。"乐为魂、情为神"的二胡表演理论体系，科学地消除了二胡演奏技法原理、二胡演奏家"格境"铸造与音乐形象表现之间的鸿沟，从二胡演奏技法原理、教材教法原理、"格境"塑造原理方面对二胡表演艺术进行了理论建构。马友德教授七十年的教学实践证明，"音为主、法为辅"和"乐为魂、情为神"的二胡演奏美学思想，把握了二胡演奏艺术的核心，形成了当代二胡演奏教学理论体系，从整体上推进了我国当代二胡演奏艺术的发展，至今仍具有很高的理论价值。

<div style="text-align:right">2019 年</div>

恩师马友德教授的教学理念和教学方法

◎ 余惠生*

斗转星移，四十年弹指一挥间！四十年前我作为改革开放后的第一届考生考上南京艺术学院本科，成为音乐系民族器乐专业的学生，师从马友德教授学习二胡，从此走上了规范化、专业化的艺术道路。这对于当时仅有17岁的县城小姑娘来说真是莫大的荣幸！这可谓是我人生轨迹改变的重要开始！我非常敬仰、崇拜和爱戴马老师。我在这里怀着一颗感恩的心粗略地、浅显地谈一谈在校时所感受到的马老师的教学理念、教学观点等。"窥一斑而知全豹"，我想，从我们学生所感悟到的一点一滴，可以窥见马老师的教学方法和教学理念的源头之水……

一、略谈马老师的基础教学

（一）因材施教

马老师深知每个学生的品行、智力、个性、基础，针对每个学生的特点进行具体教学。1977年考入南京艺术学院的学生可以说水平差异很大，岁数差异也很大，他们所接触乐曲的难易程度差异也很大。马老师的五个学生岁数上下相差十岁，有在地方剧团工作多年的演奏员，有应届高中毕业生，可以说每个人的拉琴方法、特点都不同，个性亦相差甚远。记得马老师给每个学

* 余惠生，女，1961年出生。战友文工团国家一级演奏员，中国音乐家协会二胡学会副会长，民族管弦乐协会胡琴专业委员会常务理事，《中国二胡》报副主编。师从马友德教授，先后得到许讲德、刘明源等名家的指导。曾在全军第五届文艺会演中获创作奖、表演奖。曾担任中央广播电视总台"中国器乐电视大赛"评委。

生制订了每学期的教学计划,根据各人情况选择了不同的练习曲和乐曲。我是年龄最小和程度最浅的,马老师根据我的情况,给我选择了相应的练习曲和乐曲。我记得1978年3月16日马老师给我上了第一堂课,当时有针对我的音准的"五声音阶练习""琶音练习""音型模进练习"等。

(二)严格规范的教学要求

针对练琴,马老师指出要"练要求、练方法"。我一直遵循马老师关于练琴的这六字方针。平时上课他一再强调练琴要针对方法、要求来练习,我当时把这六个字牢记在心,甚至很端正地将其写在笔记本上,它始终伴随着我四年在校的学习和成长,更是几十年延续至今。我一直认为这是一种教学理念,其含义是广泛的,而不是局限于某个层面。对不同的学生应有不同的要求和方法。我认为这种专业化、规范化的教学要求是极其独特的。当时我努力体会和实践着马老师提出的"练要求、练方法"。比如,当时我练"音阶练习"时,按照马老师要求的一弓一音、一弓两音、一弓四音来练习,而速度不变。又如"音型模进练习"要求用较慢的速度练指距、音准、换把,特别是练习同音异指等。这些至今令我记忆犹新!"练要求、练方法"是规律和法则。规律和法则、要求和方法是理性的,而音乐却是感性的,必须运用理性的方法来根据不同的要求达到实现感性音乐表达的目的。我认为马老师要求的"练要求、练方法"在学习音乐的各个阶段尤其是初始阶段至关重要!

(三)夯实基础、快速练习的四要素

马老师认为快速练习包括四个要求:准确、干净清楚、表情、速度。这四点的顺序不可颠倒(我将马老师的这四点要求记录在1979年5月19日的笔记中)。我认为这是马老师基本功教学方面的又一亮点。首先,准确,即音要准确,节奏要准确。音准是每个弦乐演奏尤其是二胡演奏者从学琴的那天起直至整个演奏生涯的头等大事,这是毋庸置疑的!节奏准确同样也是学习音乐的最基本的要求。其次,干净清楚。两手配合是关键,左手手指的起落、动作的幅度及它的弹性是保障,右手运弓的长短、速度快慢是根本,只有两手配合在一起,才能干净清楚,才能产生较好的颗粒性。再次,表情,即要做演奏的抑扬顿挫、轻重缓急的表情等。最后,速度。做好前面三点之后才能把速度提上去,在慢练的前提下达到前面三点,快速时才能有较好的表达。夯实基础技巧,是通往准确演奏乐曲、表达音乐形象的第一步。

二、略谈马老师的教学观点

（一）观点一

要使别人满意首先自己要满意。马老师曾教导我们说："自己首先感到了进步，别人才会觉得你进步了。"他曾指出通过教与学，在反复练习之后，自己对自己有一个正确的认识，认识到问题所在，待问题解决之后自己会有明显的进步。自我认知是进步的开始，而且之后一定会有较大的进步，甚至会有一个质的飞跃。

（二）观点二

马老师说："要把老师的要求变成自己对自己的要求，这样达成进步肯定是最大、最快的。"把老师的要求变成自己对自己的要求这一方法亦是非常奏效的。要把老师的要求变成自己对自己的要求，这一过程对培养一个人的自律、自控能力非常重要，事实上这样的严格教学要求，不仅能使学生在技术、艺术上得到很好的提高，而且能提升学生的思想境界，规范学生的行为，使学生学会自我约束、自我检验。这种教书育人的方法是一举两得、事半功倍的，这是艺与德的双项提升，更是马老师教学理念的可贵之处！

（三）观点三

马老师曾经教导我们："机会是留给有准备的人的，应时刻准备着，机会来了要能冲上去，要重过程，不要过多地想结果。只要努力去作为，一切都会水到渠成。"我认为这是马老师教学理念的又一次升华。"千里之行，始于足下"，实质上马老师是在教我们要踏踏实实做事，一步一个脚印地走自己的路。这更说明了搞艺术是没有捷径可走的，只有努力才能通往理想的彼岸，才能达到光辉的顶点。

三、略谈马老师的启发式教学方法

马老师的启发式教学使我们受益匪浅，它区别于传统的"填鸭式"教学。马老师用他全新的教学思路，采取"启发式"的方法实践着他的教学理念。曾记得马老师根据各个学生的情况，布置不同的乐曲给各位学生，他先让我们自己去揣摩，等到回课的时候针对具体情况再采取有步骤的解决方法，来解决每个学

生的问题。例如,我在学习《豫北叙事曲》的时候,只是先泛泛地把谱子啃下来,对于乐曲的段落、句子及其风格特性,具体的滑音、半音关系等都有些搞不清楚,马老师用循序渐进的方法引导,使我对这首乐曲产生了浓厚的兴趣。通过这首乐曲,我养成了自己动脑分析乐曲的习惯,对乐句、乐段的脉络了解得很清楚,尤其是对如何掌握和运用乐曲的滑音有了很好的认识。通过反复上课和练习这首乐曲,我知道了用心去感悟音乐本身,去尝试检验与之相吻合的音乐形象,尤其是《豫北叙事曲》第二大段的回滑、大滑音使我充分体会到河南豫剧的风格特点。我知道了它的第一大段具有怎样的叙事性,它的第二大段具有怎样的戏剧性,它的第三大段具有怎样的抒情性,它的第四大段又具有怎样的叙事性、抒情性……懂得了它的起承转合,认识到了它的段落起伏,感受到了它的乐句层次,知道了演奏这首乐曲的方法和要求,并能较好地驾驭这首乐曲。1980年2月27日,在新学期的专业课上,马老师说:"《豫北叙事曲》第一段的层次不够清楚,要掌握好分寸,音量、速度、音色的变化要恰到好处。第二大段的十六分音符要从容,节奏重音要出来,对比再强烈些。散板要散而不散,思路要贯穿,利用什么样的语气来区分相同的乐句很重要……"马老师还说:"《豫北叙事曲》要强调戏剧性的夸张,内容的层次要通过演奏交代得清清楚楚,要使演奏充实丰满,要有形象思维,同时要注意音乐自身的美……"

"学而不思则罔,思而不学则殆。"孔子的儒家思想在马老师的教学中得到了很好的体现。只学不思则一无所获,思而不学则疑惑不明。马老师的这种启发式教学让学生先思考后明白:不但自己能奏出来,还能举一反三地说出来、写出来。这样的教学方式对于培养学生的思考能力、问题解决能力大有益处。这些教学理念让我受益匪浅,至今被我牢记在心,历久弥新。

四、略谈马老师多元化的教学理念

所谓多元化教学,即多样形式的教与学。多元化教学在马老师的教学中有诸多体现,首先体现在他每周一次的艺术实践课(当时称为"小组课")上。记得在20世纪80年代初期,马老师经常利用周末的晚上在学校的阶梯教室给我们上小组课,大家相互交流,互相倾听,提意见,找差距,进行艺术实践活动。这种独特的教学方式激发了大家的学习热情,极大地增长了大家的自信心。

其一,小组课。1980年3月26日晚,在小组课上我演奏《病中吟》,同学对我演奏的看法:压揉太多,声音发不出;夸张过分;弓子头重尾轻。我自己的感

觉:情绪没有投入;沉不住气;不够细致,夸张不够恰如其分。又如1981年3月27日晚,我演奏《空山鸟语》《江河水》,同学的看法:脚打拍子;情绪不够投入。我的感觉:《空山鸟语》不够干净灵巧,很随便;开始太强了,表现力、感染力欠缺等。

马老师带领我们上这种小组课持续了很长时间,这种教学方式很特别。马老师牺牲了许多周末的时间来进行教学实践,至今令我记忆犹新、不能忘怀。

其二,写作品,搞创作。记得在上大三的时候,马老师要求我们几个同学都要写曲子,当时真是"赶鸭子上架",我们挖空心思、绞尽脑汁,每个人都进行了创作。在一次小型业务汇报中,我们各自都演奏了自己的作品。虽然不专业、不成熟,甚至不像样,但这是一种难能可贵的尝试和锻炼,更是一种教学理念的实践!至今马老师的许多学生(演奏家)都有自己的代表作,不能不说这是马老师的教学理念结出的果实,不能不说这是马老师的超前意识和教学理念的一个闪光点。

其三,鼓励学生走出去,博采众长。这一点真是难能可贵,令人敬佩!这是马老师博大胸怀的体现。我认为他摒弃门户之见,高举并树立起新时代艺术教育和教学的一面旗帜,这一点在改革开放初期具有一定的前瞻性和引领性。我认为这是马老师教书育人的又一个闪光点。

记得1981年暑假,我怀揣着马老师为了我去北京学习而写给许多老师的信。那整个暑假我就是带着这些信叩开了蒋风之先生、刘明源先生、张韶先生等老师的家门。我在1981年暑假日记里写道:"假期去蒋风之先生那里学习了《病中吟》,刘明源先生给我上了课,学习了广东音乐《双生恨》等。去陈耀星老师家上课,他对《水乡欢歌》提了四点要求。去找许讲德老师上课,学习了乐曲《金珠玛米赞》,第一次接触了京剧唱腔音乐。去音乐学院找到蓝玉崧先生……"就这样马老师给我搭桥铺路,让我拜访了多位前辈,这种师德和胸怀是非常令人感动和敬佩的!饮水思源,师恩难忘。马老师的教学思想和理念早在几十年前就已经形成并付诸了实践。这种超前意识,几十年来闪烁着璀璨的光芒!可谓几十年来他为二胡事业的健康发展做出了巨大的贡献!

斗转星移,马老师在70年的教学生涯中花开满园、桃李芬芳!他为二胡事业所做的一切体现了其人格力量!在此衷心感谢恩师对我的教育和培养,恩师的教学理念和教学方法使我终身受益,使我在艺术道路上不断前行!

今天的马老师俨然像几十年前那样,笑声爽朗豪放,脚步稳健铿锵,心胸宽广坦荡,个性耿直明朗……几十年一直辛勤耕耘,几十年一直播撒着希望。

2013年11月，马老师为我在北京音乐厅举办的个人音乐会做了题词，他写道："二胡之乡一枝花，军旅从艺走天涯，琴韵感肺腑，情真动心弦，音美艺绝扬军威，演遍军营颂华夏。"他对我的褒奖令我感动不已。

恩师的褒奖是我前进的动力和方向！我要把这份感动和感恩化作对恩师最美好的祝愿！祝愿敬爱的马老师健康长寿！祝愿他艺术之路常青！

<p style="text-align:right">2019 年</p>

我的恩师马友德

◎ 周　维*

2019年是中华人民共和国成立70周年大庆之年，也是我的恩师马友德教授从教70周年，同时又是他90周岁华诞之年，我们从天南地北、四面八方相聚在南京，感到格外地激动和高兴！

我是1973年春季考入南京艺术学院附中的（当时叫中专部），第一学年先是师从甘涛教授，第二学年第一学期师从瞿安华教授，从第二学年的第二学期到第六学年的四年时间里一直师从马友德教授，应该说我非常的幸运，先后受到南京艺术学院"三驾马车"的教诲：甘老为我打下较为扎实的江南丝竹的基本功，瞿老教会我如何处理音乐，而马老用科学的方法、先进的理念，系统全面地塑造了一个全新的我。由于我上学早，考入南京艺术学院时才11岁，甘老、瞿老像疼爱孙子那样疼爱我，把我惯成了"初生牛犊"，聪明却淘气。后来两位老先生实在管不了我了，系主任芮伦宝老师找到马老问他能不能接受我，当时马老在南京艺术学院教授低音提琴（因为马老曾向德国专家学习大提琴，后南京艺术学院因缺少低音提琴教授，就让马老代教），在南京艺术学院也是出了名的"严师"。就这样，我就成了"文革"之后，由学校正式指派给马老的第一个二胡学生，马老也成为南京艺术学院唯一同时教授中西两种乐器的教授。

第一次上课，没拉几句就被叫停，音准、节奏、姿势、运弓、揉弦到处都是毛病，我被吓出一身冷汗，马老严肃地指出我存在的问题，并告诉我如何解决，我老老实实退出教室，认认真真地练了几天。该回课了，我在马老的琴房门口转

* 周维，男，1961年出生，著名二胡演奏家、作曲家、教育家，享受国务院政府特殊津贴，历任东方歌舞团、东方民乐团、中国东方演艺集团的团长和艺术总监，现为中国音乐家协会二胡学会常务副会长，中央音乐学院、中国音乐学院、南京艺术学院、武汉音乐学院、西安音乐学院、沈阳音乐学院客座教授。

悠了十几分钟就是不敢进去。我记得一曲《唱支山歌给党听》，整整拉了一个学期，在期中考试时马老认为拉得还是不成熟，只让我汇报了一首练习曲，到期末考试时，我的千锤百炼的《唱支山歌给党听》得到了专业考试最高分！实践证明了"严师出高徒"！

马老认为器乐表演艺术首先要打好发声基础，二胡的运弓其实就是声乐的气息，百分之六十的表现力是在右手，所以马老特别注重运弓的训练。他把大提琴运弓的原理与二胡做了详细的比较，融会贯通地将弦乐的共性运用在二胡上，为了让我找到正确的发力点，他形象地用"扇炉子""小孩玩瓦片水上漂""甩鞭子"等来做比喻。他还说过：由于地球引力，把小提琴弓放在弦上拉就可以，发力点本身就是向下的，而二胡向下运弓并不能发声，还要向外向内贴弦摩擦才能发声。从理论上科学地分析清楚，实践起来就不会走偏。还要学会运气，就像写毛笔字、打太极拳那样。所以"马家军"在运弓上都有较为扎实的功底。

马老认为二胡左手的揉弦，发力点在手指的第一关节，理由是离弦最近，如果真用有些理论书上说的"大臂带动小臂，小臂带动手腕，手腕带动手指"的方法去揉弦，好几小节都过去了，不利于表现揉弦的变化与快节奏时的色彩。这体现了"城门失火，殃及池鱼"的道理，"超过短跑世界冠军的唯一办法就是他跑100米而你跑10米"。

马老强调二胡学生要打好三个基本功：一是基础性的基本功，包括左右手的基本动作、科学发声法、揉弦的要领、换把换弓的要领，要记住好听的音色。二是技巧性的基本功，包括各种特殊弓法、大跳换把、各种高难度技巧。三是风格性的基本功。中国的山歌小调不计其数，要学习掌握好各地域的不同音乐风格。演奏者要有非常丰富的"手音"，就像画家会用调和色、过渡色一样，是需要预先准备的。我个人以为，这是二胡理论的一大创举，符合"预则立，不预则废"的道理。

马老认为好的演奏家必须有好的演奏姿势，没有好姿势也不会成为大家，但是好的姿势并不是人人都一样，都是一个模子，而是根据男女老少、高矮胖瘦有所区别，而这个理论更是被马老贯穿于整个教学体系。他认为好老师应该因材施教，在共性中培养个性，扬长避短。都可以找到每一个学生最擅长的地方来放大强化，最终使学生形成自己的风格：或阳刚，或阴柔，或传统，或现代。所以马老的学生中没有一个重样的，各有各的风格特长，不会出现"千人一面，千人一声"的现象，马老才真正是教学中的"九段高手"。

马老从来都是"开门办学"，不搞门户之见，在他认为学生完全掌握基本方

法之前，是不允许学生东听西学的，因为那样会让学生混淆概念、左右不定。当他觉得学生已经掌握正确方法并且稳定之后，他会择时逼着学生去"游学"，并且告诉学生跟哪位老师学习什么，因为只有博采众长，像海绵一样汲取各方面的养分，才能营养丰富并茁壮成长！我就经常被他派出去找甘老学《行街四合》，找瞿老学《熏风曲》。马老甚至让学生找石中光教授学习指挥，旁听程午嘉教授的琵琶课，努力让学生成为复合型人才。

马老除了给学生总结二胡技术与艺术两方面的问题外，还强调"它山之石可以攻玉"的道理，鼓励学生向民间学习，向戏曲学习，向姐妹艺术学习。他总结了美术与音乐的关系，认为连专业术语都是相通的，如节奏、色彩、明暗、层次、起伏、轮廓、轻重、呼吸等。他认为一个好的演奏家先要成为"杂家"，要对所有的艺术门类都感兴趣，特别是钢琴对只有单旋律的二胡来说更加重要，可以帮助提高和声与作曲的能力。他从家中找出珍藏的车尔尼钢琴教材"599、299"，让我练习，并鼓励我尝试着自己作曲，这使得我去上海音乐学院读本科时，副科钢琴的水平一直是名列前茅，对我后来的二胡创作起到了至关重要的作用。这也可以解释"马家军"大多数都会创作，都有自己作品的现象。

马老严肃起来像包公，铁面无私；和蔼起来像慈父，关爱有加。记得我在他班上的四年时间里，每一次考试、演出，他都亲自陪我走台试音，定椅子位置，摆话筒方向，凡经他摆放的椅子、话筒一定是最合适的，演奏起来没有任何顾虑。有时候时间晚了赶不上食堂的饭，我还会去他家"蹭饭"。学生生病了，他更是嘘寒问暖，甚至亲自送药。我在附中六年过得很充实，在我考上海音乐学院的时候，他虽然不舍得，但还是支持我去了。在我从上海音乐学院毕业，面临留上海，去北京，还是回南京的选择时，他虽然很想让我回南京艺术学院，但还是支持我去了北京，他认为首都的舞台更大，那里的视野更宽阔！就是这样，他从未把学生当作自己的私有财产，他认为人才应该属于国家、属于民族，所以"马家军"如繁星点点遍及世界！现在算起来，"马家军"已经是"四世同堂"了！

1995年10月，我在北京国际剧院连续开了三场个人独奏音乐会，邀请马老来北京做指导，马老亲自坐镇，从演出前的节目安排设计，到与乐队合乐，再到演出时调弦、擦松香、换琴、递水，他都亲自参与，俨然放弃了"师道尊严"，甚至做了原本助理该做的一切！这就是从不计较个人得失的马老，让人敬重、让学生爱戴的马老，不是父亲却胜过父亲的马老！冬去夏来，春华秋实，数十年来马老用他的实际行动书写了金灿灿的八个大字：爱徒如子，以德育人！从那时候起，我便不再叫"马老师"，而是改口叫"老爸"，这一叫就是24年！

每次与马老见面，他最关心的还是二胡事业，他认为二胡要走向世界就要找到让世界观众接受的切入点，找到大家都能接受的音乐语言和表现形式，可以是传统的，也可以是现代的，可以是移植嫁接的，也可以是协作融合的，总之不拘一格、增加交流、潜移默化、持之以恒，定能奏效。民乐人要有宽阔的胸襟和超前的意识，在继承传统的基础上不断创新，只有这样才能跟上时代的步伐。我们看到的就是这样一个从不因循守旧的马老，一个在耄耋之年仍然心系民乐二胡的智者！

"马家军"的形成不是偶然的，它伴随着中华人民共和国的成长，见证了中国从站起来、富起来到强起来的全过程。马老作为"马家军"的创始人、领军人，七十年如一日，辛勤耕耘，教书育人，培养了一大批二胡创作、演奏、教育人才，并且他们的下一代还在枝繁叶茂，不断壮大。马老以他人格的力量和智慧的光芒，照耀着二胡新生代奋勇前行，我们有理由相信，这股力量一定会汇入全体二胡人的洪流走向世界，去攀登更高的艺术高峰！祝"老爸"健康长寿！祝马老艺术之树长青！

<div style="text-align:right">2019 年</div>

马友德二胡教学思想的当代认知*

◎ 戈晓毅**

"马友德二胡教学思想研讨会"的关键词是"思想"。我个人理解,思想虽然是"观念"体系的最高学术表达,但从一般意义上讲,它仍然是一种认识活动的结果。正因为二胡教育家马友德的教学思想,作为其教育行为的原动力,对二胡人才的培养,对高等艺术院校二胡学科理论和实践体系的完善,以及对当代二胡艺术的发展、促进与繁荣,所产生的影响和价值不容低估,所以以教学思想作为这次会议的研讨重心,无论是在理论效应上,还是在实践作用上,其学术意义都是显而易见的。

我个人以为,注重古今相融,能够中外贯通,善于因材施教,提倡技艺并举,强调内外兼修,是马友德二胡教学思想的重要内容。缺乏具有当代语境的认知来讨论思想,容易落入泛泛而谈、空空而语的窠臼,最终会弱化思想的精髓和价值。只有将马友德二胡教学思想研究纳入历史的逻辑,在传统与当代这对范畴中,对其演奏和教学中所积累的理念架构、经验储备,直至成熟的教学思想的生成方式、科学本质及其人文价值进行理性阐释,所涉及的相关思想内容才能有效展开并得到进一步的挖掘和研究。

一、马友德二胡教学思想的生成动因及方式

任何思想的形成都有其根本的动因,缺少对初始动因的理性挖掘,思想的

* 本文为"马友德教授二胡艺术教学思想研讨会"发言稿。
** 戈晓毅,男,1962年出生,音乐学博士,南京财经大学教授,浙江师范大学兼职教授,中国高等教育学会大学素质教育研究会理事,中国音乐家协会会员。先后任南京财经大学艺术教育部主任、教务处副处长、教师(教学)发展中心常务主任。

生成方式会变得模糊，思想的解析层面会变得浅显，其直接的指导价值也会受到影响。不排除马友德走上二胡实践道路存在着生活中的偶然，但其教学思想的产生无疑有一个非常坚挺的必然性支点，正是其艺术生命中的这一支点，支撑他在二胡艺术的道路上，筚路蓝缕，砥砺前行，整整走了70年，最终铸就了他璀璨的音乐人生及充满智慧的教学思想。

我在《马友德二胡教学的宏观启示》一文中，曾对马友德二胡教学思想的生命意义进行过阐释，这个阐释以艺术和人的关系为起点，以"世界上没有哪一个民族、哪一个国家、哪一种乐器的普及程度之广、爱好群体之多、演变发展之快、融合文化因素之丰富，能够像中国的二胡这样得到如此充分的体现"[1]的事实来透视和验证，得出人民大众对二胡艺术的爱好不仅仅是自娱自乐的趣味性满足，其本质意义体现为一种生命存在方式，具有强烈的精神指向，从而将马友德教授所选择和从事的二胡教育事业，上升到人生意义和价值层面，最终归结为其生命之所求。我当时在文中是这样叙述的：

> 为什么马老师的学生如此之多？为什么马老师教学的历程如此之长？为什么马老师在从艺从教60年的今天仍然以巨大的热情投入为民族音乐教育理论与实践研究？因为二胡事业为毕生追求的事实已将他个人的生命意义阐释于一个更为宽广、更为宏大的层面上。正因为如此，马老师本人没有把二胡教学仅仅当作谋生的一般工作职业，而是将它作为最阳光的事业融入自己生命存在的意义当中，将高尚的艺术作为自己的追求目标，在给予学生艺术真谛的同时，也被伟大的艺术感召着，从而追求着更为美好的人生，更加充分激发自身的事业热情和生活力量。[2]

时至今日，我们又一次在一起总结和探讨马友德二胡教学思想，相比十年前的那场研讨会，我们对此有了更为深刻的认识。整整70个春秋，至今，他仍然将自己的生命方式和许多人的精神需求紧密地结合在一起。90岁高龄，所谈、所为、所求的还是他一辈子都放不下的二胡。用一句最通俗的话来表达：二胡就是他的命！既然马老师的生命在桃李芬芳的丰硕果实中传承，那么我们在研究马友德二胡教学思想的过程中，如果忽视了马友德教授巨大的艺术热情，不能明确阐释他的事业的崇高意义，不能宣扬其在二胡艺术事业征程中不畏艰

[1] 戈晓毅.马友德二胡教学的宏观启示[J].江南音乐，2011(6):90.
[2] 戈晓毅.马友德二胡教学的宏观启示[J].江南音乐，2011(6):91.

辛、一往无前的奉献精神，就很难发现和弄清马友德二胡教学思想生成的最根本的动因。

"思"者，"心"头之"田"也。不劳其筋骨，以巨大心力深耕细耘，马友德教授在对二胡艺术规律进行认识与把握时，怎么可能"思"有所得？"想"者，"心"中之"相"也。若缺乏与每个学生的长期交流，不能对他们的学习状态和演奏特点进行深入的剖析，最终就很难以敏锐的目光洞察秋毫，对二胡人才的识别及因材施教的理念当然也就"想"无所从。由此可见，马友德二胡教学思想，是在马友德教授从事二胡教学的漫长历程中，在其思考及认知格式中诞生，在经过长期教学实践积累后形成的。它既包含着对以刘天华为代表的二胡先辈所留下的经验的总结与归纳，又体现了他依照自己的范式所进行的推论与创新。马友德教授最终在二胡艺术的表现范畴内，构建了自己追求了一生的话语体系，在很大程度上解决了二胡的演奏及教学这两个不同命题中的关键性问题，并为大量的教学成果和培养事实所证明。明确生成动因及其方式，是研究马友德二胡教学思想的重要前提。

二、马友德二胡教学思想的科学本质及其运用

具体的科学的本义应该包含两个层面：一是"分科"；二是"学术"。也就是在分科而学的基础上，通过细化分类的研究后，所形成的完整且能动的知识体系。因为分科有具体的针对性，即所谓"术有专攻"，所以学术成果能动及其转化效度，必然会得到大幅提高。其在具体的方法上即表现为用简便、有效的手段解决最为复杂的问题。而上升到教学思想层面，就反映出崇尚科学、讲求实用的本质。

首先，马友德二胡教学思想的科学性表现为能够在一般规律中寻找到学科的特殊性。在教学中，马友德教授始终要求学生弄清并掌握二胡艺术的特性，从乐器的制作特性到演奏的特殊手法，从二胡的特殊声质到各种腔化语言的组织，从基本的技术手段到特殊的风格表现，从作品的特定内涵到独特的审美取向等，其教学中的专业属性十分显豁。其次，马友德二胡教学思想的科学性表现为能够在学科特性的基础上，从根本上揭示并总结出二胡教学的总体规律，并形成完整的方法体系，具有普遍的教学实践指导意义。从静态的持琴、握弓、坐姿、立姿的力点、角度和位置，到动态的按弦、揉弦、换把、运弓、换弦的速度和力度，尤其是各种音乐风格设定的动作依据，到作品内涵阐释所需要的整个技

术系统支撑等,具体的、单个的、碎片化的技术动作经过长期的反复实践和不断验证,构建出一整套富有科学依据和理性思维的基本方法,又在慢慢的演变中,经过提炼和升华,得出具有创造性特征的核心理念,最终构建出一个具有科学属性的教学话语体系,有效地解决了二胡教学中存在的各种难题。

值得注意的是,马友德二胡教学思想中的科学绝对性是和二胡艺术的表现需要的相对性有机统一的,在构建完备的技术体系的过程中,其本质趋向最终落在二胡艺术表现上。他在《二胡教学四题》中曾说过这样一段话:

> 在演奏法中,不强调一种方法,也不承认有什么唯一的或绝对好的演奏法,一切技术必须服从艺术创造的需要。①

由此可见,马友德二胡教学思想,就其科学本质而言,是以科学合理的方法,来解决二胡演奏中遇到的各种问题,并按照音乐表现的要求和需要,来处理技术与艺术的关系问题,最终将形而下之手段和技术,上升为形而上的科学理念和思想方法。也正是基于此,他在《二胡教学四题》一文中特别强调"法""论""理"之间的区别和关系,表明其正确对待教学方法的辩证态度。

> 原有的演奏法只"讲"法不"论"法,演奏理论只讲"论"不讲"理",有的理论只"讲"理不"论"理,所以二胡演奏艺术的理论研究,基本上还是停留在讲法的水平上,只讲是什么,不讲为什么,实际理论价值不高,指导意义不大。②

法不成论,论而无理,理虽有其然而无所以然,在马友德教授看来,这些所谓的方法和理论在教学实践中并没有多少价值,甚至是行不通的。因此,一切思想中的科学价值都需要实践的检验。倘若以马友德二胡教学思想中所蕴含的科学价值,对二胡艺术演奏及教学进行检验和预测,会发现他的教学成果在广度、深度直至最终的效度在国内是绝对领先的。其在二胡演奏及其教学中那些合乎规律的实际思考,在科学的衡量之后,作为一种方法论指导实践,既非常合理又相当实用,最终转化为具有实际功效的能动力。因此,我们研究和揭示马友德二胡教学思想的科学本质,不能对他的"三点论""中间位置论"等代表性学说进行孤立解释,而是应该将它们纳入他整个教学思想的系统中进行分析和研究。只有将科学训练的绝对性与艺术表现的相对性进行有机的结合,才能更

① 马友德.二胡教学四题[J].天津音乐学院学报,1989(2):61-64.
② 马友德.二胡教学四题[J].天津音乐学院学报,1989(2):61-64.

好地激发和提高大家在二胡教学及演奏中的科学意识和创新能力,诚如刘承华教授所说:

> 为了使演奏达到这样的要求,马友德教授非常重视基本演奏技法教学,并以常规技法训练的严格、严谨和追求科学性而著称于世。但这还不足以说明他教学上的特色和理论贡献。真正能够反映他的思想创造的,还是对技法训练中各种新方法的探索。①

当代音乐文化视野下,探索和研究马友德二胡教学思想的科学本质及其运用,有助于对二胡艺术的基本现状和整体面貌的理性认知。以他教学思想的元理论及成功实践的案例,对当代二胡演奏及教学进行科学验证并展开阐述,是一件很有意义的事情,所涉及的命题很多,我个人认为很值得大家去做。

三、马友德二胡教学思想的人文价值及其影响

苏霍姆林斯基说过,教育者的个性、思想信念及其精神生活的财富是一种能激发每个受教育者检点自己、反省自己和控制自己的力量。马友德教学思想在二胡演奏实践中表现出来的独特作用和指导价值,其精髓如前所述主要表现为:注重古今相融,能够中外贯通,善于因材施教,提倡技艺并举,强调内外兼修。这五个方面的内容既为马友德二胡教学思想提供了事实支撑,也在不同层面提炼出马友德二胡教学思想的特色。从宽泛的意义上讲,马友德二胡教学思想是南京艺术学院二胡学科的集体智慧,尤其是受到同时期的甘涛、瞿安华的教学艺术的影响,甚至受益于教学相长的过程,其内容及其具体的教学手段在某种程度上也凸显出一种彰显南京艺术学院、代表江苏乃至影响全国的二胡文化特色,显示出一定的人文价值,并产生了积极的影响。由于篇幅所限,我仅就马友德教授注重古今相融,坚持在传承中发展、在创新中求生的教学思想进行阐述。

马友德教授的艺术历程及其所积淀的经验和理念,既有力地证明了其立足传统、尊重传统且不遗余力传承具有悠久历史的二胡传统文化的态度,也说明了其更具有高度的前瞻性和时代性。他力求使这一传统器乐能够满足现代审美需要、为当代讴歌,表现出他不断追求、坚持创新的决心:

① 刘承华.对音乐内在张力的精心营构:马友德教授二胡教学与演奏理论浅识[J].音乐与表演,2004(4):36.

我是拉二胡的,为了学西洋乐器,领导就让我和宋宝军两个人专门学大提琴,学大提琴的就我们三个人,我、宋宝军、张文广。张文广毕业以后分到上海交响乐团,是上海交响乐团大提琴首席。还有像张志华老师,他早先吹竹笛,那时候笛子都是他教,后来他转为长笛了。因为会中国乐器的人,每一个人都要学一样西洋乐器。①

从马友德教授的这一段自述中,我们不难发现,音乐学院的民乐专业老师因工作需要改学西乐,在当时并非个案,与他同时期工作的几位同事,都有此经历。然而,只有马友德教授一人,在辛辛苦苦学了七年大提琴之后,且在已经能够独立承担这一专业教学的情况下,终究难以割舍心中的民乐情缘,又重新拿起了他的二胡,这一拿,就拿了半个多世纪,拿了一辈子,至今没有放下……这不能不令人深思、让人感佩。他的这一艺术行为和他后来一直强调"二胡终究是我们中国乐器,不能把民族音乐的根丢了,丢了根就没有个性了"的思想追求是完全一致的,这也是他的学生们之所以能够在学习理路及艺术追求向度上始终偏于传统音乐的重要原因。他们将自己的艺术之根,深深地扎在民间音乐的土壤里,所创作的《水乡欢歌》《陕北抒怀》《江南春色》《葡萄熟了》《姑苏春晓》等一批广为流传、经久不衰的二胡作品,在音乐语言、基本手法、演奏特色、表现风格等诸多方面,是和马友德二胡教学思想中所表现出的对待传统音乐的观念和态度一脉相承、互为贯通的,是和他在实际教学中的要求分不开的。

传统是基于当代对过去的发明。② 以传统与当代作为一对范畴,现实的当代观必然决定了我们对待传统的态度。从现在的二胡表现功能及其范围来看,我们似乎可以形成这样一种认知:伟大的当代应当珍视自己的过去,拥有自己的传统,但优秀传统音乐文化缺少伟大的当代构建,再辉煌的过去都只是过去!其丰富的文化价值很难在现实音乐审美需求中得以彰显。同样,作为民族传统音乐中的瑰宝,二胡艺术的发展不能停止,创作以现代演奏技法满足当代二胡审美需要的作品也是历史的要求。虽然二胡艺术在传承与创新中所出现的矛盾,在当下显得尤为突出和尖锐(对于这一点不在此做重点论述),但有一点应该能够形成共识:返祖归宗,丝毫不变,会模糊二胡音乐文化的当代主导价值。审美的变化与需求同样要求二胡艺术在创新中求生、发展,否则刘天华等音乐先辈早期的关于国乐改进的理念和创新思想,就难以得到后来的传承和今天的

① 陈洁,赵亚萍,谢渐芳.马友德访谈[J].艺术学研究,2012(4):581-588.
② 霍布斯鲍姆·T.兰杰.传统的发明[M].顾杭,庞冠群,译.南京:译林出版社,2004:1.

宣扬。而马友德二胡教学思想,无论是在"洋为中用"方针的指导下,借助包括大提琴在内的西洋拉弦乐器的演奏技法所形成"综合式教学法",还是在"古为今用"的实践中,巧妙利用二胡乐器本身所具备的"声腔性"特色,强调以器载道、以声为歌,提倡用诗意化的表现手段彰显江南音乐文化,打造南派二胡特色,乃至一直坚持和推崇二胡要走向世界的教学目标等,其在教学上所表现出的继承与创新的宽阔视野,延续了刘天华开创的二胡教育思想,对从总体上推动二胡艺术发展,尤其是促进和发展江南音乐风格的二胡文化具有历史性贡献,产生了特定的人文价值和广泛的社会影响。

当然,进行创新绝不能丢失甚至否定二胡艺术的传统文化基因。如果完全与优秀的传统音乐文化相背离,一味追求视觉、听觉的感官刺激,必然消解二胡传统音乐文化价值,弱化民族音乐文化特质。为此,面对二胡音乐文化发展中出现的各种新问题、新矛盾,我们还需要在马友德二胡教学思想的基础上,以新的思考和方法,在尊重、探寻并不断掌握二胡教学规律的前提下,对其进行一一分析并加以解决。社会文化发展的历史同样证明:思想本身也需要不断发展。

我已记不清是哪位二胡演奏家曾说过:拉了一辈子二胡,就两根弦,至今还有没摸到的地方。演奏尚且如此,理论又何尝不是。围绕二胡艺术理论研究所展开的各种学术命题似乎层出不穷。十年前,在马老师 80 岁生日、从教 60 周年纪念活动的研讨会上,我以《马友德二胡教学的宏观启示》一文,从宏观层面阐释了马友德教授二胡教学的生命意义及文化价值;在马友德教授 90 岁华诞、从教 70 周年的研讨会上,我再以此文,在中观层面上领会马友德教授的教学思想,并借此机会发表自己的心得和感想。

祝马老师健康长寿!愿他在 100 岁华诞时,还能够像今天一样坐在下面,听他的学生在更为细致的微观层面上,分析和研究他二胡教学中那些神奇的技法和精湛的门道……我们祝愿并坚信有这么一天!

2019 年

我是恩师的一部作品

◎ 卞留念*

岁逢庚子，适值恩师马友德先生迎来二胡教学70周年之乐界盛事，拟专为先生出版文集，以纪念这位民乐大师教学育人、桃李天下之盛举。身为先生视同己出的弟子，虽说素来擅以音符表情达意而生疏文字，好在孟子有曰"知人论世"，缘于厚蒙师恩似海，自觉对先生情怀及其大思维的教育理念，多有见证领悟且将受益终生，故当倾情于笔端，以志敬贺。

一、少年与大师的不解之缘

金陵坊间曾有此说："拜师马友德，不愁找工作。"意谓恩师门下弟子，个个都是各地专业院团或艺术院校的"抢手货"。

而我同恩师结缘的来龙去脉，看似颇为曲折，其实早有伏笔。

伏笔最早始于我14岁那年的一天，一位自幼苦习二胡的发小，突然郑重找我两肋相助，要我帮他就带何拜师礼及如何敲开师门支招。这倒真难不倒我，因久住省委宿舍大院，对于那个年代的人情往来，还真没少耳濡目染。我不光贡献了创意，还感慨怎么自己玩心且浓，整天还在寻思斗蟋蟀或挖蜈蚣卖钱呢，人家早已开始规划人生，拜名师指点迷津了。在我的参谋下，两位文艺少年，拎上自认为档次不俗的地方名酒和罐头，以看望马老师女儿马健——我在南京小

* 卞留念，男，1962年出生，国家一级作曲家、演奏家。曾任2008年北京奥运会闭幕式音乐总监、2010年广州亚运会开闭幕式音乐总设计、2014年南京青奥会闭幕式音乐总设计。中国文艺志愿者协会副主席，中国科学研究院客座教授及研究员，中国录音师协会声音艺术专业委员会主任，多次担任央视春晚的音乐主创和总监，并荣获"春晚成就个人奖"，四十年来共创作了《愚公移山》《今儿真高兴》等5 000多首音乐作品。

红花艺术团时的老同学之名，叩响了师门。

马老师是何等智慧，一搭眼就明白了我们的真实来意。对于经精心策划购买的"拜师礼"，他连看都没看一眼，直接让我的同学拉一首看家曲目面试，结果还没拉到头，就脸一拉下了"死刑"判决："你今后不要拉琴了，现在才上高一还来得及，赶紧学你的数理化去。"一句话就把我那位梦寐以求想跟马老师学琴的同学顶墙根儿上了。

后来我想明白了，看似马老师比谁都绝情，但他的直言不讳真的是帮人及时止损，少浪费珍贵的生命资源。

转眼步入高考最后冲刺年。一天班主任为分文理班，挨个问全班同学的人生志向。客观地说，全班同学除了我都算得上是超级人精，个个成绩优异，甚至就连成绩靠后的同学，都能在气势上碾压我，所以个个都简洁自信地分别以"文科"或"理科"两个字响亮回答。轮到老师问我时，谁也没料到，我竟然脱口而出唯一与众不同的三个字"艺考班！"至今我也没想明白，那一瞬间我是从哪儿来的改变我一生的坚定与决断。除了直觉告诉我不能违背自己的兴趣与爱好去胡乱挑选学科外，如果硬要解释，那就是冥冥之中我和马老师有段前缘等我去续。

艺考班就在我原来的班级楼上。虽然这里也是人精扎堆儿，各有擅长，但我一到楼上，顿时感觉气场全打开了。早在南京小红花艺术团时，我就弹过三弦，跳过舞蹈，最后又改拉大提琴，可以说小时候我也是个小人精。后来我因学文化课就中断了拉琴，而我当年在小红花一起拉琴的同学，此时已经拉独奏了。我在想：怎样才能在一年的时间内，短、平、快地实现"弯道超车"，完成艺考前的专业准备呢？我突然想起，为何不拜马友德老师为师，让他点石成金呢？

可是我一回忆起当年陪同学去他家拜师，同学当场被"毙掉"的情景，心里也怵得慌。老路子行不通，干脆智取。我想起每天马老师下班都要经过我家门前，就打定主意，先练好几支二胡曲，然后想方设法让马老师听到再说。为吸引他的注意力，我决定先从改良二胡扩大音量开始。

当年家兄也是把巧手，那时时兴结婚时，男方自己动手打"四十八条腿儿"，从立柜到五斗橱，从双人床到沙发，连音箱都要有四条腿，全他一人齐活儿。想起他曾带我亲自绕线圈儿，做过一台矿石收音机，每晚听电台播放的《月夜》等各种二胡独奏曲。由于南方老下雨，常常一打雷我就被惊得蹦出老远。我把收音机找出来把耳机壳拆除，裸露出传感面，装进二胡琴筒，让二胡声音一下子扩大了好多倍。随后，我每天都掐着马老师下班的点儿在阳台上拉琴。其间，为

了夯实二胡基础,我用家母单位发的省委游泳池泳票,与回南京休寒假的同专业大学生联络感情,让人家对我进行和马老师"接轨"前的基础性辅导。为了时刻准备着跟马老师学艺,我每天晨跑一小时,然后练八到十小时的琴。

斗转星移数月有余,虽然我16岁才拉二胡,居然把有童子功的同学都惊住了。眼见马老师越来越留意我家阳台,甚至有时会驻足片刻,于是我敲响了"命运之神"的大门。

说明拜师来意,马老师依旧二话不说,转身往长条凳上一坐,让我拉一首"看家曲",记得我拉的是二胡入门级练习曲《拉骆驼》。听完,马老师问我学多长时间了,我如实回答:半年。马老师似乎不太相信在这么短时间内我能把音准、节奏、乐感拿捏得如此基本到位,他并不知道我为了这一刻流了多少汗,更不知我是因为从小在南京小红花艺术团拉大提琴打下了好底子。

看他仍在犹豫,我鼓起勇气说出了憋了无数个日夜想对马老师说的话:"老师,您每天下午五点下班时听到的琴声就是我拉的。"马老师的软肋一下子被我的用心良苦击中,他当下就给我布置了一个练习曲,嘱咐我一个星期后再来。再来时一听我的作业,马老师微微点头示意,让我和其他学生围一圈,开始逐一悉心指点。

从此开启了一位少年乐迷与一代大师的不解之缘……

二、青年受益于恩师的"大思维"

回想自高三师从恩师学琴,到考上南京艺术学院继续深造四年,一路走来受益最多的,还是恩师的"大思维"。

这种"大思维"来自恩师对中西方乐器的学习,独特艺术经历造就了他的"大胸怀",而我竟然与恩师的经历多有"暗合"。1930年1月,恩师出生于山东省齐河县,而我则祖籍山东滕州。恩师少时酷喜音乐,中学时拜陈朝儒教授为师学习二胡,而我则少时进入南京小红花艺术团,中学时拜他为师。恩师在1951年进入山东大学艺术系音乐科学习,师从德国大提琴家曼哲克教授学习大提琴,1958年至今于南京艺术学院音乐系任教,其间师从大提琴家陈鼎臣教授深造大提琴并在上海音乐学院兼教二胡,而我从小在南京小红花艺术团正是拉大提琴的小乐手。更令我窃喜不已的是,在和恩师的这种"暗合"中,居然连共同的兴趣都是"斗蟋蟀"。

恩师教学的"大思维",首先体现在"传道"上。恩师在授业解惑的同时,更

注重向学生传承弘扬民族文化,讲述树立中华音乐文化自信对于民乐学习的重要性,着重培养学生的使命感,让学生知道:琴以载道,二根弦不仅拉的是技艺,而且拉的是滋养民族精神的黄河、长江,拉的是生养你的民族的母亲般的灵魂。恩师让我懂得了学一门技艺,必须树立爱乐先爱国的意识。爱国不是一句空话,要从自觉肩负起让民族音乐薪火相传的大使命做起,唯有如此方可有望成就大器。这可以让开始只想靠二胡谋生的小乐迷逐渐明白中华传统音乐文化是惠济天下的文化,是多元的,是可以跨越国界的。没有大格局、大梦想,就永远不会有大事业、大舞台,要永远奋发进取。可以将学生能否继承发扬中华传统民乐文化,作为其日后能否有"大行为"并成大器的一个衡量标准。

恩师的"大思维",还体现在中西结合、因材施教上。

在二胡教学中,恩师一方面研究并讲解民族民间二胡演奏的技法及韵味,另一方面研究并讲解苏联小提琴家米强斯基的"中间位置论"。为了开阔学生的视野,提高学生的综合能力,他在教授二胡本体知识的同时,还讲解声音的物理性、律学,以及声音的美学与哲学。

恩师授课,从不搞一刀切,而是根据每个人的基础、性格、经历等,综合制定个性化的教学内容。除了对我进行基本指法、弓法等传授与训练外,恩师更是独辟蹊径,注重培养我的乐感与对韵味的领悟。此外,他还安排我和师兄邓建栋一起练琴,以相互取长补短,竟然还在大年初一给我"开小灶"。在恩师传授的诸多方法论中,最让我受益的是"站在科学的角度,全方位诠释并完成一部作品"。

恩师襟怀宽阔,非常开明,具有结合中西音乐的国际化教学思路,甚至明确指出我们可以在学习二胡的同时,跟随其他老师学习西洋乐器,并主动向我们介绍具体可以跟哪位老师学钢琴,可以跟哪位老师学大提琴,以及可以跟哪位老师学作曲。他曾让我去找盛中国老师的父亲盛雪,学习用小提琴拉巴赫的《流浪者之歌》。我在少年时代最玩得来的是爱好无线电的同学,因此,我在初中时就做音乐科技的初级实践了,在南京艺术学院学习期间,仍旧没有放弃对电二胡的改良与升级。

正因为有马老师的开明,才有后来我的博采众长。我在演奏和创作中深得灵悟,用胡琴拉巴赫,将电二胡推向电声化、数字化,实现了二胡的国际新民乐化。

可以说,恩师是现代民乐教育者的样板。而我自己就是恩师因材施教的第一个"实验品"。他的教学既有高度和深度,又科学且接地气,均以实际应用、实

操效果为终极检验。例如,讲解拉琴运弓时,会从人体结构讲起,用中西结合的科学方法,传授如何完美地将"人琴合一",出神入化。

为了展示中西融合的教学成果,毕业进行汇报演出时,恩师甚至为我筹备了两场风格迥异的音乐会:一场是民族戏曲胡琴独奏音乐会,另一场是西洋作品音乐会。

恩师的"大思维",终于成就了我后来的"大行为",我带着自己发明的电二胡出席美国阿纳海姆乐器舞台灯光展会(NAMM 乐器展)时,由于拉得激情澎湃、淋漓酣畅,以至于二胡弓子在如潮水般的掌声中现场脱落。这也是一场真正标志着中国民乐登上顶峰的演出,也是一场向世界完美展示恩师"大思维"的"实验品"并经验收合格的演出。

三、中年无愧于恩师的"大作为"

至高的境界和云水的襟怀,催生了恩师的"大思维",而他的"大思维"也必然派生出教学育人的大格局,培养出学生的大作为。

七十多年的二胡教学生涯中,恩师先后培养了一大批全国著名的二胡演奏家,如陈耀星、朱昌耀、周维、欧景星、邓建栋、王少林、芮小珠、许可、高扬、陈军、余惠生、杨易禾、钱志和、邢立元、顾怀燕等,当然我也忝列其中。上述各位曾在1993年被中央电视台誉为"二胡界的马家军"。

除了教学育人,培养了民乐界的"满天星斗"之外,恩师还率先垂范,创作与理论研究齐头并进,先后创作的音乐作品有二胡协奏曲《孟姜女》(与人合作),二胡独奏曲《喜庆丰收》《欢庆》(执笔),民乐合奏曲《夺粮组曲》《龙舟》(执笔)等。另有《二胡教学四题》《谈二胡基本功训练》等不少论述二胡教学的论文发表,出版有《名家教二胡》等专著,在业界影响甚广。

回顾我和恩师之间的缘分,堪称恩师教学生涯的华彩乐章。

在我艺术之峰的攀登途中,恩师帮我树立了正确的人生观、价值观和世界观,教会了我科学练习器乐和进行研究创新的方法论。可以说,恩师完全是按培养栋梁之材的思路对我进行全方位培养的。

受恩师影响,我的人生也在恩师推荐我考进东方歌舞团后全面"开挂"。我是全国第一个拥有音乐工作室的人,目前我已从最初单一的民乐演奏者,发展成拥有音乐全产业链的全能音乐人;从策划、创意、词曲创作、编曲制作、演唱到不同门类乐器演奏、后期合成润色;从技术到艺术的转化呈现量化生产;从用创

新发展的民族音乐同世界顶尖的大师对话,到跨国进行音乐交流合作,几乎无所不能。我涉猎艺术门类众多,自觉责任重大,在一系列国家级的重大文体活动创作中都体现了无愧于时代、无愧于恩师的责任与担当,如先后参与北京奥运会,世界大学生运动会,多届全运会、亚运会、青奥会、春晚等活动的音乐创作,都在音乐史上留下了印痕。

2008年北京奥运会闭幕式上,我创作了由普拉西多·多明戈和中国歌唱家宋祖英联袂演绎的主题歌《爱的火焰》。我用的是《茉莉花》的音乐素材,并结合世界流行音乐语言创作圆融共生的旋律,在圣火熄灭的那一瞬间告诉世界:拥有五千年文明的中国是这样的美好、仁爱与包容。我的艺术赢得了国际国内业内外人士的一致好评,认为这是我用中国的音乐主题诠释体育精神和人类友爱的典范之作。

迄今为止,我已创作器乐、声乐、舞蹈、影视、文旅演艺等各类作品5 000余部,曾担任北京奥运会闭幕式音乐总监,以及20多届春晚的音乐总监或主创。多次获中央及多部委表彰嘉奖;缘于热心文艺志愿公益服务,还当选为中国文艺志愿者协会副主席,获得了"全国最美文艺志愿者"称号。

我曾受恩师熏染与鼓舞,成功发明了电二胡,时下虽已年过半百,但我并没有满足于已取得的创作及演出成就,继续研究民族音乐如何向现代化、电声化、数字化方向发展,先行、先试、先为、先成,创建了新民乐数字音乐云等。近年来我又向"音药"科学领域探索,在长期的音乐演奏和创作过程中亲身体会并进行科学实验,发明了"音药",并打造集治疗、音药研究与音药生产一体化的"音药"与"音疗"全产业链。

我认为"乐"与"药"存在着相互依存并转换的健康能量。音乐是上苍给予人类的最美妙的礼物,它与医药的神秘联系不仅体现在"樂"与"藥"两个繁体字上,也体现在"致乐以治心"这一观点上。音乐与医药的不同之处在于,它可以直接作用于人的灵魂,美化心灵,完善人格,有益于身心健康,可谓"药"中上品,甚至就治心而言,远胜于药。

我给"音药"的定义是:以音为药,药治于心,抛去药物、器械等治疗途径和手段。以音为药,就是以音药为治疗的基本元素,对人体的疾病进行非药物的有效干预,是我带领团队,结合人类生命科学的最新成果,根据音药治疗学、音药心理学、运动生理学、思维发展心理学、社会学、人类学、神经学、药学、生物化学、生物电子学等众多学科历经数年潜心研究的成果。

当然,这种跨学科的音药学学科的建立,直接得益于早期在学校时,恩师在

我心中埋下的"大思维"和善用科学解构艺术的种子。

有道是:"读万卷书不如行万里路,行万里路不如听仙人指路。"如果说我的精彩艺术之路幸有仙人指路,那么恩师马友德就是我的"仙人"。

我是恩师的一部作品,终生难忘恩师给予我的严父般的厚爱和培养之恩,终生难忘:"二胡马家军"欢聚一堂各展平生所学向恩师表达感恩之情,而恩师在欣赏我用自己发明的电二胡演奏巴赫时脸颊流淌着的欣喜热泪……

千言万语,道不尽对恩师如江河般浩荡的感激之情。纸短情长,勉作拙句再颂师恩:

<p align="center">教学育人德为先,

思维格局栋梁见。

新奇绝美雅俗赞,

曲高和众醉凡间。</p>

是以为贺。

<p align="right">2019 年</p>

记恩师教诲　承二胡衣钵

◎ 邓建栋*

南京艺术学院马友德教授是我的恩师，自1979年有幸结识以来，之后的十年间我从未间断地受教于老师。马老师投身于二胡教育事业70年，培养出众多知名的二胡名家，不久前马老师荣获中国民族管弦乐学会颁发的"杰出民乐教育家"称号，我认为是实至名归的，是马老师虔心于教育事业几十年的必然结果。跟随马老师学习的十年间，是我个人风格逐渐形成的阶段，正是马老师开阔的视野、宽广的胸襟、严谨的教学、兼收并蓄的思想深深地影响了我，指引了我。

下面我以自身受教的过程及成长的经历来谈谈马老师的教学。

一、因材施教的教学理念

马老师对待学生一贯秉持着因材施教的教学理念，在把握共性的基础上，最大化地保护和发挥学生的个性。马老师各时期的学生都呈现出不同的个性特点，充分体现了美美不同、各美其美。

我在进入南京艺术学院之前具有在戏校学习5年、锡剧团工作5年的经历，因此，我熟知民间音乐和戏曲的韵味、韵律。马老师基于这个背景，在保留我的演奏韵味的基础上，重点强化训练我的基本功，同时夯实我的技术技能基础，让我的技术技能得到提高的同时，最大限度地为演奏的韵味服务。有高超

* 邓建栋，男，1963年出生，空政文工团一级演奏员，享受国务院政府特殊津贴，中国音乐家协会理事、二胡学会常务副会长，中国民族管弦乐学会胡琴专业委员会副会长，中央音乐学院、中国音乐学院等高校客座教授。担任中国音乐"金钟奖""文华奖""CCTV民族器乐大赛"评委，创作有《姑苏春晓》等作品，首演了多部"二胡狂想曲"等名作。

的技术做保障,韵味可以为彰显音乐的个性提供无限的可能。

正是马老师的这种智慧的教学思想,奠定了我风格形成的基础,马老师的指引使我明晰了自己的艺术方向。之后我首演《第一二胡狂想曲》《第二二胡狂想曲》《第三二胡狂想曲》《乔家大院组曲》等现代新作品时,都严格把握其浓郁的民间戏曲韵味,使传统的民间戏曲气韵之美与当代的多声融合之美紧密结合,在继承中求发展,在发展中求传承。我从一名琴师成长为二胡演奏家,是戏曲主胡与现代二胡之间实现相互依托的成功范例,也体现了马老师在当年为我指明的一条与众不同的传承之路的正确性,也印证了马老师因材施教的人才培养观的价值。

同时,马老师对他的每个学生都提出必须创作的要求。创作能帮助我们对作品进行更好的诠释和更宏观的把控,对音乐进行更深层次的理解及思考。当年我创作《姑苏春晓》时几乎一气呵成,这首作品既体现了我多年学习戏曲音乐、民间音乐的积累,同时也得益于马老师对我技术上的严格训练。《姑苏春晓》既有戏曲音乐的素材,在演奏上又具有一定的技术难度。《姑苏春晓》成了我的成名曲,并多次在全国的作品比赛中获奖。其音乐美中有景,景中有画,画中有境。这首作品为我开启了一扇大门,使我从作曲者的角度去思考音乐,并增强了我进行创作的信心。

二、中西结合的教学方向

马老师学贯中西。1950年,他调入山东大学艺术系后曾追随德国籍犹太人曼哲克教授学习过4年的大提琴,大提琴演奏的系统化、科学化、规范性深深地启发了他。在教学中,马老师不断地尝试借鉴大提琴的演奏方法,并用于二胡演奏中,用西方乐器科学的训练方法来弥补民族乐器的"以曲代功",同时基于民族乐器的抒情性、歌唱性特点,在借鉴西方训练方式的基础上夯实基础。也许受到马老师的影响,一直到今天大提琴都是我最喜爱和欣赏的西方乐器,大提琴的揉弦、音色及其深邃的音乐表达、持续的表现张力等,都对我的演奏产生了很大的影响。马老师"洋为中用,中西合璧"的教学方法,以及系统、科学、严谨的技术训练,为我在毕业音乐会上成功首演《第一二胡狂想曲》做了充分的铺垫和全方位的准备。1988年南京艺术学院的王建民教授创作了这部作品,因其全新的创作思维、创作语言、创作手法及超高的技巧难度,在业界引起了轰动,反响强烈。虽然当时伴有争议之声,但是马老师

一直是我们的坚强后盾,支持我们不断创新、不断开阔思路,给予了我们精神上莫大的支持与鼓励。

现代教育把学科分得过于精细,这样容易造成知识结构的割裂。刘天华先生学习了西乐,并将其转化到了民乐的创作和演奏中;阿炳熟识戏曲音乐、民间音乐,并将其运用到了他的二胡、琵琶创作中。个体内部的知识转化,其实是自然而然的,各类知识之间又相互促进。因此,马老师非常注重我们对各方面知识的汲取,并使其在课堂内进行有机的整合。

三、谦虚严谨的治学态度

1986年,我因为在之前举行的全国二胡比赛中获得第一名,被南京艺术学院破格录取,继续跟随马老师学习。马老师立足于我的专业实际,打破艺术教育的传统模式,为我制订了"走出去"的学习方案。他主动推荐我向其他老师学习,拓宽我的眼界,安排我跟随甘涛先生学习江南丝竹,跟随成公亮老师学习古琴和作曲,同时又安排我多接触南京本地和南京以外的老师,取百家之长。

记得有一次闵惠芬老师来南京探亲,马老师得知后亲自带着我去闵老师的住处求教。当时在我眼里马老师已经是知名的教授了,但是他仍然亲自带着我登门求教并陪同上课,这种谦虚求真、不故步自封的态度深深地影响了我日后的习艺做人。

马老师还安排我跟随著名的二胡演奏家张锐先生学习,陈耀星老师来南京后,马老师也安排他到我家指导……往事历历在目,至今我仍记忆犹新,甚为感动。正是这种谦虚求实的治学态度,打破门派、兼容并蓄的伟大胸襟,让马老师所有的学生都能广博地吸收丰富的养分,从而实现个性化的自由成长。

从南京艺术学院毕业后,我来到北京。身为一名南方人,北方的音乐及世界各国的音乐是我采集灵感、驰骋想象、打磨个人风格的源泉。多年来我在舞台上不断追求、不停尝试,严谨地对待自己的艺术创造,谦虚地吐故纳新,并把自己对作品的理解、诠释及舞台演奏的经验,带到我的课堂及教学中。虽然和马老师有了地理上的距离,但是马老师一直关注着我艺术上的成长,我们经常也会沟通教学上的心得体会。不论时间多久,不论相隔多远,马老师的言传身教一直深深地感染着我,影响着我。琴艺如人,治学如人,马老师的人品及学品影响了我们一批批学子,也成就了"马家军"。

四、"中正之道"的治学原则

马老师一方面不断尝试借鉴其他艺术形式,另一方面虚心向每一位优秀的演奏家学习。记得以前每学习一首新作品,马老师都会先带领我们去聆听、分析、揣摩其他优秀演奏家的录音版本,让我们有针对性地加以学习和借鉴,并提醒我们不要复制。我们从模仿开始,不断摸索,确定方向。在模仿、求教中,我逐渐明晰了自己的审美方向,建立了自己对于音乐演奏的追求。

在演奏上我追求一个"正"字。所谓"正"是指"音正""韵正""气正""态正""涵正"!我试图将这个标准体现于我演奏的每个细节之处,如"音色纯正""音韵适正""气息顺正""姿态端正""内涵诠正",以求演奏通达自如,形神合一!这些体会都是源自马老师的审美引导。

大家都知道,艺术的最高诠释体现的是一个人的综合修养。我们的技术、个人修养最后都是表达情感、传递思想的媒介。马老师为人谦和又真挚,教学上扎实又循循善诱,音乐上中正又和洽,处处体现其深厚修养,更体现出其"中庸"的处世哲学和教学追求!

中庸体现的是端庄沉稳、守善持中的博大气魄和宽广胸襟,是对事物"过犹不及"的恰到好处的把握,是一种高妙的处世方略和人生境界。儒家思想中的"中庸之道"影响着几千年的中国文化,我们追求的音乐也是含蓄而张弛有度的,自然而中正的。我认为这体现在音乐上是对"度"的把握恰如其分,即音乐处理、音乐层次、音乐追求、音乐表现上"度"的把握均恰到好处。马老师的简单朴素的处世哲学影响着我们这些学生,所以我们的演奏均带有江南地区的人文气质和浪漫诗性的艺术追求。

五、结语

所谓大繁至简,无论多复杂的教学方法,我想最终都归于老师对每个学生无私的爱。正是基于这份爱,老师才能具有无限的创造性及源源不断的智慧力量。

丰子恺先生曾说人生有三层楼,第一层是物质生活,第二层是精神生活,第三层是灵魂生活。终极的审美是来自灵魂深处的朴素。怀一颗素心,让生命在平凡中沉淀。总结马老师的教学,我认为一是源于爱,对二胡事业的热爱,对莘

莘学子的厚爱；二是源于其灵魂深处的朴素哲学。只有当我们朴素地去看待平凡的教学岗位，才会有耐得住寂寞后的无限创造力，才会有桃李满天下！

　　马老师是我人生的楷模，是我艺术之路的领路人，是我的师长，更是我的慈父，我今天的艺术成就都离不开恩师的培养与教育。马老师的为师之道、为人之道和为艺之道都渗透到了我的成长历程中，我会以德艺双馨的马老师为榜样，崇德尚艺，坚守艺术理想，传承二胡衣钵，以不辜负老师的谆谆教导和培养！

<div style="text-align:right">2019 年</div>

科学严谨的教学体系　开放敏锐的学科意识
——马友德先生教育思想之我见

◎ 林东坡*

二胡名家张锐先生曾说，马友德先生是将二胡学习者从"专业路上带至终点的引路人"。好的教育家，注重对艺术规律的发现、对学科的理解及对教学规律的艺术性运用。马友德先生勤于思考，善于发现，广征博鉴，因材施教。他的教学动因是对二胡事业、学生的爱。正如他的学生欧景星教授所言，马友德先生的教学思想是南京艺术学院教学团队的"集大成者"。

一、科学严谨的教学体系

作为一名经常受教于马友德先生且获益良多的普通高校教育者，我对马友德先生的教师角色定位、教学的专业性有切身的体会。

马友德先生科学严谨的教学方法源于其对教育的行业特性、二胡表演专业的深度理解，以及对教学的体系性认知。他的教学是从感性到理性的提升，是从经验到学理的归纳。他基于对基本教学规律的理解、把握与灵活运用，采用一种人才培养的动态的而不是僵化的结构样态和教学模式。马友德先生善于灵活调整二胡专业基本知识的结构、框架，教学内容，教学方法，教学结果评价，所教的学生千人千面而不是千人一面，因而形成教学特色，如科学严谨的训练方法和高超的教学艺术，并形成自己的教学体系。

什么是教学体系？具体地说，完整的二胡教学体系应该包括从入学到毕业

* 林东坡，男，1972年出生，博士，东京学艺大学访问学者，南京师范大学音乐学院教授、博士生导师、副院长。从事传统音乐美学及二胡、民乐合奏的演奏与教学工作，致力于音乐表演美学等理论与艺术实践的关联性研究，曾出版学术专著《中国音乐与原型：二胡艺术之审美研究》，发表多篇论文等。

的顶层设计和整体把握,要完成从技术学习到艺术表达、从学生到演员的成长任务。它包括明确的培养目标(指引)和毕业要求(导向),"以生为本"(理念)的系统教学方法,对应的课程支撑(核心)、教材建设和教学(法)设计(包括基础课、专业主干课及课程之间的相互渗透,符合个性化发展的自主发展课程,教学顺序),双主体之经验丰富的教师队伍和稳定持续的教学对象,等等。

教育者要有对教育本身特性的结构性认知。自刘天华将二胡从民间带进课堂教学以来,二胡教学体系就开始了其建构之路。尽管从总体而言至今尚未形成完善的结构系统,但是据我了解,马友德先生在教学中很早就开始对教学体系的完整性有自己的理性认识和独立思考,并形成了自己教学微系统。他积极探寻系统性教学,而且进行有效运用、积极实践,不是仅仅停留在"经验式"教学上。他对技术实操,以及音色、音准、律动等的训练是建立在对演奏原理的科学分析,以及对学生审美能力、综合音乐能力的明确清晰的要求之上的。马友德先生的教学思路、教学设计、教学方法在其编写的二胡教程及发表的学术论文中也可窥见一斑。

比如,马友德先生巧用"以少练多""一曲多用"之法,不搞题海战术,根据学生的不同特点,通过变化要求解决不同技术问题,争取使学生较快掌握高难度演奏技巧,从而节省时间成本,提高练琴效率。再如,音色是二胡音乐之美的本质属性,马友德先生注重科学的发音方法,有时会通过色彩联觉和通感启发引导学生寻找相应的技术支撑和把握艺术表现的分寸。

马友德先生不仅深入研究二胡专业课程的建设,而且更早、更深刻地认识到视唱练耳,尤其是音乐创作等基础音乐课程对二胡演奏家能力提高及艺术个性养成的重要性。他的每一位学生几乎都有自己的代表性创作作品。我认为他继承了民乐先驱刘天华先生"教、演、创、研四位一体"的教学模式和指导思想。如果说刘天华的创作是二胡音乐发展初期的破冰行为,那么马友德先生要求自己和学生积极创作则是在二胡音乐发展及繁荣时期的成熟思考。

另外,马友德先生采用独特的教学辩证法,如"左右手技能交替进阶法"等。在进行技术教学时擅长使用"一曲多用""以少练多""减量增容""一人一法"等练习法。他的学生中演奏家众多,充分说明了马友德先生因材施教、科学施教的成功。

马友德先生强调技术是艺术表现的手段和支撑,但丰富的艺术表现本身才是魂之所在。马友德先生常讲:"技为根,音为本,乐为魂。"这是马友德先生的核心艺术教育理念。从技到艺,是从有形到无形,从有界到无疆。要达到这个

境界，老师需要具有伯乐的慧眼和丰富的智慧、经验，更要有准确的判断力和魄力，这基于老师对学生的熟知和了解，对教学进程的动态、弹性把握，对艺术原理的统合性深度认知，对教育学、心理学甚至发展心理学的运用。一个热爱学生的老师是可以做到这些的，马友德先生即是典型代表之一。

另外，在二胡艺术中，最炫目的是舞台表演，因为它是一种艺术的集中呈现。大家在一定程度上对讲台与舞台的有机关联缺乏深度研究，只注意演奏家（显态）的代际传承，而忽略了教育家（隐态）的代际传承。马友德先生是第三代二胡艺术教育家，他不仅注重培养演奏人才，也注重培养教育人才，在南京艺术学院培养了第四代教育家和第五代教育传承人。

高校有四大功能：人才培养、科学研究、文化传承、社会服务。马友德先生在人才培养上的贡献众所周知，他在文化传承和社会服务方面也很有建树。他主编的《江苏省音乐家协会音乐考级系列教材　二胡1—6级》至今仍在发挥作用。

马友德先生的教学严谨，体现在对专业表演人才的技术能力的高规格、高标准要求，以及为达成目标毫不放松的严格要求。而对非职业的学习者，马友德先生在其艺术表现上给予了悉心引导，体现了科学的教学思维、宽严并济的教学态度。对象不同则要求不同，对专业演奏家的音乐会进行严格要求自不必多说。马友德先生曾经和欧景星教授一起组织策划了一场影响较大、为人所津津乐道的非职业二胡音乐爱好者专场音乐会，充分发挥了高校教师的社会服务功能。

二、开放敏锐的学科意识

马友德先生立足教学，关注二胡音乐创作、乐器制作与改良，关注社会音乐文化发展动态，没有在象牙塔中自我封闭，始终将学科发展置于社会文化发展之中，体现了开放敏锐的学科意识。

人们通常会混淆学科和专业。专业，是指一般高校或中等专业学校根据社会分工需要而划分的学业门类。狭义的专业，是指特定的社会职业。目前音乐被称为"小学科"，二胡是专业，还没有成为"小学科"，但是这并不妨碍马友德先生具有"学科意识"。二胡没有明确的学科称谓，但是其创作、演奏、教学、科研、乐器制作、代际传承等，在民族器乐艺术中发展最快，已经具备了学科的基本框架。如上所说，马友德先生的教学是建立在有机综合的学科意识之上的。

当许多人在依靠经验教学时,马友德先生考虑教学的科学性;当很多人开始注意到作为一个专业的二胡的教学科学性时,马友德先生开始关注教学的系统性;当一批先行者努力建构二胡教学体系时,马友德先生开始关注二胡学科建设。他的视野开阔,思维敏锐,常常先人一步,并较早提出去国外办学的思路和理念。2016年左右,我与马友德先生交谈,他就提出"要将二胡等民族器乐艺术植入国外音乐学院的专业课程体系之中"。他说二胡只有成为外国音乐学科的专业内容,才可能在国外生根、成长,才能像小提琴一样真正走向世界,成为国际性乐器。

现在,正如马友德先生所预想的,二胡不仅被奏响在维也纳金色大厅,走上国际舞台,而且在美国、日本等国已经被纳入学校音乐教学体系之中,二胡艺术必将赢得更广阔的发展空间。

马友德先生不仅成功地经营了二胡艺术事业,也拥有非常健康的体魄。马友德先生有爱、有毅力,经常锻炼身体,而且还督促下一代锻炼身体。"野蛮其体魄,文明其精神",我觉得我们要特别向马友德先生学习!

2019年

老师　导师　人师　仁师
——浅谈马友德先生在附中阶段二胡教学的专业基础建设和育人理念

◎ 吴晓芳*

　　我于1984年认识马友德老师,当年是上海音乐学院的王永德老师力荐我去找马老师上课,那年我11岁,上小学六年级,至今我仍然记得见到马老师的第一印象:神情严厉而有绅士风度。1985年南京艺术学院音乐系中专部恢复"文革"后七年制班的第一届招生,从省内各处来应试的同学不少,我也有幸考入南京艺术学院附中,拜在马老的门下,这一学就是7年。

　　从射阳县城来到南京,大城市的一切新鲜事物都让我眩目而不安,第一次远离父母和故乡更让我内心惶恐,面对具有不同生活、成长背景的老师和同学,我很难找到可以信赖的倾诉对象,更找不到可以依靠身心、安放灵魂的地方。每堂的专业课对我而言,除了系统学习二胡专业的演奏技艺以外,更像是精神的"充电桩"和心情的"避难所"。从我一开始入学,马老就给我树立了榜样——余惠生师姐,这位榜样也是他为我精心挑选的,因为我和余惠生师姐有相近的地域背景和性格秉性。了解师姐的学习经历和成长故事,也是我有目标地学习的开端。

　　当年的附中很是热闹(貌似所有的音乐学院附中也都如此这般),有踏实练琴的,也有标新立异玩命折腾的,各色人等,真是晃在眼前,闹在心里!我还经常被各种同学灌输五花八门的观念,还好每周都能受马老的正面教育,于耳提面命中吐故纳新。他教导我要做周敦颐《爱莲说》里"出淤泥而不染"的人,我谨

* 吴晓芳,出生于1973年,中国音乐学院附中骨干教师,中国民族管弦乐学会胡琴专业委员会理事,北京音乐家协会二胡学会常务理事。1985年考入南京艺术学院附中,师从马友德先生;1992年毕业并于同年考入中国音乐学院器乐系,师从刘明源先生。曾任泰国诗琳通公主在华二胡老师。曾受邀在上海音乐学院附中和中央音乐学院附中做学术讲座。

遵教诲!

"要学会当自己的老师"这句话是马老当年常对我说的,他引导我在学习中寻觅和探索,找到学习的乐趣。马老认为,学生要善于学习,要结合老师的要求加以归纳、总结和吸收,在自己练琴的过程中,要勤于思考,在理解的基础上自我消化、实践、巩固。马老严谨缜密的专业教导,耐心有爱的心理开导和心灵启迪让我受益匪浅,我内心深处的求知欲被唤醒,理想愿景也逐渐清晰,自主学习的马达开启,前进的步伐逐步笃定!马老是我的专业老师,更是我的人生导师和精神领袖。那时的我很依赖从专业课获得源源不断的正能量,在恢复学习元气、重塑健康心理的同时从容面对身边的一地鸡毛。

马老擅长"言传",讲述专业理论条理清晰,示范演奏精准到位,也常用描述性的文学语言、动情入味的演唱来辅助教学。还记得这样一个瞬间:学习《洪湖人民的心愿》时,我虽然被不断要求去唱片室听韩英的唱段,但仍迟迟体会不到演奏中民族歌剧唱腔中的抑扬顿挫,马老进行启发式地演唱,正激情昂扬时,"啪"的一声吓我一跳,是如惊堂木般的一声脆响,马老使劲拍了下桌子当作音乐进行中的休止符,原来如此!马老更注重"身教",我印象里马老整日忙得如陀螺一般,除繁杂的行政事务外,听各种音乐会,开各类专业研讨会,当全国评委,还要看书、练琴、筹备学生的大小音乐会,等等。无论多忙,马老从来不会缺课,在他眼里"课比天大",上课时总是那么认真专注,从不敷衍应付、搪塞了事,每堂课的教学内容是满满当当,我也总是收获满满。(学生是老师的镜子,有样儿学样儿,我也一直不断提醒自己以马老为榜样。)

马老善于因材施教,随时在我的专业综合学习方面调节平衡——"扬长不避短",尤其对短板做到长线规划、短线落实。除了深入学习二胡外,他还要我广泛学习文化课,勤练钢琴,钻研视唱练耳,引导我欣赏不同门类的音乐,感知艺术世界的奇妙大观,提高音乐审美和艺术品位,增加人文底蕴。他建议我平日多读文艺随笔和音乐评论类的文章,从不同角度来解析和思辨音乐,曾推荐秦牧的《艺海拾贝》作为我入门的音乐美学读物。

马老极自律,每日坚持学习,在刷新教学理念的同时时刻保有清醒度和危机感。上学时常听马老说的一句话就是"落后就要挨打",这句话是郑重的提醒,更是如响铃般的警戒。马老特别开明,曾带我到张锐先生、徐步高老师家里去拜访,请他们指点我;在去北京当全国的二胡评委期间,还将我托付给当年的研究生杨易禾,让他教我,没有门户之见和派系之别。他在教学上从不故步自封,也从不沾沾自喜,把取得的教学成果作为经验分享和推广。

马老疼爱学生，更尊重家长，年节是否问候、礼物的多少从不影响他与家长交往的亲疏远近。我来自苏北小县城，家境一般，还没考上南京艺术学院附中那会儿跟马老上课是不付费的，但没有报酬的课照样上得绘声绘色，我父亲在世时常常谈起马老，感恩有如此敬业的老师能手把手地指导我的学习，陪我一点点成长，教我一步步做人，特别敬佩马老宽广的教育家胸怀和"灵魂工程师"的高尚品德！他是人师，更是仁德之师！（受恩于马老的同门师兄妹在这点上都特别感同身受）

我从小在马老身边长大，没受过疾言厉色的数落，更没遭遇过颐指气使的呵斥，他对我的教导总是如"润物细无声"般，课堂的气氛总是温暖而又庄重。马老教学有耐心，更有定力——逐层分解教学要求，进行如庖丁解牛般的剖析和鞭辟入里的分析；马老师教学张弛有度，收放自如——遇到学生畏难就慢慢"牵牛过河"，想方设法地分层解决问题，精准定位，靶向聚焦。我属牛，也是头犟牛，有时也会钻牛角尖，在我固执拧巴的时候，马老总是因势利导，等我情绪稳定后仔细分析、耐心开导，事无巨细、苦口婆心，待我慢慢明白事理、开悟！有时他也"放马归原"，鼓励我信马由缰地创新学习思维，培养我独立学习、主动思考的能力，不过分界定和评判，使我在专业学习上信心大增，学习的动力也不断得到激发。

马老珍视师生间的情谊。我工作后长居北京，杂务缠身，和马老的见面次数寥寥可数，心里很是亏欠，却很难用行动弥补，难得的拜望也总是收获来自恩师的宝贵教学经验的分享、为师育人的细细教诲和语重心长的密密嘱托。《论语》中"望之俨然，即之也温，听其言也厉"所描述的正是马老最贴切的形象。

我大学毕业后一直从事附中阶段的二胡教学，教书育人也有二十余载，常常发现过往所受的点点滴滴教诲早已融入我的教学过程中，马老的教学思想深深地镌刻在我的心里，育人理念牢牢地嵌入我的知识结构中，不断转化为我教学的重要组成部分。回想马老课堂上旁征博引的比喻和信手拈来的例证，这是只有经过长期的学习和多年的积累才能脱口而出的，只有对学生的综合发展状况了然于心，把学生当作自己的孩子才能做到的。如今，我已从学生转变为老师，当年"蜡炬成灰"的"受教"转化为如今"春蚕吐丝"的"教授"，我把从马老那儿学到、领会到的老老实实地教给下一代学生，虽有"照猫画虎"和"依葫芦画瓢"之虞，但也算是传道的一种吧。

教学是需要传承和接力的，我将受教于马老期间所感受、领悟到的加以梳理、总结和分享，浅析马老在附中阶段二胡教学的专业基础建设和育人理念，

"管中窥豹",难免有"蜻蜓点水"之嫌,还请马老赐教,同请胡琴前辈、二胡同人和同门批评、指正。

1. 二胡在人文学科中的坐标

马老认为,学习二胡首先要知道二胡在大学科网状结构中具体的坐标。二胡是人文学科里艺术类音乐表演中民族器乐的演奏专业之一。二胡是学习音乐的一块敲门砖,打开音乐大门会发现繁多的专业门类,仿佛是阿里巴巴用"芝麻开门"这条神奇的咒语打开满是宝藏的山洞洞门。对于学生来说,走专业这条路更像是走独木桥(区别于从事普及音乐教育),行走在独木桥上要的是技巧、能力、胆识、坚持和智慧。学习二胡演奏既要扎实纵深地学习二胡演奏的方方面面,也要了解平行学科和上层学科的基本知识,要正确看待并端正学习态度,无须自大,也别妄自菲薄。

2. 基本功的系统化训练

马老非常重视基本功训练,尤其注重对学生基本功的系统化训练。从坐姿开始,要"坐如松",调节气息,引气到腰腹,气沉丹田;演奏姿势要自然大方,动静相宜,"静如处子,动如脱兔"。从慢长弓、揉弦、两手配合开始循序渐进地进行训练,对于慢长弓的学习,马老要求平、直、稳,常引用闵惠芬老师的比喻——打太极和练气功,学会"沉肩坠肘";对左手的揉弦要求力的传导——从手腕到手掌再到指尖;右手运弓各指点位置要稳定而有弹性,犹如时钟的分针、秒针和时针的运转与协作。

马老对音色的要求就两个字——好听。演奏出好听的音色离不开科学合理的方法。右手负责基本发音,还要调节力度的强弱变化和快弓的颗粒感;左手负责按弦的弹性和风格性技法,还要稳定按弦的指点位置。先学习传统把位,稳固后再建立新把位的概念。两者并不相斥,可根据需要自由切换。

3. 注重基本功的台阶式分步骤培养

在全方位培养人才的整体目标下,基于当年南京艺术学院附中长达七年的学制设置,如何分阶段培养是需要提前规划及进行点对点落实的。马老在对我的教学安排上,既不拔苗助长,也不急于短期见效,而是循序渐进,没有实施"短平快"的教学模式。他认为,教学是场马拉松似的竞赛,虽然竞争激烈,但还是要合理有序地安排每个阶段的学习内容,要稳扎稳打、一步一个脚印,一定要赢在终点,笑到最后。马老深谙教学中的辩证唯物主义,不追求学生进步曲线的直线型上升,认为螺旋式上升才是夯实基础的合理曲线。马老对教学进度的把控是胸有成竹、不疾不徐的,既不受外界干扰,也不一味地慢条斯理,自有张弛

有度的弹性安排。我在初中阶段,每次期中考试都是选择练习曲和中小型乐曲,穿插风格性、移植类的乐曲,按双手的技法和基本功的技术点分步骤逐步学习,期末考试的乐曲也是以"跳一跳能够着"的难易程度标准来选择,马老根据实际演奏情况来"量体裁衣",不会简单地复制和套用以往的教学经验。

4. 演奏方法科学、合理、规范而不拘泥

我大学是在中国音乐学院器乐系读的,师从弓弦大师刘明源先生。当年身边其他老师的学生到大学要重新改方法,他们很是为难,有些无所适从!我也曾问过刘先生自己是否也需要改方法,回答是否定的——不用!马老师的方法比较科学合理,在相对统一的共性要求下,根据每个学生的手指条件和运动机能的差异做个性化的调整。他善于借鉴其他乐器的演奏和训练来配合主课教学。为了增加我左手触弦的弹性,他建议我增加练钢琴的时间,关注左手触键抬指的瞬间爆发力;对于我右手运弓中大小手腕的配合协作,除了详细说明原理、讲清方法外,还让我开始打乒乓球,通过借鉴击球的运动速度、臂腕到手指的贯通用力来体会运弓时各身体部位连续发力的循环和协调。

马老在教学过程中分析方法和剖析问题时总是客观的、理性的,在他眼里没有优劣之分,更没有高下之别,一切以基本合理为宜,以相对科学为度。

5. 培养读谱能力,要求读谱精准

读谱,是演奏专业学生必须具备的最基本的能力。马老非常重视读谱训练,不管是练习曲还是乐曲,从识谱到视谱,都要对谱子上的音符、节奏、音乐术语、表情符号和简要的文字提示等要求一一做到。以音准、节奏、音色这三个音乐基本要素的准确无误作为实现目标,马老要求学生下功夫进行达标训练,对音准里存在的不同律制(包括秦派音乐中苦音、欢音等特殊音高)进行分类指导和细微调整。马老在学生精准读谱的基础上再进行乐谱分析,对乐曲的旋法、律动、织体、结构、调性等进行立体剖析,介绍作曲家、作品的创作背景和手法,要求学生在读懂乐谱的前提下进行二度创作,进而诠释音乐。

6. 经典作品的精读和优秀作品的泛读

马老在教学中选择练习曲和乐曲的曲目时,对练习曲的功能性训练较为重视,会选择刘天华练习曲、D大调练习曲、连顿弓练习曲、长弓练习曲、垫指滑音练习曲、音乐会练习曲等;乐曲则大致可划分为传统、风格、移植、现代创作这几类,经典作品必拉,要精读细练——小提琴移植类曲目,如《查尔达什舞曲》《巴赫a小调协奏曲(第一乐章)》《流浪者之歌》;传统乐曲,如阿炳的《二泉映月》《听松》,以及刘天华的十首乐曲;风格性乐曲,如《一枝花》《秦腔主题随想曲》

《陕北抒怀》；江南风格乐曲，如《苏南小曲》《水乡欢歌》《江南春色》《姑苏春晓》；中大型叙事类乐曲，如《兰花花叙事曲》《新婚别》；协奏曲，如《红梅随想曲》《长城随想》；现代创作型乐曲，如《丝路随想》《第一二胡狂想曲》；等等。

对于二胡乐曲中的若干优秀作品，马老会根据学生不断更新的曲目库和自身的演奏问题来有针对性地选择，查缺补漏，进行指向性地"泛读"。我在附中阶段学习的曲目量非常大，平时的练习曲主要是针对技术、技巧、功能性方面的训练，对几种重点的乐曲类型进行穿插、并列学习。

马老还对学生掌握的乐曲动态变化进行持续跟踪，要求学生不断提高练琴效率，随年级的增长缩短从读谱到视奏的时间。在我高中阶段，一般在期中考试后他才让我开始准备期末的考试曲目（这里面还要加上合伴奏的时间），这种较快的学习节奏不仅要保证乐曲的量，更要保证演奏的质，要在短期内高效完成。

7. 培养课堂舞台感和提升舞台实践能力

马老重视学生课堂舞台感的培养，常借鉴苏联音乐教育家培养学生演奏感的方法，在完成读谱、视奏等训练流程的基础上，要求学生在每次回课一开始就完整地演绎乐曲，不轻易打断和指点，听后再逐一调整演奏的技术和细节问题，调节音乐表达的粗放和细致，平衡音乐诠释中的比例和色彩。马老对演奏中华而不实、虚有其表的游离于音乐之外的动作，是令行禁止的。哪怕演奏平淡些，也不要矫揉造作、形大于声的表演，追求心手合一地表达音乐。我上学的时候，音乐感觉不够敏锐，演奏总是过于四平八稳，很苦恼总是如白开水般的没味儿（按马老的说法是"和音乐隔着一层窗户纸"），课堂上得到的熏习在课下也会流失一部分，味道被稀释冲淡，而马老总是如"静等花开"般淡定，如老茶客似的，端着紫砂壶一次次地浸润，一点点地着色。

马老很重视提升学生的舞台实践能力，想方设法地增加舞台感的实地训练，一直不间断地举办系列教学音乐会——各种学生的演奏组合和拼盘。我初中毕业就和同学合办了一场音乐会，这在20世纪80年代是很少见的。我每次上台前找伴奏，也会征求马老的意见，还会找高年级的学长和优秀的年轻教师来助阵，马老也会在百忙中抽空来指导我怎么合伴奏，通过合伴奏增强演奏时的协作力和配合力，保证舞台上的基本演奏质量。每次音乐会后，马老都会让我说说心得和体会，提醒我观察同门其他同学的演奏，善于学习，取长补短。他还会集合学生做音乐会的总结，让他们轮番说说各自的感想，马老客观中肯的评价总是让大家信服，舞台经验就是这样一次次积累起来的。

8. 辩证思维下的变通

马老在教学中广泛运用辩证思维,在对立和统一中求发展,在矛盾和变化中找方向;他灵活运用多种教学原则——因材施教、循序渐进、综合性教学等,在教学中"采百家之长",于兼收并蓄中融会贯通,他的学生虽师出同门,却不是"一个模子刻出来的"! 我的同班同学陈建明专注于演奏,已成为我国台湾地区知名的胡琴演奏家,我的师哥芮雪现在是我的同事,在中国音乐学院附中担任音乐理论学科的主任,教作曲主课,是学校的学科带头人;我上学时最小的师妹邢立元已成为上海音乐学院最年轻的二胡副教授,演奏与教学俱佳。

我感受最深的是马老在教学中善于"变通","变通"顾名思义是变化而通达,能通达者,必能长久。《周易·系辞》中有这么一句:"形而上者谓之道,形而下者谓之器,化而裁之谓之变,推而行之谓之通。"这句话很是契合马老的教学思路——在辩证中寻找变通,在变通中谋求发展。

9. 培养学生的多种学习能力

除了培养读谱、视奏能力外,马老还指导学生自己拟定乐曲的弓指法,在此基础上分析其合理性和可行性,对于有些必须重新调整的弓指法也会特别指出其问题所在,让学生在梳理、制定弓指法的过程中总结规律。我记得当年考大学时,我和同班同学陈建明都拉《长城随想》的第三、第四乐章,中国音乐学院器乐系主任安如砺老师听了我俩的演奏后,对于一个老师所教的两个学生运用不同的弓指法安排,觉得很是新鲜。那会儿常见的现象是学生普遍都是按照老师制定的弓指法来演奏,同一师门都用一种弓指法,直接拿来就用,不用费劲儿去琢磨,方便的同时也缺乏主动思考能动性。怎么用? 用哪种? 哪种更合理? 思考中层层分解的过程正是有效学习的方式和途径。

马老常说拉二胡的人必须要了解二胡的乐器属性,要学会简单的调试和保养方法,正所谓"工欲善其事,必先利其器"。他本人对二胡的选择、保养和调试有一整套的心得经验。我上学的时候,小到松香怎么擦、垫布怎么叠,马老都一点点教我,我至今还记得他教我如何找琴码的位置——看琴筒中线的中间点,这样有利于震动的均匀和声音的平衡。

10. 整体架构、全面设计和个性化培养

马老注重教学和育人的结合与统一,重视立体发展,综合要求,制订个性化培养方案,让学生在自己所擅长的领域发挥,以便百花齐放、各领风骚! 马老的附中阶段二胡教学的培养方案在整体架构和全面设计上几近完备,教学的总体规划和整体目标也明确清晰,但他的人才库里没有可完全复制的案例。马老根

据每一个学生的个体差异来制订具体的培养方案,他注重培养以演奏为基础的复合型人才,他的学生在演奏、创作、理论、教学等领域都各有建树。马老对我的培养是以演奏为主,他让我加强在音乐理论、基础乐科(视唱练耳、乐理)等方面的学习和研究,全方位、立体化地学有所得——基本乐科、钢琴副科的学习,说写能力、综合音乐素养的培养,这在教学上给予我很大的帮助,令我受益终身。

11. 尊重学生,注重育人和扶志

我在附中属于乖孩子、好学生,外人感觉应该特别好教,其实也不尽然。我是外地住校生,初一的时候跟着爱折腾的孩子瞎玩,成绩一度下滑,爸爸难得一次来南京看我,也是吹胡子瞪眼,声色俱厉,还到马老那儿告我的状。爸爸回家后的第一次课,我是战战兢兢地去上的,但发现马老既无愠色也无怒相,心里稍稍踏实了点。他照旧认真上课,中间没有劈头盖脸的批评,更没有夹枪带棒的指责,课后心平气和地开导和点拨我,教我学会跟"烂人烂事"说不,多和书本、琴为伴,享受孤独,成为自主学习的"独立纵队"中唯一的队员和队长。每每回想起这些,我总是佩服马老的"放长线钓大鱼",他在充分理解的基础上为我指明前进的方向,犹如大海里的灯塔。我在不同学习阶段总有些固执的想法,记得大概在初二时,跟马老提出我不想在南京艺术学院附中学音乐而想回老家学文化课,他耐心听完我的理由后,帮我整理杂乱的思绪,认为我在不喜欢音乐的前提下,还能认真练琴、好好学习,是个有责任感的好孩子,同时肯定我有学音乐的能力,并给了我一个开放式的答复——自己决定!我很意外也很感动,马老丝毫没有指责我,还换位思考体谅我,我第一次懂得"尊重"二字的分量。

激发学生从被动到主动,从迫不得已到心甘情愿,在这点上马老有一套办法。他善于观察,对学生的方方面面都了如指掌,尝试用不同的方法激励学生,善于抓住教育的契机,乘胜追击,激活每一个"小宇宙",启发学生走进二胡的世界,探索未知的艺术海洋。他全心全意地育人,帮助学生树立远大的理想和志向。在扶志方面,马老可谓以身作则,严于律己,宽以待人,于日常的教学中为学生指引成长的方向,帮助学生成为自己最想成为的那个人,实现自我价值,实现人生理想!

回首附中的岁月,感恩遇到马老,他的一言一行对我产生了深远的影响,也是我走上教学岗位的原动力。他既是我的专业老师,也是我的人生导师;他的人品、学品、教品可令其堪称"人师"中的"仁师"!马老树立了为师的标杆,是我

的榜样,也是同门的榜样,更是胡琴界的榜样!他在教学里践行"六心"理念——爱心、责任心、耐心、细心、精心、虚心,将教师定为自己的终身职业,用教育家的恒心和定力来传承民族音乐,不忘教育工作者的初心,牢记教书育人的使命!在马老的感召和引领下,我会认真教学,为二胡教学事业的发展继续奋斗,不忘初心,勇担使命!

<div style="text-align:right">2019 年</div>

言传身教，润物无声
——谈我的恩师马友德教授

◎ 邢立元*

 1990年春天，我父亲在《新华日报》上看到一则关于南京艺术学院二胡硕士学位音乐会的报道，知道了南京艺术学院有个马友德教授。父亲在家里想了很久，并于1990年6月的一天慕名来到虎踞北路15号的黄瓜园找马老师，希望他可以教我。我至今都清晰地记得马老师第一次听我拉琴时，指出我音准、节奏、音色上的很多不足，当时提出要让我上一段时间课再决定是否正式收我。父亲极认真地把马老师每一次上课提的要求都记在笔记本上，回去监督我练琴的时候一一对照并提醒我。从此我幸运地在马老师科学、严格、系统的教学下一点点进步，慢慢地成长，到现在我都珍藏着最初不懂音乐的父亲相伴上课时记下的厚厚一摞笔记，这是我师从马老师最初的宝贵记忆。

 1991年，我考入南京艺术学院附中，师从马友德教授；1998年，我考入上海音乐学院民乐系，师从王永德教授；2005年，我研究生毕业后留校任教。

 最初从学生转型为教师，我内心是焦虑、无助的。我反复回想我的老师们是怎样教我的，尤其是在我的附中学习阶段，马友德老师是怎样做到在既有教学细节上的高标准、严要求又保护我的个性优势，有效地发掘我的潜能，引领我追求音乐美的同时，引导我树立端正、健康的人生观、价值观的，并让我数年之后有能力和胆量离开老师的护佑，去更广阔的天地学习、迎接挑战的。

 下面分享几点我对马老师教学的感悟：

 记得最初开始专业学习时，"解决音准问题"是我的第一难关。父亲不懂音

* 邢立元，1978年出生，上海音乐学院副教授、硕士生导师，两届"天华杯"全国少年二胡比赛一等奖获得者。演奏艺术师承二胡演奏家、教育家马友德教授和王永德教授，并得到二胡演奏家和教育家欧景星教授、霍永刚教授及二胡演奏大师闵惠芬的悉心指导；艺术理论师承民族音乐理论家、作曲家、打击乐演奏家李民雄教授。

乐，看到很长一段时间回课时马老师批评我听觉敏感度不够、音准偏高或偏低，就焦虑地问马老师"怎么才是音准了？"，马老师说"好听、顺耳就是音准！"于是父亲在家拿着这把"万能钥匙"，只要听到不舒服的声音就质疑我，我无法抵赖，再也不敢糊弄，不得不动脑筋仔细听辨，我的听觉敏感度最初就是这样被慢慢提高的。

马老师在教学中总是能把复杂、难懂的技术难点，用最形象、生动的话语讲解给我们听，如在讲"左手快速换把时的手腕多余动作"时，马老师说："好比一个人走路，如果一条腿有点画圈不能直走，这个问题在慢慢走路时不是很明显，但在快速走路时就是很大的障碍了，不信你看。"他边说边夸张地一条腿画圈地走了起来，哈哈大笑之后这就深深地印在脑海里了。

又比如，讲解右手运弓控制的感觉时，马老师举例说这个感觉就像是抓小鸟，手重了鸟会死，手轻了鸟会飞，听完我恍然大悟，这手里的小鸟就是我们好听的声音啊！

这样生动有趣的例子还有很多很多，马老师用这么奇妙的办法，一点点启发我们的领悟力、想象力，让我们懂得了动作，懂得了方法，懂得了音乐形象，懂得了美的声音。

记得1991年我进行附中考学的复试，演奏《新婚别》到"惊变"段落时，内弦琴轴突然"咔嗒"一声，琴弦松了，低了有三度那么多，我本能地停了下来，当时主考的涂咏梅教授允许我在台上重新对音继续演奏。下来之后，我害怕极了，心想这么重要的入学考试出了这么严重的问题，我肯定没戏了。在我哭得稀里哗啦的时候，马老师第一时间找到我，先是狠狠地批评我没有做好充分的准备，又"狠狠地"表扬了我临危不乱，冷静地把音对得又快又准。马老师说："出了问题不是坏事，但一定要吸取教训，这是自己给自己做老师。"

小时候回马老师的专业课，不管练得怎样，总是要完整地演奏，适应了马老师的教学节奏后，我会把回课时的完整演奏当演奏会一样拉，逼着自己把上课和练琴的效果都体现出来。听完之后，马老师会先问我自己的感觉，再做点评，或肯定或纠正。马老师从来不夸学生，在我心里，只要回课时指出的问题不多，不是上次提过的老问题，就是进步！

马老师班上的教学活动是丰富多彩的。我们在马老师家里集体听录音，把同一首乐曲的数十种演奏版本拿来比较着听，看录像看的是最新、最精彩的二胡比赛，听完看完要讲出自己的观点和心得。我小的时候听到师兄师姐们头头是道的发言特别羡慕，总是在想我好好努力也可以听出门道，讲出老师认可的

观点。我常常记得师兄师姐们从北京回来看望马老师,马老师总是把我们叫到一起,一群人围坐在一起听他们拉最新的曲子、讲外面的世界,马老师兴致勃勃地谈不断出现的新人、新作,以及同行们、学生们的成就。这样温馨的画面定格在我少年时代的记忆里。

　　师者,所以传道授业解惑也!我思索之所以马老师培养出了这么一大批一流的个性鲜明的复合型演奏通才,最重要的是因为马老师真诚关爱每一个学生。在马老师的班上,人人平等又人人有别。平等,是指马老师对每一个学生都像对自己的孩子、家人一样了解;有别,是指马老师了解每个学生的特质,具体的教学思路和方法是各不相同、人人有别的。

　　我离开南京艺术学院附中 21 年了,回想起我在南京艺术学院附中跟随马老师学习的前后 8 年,从懵懂的 11 岁到 19 岁,从幼稚到成熟,从叛逆到开窍,马老师的句句教导都是播种在我心田的种子,现在的我常静心思索、反复回味。马老师的品格、修养、教学风范、言传身教,如细雨润物一般,对我的人生产生了久远的影响,在此后的这么多年还不断让我顿悟。

　　成为教师之后,我时常会在看望马老师的时候向马老师讨教对于学生的培养,马老师教我:"要在学生身上下功夫,研究学生的长处、短处,你自己也要不断努力、不断学习,要有开阔的眼界,以身作则,引导、带动学生和你一样去学习和钻研。"

　　人到中年,我感恩自己还在享受着马老师的支持,还有马老师在前面引导,这是我的幸运和福分。马老师的教诲传递给我的智慧和坚守,帮助我在教学职业道路上,无论是面临顺境还是逆境,都走得踏实,走得长远。

　　我们都知道,马老师的爱人黄晓耕老师给予马老师的教学工作极大的支持。借此机会我也要向黄老师表达深深的爱戴和敬意!

　　祝福我亲爱的恩师马爷爷和黄奶奶健康长寿,幸福永远!

<div style="text-align:right">2019 年 11 月</div>

跟随马友德老师学习二胡教学法体会

◎ 蔡 超*

　　我是一名土生土长的南艺人，1998年进入南京艺术学院附中读书，2005年从南京艺术学院毕业后进入南京艺术学院附中担任二胡教师。从2006年起，我师从马老师学习二胡教学，至今已整整13年了。

　　这13年，是我在二胡教学上从青涩稚嫩到成长成熟的13年，也是跟随马老师深入学习二胡教学方法、深刻体会马老师教学思想的13年。13年来，马老师对我时时关心和提携，既无私传授教学知识，又教我如何做人、如何为师，让我终身受益。

　　还记得我刚刚跟马老师学习二胡教学时，他就谆谆教导我说："对学生一定要有爱心、细心、耐心、精心、虚心、责任心。"这"六心"教育法，是马老师教我的，也是他一直在亲身实践的，更是我一直以来在二胡教学的道路上努力学习并始终追求的。

　　马老师跟学生说练琴就是"练要求、练目标"，心里有想要达到的目标，然后按照要求一遍一遍地磨，直到做到。记得当时有一个学生拉《春江水暖》的第一乐章，马老师说她的第一个音发音不好，贴弦不够，声音不够润。马老师不着急也不生气，只是带着她拉，并告诉她应该发出什么样的声音，让她一边拉一边体会。几十遍下来，马老师依旧不急不躁，依然和声细语、耐心仔细地讲解分析，直到学生的演奏达到自己的要求。我在旁边看得深受感动，受益匪浅。

* 蔡超，1982年出生，南京艺术学院附中副教授。近年来先后荣获第九届中国音乐"金钟奖"民乐组合比赛金奖，第六、第七届中国音乐"金钟奖"二胡比赛优秀奖，江苏省文艺大奖·茉莉花音乐奖器乐比赛二胡青年专业组金奖，南京文学艺术奖的"青年人才奖"等奖项。指导学生参加文华艺术院校奖、"敦煌杯"民族器乐大赛、江苏省文艺大奖·茉莉花音乐奖器乐等比赛，多名学生获得金奖、银奖。

马老师在教学中特别强调因材施教、循序渐进。他说，每个学生都有自己的特长和特点，老师要善于挖掘学生的长处，激发学生的潜力，千万不要把学生教得像是一个模子刻出来的。记得当年马老师旁听我上课时，会首先问我这个学生的问题所在，然后怎么解决，可以用什么方法使学生一点一点地进步。他跟我说，有时候不同的学生拉同一条练习曲，存在的问题可能相同，但是解决问题的方法却不一定完全一样，必须实事求是地分析每个学生的特点，有针对性地予以解决，只有这样才能真正实现因材施教，达到事半功倍的教学效果。

最令我印象深刻的是，每一次马老师来附中担任专业考试评委，他都会带一本笔记本。在学生考试的过程中，他一边听一边记下每个学生在演奏中存在的问题。考试结束后，我们小辈都会立刻围着马老师，看着那写得密密麻麻的笔记本，听他耐心分析学生的问题，以及下一步的练习要点、建议，听得我们连连点头，有茅塞顿开的感觉。

时至今日，马老师当年对我的教诲依然时刻鞭策着我去真心地对待每一位学生，点亮学生心中的那盏求知、求学的"灯"。谢谢您，马老师！祝福马老师和黄老师身体健康、福寿绵长！

<div align="right">2019 年</div>

演奏家是怎样炼成的

◎ 顾怀燕*

《演奏家是怎样炼成的》原为我在2019年12月4日马友德教授从教70周年研讨会上的一篇发言稿。这篇发言稿谈的是我在外公马友德身边耳濡目染三十多年的一些体会和感想，与大家分享。

外公只有我一个第三代，我跟他是很亲的，幼儿园和小学的所有寒暑假我都是在外公家度过的，中学期间我在外公家住了四年。在这么长的时间里，我看到他教了很多的学生，见证了很多演奏家的成长。外公就像一个大熔炉，每个学生虽不同，但是都在他的培育下，"炼"就了一身本领。下面我将分四个部分试着谈谈这些演奏家是怎样炼成的。

一、因材施教

外公的教学思想中最重要的一条就是"因材施教"。外公对我的教学自然也是跟别的学生不同的，而且我觉得可能更加不同一些，因为他的学生大多跟随他进行阶段性的学习，只有我是从出生开始就跟他在一起，我经历的是从无到有的、线性的、全阶段的学习过程。

1. 学习规划

我的音乐学习过程大概是这样的：3岁起学钢琴，9岁起学二胡。我开始学

* 顾怀燕，女，1983年11月出生于江苏南京，南京艺术学院音乐学院副教授，中国音乐家协会二胡学会理事，中国民族管弦乐学会胡琴专业委员会理事。先后师从马友德、欧景星、王永德、韩锺恩、王晓俊五位教授。曾获第三届中国音乐"金钟奖"二胡专业青年组银奖、第九届中国音乐"金钟奖"民乐组合金奖、第一届中国文化艺术政府奖——"文华奖"二胡专业组铜奖。

二胡的时候钢琴弹到了"车尔尼299"的水平,所以在固定音高、看五线谱等方面是完全没有问题的。再加上我从小就听外公教学,所以大多数二胡曲我都背得烂熟,音乐处理我也了解。因此,我刚开始学习二胡是进步很快的:一个月学《空山鸟语》,一年学《三门峡畅想曲》,两年学《第一二胡狂想曲》。这样的学习过程是很少见的,是外公为我量身定制的。但是外公觉得有几个弊端:其一,我不会看简谱,不会听首调,拉起民族调式时我的音律总是怪怪的;其二,我冲得太快,中间却有很多的空缺,功夫不扎实,民族民间音乐的修辞、语汇、演奏法我都不会。所以从初三开始,他把我交给他的学生、我的恩师欧景星教授带。欧老师教了我很多民族民间音乐的演奏法,我学会了看简谱和听首调。我跟随欧老师学了四年,高中毕业后考入上海音乐学院,师承王永德教授。在上海音乐学院的4年本科和3年研究生的学习时间里,我一直在学习钢琴,还学了1年大提琴、2年指挥、2年音乐美学(师承韩锺恩教授)。2019年,我还尝试着开始作曲。外公一直鼓励我作曲,20世纪90年代很多乐曲没有钢琴伴奏,我从初中起就听乐队版的录音自己编配钢琴伴奏。那时候移植作品也很风靡,我也移植过很多首小提琴、大提琴、钢琴的作品。

2. 新作品教学

外公对二胡的新技法、新作品是求知若渴的,他对所有离开他去外地求学或工作的学生都有一句嘱咐,就是要把当地的新作品带给他。只要拿到新作品,他马上就给学生们演奏。在教学生演奏新作品时,他鼓励学生自己探索,自己制定弓指法。制定弓指法的过程本身就是对乐曲的学习过程,经过不断推敲、修改,对乐曲就会有更深刻的理解和体会。

3. 传统作品教学

外公对二胡传统作品的教学也是很特别的。我记忆最深的是上初中时他教我拉《病中吟》,当时只有磁带,他找了十盘磁带放给我听,分别是不同演奏家演奏的版本,听完后让我谈谈自己的感想,说说自己最喜欢谁的版本及原因。他博采众长,不讲门派,允许学生和他的喜好不同,可以共同探讨、一起研究。

4. "拿来主义"

最近几年很流行"跨界"一说,复合型人才越来越受到追捧。其实外公很早就要求学生们跨界融合,这从他为我制定的学习规划就能看出来:学钢琴,学指挥,学作曲,加强基本乐科训练和音乐素质培养。我把这个称作"拿来主义"。只要是对专业学习有帮助的,他都让学生去学,而且要学以致用。他就像一个总装技师,根据学生的特点,再"拿来"其他的养分,锻造演奏家。

二、艺术的第一生产力——审美力

我觉得外公给我的最大财富、教会我的最大本领就是如何审美。我的审美能力是外公培养的,那他的审美能力是从哪里来的呢?我十分好奇这个问题,所以就仔细询问了外公的学习经历。

1. 两段较长的学习经历

外公出生于 1930 年,那是非常动荡的年代,所以他没有受过完整、系统的教育。他的第一段学习经历是 8—12 岁的 4 年私塾学习,我认为这是他的教学思想的来源。外公在私塾里主要读的是儒家的书籍,所以他有强烈的社会责任感,他教学时的流变、贯通、因材施教、有教无类、教学相长等思想,都是来自儒家。他的第二段学习经历是 21—28 岁的 7 年的大提琴演奏学习,我认为他大多数的教学方法论,包括他著名的基本功训练及循序渐进、启发式教学等皆来自这段学习经历。在上海音乐学院进修和授课期间,他还听了很多国外专家的讲座,这些西方的系统教学和演奏法都对他的二胡教学产生了非常大的影响。比如,右手的重力运弓、中间位置等,左手的掌心方向离弦留指等,都来源于此。

2. 二胡学习经历

相比之下,外公学习二胡的时间倒不是那么长。陈朝儒先生虽然是他的启蒙老师,但由于是在动荡年代,他跟陈先生学琴的时间非常短。他记忆最深刻的是陈先生拉琴的歌唱性和柔美感,这让他从此爱上二胡。外公也跟随陆修棠先生学过几个月二胡,系统地学习了刘天华先生的十首二胡曲和陆先生自己的几首二胡曲,这帮助他分析并厘清了这些乐曲的音乐处理。他还旁听了甘涛先生、瞿安华先生的二胡课。他从甘先生处学到了民间音乐、戏曲音乐的丰富演奏法,从瞿先生处学到了对速度的处理和乐句语气的抑扬顿挫,等等。

三、二胡教学的一般方法、一般规律

外公教学生时虽然是因材施教,但是仍然有很多具体的演奏法、基本功练法是共通的,这里举几个例子:

(1) 音色是门面,表情是灵魂,用技术的手段实现它们。

(2) 初学者基本功训练遵循的要点依次是音准、节奏、表情、速度。

(3) 长音长弓,短音短弓。

(4) 分弓的用连弓练，连弓的用分弓练。

(5) 动琴就要动情。

(6) 练方法、练要求。

(7) 要练习音与音之间连接的过程。

四、独立风格的形成

每位演奏家都应该有独立的风格，有与众不同的吸引力。外公认为，独立风格的形成时间不宜过早，要处理好共性和个性的关系。他主张学琴应该在练童子功大基础的时候汲取共性的营养，有了审美力，知道如何辨别和鉴赏后，才能蜕变出自己的风格。这时候，自我的风格既有共性的、大家都能接受的审美，又有个性的、与众不同的过人之处。

外公还认为，博采众长的时机也不宜过早，太早了学生没有分辨能力，每个老师都不一样，学生不知道学什么、怎样学。学生在小的时候应该比较稳定地跟随一位老师学琴，等到长大一些，有独立的辨别和思考能力时，再去博采众长。因此，在我上初三时，他才把我交给欧景星教授带，然后他就像放风筝一般关注着我的成长，并鼓励我像海绵一样吸收自己感兴趣的东西。

五、近年来对二胡事业的总结和思考

外公90岁了，他仍然在不停地学习，他说他最害怕的事情就是落后。他最爱学生们从五湖四海回来后跟他讲述各种新鲜事物，也喜欢上网看音乐会直播和学术文章，跟学生们在微信群里交流。他对世界、对人生、对音乐充满好奇。他还在不断地思考，希望二胡事业能继续蓬勃发展并走向世界。近年来他提出了四句话，一共十二个字，外公把它称为自己对中国音乐的总结：音为主、法为辅，情为神、乐为魂。

2019年，他对二胡事业又有了新的思考，我在此分享给大家：

(1) 五位一体：二胡事业的发展要靠作曲家、演奏家、教育家、制作家、评论家一起共同努力。

(2) 七颗心：二胡人对专业要做到有爱心、责任心、耐心、细心、精心、虚心、恒心。

最后，祝愿外公健康长寿，祝愿二胡事业欣欣向荣！

2019年

向我的恩师马友德教授致敬

◎ 毛清华*

人长大了,时常会回忆小时候的事情,而我的回忆总能定格在南京——那个我求学、成长的城市。

南京,并不是我出生的城市,我出生在江苏中部的一个海边小镇,在我儿时,那个小镇的一切都是水乡的模样,青砖黛瓦的,虽然并不是什么经济发达的地方,但是那里的人们很热爱艺术,尤其喜爱民乐。民乐火到什么程度呢,就是那个年代的小学,学校墙上贴的不是伟大领袖毛主席的照片,也不是什么人类天才科学家爱因斯坦的照片,而是我们东台籍的著名二胡演奏家周维先生的演出照。一到周末,大街上满是由父母领着、背着乐器的琴童,而我,也是他们当中的一员。我6岁便开始学习二胡,而我的第一任二胡老师就是毕业于南京艺术学院的杭笑春,他教我时,刚从南京艺术学院毕业没几年。杭老师教我拉琴的时候总说到他南京的老师是如何教他的,他口中的这位老师,就是马友德教授!

我在11岁那年,背着琴,带着杭老师的口信,由杭老师的同学戈老师领着,终于在南京艺术学院的琴房里,第一次见到了马友德教授。当时的马教授已经培养出一大批二胡界的明星了,如陈耀星、朱昌耀、许可、周维、邓建栋等。当时只是业余水平的我在名师面前拉琴胆战心惊,演奏的是什么曲目我早已忘记了,今日回忆起来只记得那种紧张感,生怕演奏得太差,马老师不收我。结果一曲拉完,马老师对我笑了。见到马老师笑了,我才放下心来,心想马老师对我满意了,现在想想,其实可能是慈祥的马老师看出了我当时的紧张,故意用笑容来

* 毛清华,1985年出生,6岁起跟随杭笑春学习二胡。1998年考入南京艺术学院附中,师从著名二胡演奏家、教育家马友德教授;2004年考入中央音乐学院民乐系,师从著名二胡演奏家、教育家刘长福教授。现任香港中乐团胡琴联合首席、香港演艺学院中乐系二胡专业导师。

让我放松的吧。马老师笑着对我说:"一看就是小杭的学生,跟他真像!"马老师真的接受了我的拜师,我开心又胆怯地叫了一声"马老师",马老师却一脸慈祥地对我说:"别叫老师了,叫爷爷吧,爷爷亲切。"从此,"马爷爷"这个称谓,我们几个学生一直喊到现在。

马爷爷对我们这种外地学生很照顾,那时候我总是周末坐6个小时的长途大巴赶到南京上专业课,无论我什么时候到,马爷爷总是优先给我上课,并帮我跟他的其他学生解释道:"先让外地的学生上课,他们上完课还得坐大巴赶回家。"在马爷爷的教授下,我改正了一些拉琴的坏毛病,规范了一些演奏方法,两年后如愿考上了南京艺术学院附中,成了马爷爷的一名正式二胡专业学生。由于之前的学习,我跟马爷爷之间已早有默契,我也深刻地意识到,马爷爷虽然是慈祥的,但也是十分严格的老师。

20世纪90年代,二胡远没有如今这么风靡,现在有很多专业的作曲家为之写作品,但是那个年代的二胡曲目量仍然有限,更不要提专业学生训练用的练习曲了。那时,有一本王国潼编写的二胡练习曲集,我们很早就练习完了,有很多老师乐意教学生拉乐曲,毕竟练习乐曲还是比练习基本功来得有意思。但是马爷爷却对学生说:"你们必须要打好扎实的基本功,将来才能应付更多更难的乐曲。"于是让我们拿小提琴的练习曲来练习,什么《无穷动》《帕克尼尼》《查尔达什舞曲》《流浪者之歌》,都成了我们当时训练手指机能的练习曲。其实当时很多人还觉得,二胡是我们中国的乐器,不能将它与四条弦的小提琴相提并论,上手只能拉五声调式,拉小提琴的曲子就是吃力不讨好,但是我们在马爷爷的坚持下,完成了一系列的基本功训练。时至今日,我仍然感激马爷爷对我的严格训练,谁又能想到今时今日的二胡作品是这样的一番新景象?在这方面,马爷爷绝对是一位有着超前意识的老师。

马爷爷除了意识超前以外,对学生的要求也是非常严格的。在我的记忆中,马爷爷从没有对我发过脾气,上课时对我说话也很和善,但是我们都很敬畏他。马爷爷极少称赞学生,那时的我,每天特别努力地练琴,只为了回课时能从马爷爷口中得到一句"不错",这看似简单的肯定,却能让我高兴好久。

每逢寒暑假放假前夕,马爷爷就会给学生们布置新的曲目让大家假期自己在家练习,那时很流行买演奏家的磁带或是CD带回家听并模仿,但是马爷爷却禁止学生们这样做,他跟我们说一定要自己先拉先想,不要总是模仿别人的处理,否则最后可能会失去自己的东西。他让我们自己练好了,琢磨清楚了,再来听听别人是如何演奏的。马爷爷的这一做法,也让我受益至今。能演奏出让

大家都接受同时保留自己独特风格的音乐是所有演奏家一直追求的目标。

假期结束后,马爷爷总会找时间订个小音乐厅,让他所有的在校生都来演奏一遍假期里各自练习的曲子,这种表演虽然只是内部的,不算考试,但却跟专业考试一样,让大家都很紧张,毕竟谁也不好意思在同门面前丢脸,所以没有人敢在假期放松练琴。马爷爷给他所有的学生,都准备了一个小本本,记录着我们每一次的回课情况和演奏的问题所在,谁也别想不练琴就去回课,因为马爷爷的本子上都一笔一画地记着呢,根本蒙不了他,反而自己很尴尬。

马爷爷教学还有一套自己的理论,他不会很刻板地去要求学生用一个固定的方法拉琴,而是相信每个人都有自己的方法。比如,我原来拉快板,右手持弓看上去很紧,马爷爷就问我:"你自己觉得紧吗?"我说没什么感觉,马爷爷接着说:"来吧,《野蜂飞舞》拉十遍!"我很诧异马爷爷为什么让我这样做,但我还是照做了,我真的把《野蜂飞舞》连续演奏了很多遍马爷爷才叫停,其间他还一直观察我的右手。拉完了,他跟我说:"如果你的胳膊一直以很紧张、很僵硬的状态拉琴,你是没办法让自己演奏这么长时间的,因为人本来就是会偷懒的动物,在密集的运动中一定会本能地找出最省力的方法。你拉了这么长时间的快弓,颗粒都很清晰,速度保持稳定,说明你没有觉得胳膊酸,那现在这样一定就是你最省力的方法了。"我很开心,马爷爷接受了我的方式,而没有强迫我照着别人认为的科学方法去改正,毕竟改演奏方法是一个费时、费力又痛苦的过程。

但是学琴的确不可能避开所有的痛苦。有一段时间,我在学习跳弓,但是一直都掌握不了要领,真的觉得有点心灰意冷想要放弃了,马爷爷突然提出来让我期中专业考试考《无穷动》,但是得反复演奏三遍,第一遍速度♩=80,第二遍速度♩=160,第三遍速度不变,将快弓演奏改为跳弓演奏。这个要求对我来说简直就是晴天霹雳,我还没练好跳弓,即使前面两遍《无穷动》都足以让我紧张了。本来《无穷动》就是一个特别容易失误的练习曲,没有什么规律,很多都是切把,任何一次错误的换把都会导致失误。我们小时候练习这样的练习曲,都是处于"无脑"状态,就是手很快、两手配合很熟练,不用思考就能演奏下来,但是马爷爷要求我们无论再熟练,都得是大脑控制手来演奏,所以他让我必须用♩=80的速度先演奏一遍,再用♩=160的速度演奏一遍。不要小看慢练的效果,很多小朋友在演奏很熟练的练习曲时,你喊停,让他从中间某一句重新开始拉或者是让他慢拉一遍,他就不会了,这便是典型的"无脑"练琴。马爷爷却想到用慢练来使我们克服这种"无脑"练琴的状态,只是我万万没想到他竟然让我用来考试,因为这样太容易失误了,甚至最后还有一遍是用跳弓演奏的。我

小时候挺要强的,不希望自己考试时出现失误,所以我在考试前很努力地练习,竟然真的练好了跳弓,完成了考试。考完了,马爷爷欣慰地对我说:"看吧,人还是要逼一逼的,不然你一直都练不会跳弓,我让你考试用跳弓,你这不就练会了嘛。"的确,在训练学生方面,马爷爷是非常有经验的。

当然,马爷爷能培养出如此众多的明星学生,打造出"二胡界的马家军",不仅仅是因为他经验丰富,最主要的是因为他是一位非常认真负责的好老师。在我的印象中,他从未给我缺过一堂课,每个星期都会早早地在琴房等着我去上专业课,也从未敷衍糊弄过任何学生的专业课。想来马爷爷教我时也有70岁了,教我们一帮十几岁不太懂事又调皮的孩子,真的挺累的,但他从来没有因为身体的原因,旷过我们任何人的专业课,一到考试或者比赛前夕,他都会主动给我们加课,那时候学校的代课费很少,但是马爷爷仍然尽心尽力地去教每一位学生,从未有过一句怨言!

2018年,我还带着先生、女儿一起回南京看望马爷爷,他仍然精神矍铄地跟我们聊起二胡事业。他跟我说,他们这辈二胡人,将二胡由民间带进了音乐厅,而我们这辈二胡人便要将二胡由中国带入世界……2019年10月,马爷爷被授予了"杰出民乐教育家"称号,作为最年长的二胡教授,他用他毕生的精力来研究二胡的演奏与教学,培养出众多不同风格的学生,这个称号,马爷爷当之无愧!我也为自己能遇到这样一位令自己受益终身的好老师而深感荣幸,感激马爷爷对我的悉心栽培,感激他老人家对我们所有学生的言传身教,教我们拉琴,教我们做人……

正好又逢马爷爷90岁寿辰和从教70周年,在这么一个三喜临门的日子里,所有的"马家军"都会从各自的城市奔回南京,一同来为马老师庆祝这个值得纪念的时刻。祝愿我们的马友德教授永远健康幸福!祝愿所有的"马家军"都能在自己的岗位上释放光彩!!更祝愿我们共同的二胡事业蒸蒸日上!!!

2019年

马友德"综合式"二胡教学法特性初探

◎ 陶 月*

一、马氏"综合式"二胡教学法

马友德教授在自撰的《名家教二胡》一书中阐述道:"综合式教学,简单讲就是要求教师除重视自己所教的专业课外,还必须要重视专业主课与其他专业基础课及文化艺术修养课的横向联系,强化其对专业主课的促进作用。"①

作为艺术行业分支,音乐表演教学有其独特性。马氏"综合式"教学法将普通教育"综合式"教学模式中的发现、范例、学导式三种教学法贯穿于微观的纵向授课进程,而在宏观的教育中,横向拓展出独具特色的马氏"综合式"二胡教学法。

马友德教授认为,高等艺术院校的课程安排,应以培养高素质音乐艺术人才为目标,以诸多专业教师分别讲授专业知识为抓手,以主课专业表演集中体现艺术水平之总和为载体,培养适应社会需求的优秀艺术人才。马友德教授在调动学生的诸多专业知识并最终回归到主课学习的综合运用教学中,体现出特有的"超能性"整合技艺。他认为,艺术高校的课程设置皆有各自的目的与意义。就视唱练耳与和声学两门专业基础课来讲,视唱练耳是通过唱、听结合的训练方式提升学生对音乐要素的感知能力;和声学作为一门理论课程,用来训练学生的立体音响思维。两门课的共性就是对于音乐的感知训练,通过特质的

* 陶月,1988年出生于江苏南京,硕士毕业于南京艺术学院。7岁起随著名二胡教育家马友德教授学习二胡。曾获江苏省文艺大奖·茉莉花音乐奖器乐比赛二胡组铜奖,"敦煌杯"首届全国青少年二胡大赛青年专业A组铜奖。曾任南京艺术学院附中二胡教师。

① 马友德.名家教二胡[M].南京:江苏文艺出版社,2004:4.

突出、提炼、运用,体现并贯穿在实现艺术与技术的共存之时,其个性特征均在共性的呈现中得到体现——最终完美呈现于专业主课的表演之中,从而完成个性突出与共性融合的全过程。马友德"综合式"教学法的特点就是通过个性突出与共性融合的全过程来体现其特有的技艺整合。

近年来,在二胡教学领域,诸多知名二胡教育家对二胡"综合式"教学法进行了深入研究,经过多年的经验积累,初步形成了各自的"综合式"教学模式,并各有特点,对二胡艺术的发展起到了积极的推动作用。而马友德教授的"综合式"教学法对中国二胡艺术的发展更具有指导意义。

二、马氏"综合式"教学法的基本特征

马友德教授认为,如果各种专业基础课没有专业主课中的最终呈现,那么专业基础课程的设置也将失去其原有的目的与意义。马友德教授的"综合式"教学法的"超能性"整合技艺之实质主要体现在以下几个方面。

(一)主课与专业基础课的综合

马友德教授将视唱练耳、乐理、钢琴等专业基础课的音乐要素运用于二胡教学中,在教学过程中,引导学生通过吸取各项专业基础课中的知识来辅助二胡主课的学习,并实现主课与专业课相辅相成的教学目的。与此同时,马友德教授要求学生通过专业基础课与主课相结合的学习方法,提高对音乐材质美的理解,让音乐要素从特有的感觉中被提炼出来,即不只限于音准、节奏的表象数值要求,而善于在音准、节奏要求的内涵中,寻求与音乐内容相匹配的音色、节律和情绪,不断完善与调动着"一种特有的、更为深入的、切入音乐组织结构细部和器乐演奏具体技法的深层感受"①,迅速解决难题。

(二)各种演奏法训练的综合

从马友德教授自身的专业经历来看,他学习、讲授过西洋乐器贝斯、大提琴演奏课程,具备对钢琴、小提琴演奏技法理论研究的自觉意识,受到西方艺术的浸染。马友德教授的"中间位置论",是借鉴苏联小提琴演奏家米强斯基的理论,加上自己的创新而形成的,"中间位置论"寓于"三点论"之中,即针对各种技法先行所分的三个等分,取"中"为突破口,选择最佳位置,确保动作进退灵便。马友德教授重视技术革新而不唯以"炫技"为目的,而是兼顾中西弦乐器演奏训

① 伍国栋.马氏二胡教学的人文精神润染[J].南京艺术学院学报,2010(2):131-135.

练方法的多样性,通过生理机能与心理反应的结合,解决协调问题,并以"最佳音效"之要求将其独特的"三点论""中间位置论"诠释在法式的适"度"运用之中。马友德教授对听觉、触觉、视觉、动觉、肌理的综合训练,已突破一般性"对作品音乐的感受、感知能力"之概念,其解决问题的效率之高均源于其"号脉"的精确性和表述要求的艺术性。①

(三)艺术实践与人文情愫的综合

马友德教授通常不满足于完成学校规定课时的工作量,也不会让学生被动介入指令性集体实践活动,而是常将课堂当作舞台,让学生相互听课,课外常组织学生举办周末交流演奏会、教学汇报音乐会,会后的点评详尽且具有学术性,常对微观上反映出来的技巧问题、艺术与技术同构中存在的矛盾和社会科学运用法则相结合进行阐释,使艺术与技术融会贯通,将艺术高精尖要求追溯到枯燥的单项技术训练,将技术的高标准要求纳入艺术的境界。

马友德教授重视舞台实践的过程也是检验自己"人生乐感"训练法的过程。②技中有艺:强调二胡演奏中的音准、节奏、音色须在感觉中运行,每天练空弦、长弓、连音符时不能忽略最直接的感觉捕捉;艺中有技:技术的完成通过听觉、触觉、力度、速度的综合呈现来表达艺术的感知能力。

马友德教授反复强调:"技术性表象外壳"只是通向音乐本质的手段,而"歌唱性"才是人类创造音乐的起点和归宿,是音乐人性化、人文化的首要标准。③ 二胡演奏须突出弓弦乐器的最佳表现方式——通过"歌唱化"形态传递音乐内涵,学会以情带声,强化精力投入,有利于从心理学角度培养对舞台紧张感的抗衡能力。

这种艺术与技术的双向融合是具体针对二胡演奏技术技法训练的,突出音乐艺术内涵的综合性深层乐感,实为对学生的一种表演技术训练方面的"人文情愫"的关怀。他强调演奏者要塑造一个内容深刻、表情丰富、特点突出、阐释全面、让听者能够有一定想象空间的鲜活的艺术形象,因此,演奏者理解音乐作品的音乐思想最为重要,尤其要理解"隐藏在乐谱符号背后以及蕴含在乐谱之中的东西"④(在演奏中必须有潜台词)。当演奏充满着机械的技术时,艺术形

① 伍国栋.马氏二胡教学的人文精神润染[J].南京艺术学院学报,2010(2):131-135.
② 伍国栋.马氏二胡教学的人文精神润染[J].南京艺术学院学报,2010(2):131-135.
③ 伍国栋.马氏二胡教学的人文精神润染[J].南京艺术学院学报,2010(2):131-135.
④ 刘承华.对音乐内在张力的精心营构:马友德教授二胡教学与演奏理论浅识[J].南京艺术学院学报,2009(4):35.

象会变得单一、死板、没有思想;在演奏中赋予"人文情愫",才能生成具有生命力的、有色彩的、变化多端的鲜活的艺术形象。透过"人文情愫"看音乐,音符不再是独立的字符,而是被连接起来的、富有思想的情感旋律线。马友德教授在音乐美学研究中,总能够透视音乐背后所蕴藏的人文情愫,他在谈论古琴艺术的特点时认为,它如中国语言一样有着独特的腔韵——没有节奏。他在二胡实践教学中,着重强调对于乐曲的背景表述、作者思绪的把握,对与音乐密切相关的要素进行深刻探究,竭力让学生感受作品内涵并准确表达乐曲情绪,及时调动学生初次视奏陌生作品时对艺术情愫的主观能动性。

(四)音乐理论课学习与创作实践的综合

马友德教授常研究西洋弦乐演奏技法理论,并将其融会贯通于自己的教学之中。他在教授专业课之余很关心学生在"艺术概论""音乐史""文学""哲学""民族民间音乐"等课程方面的学习进展情况,与学生共同切磋,并将自身积累的理论学养补充给予学生,鼓励学生进行音乐创作。他在课堂上曾说道,二胡作品的创作,从来出自两个方面:一是专业作曲的作品,二是演奏家的作品。前者章法规范,结构严谨,技术技巧含量较高,篇幅较大,属高雅范畴,相对而言,普及面欠宽;后者篇幅大小适中,旋律歌唱性强,韵味浓,雅俗共赏,易于流传。马友德教授认为学生自创作品能丰富其艺术想象力,在创作、演奏实践活动中能够培养学生优质的音乐美学观。马友德教授培养的二胡名家都有自己的作品,如陈耀星创作了《战马奔腾》《陕北抒怀》,朱昌耀创作了《江南春色》,周维创作了《葡萄熟了》,邓建栋创作了《姑苏春晓》,陈军创作了《椰岛风情》,等等,它们丰富了二胡演奏教材,并在海内外广为流传。

(五)各种流派、风格的综合

江苏是近代二胡演奏艺术创新、崛起之地,亦是刘天华、华彦钧两位二胡艺术大师的故乡。原籍山东的马友德教授入住江南后,"秉承刘天华先生二胡演奏以中为本、中西合璧的传统,借鉴西式弦乐器艺能的训练方式"[①],在自己二胡教学的生命之树中,结出了南北兼容的硕果。

马友德教授在兼顾多种流派演奏法训练的尝试中坚持博采众长,坚信教学相长,虚心学习以提升自己的专业能力,努力使自己的专业学识长期坚守"前沿阵地",与时俱进。

① 伍国栋.马氏二胡教学的人文精神润染[J].南京艺术学院学报,2010(2):131-135.

（六）跨学科的综合

马友德教授强调教书先育人，认为言传身教是首要前提。教书要说理，育人要动情。马氏"综合式"教学法并非仅仅围绕专业课这一门学科创立的教学法，也不只是专业主科与其他学科的综合，马氏二胡教学法经常予以学生社会科学、哲学、辩证法等其他学养的补充，使"综合式"二胡教学模式在培养学生的过程中形成知识链条教学法。

综上所述，以上六个方面对解决教学中相应问题具有针对性，如果从这六个方面的分支中再次进行整合，又可形成更丰富的解决教学实践问题的"综合式"方法，诸如各种流派风格与创作课程的综合、音乐理论与专业主科的综合、宏观教学法与具体演奏训练方法的综合等，其间它们互相支撑，产生知识链接，体现出马氏"综合式"教学法的先进性与科学性。

三、马氏"综合式"教学法中的个性培养

（一）对演奏者的个性培养

如何培养演奏家的鲜明个性是教育者需要研究的重要课题之一。就二胡艺术而言，其演奏个性体现在由音色、乐感、手法构建而成的风格性腔韵等方面。乘中国民族音乐发展之势，社会音乐教育也繁荣发展，诸多音乐会、赛事活动得以举办，涌现出众多二胡演奏者。然而，纵观其演奏效果，完整、流畅为多见，尤其在专业大赛中，具鲜明个性、特色者甚少，闭目耳闻均相似类同。马友德教授曾经说过："时代的发展让二胡技术有了很大的发展，但二胡终究是我们中国乐器，不能把民族音乐的根丢了，丢了根就没有个性了。"这里所言之"根"是指传统音乐，马友德教授的学生中有诸多现已成为独具特色的著名演奏家，如陈耀星老师在自创作品《水乡欢歌》中对江南丝竹演奏手法的运用，邓建栋老师在自创作品《姑苏春晓》中对锡剧唱腔伴奏手法的运用等，均属马友德教授"综合式"教学法的成果展示。正因为有丰富的传统音乐积淀，他们的演奏才与众不同，其独具个性的音色也是多元因素锻造而成的。

（二）对作品演奏手法的学习与风格运用

为能准确把握各类作品的风格和特征，马友德教授在教学过程中极力启发学生辨识自己与老师理解的差异性，综合学习各类作品，包括学习不同风格、不同流派的演奏手法。

1. 对民间流派的吸纳

在讲授《二泉映月》《听松》《流波曲》等作品时，马友德教授注重借鉴华彦钧、孙文明等民间艺人刚直、苍劲、朴实之风格，并强调音质要浑厚，揉弦采用压揉法，大量采用空弦，旋律中的音级大跳、跨拍弓、错乱弓、虚弓、弹弓，以及戏曲伴奏的短弓、碎弓、弹弓、连顿弓，以平直的滑音代替换把，将"托丝"和"轻按"巧妙结合，实现如洞箫般的优美音色。

2. 对老一辈艺人二胡风格的传承

中华人民共和国成立后，在艺术院校从事二胡教学、演奏的专家，以及艺术院校培养出来的二胡演奏家众多。学院派的先辈包括继刘天华之后，以在艺术院校教学的蒋风之、甘柏林、陆修棠等为代表的二胡演奏家与教育家。他们改革了民间流传的发音方法，减少了触弦的深度和揉弦的幅度，改变了揉弦的方法，吸收了小提琴揉弦法，有利于手臂放松，音色轻柔、飘逸，但美中不足的是音色偏暗。

马友德教授认为，在他们演奏的《汉宫秋月》《怀乡行》等代表性作品中，其含蓄、典雅、平稳、自然的风格，轻柔、飘逸的音色，尤其是对小提琴的揉弦法的吸纳等值得继承与发展。

3. 对中青年二胡演奏家演奏风格的提炼

20世纪50年代以后，出现了以刘明源、黄海怀、鲁日融、王国潼、萧白镛、闵惠芬等为代表的各派演奏家，他们演奏的代表作《江河水》《翻身歌》《红军哥哥回来了》《新婚别》《河南小曲》等，均体现出粗犷、奔放、豪爽、明朗又不失细腻、委婉的北方风格。以陈耀星、朱昌耀、周维、欧景星、邓建栋、陈军为代表的演奏家都是马友德教授的学生，他们的演奏风格南北兼容，进一步凸显了江南二胡的演奏风格。

4. 对学院派的培养

进入20世纪八九十年代以后，高校、艺术团体涌现出一批以宋飞、邓建栋、赵寒阳、周维、欧景星、严洁敏等为代表的优秀演奏家和教育家，其中周维、欧景星、邓建栋是马友德教授培养的学院派名人。他们演奏的代表作《姑苏春晓》《第一二胡狂想曲》《水乡欢歌》《葡萄熟了》等，均体现出感染力强、技巧运用创新娴熟、手法呈现酣畅浓烈等特点。

四、马氏"综合式"教学法的原则

马氏"综合式"二胡教学法，均贯穿于普通教育的"综合式"教学原则之中。

（一）以发现教学法为依托

鉴于演奏是一项极具变化而又复杂的艺术,在引导学生实现教学目标的过程中,马友德教授首先建立师生间的信任,科学应用相关的教材和当下的技术信息,充分了解学生的个性、兴趣爱好等,制订出具有针对性的教学计划。根据学生的生理条件和技术承受能力,他及时发现问题,调整学生的心理状态和演奏状态,启发学生自己发现问题,激发学生的潜能,强化其内在学习动机,引导学生学会运用技术构建专业知识结构。

（二）以范例教学法为手段

马友德教授在教学过程中常体现出对创造力的运用,通过列举法和类比法来验证范例教学手段的效果,即把个体存在的问题、缺陷及学生的种种希望列举出来,进行比较,寻求解决问题的途径,并通过将预期出现的创造成果与某种有共同属性的事物进行生动的比照,使学生从中获得启发,帮助学生走出毫无头绪、无所适从的困境。

（三）以学导式教学法为杠杆

本科生在预习阶段通常被要求自学、自练一首曲目。马友德教授常将学生自学的认知活动视为教学的主体,布置作业时会提示完成演奏某首乐曲的程度和目的,然后通过解决难点、精讲攻关对策和总结,再导入下一阶段的主攻目标,将教学重心从"教"转移到"学"上,以激发学生自觉练琴的积极性——主动获取知识,挖掘自身潜能,"学起于思,思源于疑",马友德教授会不失时机地创造条件激疑设问,激发学生思考、探索的兴趣,使学生真正知其然亦知其所以然,以提升学生的主动性和自觉性。

五、马氏"综合式"教学法的成果

马友德教授从教 60 年来,培养出大批知名演奏家,如陈耀星、朱昌耀、周维、欧景星、卞留念、邓建栋、许可、高扬、陈军、余惠生等。他们在 1993 年被中央电视台誉为"二胡界的马家军"。不仅如此,上述知名的演奏家多数皆有自己的独创作品并广为流传。陈耀星老师的《陕北抒怀》、朱昌耀老师的《江南春色》、周维老师的《葡萄熟了》、邓建栋老师的《姑苏春晓》、陈军老师的《椰岛风情》等,为丰富二胡演奏曲目、促进二胡作品创作的繁荣发挥了积极的作用。

以马友德教授的弟子周维为例:在附中学习阶段,马友德教授要求其博采

众长，学习瞿安华教授的艺术处理、甘涛教授的丝竹手法，并叮嘱其重视对钢琴演奏的学习，使其具备良好的音乐修养和扎实的钢琴基础。考入上海音乐学院后，周维在熟练掌握二胡演奏技法的基础上，开始尝试作曲，其创作的《葡萄熟了》在全国民乐比赛中获奖；陈耀星、邓建栋老师有为锡剧伴奏经历，在甘涛教授的指导下，在《水乡欢歌》《姑苏春晓》中形成自己对江南丝竹的独特演绎，得益于马友德教授的指引与鞭策；著名音乐人卞留念老师创作的各类晚会音乐作品，多具中国民族音乐特色，这与其二胡专业学习经历中的深厚民族音乐积淀是密不可分的；许可老师在于中央音乐学院毕业后赴日本公演、发展的数年中，较多地移植了外国作品。更为可贵的是，马友德教授至今仍在不断地耕耘，年轻的二胡新秀邢立元、韩石等仍在不断涌现。

2010年，正逢马友德教授80岁寿诞，学生从全国各地赶来为其祝寿，所企划的大型二胡演奏音乐会可谓是一场视听盛宴，群英荟萃，演奏各具特色、丰富多彩，尤其是在论坛上，他们感激马友德教授的师恩，赞颂马友德教授的师德，对其为二胡事业做出的特殊贡献给予了深情的肯定。

六、结语

马氏"综合式"教学法是针对二胡演奏艺术总结出的新型器乐教学方法，经过了数十年的实践检验，对中国二胡演奏艺术的发展起到了推动作用，培养出了一大批如今雄踞乐坛的二胡演奏名家，马友德教授及其弟子们的二胡演奏艺术久负盛名。作为马友德教授的弟子，笔者再次对马友德教授的教学成果——"综合式"教学法进行了研究，仅供同行参考指正，以期为二胡艺术的发展拾柴。

（南京艺术学院硕士学位论文，有删减）

2010年

马友德二胡"演奏感觉"训练研究

◎ 缪诗韵*

"演奏感觉"训练是马友德教授二胡"感觉"教学法的核心，立足于听觉、触觉、视觉、肌体动觉、力度感觉等，引导演奏者对技术感觉、声音感觉、作品意蕴感知等综合演奏感觉进行把握，以艺术联想训练、形象思维能力提升和内心听觉建立为核心目标，注重对学生的音乐审美意识的培养。

一、"演奏感觉"的引导和把握

对"演奏感觉"的引导，使学生理解二胡演奏技术的应用核心，认识技巧变化的丰富性，构建演奏中的声音观念，从综合演奏感觉中把握作品的内在情韵，是"演奏感觉"训练的主要内容。

（一）"技术感觉"的训练

完整的技术呈现是音乐表演的第一环节，即形式美。马友德教授认为技术不仅来源于方法训练，而且需要"演奏感觉"的引导。他强调演奏要有整体感，不能支离破碎。[①] 而音乐作品的完整呈现，离不开演奏者强大而稳固的技术支撑。

1. 听觉感受中"音"的记忆

马友德教授运用创新、变通的思维打破二胡固有的基本演奏姿态，充分利用"运弓三要"——擦弦点、发力点和发力方向，在训练中改变运弓的发力方向，

* 缪诗韵，1995年出生于江苏。自幼跟随著名二胡演奏家欧景星教授学习，硕士毕业于南京艺术学院音乐学院。曾得到著名二胡教育家马友德教授的悉心指导，随其学习二胡演奏教学理论。现为江苏省演艺集团民族乐团二胡演奏员。

① 马友德.谈二胡基本功训练[J].南京艺术学院学报(音乐与表演版),1984(4):12-15.

使演奏者适应自然下坠力的方向;进行外弦运弓训练时,演奏者左手持琴杆将琴身向上提起,使原本放置于左腿根部与腹部直角处的琴筒离开腿部,同时右手持弓随着提起的方向保持运弓的自然姿势不变。此时,左右手肘的重力自然往下且位置低于手部。同样,进行内弦运弓训练时,将琴筒底部向外抬起,琴杆呈水平方向靠近左肩,左手举起琴身(类似于小提琴,但底部方向朝外)。在这两种持琴方式下,弓毛承载的手臂重量被自然地往下"挂"在了琴弦上,顺应坠力方向,使两者间的擦弦点更为贴合,发力点更好地将力传导给指尖,将擦弦点自然地"拖"出来。马教授提出使用符合自然运动规律的运弓方法,能够更迅速地找到二胡最优质的发音,立足声音,调整演奏时的技术运用。

演奏者在对此运弓方法的摸索中,对这种的结实、圆润且松弛自然的声音状态进行记忆,然后在不间断地运弓过程中慢慢将琴身归于正常的演奏姿态和位置,依靠听觉判断来保持声音的一致性。若回归原位的过程中声音发生变化,则表示运弓中的某个环节出现了问题,须及时调整,重新练习,直到能够保持住最佳的发音音色。因此,对声音的记忆的情况,是评判演奏者练习是否有效的关键。

2. 视觉和触觉感受对"技"的辅助

俄国音乐评论家奥多耶夫斯基认为教师的职责是使学生的眼睛"理解"他听到的声音,使学生的耳朵"看透"他所看到的事物。[①] 音乐演奏训练是视听结合的过程,听觉思维影响潜意识中的视觉形象,视觉思维影响听感表象。

马友德教授在教学训练中运用视觉感官,将二胡演奏中换弦、换弓等技巧形态比喻为可视的"划圆"动作,其目的在于使学生对圆形动作的运动规律具备一定的感性认识,能更多地将其运用到二胡演奏训练中。[②]

视觉感觉带给我们极其丰富的色彩感知,演奏者将看得见的视觉感受转化为内心的视觉色彩,借助具象,产生对音乐作品更丰富的联想,找到内心音乐形象的参照。

演奏技术的训练需要视觉的辅助,同样,也离不开触觉对"演奏感觉"的把握。马友德教授在教学中善于寻找真实生活中发生的感觉与二胡演奏感觉之间的微妙联系。在对二胡重音、音头等有关爆发力问题的技巧训练中,马友德教授将此比喻为无意间被高温烫到的生理反应,用生活中的真实感觉与演奏感

① 根纳季·齐平.音乐活动心理学:理论与实践[M].焦东健,董茉莉,译.北京:中央音乐学院出版社,2008:130.
② 马友德.谈二胡基本功训练[J].南京艺术学院学报(音乐与表演版),1984(4):12-15.

觉做类比,可以使演奏者快速领悟技巧的核心。

3."力"在动觉感受中的肌体训练

笔者认为,演奏技术的训练,实则是肌体训练的过程中,各项技巧的运动形态、力度、规律等被有机地结合起来,通过长期的反复积累和训练,所形成的动觉感受。

马友德教授在《二胡教学散论》一文中对其"三点论"演奏法做了详细阐述①,其中关于二胡运弓的"中指持弓位置"和"食指平拖弓杆位置"的论述,笔者认为,其实是对演奏时力度感觉运用的思索。在解决二胡演奏中左手按弦的握力问题时,他提出按音时可将琴身提起,避免琴身的晃动,使手部的按弦力量完全集中于大拇指和虎口对食指指尖的握力,此时力度感觉的使用符合演奏者本身的生理条件和力量需求;再对每个指法进行逐一训练,找出手指间按弦力度的微妙差异,提升手指的独立性,保障演奏中左手指音的音质和稳定性。

我们在演奏中追求音乐的内在张力,这种张力的体现不完全在于演奏者情感内力的建构或对音乐作品内涵的深度诠释,而是依赖于演奏者张弛有度的技术表现。松弛的演奏状态使人赏心悦目,也更有利于演奏者本身对音乐情绪的抒发。马友德教授对"松弛"的意义有其独特的阐释:正确讲"放松",就是不超出应该付出力量的限度,找到最省力的点。② 当我们将左手运指力度与右手运弓力度相结合时,我们可以从肌体动作的自然状态中找到"发力"与"放松"之间的平衡点。在最放松的状态下找到最合适、最有劲的发力点,即运弓与运指的配合,也是演奏中力度运用的最佳状态。

笔者以为,这种"张弛有度"其实是演奏者对肌体动觉训练中力度感受的充分把握和应用,在演奏中两手之间灵活变化的力度配合才是展现二胡音色丰富性的根本。

(二)声音感觉在作品意蕴描绘中的运用

音乐是情感的声音语汇,是演奏者诉之于情、情动于衷的语言媒介。演奏者通过声音音响的传达展现丰富的内心活动和情感世界。马友德教授注重"声音美感",他认为声音之美,必须是有感情、有形象、有内容,且具有感染力、能够表达感情的声音。③ 而能够演奏出具有音乐美感的情感性音色的前提是具备优良的演奏音质,即把握二胡的基本音色。

① 马友德.二胡教学散论[J].音乐艺术(上海音乐学院学报),1989(1):26-31.
② 马友德.二胡教学四题[J].天津音乐学院学报,1989(2):61-64.
③ 马友德.名家教二胡[M].南京:江苏文艺出版社,2004:47.

1. "白"的基础音色

音乐演奏中的声音分为三种：乐器本身发出的特征音色、经过训练后奏出的基础音色、具有感情色彩的声音。

马友德教授谈及二胡演奏音色的问题时，将不加揉弦和表情的音色称为"白"的音色[①]，即自然、纯美的声音。笔者认为这种"白"的音色，就是二胡演奏中经过训练所掌握的基本音色，具有干净而光润的音质特性。演奏者通过对基本发音的训练，找到结实、挺拔而饱满的声音状态。从声音感觉中掌握基础音色的发音特点和运用方法，使演奏首先具备优良的音质，而后再加入音乐作品中的情感色彩，此时声音的变化才能更细腻。

2. 声音色彩的区分及其在音乐情境中的显现

当演奏者对音乐作品的主题情思、曲作者的精神世界有了一定的认知和体会后，会在基本音色中融入主观意识感受，使其上升为带有感情色彩的声音。笔者认为，这种情感性的音色实际上是一种具有内在张力的声音。作曲家通过作品的音乐语言向演奏者传递内心情感能量，演奏者通过作品演绎与作曲家进行内心情感意识的交互。这种主观意识的情感流通，是联结作曲家和演奏者的音乐作品的内在精神力量。而情感性音色中所能体现出来的内在张力，在笔者看来，源于声音色彩对作品意境、音乐形象及情感意蕴的描绘和塑造。

马友德教授将二胡演奏中出现的音色变化做了具体概括，将音色分为刚、柔、浓、淡、虚、实、明、暗、清、浊、净、噪、松、紧、滞、涩。[②]笔者对这几种声音特质进行了归纳和对比，将其分为八组声音色彩，下面结合具体的音乐作品乐段来分析：

"刚、柔"，分别指刚劲有力和柔美细腻的音色。这两种音色在音乐作品表现中较为多见，演奏手法存在一定差异。从马友德教授的持弓法理论来看，当演奏较为刚健的音色时，右手持弓位置以放在食指靠近虎口的第一节处为宜，此时琴弓离手掌和手腕较近，方便手臂的力量直接传达到擦弦点。当音乐风格需要柔美细腻的音色处理时，持弓点以食指的第二关节处为宜，手腕运动更为灵活，运弓更为舒展，赋予旋律演奏"歌唱化"特点。

以《长城随想》第二乐章——《烽火操》为例，乐曲通过丰富的强弱张力对比和抑扬顿挫的节奏变化，渲染战场上狼烟四起、烽火连天的意境氛围。演奏者多运用挺拔饱满、刚劲有力的音色和音头处理，来丰满作品的艺术形象。而柔

① 马友德.谈二胡基本功训练[J].南京艺术学院学报(音乐与表演版),1984(4):12-15.
② 马友德.名家教二胡[M].南京:江苏文艺出版社,2004:47.

美细腻的音色多用在抒情性或歌唱性的旋律中,以展现浪漫美好的音乐形象为主。再如《春绿江南》,通过丝竹音乐语汇中的"催、撤",①运用柔美、光润而细腻的音色来表现江南地区"吴侬软语"的语言风格,使声音色彩与作品的情境刻画相得益彰。

"浓、淡",指浓郁厚实和平静淡雅的音色。演奏者想要奏出浓厚的音色,除了倚靠对运弓运指中"结实"的基本音色的掌握外,最不可忽视的是揉弦的润色,这也是弦乐器奏出浓郁色彩的必要表现手段。我们通过揉弦方式、角度、揉动幅度或频率对揉弦的音色做出改变。当乐曲情感抒发进入高潮乐段时,我们往往会通过加大或提高揉弦的幅度、压力或频率,来推进旋律的流动,增加声音的张力和棱角(声音变化的冲击感),使声音色彩听起来浓烈、斑斓,甚至辉煌,以实现音乐作品里的情绪效果。而平静淡雅的音色则需要柔缓而平和的揉音来展现,即指压减轻、幅度变小、速度减慢的揉弦方式。比如《闲居吟》,作品始终围绕着闲适淡然、平和素雅的氛围和音乐性格展开。对声音色彩的描绘使演奏者在规定情境中更能产生淡然雅致的演奏心境。

演奏音色中的"虚"泛指缥缈、朦胧或梦幻般的声音色彩;"实"为实音,即正常的声音形态。音乐作品中常以"虚实相生"的色彩交替来展现所要营造的意境。而对于二胡演奏中的"泛音"技巧,一些相关的演奏认识会把它归作"虚"音体现。笔者认为,"泛音"的音色用于特定的音乐中,以展现作品特意营造的音乐形象或氛围。"泛音"的声音色彩是清透而光洁的,属于一种特殊的声效,而不属于"虚"的范畴。

"明、暗",互为相反色彩。明快而鲜亮的声音在演奏中较为常见,我们通常用明亮的声音色彩塑造以"美"为主题的音乐形象,传达积极乐观、美好惬意的情感意象。而暗淡、晦涩的声音往往给听众带来沉闷、漠然的感受。比如《兰花花叙事曲》"抬进周家"乐段,在开头的乐句中不加以任何揉弦或滑音的情感修饰,尽可能弱化旋律线条的起伏,使音调、音色处理趋于平淡而没有波澜,贴合主人公"兰花花"无力反抗封建势力,被迫抬进周家时凄苦、绝望的心理状态。演奏采用接近于"灰色"的、晦暗的声音色彩来刻画人物形象,在声音情感的流露中让听众置身于故事情节的曲折变化中。

"清、浊"和"净、噪"这两组声音之间具有一定的联系。"清、浊"是声音色彩,"净、噪"是声音音质。"清"是干净音质的色彩体现,属于乐音的范畴,而杂

① 欧景星,甘涛,瞿安华,等.论二胡表演艺术中的腔调[J].南京艺术学院学报(音乐与表演版),1988(1):9-14.

噪的声音是"浊"的音响效果。我们在演奏中追求音色的纯净、优美,避免噪音的出现,但特殊技巧带来的杂音也会作为特效音色,被运用在特定的作品中来实现音乐效果。比如,模仿马嘶鸣、击鼓、呼麦等声音时则会在运弓中利用弓杆擦弦的声音作为辅助,塑造特定的形象,加强音乐的表现力。

"松、紧"和"滞、涩",其中"松"描述的是演奏状态的松弛。放松的心理和生理状态有利于演奏者对技术的控制,使声音表现得通透而顺畅;"紧"则带来声音的"滞、涩",演奏中发力过度会造成紧绷的演奏状态,导致运弓运指得不到灵活控制,声音迟滞、不流畅,变得枯涩而干瘪,违背了二胡光润的音色特质,缺失了声音美感。

音乐表现力依靠的不仅仅是演奏者成熟的技术展现和丰富的内心情感表达,更取决于声音中所蕴含的内在张力。音响的冲击和音色的细腻变化带给听众无限的联想,引发情感的共鸣。演奏者通过对声音中色彩感觉的判断、想象和塑造,将自身独特的音色个性融入音乐的处理之中,形成自己的演奏风格,通过丰富的音色变化勾勒音乐主题形象,表达作品的意蕴和情思,从而促使音乐感染力的产生。

二、"演奏感觉"训练的核心目标

不同的音乐表演形式具有不同的感觉教学方式及把握感觉的方法。但任何准确的、具有创造力的音乐感觉的形成,都离不开音乐表演者的艺术联想、形象思维和内心听觉能力的建构。这是马友德教授"演奏感觉"训练的核心目标,更是培养学生艺术素养、形成音乐审美能力的关键所在。

(一)艺术联想训练

艺术作品诞生于联想,我们从音乐作品的创作、演奏或欣赏角度来思考,不难发现,好的音乐作品能够让我们感同身受、过耳不忘。从作曲家的"一度创作"到演奏者"二度创作"的诠释,再到欣赏者的"三度解读",能够将音乐实践的三个主体环节真正联系起来的,不是表演环节的衔接,而是三个独立主体间所产生的相类似的情景联想或内心情感连接。演奏者利用演奏训练的逻辑思维作强力支撑,避免盲目地凭空想象,掌握激发艺术联想的条件,进行自身的二度创作,使其对作品内容的联想既丰富多彩又能切合作品的本意,以此感悟音乐作品的内涵深度,使音乐演奏诉诸情感并得以升华。

马友德教授关于艺术联想训练有其专门论述,他认为教师除了注重自己所

教专业主课外,还必须重视专业主课与其他专业基础课及文化艺术修养课的横向联系,强化它们对专业主课的促进作用。① 他提出的对于相关课程的学习和训练,不单单是为了培养学生的艺术联想能力,更是对音乐学习者的艺术修养和文化底蕴的综合提高。他认为学生不应局限于对自身专业的充分了解,而应汲取所有的艺术养分,使自己内心的音乐真正丰富起来。演奏者在训练中应树立多元化的思维方式,以点集面、以面带点,寻求多途径、多样式的启发和创造,只有这样才能在演奏中不断地认识并突破自我。

(二) 形象思维的建立

艺术美是诉诸感觉、感情、知觉和想象的,不属于理性思考的范围,对于艺术活动和艺术产品的了解当然也需要不同于科学思考的一种功能。② 科学研究需要严谨缜密的逻辑思维能力,而艺术中"这种不同于科学的思考",即形象思维能力。音乐演奏中的形象思维是通过音乐作品的旋律、音调、节奏、表情音色等特征,结合演奏者主体对作品情绪的主观认知感受,运用音响的方式进行描绘、创造音乐形象的过程。

马友德教授认为建立符合作品需求的声音样式是塑造音乐形象最直接有效的手段。他提出演奏中应先抓住与作品表现内容相对应的表情音色,只有充分把握二胡音色的变化性及其丰富的表现空间,才能以声音来塑造具体的音乐形象。

对作品的艺术联想,使演奏者进行音乐形象的构思;演奏者运用不同的声音样式对应不同的音乐形象进行塑造,而后在舞台呈现中带给听众以无限的想象。由此可见,艺术联想促进了音乐主题形象的产生,声音样式再现了作品的音乐形象。三者之间相互承接、相互成就,是音乐形象思维建立中不可或缺的内容。

(三) 内心听觉的培养

音乐是通过声音塑造情感的艺术。儒家音乐理论著作《乐记》载:"凡音之起,由人心生也。人心之动,物使之然也。感于物而动,故形于声。"阐述了音乐的产生是心灵对物质的感应做出的声响化表达。而缺乏心灵体会的音乐只能流于表面,即音乐表象,难以触及作品的核心情感,使演奏缺少感染力。因此,外在听觉在一定程度上帮助我们认识音乐、记忆音乐,而内心听觉则引导演奏

① 马友德.名家教二胡[M].南京:江苏文艺出版社,2004:4.
② 黑格尔.美学(第一卷)[M].朱光潜,译.北京:商务印书馆,1979:6.

者感受和塑造音乐形象。

马友德教授提出"练琴即练情"[①]：外练手、内练心。只有通过练心做到"琴"动于衷，才能将练琴上升到练"情"的审美高度。内心听觉是演奏者对作品音乐形象、情感意蕴等进行的声音想象和色彩感知。马友德教授认为任何一段音乐都具有潜台词[②]，演奏者应与音乐作品进行对话，将作品中要表现的音乐形象化为演奏者内心的音响感受；再融入从作品里感知到的自我内心独白和情感意识，真正将内心听觉转变为实际的音响表现。

艺术联想训练，建立形象思维，重视学生内心听觉的培养，是"演奏感觉"训练的核心目标，这三个环节相互作用、相互联结，促进演奏者音乐审美能力的形成和提升。

三、结语

马友德教授二胡"演奏感觉"训练从听觉感官对音的记忆、视觉感官对内心音乐色彩的营构、触觉感官对演奏中力度感觉的把握、动觉感官对肌体训练的指导方面，对演奏技术进行分项训练，使学生对二胡演奏技术产生全面的认识和感悟，运用作品中的声音色彩和表现特征，把握声音的共性特质，形成自己的个性音色特点；通过对艺术联想、形象思维和内心听觉能力的构建，培养学生的音乐审美意识，使其逐渐形成正确的演奏观念；通过综合的演奏感觉训练，使学生加深对音乐作品的情韵内涵的理解和体会，不断完善舞台演奏中的音乐呈现，在实践中获得舞台表演经验。

"演奏感觉"训练作为马友德教授"感觉"教学法的核心，是在其对教学实践成果的长期思考和提炼下形成的具有理论内涵和实践价值的教学方法。马友德教授对此法的运用，使其培养出来的学生不仅成为杰出的演奏家，而且成为集指挥、作曲等于一身的音乐家，为中国二胡艺术事业乃至中国民族音乐文化的发展培养出众多的复合型音乐人才，具有极高的艺术价值。

（南京艺术学院硕士学位论文，有删减）

2020 年

① 马友德.名家教二胡[M].南京：江苏文艺出版社，2004：50.
② 马友德.名家教二胡[M].南京：江苏文艺出版社，2004：50.